U0164985

传媒艺术学文丛
戏剧与影视

融合时代的
传媒艺术

Media Arts in
Convergence Time

刘 俊◎著

中国传媒大学 出版社
·北京·

目 录 . Contents

上编 艺术融合:作为艺术类型的传媒艺术

Contents

序 一

胡智锋

　　刘俊的大作《融合时代的传媒艺术》即将正式出版，这是他学术生涯的第一部专著，可喜可贺！

　　这部著作是刘俊在求学、实践和工作的多年里，不间断思考的结晶。本书的内容，体现了这种连续思考的特点：本书留有他攻读博士学位前后在英国学府、宝岛台湾的传媒院系、中央电视台《新闻联播》部等地游学和参与实践的痕迹，也留下了他从博士生到留校任教、供职于《现代传播》编辑部阶段的读书、交友和参与学术活动的痕迹。这一不间断的进程，表面看起来显得未必整齐，但骨子里却有着一些深层次的、必然的关联。这些关联，集中化作本书的两个关键词"融合时代"与"传媒艺术"。

　　可以见出，不管是原理性层面的探讨，包括对作为艺术族群的传媒艺术的内涵、外延、特征等问题的讨论，还是内容生产层面上对传播策略的探究，以及文化层面上对传媒艺术文化景观的分析，作者都关注的是以电视样态为主的传媒艺术理念、策略、价值等所显现出的"融合"特点。这就是本书三个部分所说的艺术融合、媒介融合与文化融合。

　　作为一个全新的概念，在狭义的学理意义上，传媒艺术指涉了包括以摄影、电影、广播电视、新媒体为介质手段所呈现出的诸多艺术形态，也包括传统艺术经由现代传媒杂交后的新生形态，还包括公共空间里人与现代媒介结合后的特殊艺术形态（如美术馆、展览馆里的一些现代艺术作品）。但我们发现，无论哪种艺术形态，媒介的介入是关键。正是基于一定的科技性、相当的大众参与性，再融入上述的媒介性，人类锻造出了迥异于传统艺术诸多形态的传媒艺术形态。

在英语世界里,Media Arts也是近年来相当活跃而流行的一个词语。尽管对它的解读有差别,但对它的关注却与日俱增,尤其在当今如本书所说的艺术融合、媒介融合、文化融合日益深化的年代。传媒艺术的存在与发展,不仅是现实的、重要的,而且其内容日益丰富、研究日益活跃,已然成为一个人类艺术不可忽略的对象与领域。

刘俊的硕士阶段,是在山东大学攻读新闻传播学专业,从那时起他已经开始接触到电视艺术问题。在此基础上,作为我的第一位按"传媒艺术学"招收的博士研究生,2011年入学之后,他不可推卸地、历史性地担当起建构传媒艺术学基础理论的重任。在攻读博士学位的三年时间里,刘俊兢兢业业、勤学苦思,为这个全新的学术、学科领域奋力笔耕,形成了关于传媒艺术基本理论的极具创新性的重要文字。同时,对于传媒艺术中最为典型、现阶段影响最大的电视艺术,以及相关的电视与新媒体的融合问题,刘俊始终保持着敏锐的关注与洞察。他在媒体管理、内容生产(尤其是新闻与综艺)、国际传播等方面进行着多维的观察与探究,形成了若干颇有影响的论述。

同时,刘俊拥有开阔的国际视野,他本科阶段攻读的是英语专业,也曾远赴牛津大学做过访问交流。对于全球视野下文化变迁的关注,是刘俊极具学术兴味的研究领域。因此,这本专著不仅从艺术融合、媒介融合去观察传媒艺术,还从文化融合去探讨传媒艺术,这又形成了他的颇具个人学术气质的若干文字。本书也便形成了从艺术融合、媒介融合到文化融合的内在逻辑线路,并以此从多个视角对传媒艺术进行阐释与解读。这些内容必将为传媒艺术研究的不断深入,提供很好的理论与学术支持。

刘俊生性平和,从里到外透着典型的书生气质,这在浮躁喧嚣的环境中,实在难能可贵。如果用一个字来表达我对他的印象,那便是"沉"。具体说来,就是治学状态的"沉静"、治学风格的"沉稳"、治学理念的"沉着"。不论是一个大的学科框架的建构,还是一个小的字词的确定,刘俊总会沉下心来,安安静静地去查询、去思考、去笔耕。因此,他的文字能显现出他的不急不躁、稳重安然的风格特点。

对于整体的学术理念,刘俊不乏内在的激情,有着为国家、为学术、为学科自觉担当的不凡气度。但在具体的表现上,包括参与各种学术论坛、做出各种学术判断等方面,他却没有"愤青式"的表达,而是以超出他年龄的沉着姿态去应对或展现。在这个沉静、沉稳和沉着的背后,我看到的是一个有着良好素养、扎实积累和献身学术情怀的学人。这使他充满热爱和兴致地做着一个青年学

者,体现出一种既常态又超越常态的学术状态。

当然,作为一个年轻人,本书或许只是他通向未来的第一块基石,但这个基石的起点是较高的,是值得赞佩的。唯愿刘俊以一如既往的不倦怠、不放弃的精神状态,孜孜探索,不断拓展,达至更佳的学术境界。

是为序。

2016 年 7 月 26 日

(胡智锋,中国传媒领域第一位教育部"长江学者"特聘教授,国家一级学会中国高校影视学会会长,权威学术期刊《现代传播》主编,中国传媒大学传媒艺术与文化研究中心主任、教授、博士生导师。)

序　二

郑贞铭

一

　　刘俊老师的这本《融合时代的传媒艺术》,出现了至少三个关键字:传媒、艺术、文化,这恰恰是当前这样一个融合时代里,我们人文社科研究中,难以回避的三个热络词语。传媒、艺术、文化的交织,组成了我们这个时代的一种判断思考和学术研究的框架。

　　个人看来,这本书至少在三个方面,有其创新意义或独特价值:

　　一是在"作为艺术类型的传媒艺术"维度,刘俊老师在"传媒艺术"研究与学科思考方面的大胆尝试,以及书中提出的"传媒艺术"与"传统艺术"相对举的两大艺术族群,值得有识之士共鉴。这应是当今融合时代里,传媒界、艺术界的学者与业者,特别是影视界同仁所要共同关切与热心投入的新方向。

　　二是在"作为传播策略的传媒艺术"维度,本书所呈现出的中国内地近年来典型的传媒与艺术、新闻传播与影视艺术现象,特别是这些现象背后的传播策略,让我很感兴趣,我想它体现了作者敏锐与深思的自觉与勇气。以"融合时代"的背景与"传媒艺术"的不同含义串起这些现象,并将风风火火的现象提升到一种较高的学理思考,更是难能可贵。

　　三是就个人兴趣而言,我对作为传媒艺术策略的"国际传播力提升"这一部分特别感兴趣,并赞成要全力投入研究。台湾在"老三台"(台视、中视、华视)时代,曾在海外联合组成国际传播公司,以共同的力量共商海外发展策略,争取全球发声。这是今天各国各地区在争取世界话语权时代极为重要的议题。

　　当然,刘俊老师的专著应该还有一个更深层次的考虑与用心。

因为科技的发展,传媒艺术的崛起,常让我们产生"物役于人"的结果,所以我也赞赏本书最后一编的深度思辨与判断反思。这一部分对传媒艺术文化特征的正向呈现、对传媒艺术文化特征的批判警惕,以及对爱与善意的传媒艺术目标的论述,使得本书呈现出的诸多传媒艺术与文化现象,有了归结,有了提升。其他章节,如第一章中关于科技与艺术的关系之论述,也有异曲同工之用。

在这里,我愿意就这方面的思考,表达一些我的想法。

二

艺术之最高目标,在于提高人的精神价值。已故英国大维德爵士(Percival David)曾说:"中国高上、优美的艺术创造,只能在深厚的文化传统与自由国度里产生。"

中国古人的思想,认定宇宙一切都是和谐均衡、相辅相成的,故不仅天地定位、美物并育,而且是艺术绵延、生生不息的。这是中国艺术的根本要义。

唐代诗人王维在《辋川图》云:"诗中有画,画中有诗。"中国的艺术境界,由此可推。

中国古来号称"礼义之邦",礼的精神是秩序,义的精神是和谐。文字、绘画、传播、戏剧、建筑等,无不包含其中,所以文物昌明者,都是广义的礼教。

这正是本书结论中,人类艺术、传媒艺术的最高功用在于使人懂得并充满爱和善意的根本来源。

而在传媒发展的诸多要素中,文化与艺术实为奠定传媒价值的重要来源。若无文化艺术的根基,传媒或仅是浮浅的信息游戏而已。

有人说,文化艺术犹如一头巨象,人们站在不同的部位看它,会有不同的理解。但经过长期的学习与充实,传播内容必会因文化艺术而深入丰富。一个有艺术文化的媒体,必当更能表现出有气质、有道德、有情操的内涵。

信息科技虽然带来许多快捷、方便与好处,但随之而来的问题与困扰,亦层出不穷。例如计算机犯罪、计算机病毒、网络黑客、沉迷电游,以及网络色情、网络暴力等。至于智慧财产权、侵犯隐私、信息伦理等问题,亦均为有识之士所严重关切。

如果网络科技之所谓发展,使文化之精髓和素质的发扬受到阻碍,若因"大众文化"之所谓发展,使文化内容逐渐向浅易、轻松倾向迈进,那么,这种"发展"损耗太大。感官文化流行,同质性、渗透性的浅表内容大量扩散。人类不再流行思考,而趋于立即有答案的"简单性"。在大众文化主导下,包装重于货色,社

会重视价格而非价值。消费主义讲究立即享受，排行榜文化不免趋向浮浅；除了唱片、书籍，更有大学排行榜，还有明星、学校、政治人物民调。社会风气因而复得虚浮嚣张，功利、求速成，企图"一夜成名""一夕致富"。

传媒与艺术是人类获取生存发展信息和精神提升信息的重要来源，生活世界与精神世界的完整，应该是人类极为重要的一种完整形式。从这个角度说，无论是书中呈现的艺术融合、媒介融合、文化融合，还是书中以传媒艺术的全新创新理念对人类传媒与艺术的认知，以及在这些逻辑之上、在更大层面上的一种判断与反思，都是弥足珍贵的。

三

刘俊老师与我结识于两岸学术交流，相识十余年，来往频繁。我深知他是一位潜心向学，且深沉思考的青年，也是学术发展潜力无可限量的学者。

这一本《融合时代的传媒艺术》，为关心此一问题的人提供了一个初步答案，更值得有志之士一起来探索传媒与艺术发展的新思维、新途径。我殷切期盼刘俊的学术生命是常青树，终究会从一颗青苗长成苍柏。

郑贞铭

2016 年 6 月 19 日

于台北中国文化大学新闻暨传播学院

（郑贞铭，1936 年生于福建省林森县。被誉为台湾"新闻教父"，台湾传媒教育开路人。台湾中国文化大学原社会科学院院长、华冈终身教授。两岸传媒教育交流的先行者，兼任北京师范大学、南京大学、上海交通大学、山东大学等高校教授。）

引　言

一、"传媒艺术"的含义与本书框架

传媒艺术,从广义上说,仅就字面来看,大概有如下三个含义:

第一个字面含义,是指一种"艺术类型"或一个"艺术族群",指涉的主体是艺术。

传媒艺术指自摄影术诞生以来,借助工业革命之后的科技进步、大众传媒发展和现代社会环境变化,在艺术创作、传播与接受中具有鲜明的科技性、媒介性和大众参与性的艺术形式与族群。传媒艺术主要包括摄影艺术、电影艺术、广播电视艺术、新媒体艺术等艺术形式,同时也包括一些经现代传媒和传媒技术改造了的传统艺术形式。关于这一含义,关于传媒艺术族群的基本特征与多维厘定,关于传统艺术族群与传媒艺术族群的并举结构,本书的上编将尝试详细阐释。

第二个字面含义,是指一种"传播策略",指涉的主体是传媒。

传媒艺术指传媒有效达成传播目标、实现传播效果的手段、技巧和理念。从这个角度说,传媒艺术更多地是一个方法论层面的概念,是传媒传播行为的方法,是内在智慧与外在技法的结合,是为了达到目的、实现效果所实施的创造性处理。

第三个字面含义,是指一种"文化景观",指涉的主体是文化。

这种文化景观是由"传媒 + 艺术"带来的。我们作如下对举不知是否合适:某种程度上说,"传媒"事关信息传播,是在"生活世界"为人之生存提供支持,脚踏坚实的大地;"艺术"事关精神品级,是在"彼岸世界"为人之提升提供引领,面朝辽远的天空。传媒和艺术,在相互粘连的状态下,保持着一种长久的互动需求与互动能力。二者的完整,是否本身就是一种人类世界的完整方式? 由"传媒 + 艺术"而促发和带来的文化景观,是否也就有一种隐秘而强大的人类文化涵盖力? 当然,这种文化景观也同样是由狭义的"传媒艺术族群"直接引发的:

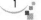

就传媒艺术族群而言,一方面它本质上是艺术问题,另一方面它也含有传媒元素,它的罕见的两端勾连能力,使它成为引发这种文化景观的典型来源,本书也是这样处理的。

总之,本书的上、中、下三编,就是按照这三个广义的传媒艺术含义来安排的。

这里要特别指明一点,从狭义上说,传媒艺术的含义只是从"传媒艺术作为艺术族群"的角度出发的。传媒艺术学的学理研究与学科建设的所有逻辑起点、研究对象,也均是视传媒艺术为一个自摄影术诞生以来,由次第诞生的"摄影艺术+电影艺术+广播电视艺术+新媒体艺术+经过现代传媒改造了的传统艺术形式"构成的艺术族群;而且如后文详述的那样,从这个角度上说,一个新的视角和可能是,尝试把人类艺术就分为"传统艺术"和"传媒艺术"两大艺术族群。如图0-1。

图0-1 传统艺术族群与传媒艺术族群

而就传媒艺术另一个广义含义而言,从"传媒艺术作为传播策略"角度出发的研究,其实更多地已经由新闻传播、艺术传播、文化传播中的策略性研究承担了。

关于"传媒艺术作为艺术族群"这一问题,在本书的上编有较为详细的阐明。当然,更为详细的思考尝试,将冒昧地在后续出版的笔者的博士论文《传媒艺术刍论》中呈现,并诚恳接受艺术、传媒、文化领域学人不同角度的批判与提点。

二、"融合时代"的生态与本书背景

这是一个"融合"的时代。"融合"表现在传媒领域,同样也表现在艺术领域。

在"传媒"领域的融合,我们耳熟能详。"媒介融合"已然成为我们随口吐纳的字眼,以媒介形态大兼容、大汇聚、大交融为基本表征,媒介融合对人类的沟

通手段、联结机制、组织运行、生产方式、发展变迁,乃至整个人类的生活生存状态等方面,都产生了深刻甚至将是持久的影响。

而在"艺术"领域,同样地,"融合"的状态越来越明显且无法躲避。

以艺术元素大兼容、大汇聚、大交融为基本表征,以"传媒艺术作为艺术族群"为语境,当下在传媒艺术作品的呈现中,我们越来越无法区分影与视、影视元素与新媒体元素,我们甚至不知道该称呼一个作品是电影艺术、电视艺术还是新媒体艺术。当下借助新媒体技术,艺术创作、传播与接受这个艺术活动全流程下的各环节,也开始变得边界不清;艺术创作者、传播者、接受者之间的身份与作用之异,也越来越小。况且,未来的传媒艺术作品的传受,在虚拟现实(VR, virtual reality)、增强现实(AR, augmented reality)、混合现实(MR, mixed reality)的技术与语境之下,将全方位地动用人的视觉、听觉、触觉、嗅觉乃至味觉、深层意念力,并使之大整合、大融合。

其实艺术的"融合",不仅是当下的状态,在传媒艺术族群发展的过程中,每一种新兴艺术形式诞生之初,都经历过类似的"融合时期"。电影的诞生,让人们惊呼动态影像、静态摄影和传统戏剧、音乐、绘画、舞蹈、文学竟然能够不可思议地全新交融,以至于"电影的综合程度、空间效能和群体接受,比其他艺术更经得起分析"。① 电视的诞生,也同样有一个让人惊呼的融合之感,这种融合甚至不是艺术元素的融合,还是艺术形式与诸多大众传媒、大众传播形式的融合。将时间拉开,这种融合感,不是由手工复制艺术时代迈向机械/电子/数字复制艺术时代之后才出现的。在传统艺术时期,情况同样如此,新材料、新技法的出现,往往让艺术一时呈现出前所未有的大兼容。

当然,无论是传媒意义上还是艺术意义上,当下我们在这种"融合"面前的态度、判断与研究取向,也大概有两大相对持的维度。一种观点是,"融合"二字的要义,"融"与"合"本身就不在于你生我亡、新旧决裂的"二元对立",而更多在于相辅相生、共进共成的"去元相通"。另一种观点是,当下"融合"时代,是一个新旧交错的时代,新旧问题本身就是一个"替代"问题,没有彻底的"替代"就没有彻底的、全新的、螺旋上升式的融合。总之,"合"与"破"是当下两种针对"融合"问题的研究与思考向度。

当然,无论如何,从更加宏大的视野来看,融合时代是人类创新与进步的最新表征,也会代表着人类前进的齿轮永不停歇。它是一股永远向前的力,裹挟

① 余秋雨:《艺术创造论》,上海教育出版社 2005 年版,自序。

着民族与国家、社会与文化前行。这也是本书依托的时代背景。

具体到"融合时代"与本书框架的关系,笔者希望做如下的初步解释。

本书上编"艺术融合:作为艺术类型的传媒艺术"讨论的是"传媒艺术族群"问题,而之所以"传媒艺术"命题能够出现,正是因为当下"艺术融合"时代对我们的提示。在这个时代里,我们忽然发现,艺术元素和形式的大融合,让我们对图片艺术、电影艺术、电视艺术、新媒体艺术之间的区分越来越难以把握。新的艺术生态,似乎需要一个超越单一艺术形式的上一级概念来概括。我们也忽然发现,单纯的传统艺术理论和解释范式,越来越难以完全解释艺术元素和形式融合之后的新的艺术生态。还有不少诸如此类的时代性问题,使得我们似乎需要一种动态发展的艺术理论,以拓展艺术学的前行。因此,"艺术融合"和"传媒艺术类型/族群"问题,便成为一种互动的思考框架。

本书中编"媒介融合:作为传播策略的传媒艺术"讨论的是"传媒传播策略"问题。显而易见,当下无论是纸质还是电子媒体或机构,无论是传统还是新兴媒体或机构,传播策略都是制胜法宝。而当下我们在面对传播策略时,又不得不深度考虑"媒介融合"这个最紧要的传媒、社会乃至时代大环境、大背景。也就是,这是一个内容、渠道、营销三者相融的时代,这是一个新媒介环境与新传媒手段相融的时代,"媒介融合"与"传播策略"也便成为一种互动的思考框架。

本书下编"文化融合:作为文化景观的传媒艺术"讨论的是"文化表征"问题。无论是书中所讨论的自由文化、后现代文化还是消费文化,都是一种"文化融合"的结果:高雅文化与通俗文化的融合、经典文化与流行文化的融合、精英文化与大众文化的融合、集权文化与自由文化的融合、生产文化与消费文化的融合、传统文化与当代文化的融合,等等。这种"文化融合"有积极意义,它放大人、张扬人、赋予人平等、赋予人自由;自然,这种"文化融合"也有消极意义,它让人不知敬畏、让人沉溺浅表、让人走向平庸、让人安于世俗。于是,无论是正向的传媒艺术文化特征,还是逆向的传媒艺术文化批判,在这样一个融合时代、融合文化中,都可以作为专题讨论。既然人类的自觉、自然前行为我们呈现了这样一种文化景观,我们的所有讨论就应该基于现实并在认同现实具有相当合理性的基础之上,趋利避害。

总之,本书就是在"融合时代"(艺术融合、媒介融合、文化融合)与"传媒艺术"(作为艺术品类、作为传播策略、作为文化景观的传媒艺术)的交叉定位中,在实践考察与学理梳理的尝试中,一点点展开一些粗浅的逻辑和粗糙的表述,以期为"融合时代的传媒艺术"问题提供一个初步的讨论。

上 编

艺术融合：
作为艺术类型的传媒艺术

第一章
传媒艺术的命名界定与基本特征

　　本章要探析的这个命题,姑且算作是一次融合时代下艺术学、影视艺术学的研究拓展与发展初探。

　　融合时代,不仅是媒介问题,也是艺术问题;不仅是实践问题,也是学科问题。

　　如果未来电视将死,电影变异,所有关于影视的元素在艺术表现、传播与接受中都汇聚、融合、混杂了,我们以清晰的媒介形态(如电影、电视、新媒体)为边界来"清晰"划分艺术形式的方式,是否需要变化?我们对这些艺术的称呼是否也需要随之更迭拓展? 相应地,从影视艺术学术与学科出发走向哪里,是否也便成了紧要的命题?

　　从艺术史与传媒史的交叉定位中,我们发现了、命名了"传媒艺术"这个艺术族群。传媒艺术包括了自摄影术诞生后至今,次第出现的摄影艺术、电影艺术、广播电视艺术、新媒体艺术,以及一些由现代传媒和传媒科技改造了的传统艺术形式。

　　传媒艺术的三大基本特征:科技性、媒介性、大众参与性,既是传媒艺术诸多艺术形式在族群内部呈现出的共性,也标识了传媒艺术与传统艺术在外部的明显不同。如此,传媒艺术各艺术形式在内部共享逻辑一致的共同特征,在外部又与传统艺术的特征呈现出巨大的分野,一个新的艺术族群也便有了独立的意义。

　　从更加宏大的视野来看,人类艺术发展至今是否可以大致划分为两大艺术族群:传统艺术和传媒艺术?

　　那么,传媒艺术,有没有可能是我们在面对上述诸多融合时代的困境与问题时,提供的一种回答方式呢? 当然,这需要从对传媒艺术的命名、界定、特征厘定等基础性思考开始。

第一节　问题的提出:现实与历史的探问

一、现实地看:融合时代的艺术学研究需要拓展增容

(一)实践的背景

一提到融合时代,我们可能首先会想到"媒介融合",但在"融合"语境下,"融合"已经不仅是媒介的生态,更成为人类整体的生态。从艺术实践的发展来看,艺术生态同样也逐渐呈现出大融合的态势。

微观来看,一些实例让我们深思:例如,掀起过票房火爆现象的综艺电影(如《爸爸去哪儿》《奔跑吧兄弟》),是电影吗?从形式上看似乎是;是电视吗?从内容上看也似乎是。再如,连年升温的网络剧,它是电视吗?从内容上看似乎是;它是一种适应新媒体的什么形态吗?从形式上看也似乎是。还如,在近年兴起的网络纪录片中,常见实景街景中套着虚拟动画主持人的呈现手法,让人不知应称它是纪录片还是动画片。更不用说类似世博园中国馆的光影长卷《清明上河图》,完全是绘画、影视、动画、音乐、建筑等诸多元素的混合体。

宏观来看,艺术生态大兼容、大汇聚、大融合的状态,在艺术族群的意义上同样呈现出来。特别是自摄影术诞生以来,摄影艺术、电影艺术、电视艺术、数字新媒体艺术等之间的差别,往往不像传统艺术中文学、建筑、音乐、绘画、舞蹈、雕塑、戏剧等艺术形式的独立性那么大。如"影"与"视"、"影视"与新媒体艺术之间常常呈现出混合状态,我们对当下许多引发大众参与、社会关注的传媒艺术作品,越发无法精确界定其究竟是电影、电视,还是新媒体的什么艺术。同时,经过现代传媒改造了的传统艺术形式,也往往呈现出相似的融合状态。

关键是,这些融合的艺术形式逐渐呈现出一些共享的特征,最典型的特征为——

(1)科技性(如在创作中运用近现代自然科学技术);

(2)媒介性(如在传播中借助现代大众传媒);

(3)大众参与性(如在接受中召唤大规模的艺术参与者)。

这使得这种艺术的兼容与融合之局不再是一个小话题,而是一个整体性的问题。

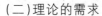

（二）理论的需求

毕竟，这已经不是一个单媒体的时代，也不是一个单边界艺术的时代。在传媒艺术时代，在新媒体环境下，艺术呈现的丰富性往往不主要体现为单一作品或者单一艺术形态的呈现，而是体现为这些作品和形态的大汇流、大兼容。

于是，传统的摄影研究、电影学、广播电视艺术学、新媒体研究，虽然它们的作用是基础性的、是极端重要的，但如果仅仅固守于边界十分清晰的这些研究领域进行发言，那么便会出现一种解释力不足的问题——对融合、兼容的传媒艺术生态难以进行全面、精准、有联系的解释。

我们迫切需要一种能整体地、联系地考察上述诸多艺术形式的传媒艺术研究予以补足。当然，这种传媒艺术研究不是对之前单体艺术研究的替代，而是一种对艺术学研究的拓展与增容。总之，艺术实践兼容与混合了，艺术研究自然不能各艺术形式互不相通、孤立不往来。

二、历史地看：一个新的人类艺术族群需要甄辨研究

（一）实践的背景

如前所述，当下艺术融合之局中，诸多艺术形式逐渐呈现出鲜明的科技性、媒介性和大众参与性。如果我们将视线拉开，更加朗阔地从人类艺术发展史的涌进中进行考察，那么这三大特征是降生于新近才出现的艺术形式和艺术生态中，还是有更为长久的孕育、积累和展示？通过艺术史乃至传媒艺术的交叉定位，我们发现，自机械复制时代和摄影术诞生开始，这三大特征便星火燎原般明朗起来。

在人类艺术发展史上，由文学、建筑、雕塑、绘画、戏剧、音乐、舞蹈组成的传统艺术族群，曾经长期而稳定地占据着人类艺术的全部内容。传统艺术族群中的各艺术形式，共享一些相同的特征，如手工式创作、经典化传播和小众性参与等。

而自摄影术诞生以后，摄影艺术、电影艺术、电视艺术、新媒体艺术次第诞生，这些艺术形式也逐渐呈现出一些共性：科技性、媒介性和大众参与性，这些特征都与传统艺术有明显的区别。我们视摄影为新的艺术族群诞生的起点，也与本雅明的经典判断——摄影是人类艺术进入机械复制时代的转折点——是一致的。

随着这些新兴的艺术形式逐渐成为人们接触密度最高、接触渠道最便捷、接触欲望最强烈的艺术形式,它们已然成为人类最重要的审美经验方式和审美经验来源。更重要的是,摄影、电影、电视、新媒体艺术这些艺术形式因其内部共享诸多逻辑一致的共性,外部又与传统艺术族群区别明显,逐渐组成了一个新的艺术族群。由于这个艺术族群与"传媒"的紧密关联(后文详述),我们将其命名为传媒艺术。

(二)理论的需求

经由人类艺术实践的发展,传媒艺术这个新的艺术族群已赫然形成,但我们对其的认知与研究尚存在缺憾。这种缺憾,主要表现为"过宽"和"过窄"两大问题。

第一,"过宽"的问题是,长期以来,我们不乏套用一般艺术学意义上的普遍性理论,来回应新艺术族群的新现象,因而解释的精准性不强。更重要的是,这些一般艺术学意义上的普遍性理论,基本都来自对传统艺术实践的理论抽离,传统艺术理论会有难以准确解释发展变化了的传媒艺术生态的问题。

由此还引发了一个重要的"副作用":以传统艺术理论为出发点的考察,往往不承认传媒艺术是艺术,于是我们常陷入过于冗长的对"传媒艺术是否是艺术"的争论中,而不是对新兴艺术形式和族群研究的建构中。

第二,"过窄"的问题是,我们的不少研究虽然将传媒艺术各形式视为新兴的、具体的艺术样态,但却过于陷入了单一的摄影研究、电影研究、电视研究、新媒体研究中。如此,传媒艺术族群的整体图景也便只能游离于我们的视野所及之外。况且,20世纪初,"艺术学"这个学科之所以能够被独立构建,就在于它鲜明的标榜和努力——艺术学协助人们从整体上、宏观层面考察艺术,把握和解释不同具体艺术门类之间的相互关系与作用,而不仅仅局限于单体艺术门类或者单个流派、作品中。

由此也引发了一个重要的"副作用":在强大的传统艺术理论语境对传媒艺术合法性进行质疑之时,常常是或者由电影艺术,或者由电视艺术,或者由新媒体艺术的研究圈,分别、独立、单一地进行应对,这种应对常常出现解释力不足的问题。因此,以各艺术形式的研究合力,共同深思新艺术族群的合法性,是面对这个困境的一种解决方式。

总之,如图1-1,传媒艺术有助于我们的艺术学研究从艺术本体出发,既能具体针对传媒艺术这个新兴族群进行分析,而不是以传统艺术理论解释传媒艺

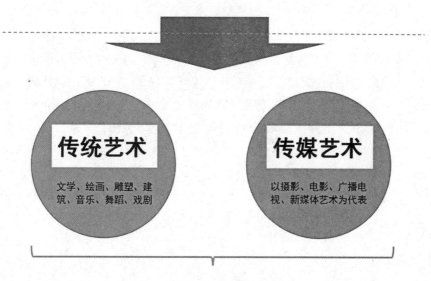

图 1-1 人类艺术形式与族群演进图

术生态;又能以整体性的视野考察传媒艺术各艺术形式的联系,而不是在一个融合的时代,依然用"条分缕析"的工业化时代的思维,过于边界清晰地考察各艺术形式。

第二节　交叉的界定:何谓传媒艺术族群^①

　　在人类艺术发展的长河中,我们最为熟悉的是如下的一个艺术族群:人类将自己的情感、思考和想象,与特定的材质和形式相结合,表现出基于现实又超越现实的特殊世界,造就了音乐、舞蹈、文学、建筑、雕塑、绘画、戏剧等蔚为壮观的艺术族群。这一族群曾长期而稳定地构成了人类艺术世界的全部内容。

　　然而,随着人类科技的发展、大众传播的勃兴、大众文化与现代性的塑成,人类艺术发展的长河出现了分流。分流的起点是 19 世纪上半叶摄影术的诞生。这一分流从微小到磅礴,逐渐形成了另一庞大的艺术族群,这便是由摄影艺术、电影艺术、广播电视艺术、新媒体艺术组成的艺术集合。虽然这些艺术形式在创作、作品和接受方面具有艺术的共性,同样基于特定的材质与形式,运用人类的情感、思想和想象,表现基于现实又超越现实的特殊世界,但它们更有着与先前的艺术族群明显区别的三大特征:科技性、媒介性和大众参与性。作为当前最能融科技与人文于一体的艺术形式与品类,传媒艺术深刻地建构和影响了人类艺术的格局与走向,成为当前人类几乎最重要的审美对象和审美经验来源。

　　今天,面对上述既相通又有显著差异的艺术族群,以及由这两大艺术族群造就的不同的景观,从艺术史和艺术学的意义上,应该如何进行命名与认知呢?如果我们将历史最为悠久的那一艺术族群命名为"传统艺术"的话,那么,与此相对应的另一艺术族群,或许以"传媒艺术"命名最为恰当。

一、传媒艺术界定

　　在广义上,古往今来,艺术创作、作品与接受这一艺术活动过程都需要借助一定的传媒或媒介(可能是西班牙的岩洞,也可能是我们的语言)方得以达成,如此一来,所有的艺术都可称为"传媒艺术",这一广义概念不在本书的探讨范围之内。

　　在狭义上,传媒艺术指自摄影术诞生以来,借助工业革命之后的科技进步、大众传媒发展和现代社会环境变化,在艺术创作、传播与接受中具有鲜明的科

① 本节的部分内容被《新华文摘》2014 年第 11 期转摘。

技性、媒介性和大众参与性的艺术形式与族群。① 传媒艺术主要包括摄影艺术、电影艺术、广播电视艺术、新媒体艺术等艺术形式,同时也包括一些经现代传媒和传媒技术改造了的传统艺术形式。

工业革命所带来的科技进步,成为传媒艺术诞生与发展的基础;大众传媒的勃兴所带来的人类传播方式变革,成为造就传媒艺术独特品性的关键;现代社会环境的变化所带来的人们生活方式的变革,成为传媒艺术释放其能量与价值的土壤。它们共同构成传媒艺术诞生、发展坚实的推力和宏阔的背景。

就传媒艺术的英文表达而言,本文认为 media arts 中的"art"既可以用单数,也可以用复数。用复数"arts"表达时,是考虑到传媒艺术具体指多种艺术形式的集合,单数"art"难以涵盖多种艺术形式;而用单数"art"表达时,是考虑到我们对传媒艺术的研究往往着眼于这个艺术族群的整体情况,从"一般意义"上思考这个艺术族群,这是一个由许多艺术形式构成的统一的概念。

需要说明的是,传媒艺术概念中的"新媒体艺术"有两个指向:一是指部分"二战"之后兴起的新媒体(新媒介)艺术,二是指 20 世纪后期发展起来的数字新媒体艺术。这两个指向有部分重叠。新媒体艺术,在狭义上指以近年来数字媒体技术及数字信息传播科技为支撑的艺术形态,通过利用和展示数字化信息传播相关新技术,以交互为其主要形式特征,参与有关社会、文化、政治、美学等相关领域的艺术实践。② 我们如今一般将电脑介质确立为新媒体艺术获取、创制、存储、传播的中心地位。而"新媒体艺术"在广义上,则自 20 世纪 60 年代以后开始适用于如下或会有交集的艺术形式:视频艺术(video art)、视频装置艺术(video installation art)、电子艺术(electronic art)、机器人艺术(robotic art)、全息摄影(holography)、音频艺术(audio art)、交互艺术(interactive art)、电脑艺

① 概念中所含的摄影术的诞生、工业革命的完成,以及"便士报"的出现这一大众传播史上具有标志性意义的事件,几乎发生在同一时期:(1)我们一般将 1839 年银版摄影法的公之于众视为摄影术诞生的标志(同年英国人赫歇尔将此种银版摄影技术命名为 photography,即"摄影术");(2)19 世纪中期工业革命完成;(3)"便士报"时代以 19 世纪 30 年代《纽约太阳报》带头兴起为开端,这一时期成为大众传播真正走向"大众"的标志;(4)甚至,作为对现代社会环境的状况、氛围、气质与反思的重要表达,在西方语境中"现代性"这一杂音异符混合体也"出现在 19 世纪"(见〔法〕伊夫·瓦岱:《文学与现代性》,田庆生译,北京大学出版社 2001 年版,第 10 页;彭吉祥:《中国现代性的影像书写》,中国传媒大学出版社 2009 年版,第 26 页)。似乎不仅是艺术,整个人类世界许多方面的改变都在 19 世纪最初的几十年里爆发,这也为传媒艺术的命名和认知提供了一个大变革的背景。

② 林迅:《新媒体艺术》,上海交通大学出版社 2011 年版,第 6 页。相关"新媒体艺术"的定义亦见于但不限于廖祥忠、李四达、欧阳友权、邱志勇、黄鸣奋、贾秀清、马晓翔、许鹏、王虎、王荔、张朝晖等诸多学者的著作中。学识所困,不待尽言。

术(computer art)、数字艺术(digital art)、网络艺术(net art)、软件艺术(software art)、衍生艺术(generative art)、视频游戏艺术(video game art)、虚拟现实(virtual reality)、人工生命(artificial life)、黑客主义艺术(hacktivism-oriented art projects)、超虚构艺术(hyperfiction)、电脑游戏艺术(computer games as art)、技术表演艺术(techno-performance)等。这些广义的新媒体艺术形式是"二战"之后兴起的,偏向现代艺术范畴,一般在展览馆、美术馆、博物馆或是特定场地展示,形式不同于摄影、电影、广播电视艺术。

二、传媒艺术的基本特征概述

如前文所言,在传媒艺术的命名与概念问题解决之后,我们亟须对这个艺术族群进行进一步的框定和描摹,以补足命名和概念的抽象性。寻找传媒艺术的具体特征,对这些特征进行描述和阐释,在特征的交叉定位中,传媒艺术的命名和概念,乃至整个艺术族群的许多部位才会变得清晰、立体而生动。

通过反复的研究归纳与比对,以及在艺术史与传媒史的考察中定位,我们发现,与传统艺术相比,传媒艺术最突出的特征在于其科技性、媒介性和大众参与性,此三性是描述、界定和认知传媒艺术的灵魂属性。这三大基本特征是从19世纪摄影术诞生开始逐渐显现的。正是因为这三大基本特征的日渐凸显,才使得传媒艺术构筑起迥异于传统艺术的独特而别致的景观。

与三大基本特征相对应的,是艺术的技术问题、媒介问题、参与问题,这些都是极为重要的艺术问题,常常影响甚至左右艺术发展关键节点的走向。从一定程度上说,一部艺术史,也是一部技术发展史、媒介发展史、艺术与参与者的关系史。

(一)传媒艺术的科技性

科技性对传媒艺术族群的诞生与发展而言,具有极其重要的规定性,居于灵魂地位。从传媒艺术发展史来看,诸多艺术形式的出现首先是因为科技的推动,以及艺术适应了科技因素,而后才是其他一些艺术性问题的出现。

传媒艺术的科技①性，主要指近现代科技在传媒艺术的生产创作、传播和接受中所发挥的深刻作用。具体来说，指的是近现代科技在介质、材料、手段、方法等方面的深度介入，对传媒艺术本体形态、传播与接受方式和价值实现等方面所产生的不可替代的影响。

传媒艺术科技性的发展轨迹，从介质与材料来看，走过了从"原子"到"比特"②的历程；从手段和方法来看，走过了从机械、电子到数字的历程；从传播方式来看，则走过了从点对点、点对面到点面互动的历程。可以想象，没有光学技术和感光材料的进步，就不会有摄影和早期电影的完形；没有电子技术和电子设备的进步，就不会有广播电视艺术的完形；没有数字技术和计算机设备的进步，就不会有各类数字媒体艺术的完形。

这些都使得传媒艺术的科技性呈现出如下具体特征：（1）在创作上走向机械化、电子化、数字化的无损与自由复制创作；（2）在传播上走向非实物化的模拟/虚拟内容传播；（3）在接受上走向人的审美感知方式的"重新整合"。对科技性的界定必须与这些具体特征相联系，在对这些具体特征的考察中，科技性的稳定性方能清晰体现。

在传媒艺术与传统艺术相区别的三大基本特征中，科技性具有对传媒艺术的基本规定性，特别是与传统艺术的"技术性"相比，具有三个重要区别。

第一，传媒艺术是将基于现代自然科学观念而发展起来的科学技术应用于艺术活动，并随之引发了艺术本体的特性变化，特别是最初物理、化学技术在艺术活动中的应用。从这个角度而言，媒介性和大众参与性或许更多是一种"增量"，比如传媒艺术的传播范围更快更广、大众参与的规模更大等；而科技性更多是一种"质的变化"，比如传媒艺术创作中的许多环节和问题，与传统艺术出现了根本不同。

第二，传媒艺术的科技性从艺术创作阶段开始便深植于艺术活动的全流程，科技性不仅在传播领域发挥作用，更是传媒艺术重要的内在"创作"特性。

① 严格来说，科技概念中"科学"和"技术"也需加以区分。比如，一则，科学更多靠近形而上之"道"，技术更多靠近形而下之"器"。也即科学更多与好奇创造相连，技术更多与任务实操相连。二则，技术可以独立于科学而存在，并且技术独立存在的时间比近现代科学这一近300年出现的产物要长得多，技术的发展对科学发现有促进作用；同时科学也有其独立性，并对技术的进步有引领作用（部分内容参见李醒民、胡新和、刘大椿、殷登祥：《"科学、技术与社会发展"笔谈》，《中国社会科学》2002年第1期）。当然我们可以界定科学与技术的区别，寻找二者的联系，但无法判断科学和技术孰高孰低，谁包括谁，谁依附谁，谁单向引领谁。

② 比特，英文 bit 的音译，bit 为 binary digit 的缩写，即计算机技术中的信息量单位。

或者说,现代传媒给传媒艺术带来的不仅是"锦上添花"的传播,更通过传媒科技①的发展为传媒艺术活动的全流程提供了可能性以及规定性。也即从创作起,传媒艺术的诸多形式便开始借助近现代科技才能完成创作,而非像文学、版画、漫画等传统艺术形式一样,只是在传播阶段才开始借助媒介科技的力量(形成报刊文学、报刊版画、报刊漫画等)。传统艺术在没有近现代科技介入的情况下,也可以完成基本创作,只是通过大众传媒载体,能够进行更为广泛的传播而已,如刊印在报纸上的版画与文学、数字出版＋文学等。而传媒艺术,如果不通过摄影术、摄像术、录音术,以及诸多新兴的数字技术等近现代科技的介入,就根本难以完成创作。"印刷术的发明对书写产生革命性的影响,但是并没有改变散文与诗歌的性质。留声机让千百万听众听到了录制下来的声音,但演奏还是老样子。透视法影响了绘画,使画家有可能创造出三维空间的幻像,但仍旧不能表现运动。"②

第三,科技性也大致规定了传媒艺术的历史起点,比如将那些产生时间与传媒艺术时代切近,但不具备科技性的形式排除在外,像报纸尚处于小众时代时刊载的版画,如麦克卢汉所言"印刷术不过是抄书艺术的附加物"。③

(二)传媒艺术的媒介性

传媒艺术的媒介性,主要指因由大众传媒在传媒艺术的创作、传播和接受中发挥的深刻作用,而使传媒艺术产生了独特的艺术状态、特征和性质。就媒介性中"媒介"的概念而言,有作为"形式"的媒介、作为"材料"的媒介和作为"传播"的媒介三个指向;相对而言,"传统艺术"在前两个指向上值得探讨的问题更多,而"传媒艺术"的"媒介"(性)主要取作为"传播"的"媒介"这个指向。对此后文将详述。更多作为"传播"意义而存在的媒介性在传媒艺术族群中也居一种灵魂地位,否则这一艺术族群便不足以用"传媒"来命名。

① 声光电、电子、比特,这些科技发展之下带来的新玩意,固然可以用"一般科技"的范畴来包裹它们,但我们更愿意用"传媒科技"对它们进行具体的归类。这不仅因为它们的出现,更多地为现代传媒的发展打下了基础,也更多地为现代传媒所利用,它们推动了传媒工业化的发展,其出现也是传媒工业化的自然结果;更因为它们的诞生和存在,天然地具有协助人类沟通、交往的特性,这正与传媒沟通的宗旨有内在一致性。传媒艺术以这些新兴媒介为创作材料和创作思维,必然受传媒科技内在规定性的影响。

② 郑亚玲、胡滨:《外国电影史》,中国广播电视出版社1995年版,第1页。

③ 〔加〕马歇尔·麦克卢汉:《理解媒介》(增订评注本),何道宽译,译林出版社2011年版,第200页。

　　具体来说,由于传媒艺术与大众传媒互相依附的特征,从而导致大众传媒强大的信息传播、社会动员和认同维系等能力与特质也自然地赋予了传媒艺术,使传媒艺术在艺术信息传播、社会动员和认同维系方面,不论是从规模上还是强度上,都是传统艺术无法比拟的。

　　这些都使得传媒艺术的媒介性呈现出了以下具体特征:(1)创作上走向艺术信息的日常性"展示";(2)传播上走向逐渐强烈的社会干预色彩;(3)接受上走向"想象的共同体"的认同诉求。对媒介性的界定,对媒介性的稳定性的认知,同样必须结合这些特征才能有一个相对清晰与全面的理解。

　　传媒艺术的媒介性对传媒艺术也有规定性作用。和科技性一样,它也是传媒艺术的灵魂,直接与"传媒艺术"以"传媒"命名有关。"传媒"艺术必须是与"传媒"密切相连的艺术形式,传媒艺术中的艺术形式都应是明显参与到现代大众传媒序列中的艺术形式,都能够成为可复制的传媒文本,都需要有基本的主动面向传播对象——如社会与大众艺术接受者——的姿态,而且这种参与是深度参与,并不是简单的如"文学＋印刷"的捏合。同时,传媒不仅是艺术传播与反馈的平台,更是艺术创作的平台。

(三)传媒艺术的大众参与性

　　考察传媒艺术的大众参与性,也即考察传媒艺术时代艺术参与者的规模、程度、方式乃至心理的变化,以及由此对传媒艺术创作、传播和接受的影响,并探究这种变化与内部艺术问题、外部社会问题的互动。

　　简言之,传媒艺术的大众参与性,是指借助现代科学技术、现代大众传媒和现代传播结构,与传统艺术相比,传媒艺术的参与者在艺术参与规模上划时代地增大、在参与程度上划时代地深入、在参与方式上划时代地主动而多元,并与人类后现代转向相互发酵;特别是艺术接受者的角色、地位和作用在上述方面更是发生了根本性变化;"大众参与"代表了艺术接受者在传媒艺术时代最主要的存在状态。[①] 这种大众参与的特性在未来还有无限延展的可能。

　　大众参与性成为传媒艺术的灵魂属性,主要是从艺术接受的成效与艺术活动的外化结果考虑的。退一步说,如果无法引发大众的参与,而只是拥有科技与媒介的特性,传媒艺术也无法体现出与传统艺术的明显区别。

① 在传媒艺术内部,各艺术形式对大众的召唤,也是一个阶梯式增强的过程。从摄影艺术,到影视艺术,再到数字新媒体艺术,传媒艺术的大众参与性不断推进、拓展、清晰。

传媒艺术大众参与性的发展轨迹,从受众角色的角度来看,经历了从被动伴随者到积极介入者的历程;从受众地位的角度来看,经历了从无足轻重到不可替代的历程;从受众作用的角度来看,经历了一般性影响到决定性影响的历程。这些变化使得传媒艺术的接受者参与和传统艺术的接受者参与相比,产生了巨大的审美差异。

这些都使得传媒艺术的大众参与性呈现出以下具体特征:(1)在创作上走向集体大众化创制;(2)在传播上走向"去中心化"传播;(3)在接受上走向体验"变动不羁的惊颤"与追求快感审美。对大众参与性的界定与理解,必然需要借助这些具体特征,才能理解到位,大众参与性特征的稳定性也必然隐藏在这些具体特征之中。

大众参与性的规定性在于:一则,它更多从艺术的接受与效果层面,显示了传媒艺术不同于传统艺术的特征。如果没有这一效果层面的特征出现,仅有科技性和媒介性,传媒艺术的影响力与渗透力必然有限,不足以成为一个有巨大影响和功用的"艺术族群"。二则,当消费社会与后现代社会在媒介融合时代相聚,大众参与性更显其重要规定性,大众的参与程度、规模与形式到达什么样的状态,甚至成为直接决定艺术成功与否的"指挥棒"。

需要说明的是,传媒艺术虽然是大众文化研究与思考的重要来源,不过,此处作为传媒艺术特征的"大众"的概念,主要强调参与规模、参与方式及参与程度等问题,与严格意义上西方大众文化研究所指的"大众"是有差别的。针对传媒艺术特征而探讨的"大众",是一种"大量存在的人们","大众"可以是跨社会、跨地域、跨国家、跨民族的,"大众"可以指艺术创作者、传播者、接受者。就约定俗成的偏向来说,"大众"指艺术接受者的情况更多一些。

这里的"大众"不仅是抽象的大众,更是具体的大众;不仅是有消费能力的大众,更是有创造能力的大众。

三、命名为"传媒"艺术的缘由

我们发现,传媒艺术族群中的艺术形式,都是明显参与到现代大众传媒序列中的艺术形式,都可以成为可复制的传媒文本,都有基本的主动面向传播对象——如社会与大众艺术接受者——的姿态,而且这种参与是深度参与,而非简单捏合;同时,传媒不仅是艺术传播与反馈的平台,更是艺术创作的平台。这是我们将这一艺术族群命名为"传媒艺术"的重要原因。以"传媒"命名这一艺

术族群,必然与"传媒"能彰显、表征这一艺术族群紧密相关。

（一）在相关关键词中选择了"传媒"

在探讨传媒艺术的命名时,我们发现"一般艺术""科技""传媒""大众"等关键词都与传媒艺术密切相关。我们之所以使用"传媒艺术"这一命名,而不采用上述其他关键词是出于以下原因:

第一,与"一般艺术"相比,"传媒艺术"的表述更强调这个新兴艺术族群的特殊性。"传媒艺术"中"艺术"是本质,"传媒"是特质,正是这个特质体现了这一新兴艺术族群的时代性、现代性和当代性。固然,"一般艺术"可以涵盖"传媒艺术",但如果将"传媒艺术"中的"传媒"拿掉,那么这一艺术族群的独特性就会被忽略而无法显现,这显然不利于对其特殊规律的认知与探究。"传媒艺术"相对于"一般艺术"是下位概念,相对于"单体艺术"是上位概念。

第二,与"科技艺术"相比,"传媒艺术"的表述更强调内容与形式相结合、物的层面和精神层面相结合的全面性。关于这一点后文有详述,这里再补充一点。"科技"更多指涉物的层面,更多指涉达成艺术形式的手段、条件和方法;而"传媒"则既指涉物的层面和形式维度,也指涉内容维度和精神维度。毕竟,科技只有在协助传媒和艺术的基础上才能产生功能、发挥影响,彰显其意义和价值。技术永远是人类艺术与文化前行之路上的工具,工具理性也永远不会从根本上左右人类对终极问题的断定。

第三,与"大众艺术"相比,"传媒艺术"的表述更多指向具体的艺术形态与本体层面;"大众艺术"更多指向艺术的审美风格与取向层面,如大众性、世俗性、消费性等审美风格与取向,以及体现这些审美风格与取向的各种庞杂的艺术形式。"大众艺术"不仅涉及传媒艺术,也涉及传统艺术,甚至也不仅仅涉及艺术,也常常涉及其他领域。

此外,虽然中文中"媒介""媒体"和"传媒"都对应英文的 media 一词,并可与 mass 组成 mass media,但就其中文的意义和涵指而言,三个词还是略有差异的。从约定俗成的意义上说,"媒介"一词的形式、材质和介质的含义更重,"媒体"一词更多地含有物化载体、技术手段或媒体机构/平台的意义;"媒介""媒体"这两个词的整体性、综合性、宏观性、抽象性不及"传媒",况且"传媒"一词还带有更强的"传播"意味,与传媒艺术科技性、媒介性和大众参与性的逻辑关系更紧密,更贴近、更能概括这一新兴艺术族群的性质与特征。

（二）传媒艺术族群对传媒的依赖

从根本上说，之所以把这一艺术族群命名为传媒艺术，还是因为其与传统艺术不同，这一艺术族群在创作、传播、接受的艺术活动全流程中，都基于传媒科技的参与，借助现代大众传媒的传播，依靠传媒社会环境的影响。例如这一艺术族群的创作依赖诸多传媒科技的生产与复制，其传播依赖多种现代传媒的呈现与推送，其接受依赖大众传媒的召唤与反馈，这些都使得这一艺术族群在整体上对"传媒"有深深的依赖。而且这种艺术与传媒的联系，有一种本质上的内在逻辑在维系着。当然，传媒也因为艺术而更富有魅力，如果抽离了艺术，传媒的吸引力便会大大降低。

人类艺术发展史始终与传媒发展史紧密相连。无论是材料意义上还是传播意义上的传媒，其发展变化总是不断应用于艺术，与艺术发展一同精进，并成为艺术分类的标准。就传媒艺术的发展而言，我们有必要探讨一下现代传媒与艺术联结发展的状态。传媒与艺术必然"互相"依赖，才能共同发展，传媒艺术又以"传媒"命名，所以对这一问题的探讨是无法避开的。

1．现代传媒与传媒科技对艺术发展的带动

"传媒艺术"的概念中，"艺术"为本质，"传媒"为特质，二者相辅相成。"传媒艺术"与"传统艺术"的一字之差，恰恰就体现在"媒"这个特质上。不仅在当下这个媒介融合的时代，而且在过去的几百年里，以现代传媒科技为基础支撑的现代传媒，对人类的社会联结机制、沟通交往方式、生产生活变革、社会动员、组织运行、公民社会发育、政府转型、社会变迁等方面，都产生了深刻的影响。

在过去的几百年中，人类传媒发展发生了巨大变化，现代传媒自身变革之大、对人类整体影响之深，决定了如果把传媒变革只看作是人类传播领域中的事，便极大地降低、损亏了这种变革的品级。传媒变革一定会主动引发和被动伴随多方位的联动，艺术一定是逃不掉的，特别是"唯有电子媒介才有能力在技术层面上将'物符'美学普及到全社会乃至全球的程度，这是其传播更多地依赖于物理时空的印刷媒介所无法比拟的"；[①]人类近 200 年的艺术发展表明：艺术世界因为包括传媒科技等因素在内的传媒变革的一些影响，而不断增容与拓展，最终竟然促使艺术在本体层面发生了一些划时代的变化，形成了崭新的艺术族群。

① 金惠敏：《消费时代的社会美学》，《文艺研究》2006 年第 12 期。

在一个时代里,当传媒几乎成为整个人类的生存手段和存在方式,并愈加全方位地改变着人类社会的权力结构时,那么这个时代的艺术一定被深深地打上"传媒"的印记。本雅明在它的经典著作《机械复制时代的艺术作品》的开篇里,便引用保罗·瓦雷里在《艺术文件》中的判断,说明媒介惊人成长对艺术影响的可能性:"我们掌握的媒介有着惊人的成长,其适应性、准确性,与激发的意念、习惯,都在向我们保证,不久的将来在'美'的古老工业里会产生彻底的改变。"①

马克思认为艺术是人类掌握世界的一种独特方式,不同的、有重大意义的艺术形式,只有在艺术和社会发展的不同阶段才会出现。② 而正是马克思生活的那个 19 世纪,一切都发生了变化。或许说"一切"太过夸张,但当摄影术在 19 世纪 30 年代得以急速研发,整个人类社会逐渐产生了与本雅明同样的惊呼:"随着第一种真正革命性的复制手段——照相术——的出现,艺术感到了危机的来临。"③摄影由于其自身特性,使之天然地成为可复制的"传媒"文本,并极具参与大众传播的可能。摄影术的出现既是人类改造世界的能动性实践,又使美的物质呈现有了新的依托。以摄影术的诞生为标志,艺术迅速从手工复制走向机械复制。机械复制一方面以其科技元素影响着艺术创作端的状态,另一方面以传媒元素影响着艺术传播、接受端的状态,就此,艺术的创作、作品和接受世界里的每一步都与传媒科技推动的大众传媒的发展紧密相连。艺术对传媒的依赖出现了实实在在的"结果"。

而等到电影、电视、新媒体的出现,竟使我们常常不知该称呼它们是媒介样态还是艺术形式。

2. 艺术发展对现代传媒与传媒科技的选择

最初作为方式出现的传媒,在自身发展中也很好地借助了艺术的内容,方具有深刻而久远的存在意义。

我们在论述艺术对传媒的依赖的同时,并非认为在传媒与艺术的联动发展中艺术是被动的,是完全受制于传媒的。固然,艺术的发展依赖传媒(包括传媒科技),但这是因为现代传媒的存在可以作为艺术发展的有利条件,可供艺术利用,并且艺术借助于传媒可以有效地使自身的发展提升品级。艺术如果没有自

① 〔德〕瓦尔特·本雅明:《机械复制时代的艺术作品》,见《迎向灵光消逝的年代》,许绮玲、林志明译,广西师范大学出版社 2008 年版,第 56 页。
② 参见〔德〕马克思:《〈政治经济学批判〉导言》,见《马克思恩格斯选集》,人民出版社 1995 年版。
③ 〔德〕瓦尔特·本雅明:《经验与贫乏》,王炳钧译,百花文艺出版社 1999 年版,第 267 页。

然而主动地选择传媒,艺术如果认为传媒的特性阻碍了艺术的发展,甚至使艺术的发展走向了反面,也不会有当前传媒艺术大盛的局面。同时,作为信息传播中介的传媒,也因为艺术的选择变得充满魅力,充满诗性。

总之,当今世界,一方面,传媒不仅是人们认识世界、改造世界的手段,而且越来越成为人的存在方式,特别是现代电子媒介深刻地改变着当代人的个体特性和集体人格,使人类生活的许多权力关系与权力结构发生分化和重构;另一方面,在这样一个媒介融合的时代,艺术与传媒的共生之深刻,也是前所未有的。媒介科技的发展和新兴媒体的相继涌现,不仅为艺术发展提供了空前多元的生产、传播、接受与反馈的平台和手段,而且也积极推动了传媒与艺术之间、诸艺术门类之间的互动交流,极大地拓展了人类艺术的格局与本体变革。这也是我们将新兴艺术族群以"传媒艺术"命名的重要原因。

(三)"传媒艺术"命名的末端开放性

在艺术发展史上,人类对艺术的分类与认知受发展阶段的制约,每个时代有每个时代的局限,比如有的时代对艺术的分类和认知只看到了文学、雕塑、建筑、绘画、音乐、舞蹈、戏剧等传统艺术,有的时代的学者对艺术的分类和认知增加了摄影艺术,之后又有时代将电影增加进来,但这些对艺术的分类和认知都能让后人看到其明显的局限性,无法涵盖未来可能出现的新的艺术形式。

以"传媒艺术"的命名来分类和认知艺术则不然,"传媒艺术"的概括性较强,正如"传统艺术"的命名能够涵盖人类几千年的艺术形式一样,"传媒艺术"虽然其起始端是固定的——那便是摄影术的诞生,但它的末端是开放的;人类未来的一些新兴艺术形式很有可能依然是借助传媒科技与传媒传播并召唤大众参与的,未来的新兴艺术形式也便很可能依然可以用传媒艺术来概括,如虚拟现实艺术。"传媒艺术"这一命名或许有其涵盖性和延展性。

最后要说明的是,这种命名和概括艺术族群的方式,不仅对艺术形式的认知是必要的,而且传媒艺术创作者也需要加强自己是"传媒艺术家"(Media Artist)的认同。也即传媒艺术的创作者,不仅认同自己是电影艺术家、电视文艺工作者、数字艺术创作者,同时也需要并逐步认同自己是"传媒艺术家"的家族成员。

四、传媒艺术与相关概念的关系辨析

在各种艺术概念的表达中,有不少概念与传媒艺术的关联度极高。为进一

步厘清传媒艺术的内涵,我们需要将传媒艺术和这些相关概念进行比较,这包括传媒艺术与现代艺术、视觉艺术、艺术传播、传播艺术的关系辨析,这是交叉界定传媒艺术的必要功课。

(一)传媒艺术与现代艺术

传媒艺术与现代艺术的相同之处主要在于:(1)现代艺术和传媒艺术在诞生的时间节点上是接近的,都是19世纪以来的产物。[1] (2)现代艺术和传媒艺术在某些气质上是接近的,都体现出比较强烈的现代感和时代感;传媒艺术也同样表达着现代艺术在风格和理念方面的一些原初诉求。(3)一些传媒艺术形式(如摄影、电影、电视、新媒体艺术)可以有效地表现现代艺术的观念;而一些经常被现代艺术用来进行艺术表达的"二战"之后兴起的新媒介艺术,也可以部分归入传媒艺术的艺术族群中。

但二者的区别是更为深刻、更为广泛的。传媒艺术与传统艺术相对举,指涉典型艺术形式的意味更浓,并意在艺术分类,品类性指涉强;[2] 而现代艺术(含

[1] 摄影的诞生是印象派绘画出现的重要原因,传媒艺术的诞生是现代艺术诞生的因子之一。西方艺术总体上是以"摹仿说"为问寻目标的。为了更好地"摹仿",西方艺术家始终没有中断努力。以绘画艺术为例,对"透视法"和"三色法"的掌握,让西方绘画艺术在模仿方面抵达一个高点,二者都极大地促进了二维平面呈现三维效果的进程,前者可以呈现三维空间中的纵深感,后者有助于阴影与过渡颜色的呈现。但事物的发展,往往在抵达高点之时出现情况转变的节点,虽然这种转变不一定是传统所乐见的。当西方绘画在对世界的模仿与呈现抵达高点之后,摄影术恰好也出现了,简单的操作就可以让世界完整、真实、逼真、客观地再现出来,似乎更轻而易举,更为完美地代替了西方绘画艺术家千年的努力。绘画艺术就此发生了转向,部分画家摒弃形象,走向观念,印象派绘画诞生。摄影术发明以后,与传统艺术时代相比,绘画的内容与风格越来越多地呈现出扭曲、变形的特征。人类艺术史上所谓奇异和怪异内容、风格的出现,多是一种反驳的力量。绘画在摄影术普及之后的状态,是对摄影术精确与完美复制的一种反驳。

[2] 就艺术分类而言,已存在一些比较经典的分类方式:(1)以"艺术创作端"的表现方式划分,分为表演艺术(舞蹈、音乐)、造型艺术(绘画、雕塑)、语言艺术(文学)和综合艺术(戏剧、电影),或者分为时间艺术(音乐)、空间艺术(绘画、雕塑)和综合艺术(戏剧、电影)。(2)以"艺术接受端"的主体感觉划分,分为视觉艺术(visual art),包括二维空间的绘画和三维空间的雕塑、建筑,听觉艺术(auditory art),除了配有歌词的歌剧、歌曲以外所有的音乐;语言艺术(verbal art),即文学;综合艺术(mixed arts),包括戏剧、歌剧、舞蹈、歌唱在内的所有表演艺术和电影。除了这两种经典分类之外,也有学者按照艺术传播学的思路,将艺术分为:(1)成品艺术(含文学、绘画、书法、雕塑、建筑,以及各种工艺品等,成品艺术作品一经完成,就可以离开艺术生产领域,并往往不需要借助任何外在的设备或者第二媒介就可以从事传播活动)。(2)演示艺术(包括朗诵、歌唱、戏剧、舞蹈、演奏等舞台艺术,演示艺术是通过表演者与观赏者在同一个时空中实现艺术传播的,往往是将各种艺术要素有机地组合起来而构成作品的,表现为一种即时的传播方式)。(3)信息艺术(电子技术、信息技术和通讯技术相结合的产物,从广播艺术、电影艺术、电视艺术到电脑艺术、网络艺术,以及相应的艺术制品,包括唱片、录音录像磁带和多媒体视听光盘等),其中"信息艺术"与我们探讨的传媒艺术较为类似。参见《辞海》,上海辞书出版社1979年版,"艺术"条目;《英国大百科全书》,"艺术"条目,http://www.Britannica.com;陈鸣:《试论艺术传播的客体与主体》,《上海大学学报》(社会科学版)2001年第2期。

现代主义和后现代主义时期)与古典艺术相对举,指涉艺术观念的意味更浓,并意在艺术分期,时间性指涉强。传媒艺术在对艺术活动进行考察时,同时在艺术创作端、传播端、接受端平均着力;而现代艺术的理念与实践更多地与艺术创作端相联。

总结起来,二者在如下四个方面有重要不同,详见表1-1。

表1-1　传媒艺术与现代艺术的区别

传媒艺术	现代艺术
1. 主要指涉具体艺术形式[Ⅰ] 2. 主要指涉艺术分类[Ⅲ] 3. 与传统艺术相对应 4. 指涉艺术创作、传播、接受的全过程	1. 主要指涉抽象艺术观念[Ⅱ] 2. 主要指涉艺术分期 3. 与古典艺术相对应[Ⅳ] 4. 一般来说更多指涉艺术创作[Ⅴ]

注:[Ⅰ] 如摄影艺术、电影艺术、广播电视艺术、新媒体艺术等艺术形式和由它们组成的艺术族群。

[Ⅱ] 虽然现代艺术也涉及一些艺术形态,但相对而言典型性不强。

[Ⅲ]传媒艺术无疑也会有艺术史分期的意义,但这种分期的意义是以其对艺术形式与品类的分类为基础的。①

[Ⅳ] "古典":时间意义的"古代"＋ 价值评判意义的"典范"。"从时间意义上讲,今天我们谈论的艺术应该包括两样东西:古典的艺术和古典艺术以后出现的一种反传统现象,即随之产生的,并成为艺术主流的现代艺术。"②

[Ⅴ] "谁都知道,现代艺术最突出的特征便是将艺术家的主体性强调到无以复加的地步","有意识地追求新的自我发现和自我表现",甚至画家说:"重要的不是画你所看见的,而是画你所感觉的";音乐家说:"作曲家力图达到的唯一的,最大的目标就是表现他自己",以至于"谁在乎你听不听"。现代艺术总有一个"与之对立的大众"(奥尔特加),艺术家们"声称忠于自我"(欧文·豪)。③ 当然,当现代艺术从现代主义走向后现代主义阶段时,这一情况也有所变化。

① 本书对传媒艺术的阐释,或许有助于我们将艺术划分为传统艺术与传媒艺术两个类别来考察。虽然这多是一种有分期意义的艺术分类的方法,而非主要以分期为意,但艺术分类有如艺术分期,"在分期问题上艺术史学所面对的现象比一般历史学研究或许更错综迷离。故而,另一方面,艺术史在关注政治的和社会的历史的同时,还需留意文化史、美学史以及艺术运动本身的历程。为了使这些方方面面各得其所,艺术史学者就要利用更多的分期途径和分期概念,否则,艺术史本身的特殊阶段性就无以充分地揭示出来",回避或取消艺术分类或分期,或许就"取消了一种可能性",一种观察与思考艺术的可能性。当然,在艺术分类时我们也总想"尽然完美地贴合艺术发展的内在品性",但其结果往往不尽理想。况且就艺术的发展来说,其起点的端口可能是闭合的,但其终点的端口永远是开放的,"我们对过去的知识在很大程度上受制于我们对未来的无知",我们的研究可能只是一种阶段性努力。不过即便如此——如果敝帚自珍一点说的话——可能也弥足珍贵。(部分参见William Hood,"The State of Research in Italian Renaissance Art",*Art Bulletin*,June 1987;丁宁:《论艺术史的分期意识》,《社会科学战线》1997年第1期。)

② 朱青生:《实验的艺术与实践的艺术》,《美苑》2000年第4期;徐子方:《艺术史三段论:原始、古典和现代》,《艺术百家》2008年第3期。

③ 徐子方:《艺术史三段论:原始、古典和现代》,《艺术百家》2008年第3期;蔡良玉、梁茂春:《世界艺术史·音乐卷》,东方出版社2003年版,第238页;陈旭光:《试论现代艺术和后现代艺术的理论挑战》,《浙江社会科学》2003年第6期。

就现代艺术的概念而言,由于它更重视艺术观念的实践表达风格,而不是艺术的典型形式与品类,这一点是现代艺术与传媒艺术的最大不同,所以在此就这一区别略作详述。

相对于有艺术分类意义的传媒艺术而言,现代艺术或许只是一些风格流派,也有学者认为"整个现代艺术都是观念艺术,或者至少都是关于'观念'的艺术"。[①] 在现代艺术那里,无论是艺术的创作者还是接受者,似乎都不再过度局限于艺术品和类型本身。"美国抽象表现艺术家帕洛克(Jackson Pollock)曾经说过,现代艺术不过就是从当代的角度,表现出我们所生存的时代。事实上,这就是艺术的根本实践。"[②]现代艺术以其鲜明的时代风格特征(而非分类特征)关注与呈现艺术的解放与重塑。

现代艺术通过乖张的表现,很多时候指向的是纯粹的、对立的、独立的、个人化的、内心化的、凌厉的、奇异的、极端的、创作者主观意图至上的意义。对现代艺术来说,"重要的问题似乎就在于意义了。大多数现代艺术家对意义是重视的。不仅重视意义,而且重视意义传达的策略,包括专门研究意义的错漏、意义的误解、意义的暗示、意义的多重性,以及无意义的意义、反意义的意义等等。……首先'悟'出这一点的是杜尚……毕加索也利用垃圾等废料做过不少作品,但毕加索用自行车座加把手做的牛头,是一件用崭新的材料做的但仍属于传统观念范围之内的雕塑,它的着眼点仍是形式美。而《泉》则不是雕塑,是一场由现成品为材料构成的意义的游戏,它的重心已经不是形式美这一传统的观念了"。[③] 甚至,由于艺术家赋予作品的意义过于隐晦,这种情形发展到极致,艺术观赏便成了猜谜。此外,现代艺术还有地域指涉的元素,所谓西方现代艺术是现代艺术的主流。

更甚,以现代主义为起点,现代艺术打破旧有制度的意味愈加浓厚,相对于古典艺术,现代艺术的诉求常常远超艺术本身的范畴,甚至也不仅限于人文领域。"现代主义的否定性产生于在文化合法性的'标准'等级制中的一种生产的混乱之中。现代主义一再在高级与通俗文化之间制造颠覆性的平衡,这种平衡打乱了那种等级制度显而易见的固定关系,而进入新的有说服力的结构,这样

① 曹砚黛:《西方现代艺术的观念转型》,《学术月刊》2009 年第 9 期。
② 转引自邱志勇:《美学的转向:从体现的哲学观论新媒体艺术之"新"》,《艺术学报》(台湾)2007 年第 10 期。
③ 潘公凯:《现代艺术的边界》,生活・读书・新知三联书店 2013 年版,第 64—65 页。

就从内部引起对那种制度的怀疑。"①艺术成为一种关于现代/后现代主义与现代性的讨论和展示。

无论从艺术史,还是从社会史、技术史、精神史、形象史的叙事范畴透视现代艺术的概念,都能够发现现代艺术的上述特征。即便是从艺术史本身出发观照现代艺术,我们得出的结论也往往与艺术典型品类关联度不大,而是理念性的内容:"纵观现代艺术的发展流变历程,从 19 世纪中期的印象派、象征主义开始,艺术领域的主要趋势就是反传统:一是反道德、倡个性;二是反客观、倡主观;三是反形象、倡形式;四是反精英、倡大众。"②

当现代艺术这样逐步深入地走向乖张抽象的表现之时,传媒艺术中的摄影、电影、电视艺术从整体上却依然坚持对现实性的追求,"现实再现"是传媒艺术领域恒久讨论的话题,这或许也是现代艺术和传媒艺术区别的一个注脚。

(二)传媒艺术与视觉艺术

传媒艺术是当前视觉艺术中最主要的组成部分,也是最有影响力、最具活力的部分。视觉艺术的古老历史,为传媒艺术的创作与研究积累了大量的实践经验与理论思考。传媒艺术与视觉艺术最主要的共同点在于,都是基于视觉规制的创造和诉诸人类的观看行为,以及二者相通的哲学与文化特征。

第一,在艺术层面,(1)从分类而言,摄影、电影、电视和大多数字新媒体艺术本身就都同时属于传媒艺术和视觉艺术。③ (2)从元素与规律来看,传媒艺术重要的符号元素是机械、电子、数字技术所生成的视觉影像与图像,因此传媒艺术与视觉艺术往往遵循相似的视觉语言与图像传达规律。传媒艺术的弥漫式发展促使艺术创作越来越视觉化。(3)从二者构建现实的问题来看,模拟与虚拟是传媒艺术和视觉艺术构建现实的共有手段。(4)二者更为本质、基本的特性联系在于"主体与客体(艺术家、观者——现象界、作品)之间的视觉关系,我们面前的那些'形与色的结构'首先是处在与主体相对位置上的对象,这种关系赖以联结的纽带就是我们的视觉"。④ 这种视觉关系是稳定的、可以把握的,它不因科技、媒介,以及人们参与艺术的方式的变化而轻易变化。

① 〔美〕托马斯·克劳:《视觉艺术中的现代主义与大众文化(中)》,易英译,《世界美术》2001 年第 3 期。
② 时胜勋:《如何理解现代艺术——艺术史叙事与西方文明的多样性》,《学术月刊》2013 年第 8 期。
③ 当然在具体研究时也有必要将视觉艺术与视听综合艺术予以区分。更为精确地说,传媒艺术的多数艺术形式属于视听综合艺术。
④ 周彦:《视觉与视觉艺术——一种批评方法的思考》,《美术》1986 年第 11 期。

第二，在文化层面，传媒艺术是视觉导向的艺术形态，与视觉文化紧密相连。视觉作为一种文化形态和思维范式的转向，作为一种"新的宗教"，深刻地影响着传媒艺术的理论与实践。就文化层面的研究与思考而言，传媒艺术与视觉文化也有许多共享：共享符号学的分析，共享法兰克福学派、文化研究的正反评判态度，共享流行及大众文化研究的重叠部位，等等。

第三，在哲学层面，视觉艺术与传媒艺术不仅在生活层面相遇，也在哲学世界相遇。无论是对传媒艺术还是对视觉艺术而言，观看都是核心的动作。图像呈现与视觉深度理解，是人类认识世界、改造世界的独有方式。无论是从人类历史还是从个人生长过程来看，视觉感知与认知都是人在"早期"阶段赖以认识世界的重要手段。古希腊人从一开始就认为视觉在人类与世界发生关系的感觉里具有优先地位，它是最基本、最高级的感觉，视觉器官统辖其他的四个器官，它的认知功能非其他感官所能相比。[1] 在西方，视觉艺术看待世界的方式与哲学的认识论有着内在的一致性，与其说视觉艺术、视觉文化是文化和哲学的一种反映，不如说它本身与文化、哲学在思维上是异质同构的。正如德国美学家巴尔所言："人对这个世界持一种什么样的态度，他便抱以这种态度来看世界。因而所有的绘画史也就是哲学史，甚至可以说是为写出来的哲学史。"[2]

二者的区别也是明显的：(1)视觉艺术是人类最为古老的艺术之一，观看是人类最为古老和常见的行为，视觉艺术的存在要比传媒艺术存在的时间长得多。(2)传媒艺术和视觉艺术虽然都指涉典型的艺术形式，但它们所包含意指的艺术形式并不相同，比如美术、雕塑、建筑等传统艺术形式都可算作视觉艺术。(3)如前所述，与视觉艺术不同，传媒艺术不仅有视觉元素，还有听觉元素，甚至触觉元素在未来也会普及起来，传媒艺术属兼容性极高的综合性艺术。不过，说到视觉传播行为，倒是比较接近传媒艺术传播的概念，如孟建认为："广义的视觉传播行为，泛指不是由单纯纸质文字媒介和单纯视觉媒介传播信息，而是由视听媒介或视听媒介传播信息所形成的一种社会文化传播现象。"[3]

[1]　知觉心理学研究也证实了这一点。按照知觉心理学的研究，眼是所有感官中最具优势的感觉器官，是刺激信息传入大脑的主要通道，人类借助感官获得的信息，有百分之七十是通过眼睛接收的。人类通过视知觉不仅接收生理意义上的刺激信息，而且还以视知觉为基础理解、把握大量的视觉刺激中所蕴含的表层乃至深层的意义。（周彦：《作为文化的视觉艺术》，《文艺研究》1988 年第 2 期。）

[2]　转引自刘毅青：《光：从哲学史到艺术史》，《南昌大学学报》2005 年第 2 期。

[3]　孟建：《视觉文化传播：对一种文化形态和传播理念的诠释》，《现代传播》2002 年第 3 期。

(三)传媒艺术与艺术传播

传媒艺术与艺术传播的联系也是广泛的,我们可以从二者的概念出发来分析双方的相互依存性。一方面,艺术传播离不开传媒艺术,传媒艺术是当前艺术传播中最主要和最具活力的艺术形式。传媒艺术的传播中,科技、艺术与大众传媒的结合,体现着当前艺术、传媒与文化格局下艺术传播的成熟实践。

另一方面,传媒艺术离不开艺术传播,人类艺术史沉淀的艺术传播的理念、方式、成效与规律把握,为传媒艺术的传播提供了厚实的基础,也是传媒艺术百余年来快速发展的重要保证。传媒艺术的诸多元素,例如大众传媒的发展也需要艺术作为其重要内容之一,需要艺术传播的积极参与,这种参与无论是对大众传媒本身还是对人类社会,都是有益的。

况且,二者都重点关注了艺术在新的媒介科技和媒介形态之下的传播状态,如19世纪末20世纪初大众传媒的崛起,以及20世纪末网络新媒体的崛起对艺术传播和传媒艺术的深刻改变。从不同的角度而言,我们既可以说传媒艺术是艺术传播的一部分,也可以说艺术传播是传媒艺术的一部分。

从更加宏大的视角来看,它们的研究都指向人类共同的艺术问寻,如对艺术的传播问题的探求,对艺术呈现人的超越性问题的探求等。正如有研究者所认为的,就艺术传播学而言,艺术是指人类的一种感性形式的传播方式,它是通过某种固定的或者形象的载体而构成的人工制品与活动形态,传播、创造着具有审美指向的信息;艺术的实质是人类的感性形式的传播方式,传播是艺术固有的功能。[①] 有研究者认为,个人的需要林林总总,但归结起来,无非是一种证实的需要:证明他在自然和社会中的存在。艺术作为一种传播的过程,具有清晰的目的性。当然,这里面不仅有个人需要的问题。艺术的传播的达成则有赖于传播者与受众的情感同一,因此艺术家首先考虑的不是一己之情,而是小我与大我、一人与众人的融合。在这种融合之中,小我因此而得到体现,大我因此而产生同情,而艺术的过程亦因此而得以完成。[②] 传媒艺术由于天然地与大众传媒相联结,所以也天然地有类似的艺术与传播问寻。

不过,艺术传播毕竟有其独特的概念指涉、研究侧重、分类边界,与传媒艺术有很大的区别。

① 陈鸣:《试论艺术传播的客体与主体》,《上海大学学报》(社会科学版)2001年第2期。
② 杜骏飞:《试论艺术传播的本质特征》,《江苏社会科学》1997年第6期。

艺术传播,是从艺术本体出发,讨论艺术信息在时间与空间维度的发出、传递、接受、反馈等一系列传播行为和状态,以及与之相关联的政治、经济、社会与文化等问题。一般而言,从艺术史的发展来看,艺术分为亲身传播、实物传播和大众传播,或者现场传播、展览性传播和大众传播①等几种传播方式。当然,这不是严格的时间分段,比如大众传播时代依然可以通过亲身和实物传播的方式来进行艺术传播;某种艺术形式也不一定只有一种传播方式;这些传播方式更无绝对的高低优劣之分,只是各有特点,比如大众传播相对于亲身和实物传播而言,其媒介材料、物质载体、传播渠道更为多元或兼容。无论如何,艺术传播的概念与传媒艺术的概念有较大区别。

继续从二者的概念来看区别。艺术传播是艺术信息在时间与空间维度的发出、传递、接受、反馈等一系列传播行为和状态。相对而言,艺术传播的概念重心落在"传播"上,更多地聚焦传播的方式、过程和效果;而传媒艺术的概念重心落在"艺术"上,聚焦艺术的分类和一系列相关艺术本体问题。

从艺术分类来看,艺术传播同时包含传统艺术和传媒艺术的传播行为、状态,而传媒艺术较少涉及传统艺术的具体问题。

此外,我们还需注意,一则艺术传播与大众传播是有边界的,在艺术研究的理论与实践中需要对二者进行既联系又区隔的思考;二则传媒艺术与传统艺术的诸多区别,使传媒艺术冲击着,也建构着艺术传播的理念与格局。

(四)传媒艺术与传播艺术

本书的引言中已经提及,从广义上说,"传媒艺术"字面义里的一个义项大致等同于"传媒的传播艺术"的概念。本部分的讨论是在狭义的、"传媒艺术作为艺术族群"的意义上展开的。

传媒艺术与传播艺术的共同点体现在二者的相互依赖上,传媒艺术需要传播艺术以促进其创作、传播、接受目标的达成,传播艺术也需要传媒艺术作为其重要的主体,以在时间维度和领域维度上对传播艺术进行拓展。

虽然传"播"艺术与传"媒"艺术只是一字之差,其区别却比共同点更为明显,这一点从下面对传播艺术的分析中便可显见。

传播艺术,主体较为广泛,并不专指艺术主体,更多的是方法论层面的意

① 宋建林:《论艺术传播方式的特征》,《理论与创作》2005 年第 4 期;何群:《试论艺术传播及其方式》,《齐鲁艺苑》1997 年第 2 期。

义,是特定传播行为的方法,是内在智慧与外在技法的结合,是为了达到目的所实施的创造性处理。也即传播艺术就是通过特定的思路、方式、方法、手段,有效而成功地实施传播主体的某种意图的过程。表面看来,传播艺术体现为一些技艺、计谋、手段,而深层次上都蕴含着思想、智慧与哲理。因此,传播艺术并不仅仅局限于文化、传媒等领域,而是体现在人类社会生活的各个方面、各个领域。① 这些都与狭义的传媒艺术的概念所指有本质不同。

人类活动无时无刻不在艺术地处理诸多问题,例如为了保证政治合法、安定、凝聚而诉诸"政治传播艺术",为了保证军事领域中战略、策略、战术的有效得当而诉诸"军事传播艺术",为了保证各类事业、问题有效进展或解决而诉诸"领导传播艺术",为了保证宣传的内容能够深刻而亲和地脉脉浸润受众而诉诸"宣传传播艺术",为了保证商品能够成功地推向市场、取得利益回报而诉诸"营销传播艺术",为了保证有声语言传播有效地达成传播目标而诉诸"口语传播艺术",等等。"传播艺术"的体现远不止上述方面,而是从政治到生活,从高端到低端,从物质到精神,从个人到集体,不一而足。

讲求"××艺术"的集体性格,在中华文明中体现得似乎更为充分。较之于西方文明,中华文明的理性思考往往让位于感性体悟,如混沌一体的思维方式对抗着西方因果点状式的思维方式;同时,在与思维方式相关联的行事方式中,中国人多选择"持两端用之中",而非极端的行为追求。这些思维与行为取向,给中国式的事务处理方式留有较为充分的余地和空间,突出表现便是处理事务的方式多是"艺术"化的,甚至直接被称为"艺术",如管理艺术、外交艺术、烹饪艺术、生活艺术。如果"艺术的"处事手段与方法运用得当,所得到的良好结果,必然也是对现实的一种提升。

总之,传媒艺术是一种从艺术主体出发对艺术形式的总括式命名与认知,而传播艺术指涉的是一种多主体传播行为的思路与方式,二者有质的不同。

第三节 科技性:传媒艺术基本特征之一

一、对传媒艺术基本特征详述的逻辑起点

在前文对传媒艺术的基本特征进行了简单概述之后,从本部分起,将对传

① 胡智锋:《电视传播艺术:一个学术命题的新的整合——"中国电视传播艺术研究"之一(上)》,《现代传播》2002 年第 5 期。

媒艺术的科技性、媒介性和大众参与性进行详尽的描摹。这种描摹基于如下的思路：

第一，探寻传媒艺术研究切口的考虑。传媒艺术的研究与思考，整体性、广泛性、宏观性、抽象性较强，往往不易进行毕其功于一役的研究。不过，再难的学术题目，也往往可以根据一些裂纹寻找切口，进行突破。本书认为，作为传媒艺术现象的直接展现，传媒艺术的"特征"可能是研究传媒艺术的那个"裂纹"，有助于从根本上厘清传媒艺术"是什么"，让传媒艺术"立起来"，而不至于连研究对象具体是什么都搞不清楚。因此，传媒艺术的"特征"可为本书重要的研究切口。如此，可为后续研究，乃至学科建设进行一个基本的铺垫。

第二，把握传媒艺术整体状态的考虑。在传媒艺术时代，艺术呈现的丰富性不是体现在单一作品或者单一艺术形态上，而是体现在这些作品和形态的大汇流、大兼容上。最新的媒介融合环境下的传媒艺术特征更加不是取决于单一传媒艺术形式，而是它们的整体。本书之所以对传媒艺术的整体特征而非单一传媒艺术形式的特征进行详尽考察，也正是基于这种大汇流、大兼容的状态。

第三，尽述传媒艺术内核状貌的考虑。本书在科技性、媒介性和大众参与性的每一个特性之下，都是按照创作、传播、接受的思路来具体解释每一"性"的具体特征。这种思路选择，是出于以下三个考虑：一则，考虑到文章论述与行文的整饬。二则，希望将"寻找特征"的方式和思维贯彻到底，不仅寻找三大基本特征（"三性"），而且对每一个基本特征的阐释也是通过寻找这一基本特征之下又有何具体特征来实现的，我们找到了"三大特征"和"九子特征"。将特征详述到底，追寻这个切口层层纵深的努力，是希望以此来描摹传媒艺术究竟呈现出一个什么样的状态，以此来更为清晰地厘定传媒艺术这个研究对象。三则，希望将传媒艺术看作一种融合的过程，从艺术家的创作原则，到传播者和传播平台的传播机制，再到艺术欣赏者的接受规律，这个过程是动态的、联系的、活跃的，而不是静态的、孤立的、僵死的，这有助于我们对传媒艺术进行更为整体的而不是片段式的研究和把握。

对三大基本特征的描述，也是按照"寻找特征"这条线索进行的，也即寻找传媒艺术的"科技性"具有什么样的特征，"媒介性"具有什么样的特征，"大众参与性"具有什么样的特征。本书认为：（1）科技性的具体表征是：艺术创作走向机械化、电子化、数字化无损与自由复制，艺术传播走向非实物化的模拟/虚拟传播，艺术接受走向对人的审美感知方式的"重新整合"。（2）媒介性的具体表征是：艺术创作走向艺术信息的日常性"展示"，艺术传播走向逐渐强烈的社会

干预色彩,艺术接受走向对"想象的共同体"的认同。(3)大众参与性的具体表征是:艺术创作走向集体大众化创作,艺术传播走向"去中心化"扩散,艺术接受走向体验"变动不羁的惊颤"与追求快感的审美。

总之,如果说"对世界上的任何事物,要想找出它存在的地位,最好将它与各种别类事物进行对比、区分。这个过程,实际上也就是为该事物逐级定性的过程。从大范畴内的区分到小范畴内的区分,每一等级,都会愈益精确地揭示其内在性质",①那么本节以及随后的几节,就算作是一次尝试。

二、技术与艺术的共生

(一)同源·分流·汇合:艺术与技术共生的三个阶段

1. 第一阶段:艺术与技术的同源

无论是中国还是西方,当早期"艺术"的概念出现之时,都是与"技术"相连的。从文字起源来看,无论是甲骨文的"艺",还是西方拼写文字的 tekhne,都表明着古代先人的理解,即"凡是可凭专门知识来学会的工作都叫做'艺术',音乐,雕刻,图画,诗歌之类是'艺术',手工业,农业,医药,骑射,烹调之类也还是'艺术'",②艺术是指一种建立在一定规则尺度上的技术性、生产性的活动。

从艺术(家)的独立来看,在东方,随着东方文人艺术的生成与成熟,随着中国汉魏六朝"文的觉醒"与唐朝文人艺术的鼎盛,才出现了一系列文人画、文人诗等新兴"艺术"状貌;③在西方,直到文艺复兴开始的时候,艺术家还只是被看作从事着高级一些的"手工技艺"工作,文艺复兴的巨匠如达·芬奇、米开朗基罗等也把自己看作"工匠",雕塑、建筑、绘画等艺术形式被人们与工程、解剖一道看作是一种"技术"。此外,艺术与技术的同源还有另一层意思,那就是从原始人类开始,便已经注意了对劳动工具的艺术处理。

总之,在人类发展史与艺术发展史中,"艺术"的概念最初与"技术""技能"的概念几乎同源、混沌一体,只是随着历史的更迭演进,"艺"从形而下的"技术"含义,逐步增添精神内容与高度,走向形而上的心灵体验与审美。

① 余秋雨:《世界戏剧学》,长江文艺出版社 2013 年版,第 8 页。
② 朱光潜:《西方美学史》,人民文学出版社 1979 年版,第 47 页。
③ 陈鸣:《试论艺术传播的客体与主体》,《上海大学学报》(社会科学版)2001 年第 2 期。

2.第二阶段:艺术与技术的分流

艺术与技术的分流,并非说艺术与技术共生关系的消解,而更多地指当艺术与技术摆脱了同体的混沌关系之后,彼此有了独立的认同,并在摆脱同体关系之后初期的一段时间内,彼此相对独立地发展。

从艺术角度说,文艺复兴以后,在 17 世纪和 18 世纪上半叶,人们开始逐渐意识到有一个独特的艺术领域,并试图为它命名。到 18 世纪中叶,"美的艺术"作为对近代意义上的艺术的命名,终于被固定下来,并流行开来。① 如此,"美的艺术"(艺术)与"机械的艺术"(技术)得以区分。与此同时,一门专门研究"美的艺术"的学科——美学也开始形成。

从技术角度说,1543 年哥白尼的日心说和他的《天体运行论》出现之后,人类自然科学诞生并不断走向一个又一个高峰。科学,并不是从研究我们身边的事物,亦即人间事物开始的,相反,科学是从观察宇宙星空开始的。从此,科学技术也就远离了艺术,开始另立门户。此时,艺术和技术的概念、人文主义和自然科学的概念,开始进一步剥离。前者"主心",上升为"艺术美学"——对人类精神世界的改造;后者"主物",指"科学技术"——对自然世界的阐释。罗素曾言:"艺术与科学的分离,是 19 世纪的另一个新特征。"② 在此之前,正是由于技术发展并不迅速,使得传统艺术保持了长时间的稳定。分道扬镳的高点大致是 18 世纪后半期,以 1765 年瓦特发明蒸汽机为标志。此后,科技已经全然凌驾于人,人甚至连获得等同于机器的"地位"的机会都没有了。

这也符合事物发展的规律,当事物在产生独立认同之后,往往要经历一个张扬独立、摆脱混沌、个性爆棚的发展阶段。而当这一阶段行进到一定高点的时候,其发展日趋成熟,又可能重归更高层级的理性,进到一个新阶段的开放与融合状态。

3.第三阶段:艺术与技术的再度汇合

19 世纪法国文学家福楼拜曾经预言:"艺术越来越科学化,科学越来越艺术化,两者在山麓分手,有朝一日,将在山顶重逢。"③ 正是福楼拜生活的那个世纪,传媒艺术的出现,使得艺术与技术的"重逢"加速了。传媒艺术既是技术与艺术再度汇合的表征,也促使着二者的不断汇合,并使二者先后经历了机械、电子、

① 李心峰:《国外艺术学:前史、诞生与发展》,《浙江社会科学》1999 年第 4 期。

②③ 高鑫:《技术美学研究(上)》,《现代传播》2011 年第 2 期。

数字三个汇合的历史阶段。这其中"把科学从九霄云外拉下来放到地球上",技术的"平姿态"回归,是科学与艺术结合的重要前提。[①] 当艺术与技术"分久"之后,二者对自身都逐渐有了清晰的认知,它们各自的问题需要彼此的融合以补足,它们各自的优势需要彼此的融合以叠加。

而在当下,数字新媒体艺术对艺术与技术汇合的呈现及促进值得关注,有学者甚至认为新媒体是当代艺术的核心,这是因为新媒体恰好被包裹在人类艺术理论范式转变的进程中。[②] 新媒体技术进入艺术创作始于 20 世纪中叶,虽然时间不长,不过,一方面新媒体技术以扑面而来的活力和让人感到压迫的优势,给艺术界注入了可供爆发的能量;另一方面通过艺术作品的传播与接受,也让新媒体技术的存在变得更为温存、更为广识、更具吸引力、更具号召力。这让人看到原本似乎截然不同的两种形态和范畴(科技与艺术)可以紧密结合,产生无限可能。

(二)技术与艺术在美的问题上,有稳定的双向沟通

在人类发展史上,从狭义上说,技术表面上看只是人类改造客观世界时最为直接的行为与实践。不过,技术发展从来都不是单向度地在工具属性上驰骋的,而是通过技术的发展带来诸多的变化,如媒介变革,以不断地与文化和艺术结合,成为一种艺术的观念与文化的力量。当传统意义上的"技术"发展至现代意义上的"科技",情况依然如此。

我们终究要看到:技术与艺术正如人的左脑与右脑,艺术是人类感性思维、形象思维的体现,技术是人类理性思维、逻辑思维的体现;感性与理性、形象与逻辑是人类独特存在的一体两面,都最终指向人的超越性。二者的结合不仅使艺术与技术互补互耀,更是人类集体性格和整个人类世界走向完整的关键支持、必然需要,这是二者再度汇合的深度动因。

随着人类自然科学的拓荒与发展,随着工业革命带来的科技革命,如今,从形而下的角度,人类日常生活时时刻刻都离不开科技;从形而上的角度,科技已经能够对人类的集体人格和精神高度施加深刻影响。传媒艺术诸多艺术形式的次第喷薄而发,无论从形而下还是形而上的角度,都具有深刻的科技性。"科

① 〔美〕尼尔·波兹曼:《技术垄断:文化向技术投降》,何道宽译,北京大学出版社 2007 年版,译者前言第 5—10 页,正文第 15、19 页。

② Clarles Green,"*Empire*" *in Meridian: Focus on Contemporary Australian Art*,Sydney:Musume of Contemporary Art,2002,p. 12.

技不仅对各种艺术环境（艺术接受者、艺术家、艺术组织、艺术基金）产生影响"，甚至"对艺术的本质属性产生了影响。而传媒艺术又是所有艺术形式中，对运用科技最具野心的艺术形式，传媒艺术为'科技与艺术'的未来开启了一扇窗户"。① 这也是我们将科技作为传媒艺术一"性"来探讨的重要原因。

当然，在艺术与技术的共生过程中，并非只是艺术受惠于技术/科技，艺术更能促进技术/科技的不断提升，这种历经了千万年的沉淀，使得原本冰冷的、工具属性意义上的技术/科技，同样富有奇幻、雅致而温存的美。技术之美，常常是和自然之美、社会之美、艺术之美并列的美的来源与样式。技术与艺术在美的问题上，有稳定的双向沟通，艺术与技术本就是一对孪生的姊妹。

三、传媒艺术科技性的具体表征

前文已述，传媒艺术的科技性，主要指近现代科技在传媒艺术的生产创作、传播和接受过程中所发挥的深刻作用。具体说来，指的是近现代科技在介质、材料、手段、方法等方面的深度介入，对传媒艺术本体形态、传播与接受方式和价值实现等方面所产生的不可替代的影响。

（一）创作：走向机械化、电子化、数字化的无损与自由复制

传统艺术的创作多是手工化的，艺术家多通过亲手与创作材料、介质的接触，对创作材料和介质进行整形，完成艺术表达。手工化的创作强调艺术家与物、艺术家与接受者、接受者与物的直接接触，人与物、人与人的互动清晰可见、触手可及，人与物多以原始的、外显的状态存在。

而传媒艺术的创作逐渐脱离了手工化，走向机械化（如摄影和早期电影艺术）、电子化（如电视艺术）、数字化（如新媒体艺术），这对艺术活动最为直接可观的影响便是艺术创作呈现出"非实物化"状态。直至"比特"时代，艺术创作的材料、介质与成品越来越无法触、无法见、无法实物感知，最终走向了完全虚拟的符号。艺术的材料、介质与复制手段问题，深刻影响了创作的状态，特别需要从如下方面予以考察。

1. 不再以区分原作与复制品为意，复制走向无损与无限

对于传统艺术来说，大多数情况下，复制品的价值比原作的价值要低，甚至

① Kevin F. McCarthy, Elizabeth Heneghan Ondaatje, *From Celluloid to Cyberspace: The Media Arts and the Changing Arts World*, Santa Monica, CA: Rand. 2002, p. 21.

无法相提并论:(1)传统艺术作品留下了创作者独一无二的印记,艺术家的才能、才情、才气、才识与精制而成的艺术原作融为一个整体,这个整体从根本上是排斥复制的。(2)手工创作多受复制手段所限,所以其成品也基本是独一无二的,至少是无法大量复制的,其创作也不意在大量复制。(3)许多传统艺术原作的"实物化"创作往往耗时耗力,这让二次复制难度更甚。

但对传媒艺术而言,多数情况下,复制品并不意味着比原作的价值要低,甚至越是进行复制,艺术作品的价值可能越高;更甚,在传媒艺术那里,我们根本难以分清何为原作,何为复制品,也就难以断定二者的审美价值高低,艺术已经走向了无限的无损复制:(1)传媒艺术从原子走向比特的创作,使得构成艺术品的材质越发"看不见也摸不着",艺术接受者很难直接看到艺术家通过艺术材质而投射在艺术品上的影子。(2)传媒艺术的创作逐渐实现了大规模、多层次、多类型、多对多非线性的无损复制。如果说传媒艺术作品有"原作",那么这些"原作"大多也是经过编码而成的。所以一旦采用同样的"编码技术进行复制,原作中的审美意味不会发生有意义的变异。……被再次播放或传输的艺术信息文本,虽然一定程度上会影响其原作在首次直播中的新闻性、时效性等因素,但是并不改变该艺术信息原作的审美意义"。[①](3)现代科技的介入,使得艺术创造手段发生巨大变革,所以许多传媒艺术作品只要被创作,就同时天然地被复制。这与传统艺术天然地排斥复制不同。(4)由于现代大众传媒的介入,传媒艺术作品的审美价值不在于敝帚自珍式的封闭,而在于普罗大众式的开放,传媒艺术作品传播得越广,其审美价值越是能够更大限度得到发挥。

2.创作突破固化与线性限制,实现多样、可变与自由性

传统艺术作品多是一个完整的、闭合的实体,没有可供任意拆分、整合、转化的节点,一旦创作完成便难以变化。而且由于传统艺术的线性创作流程,即便是在创作过程当中,对一些已经创作出来的部分也难以变动,这是因为创作中依托的介质是相对纯粹的、被固化的原子。传统艺术以原子为艺术创作介质,原子的存在本身就有"互斥性"特征,对复制亦有与生俱来的排斥,这无形中给复制带来了难度。

而以机械、电子、数字化创作的传媒艺术,(1)虽然机械时代其创作介质多是原子,但由于现代科技的介入,我们已经可以对艺术作品的原子介质进行变

① 陈鸣:《艺术传播教程》,上海大学出版社 2010 年版,第 143 页。

动,如我们可以部分改变摄影洗印过程中一些胶片元素的位置、样式,使它们根据不同的意图和目的更好地排列组合。(2)随着阴极射线管和磁记录技术的发明,传媒艺术的电子化创作时代到来了,艺术创作逐步走向非实物化,同时也带来了更多的自由可变的可能。(3)到数字化创作时代,传媒艺术创作的材料不依赖原子的可见、可触、可感的组合,而是依赖不可见、不可触、不可感的编码。物化、固化的原子被虚拟、抽象的比特所替代,"0""1"编码更是呈现出多元多样的世界。由于创作材质不是一个实体的存在,而是虚拟的二进位数字,组合的手段只是自由编码,所以组成艺术的元素可以随意地拆分或构建、转化或重组。甚至,艺术创作中几乎每一个元素都具有可变性特征,编码可以随意、便捷、无消耗地改动。创作者可以随时随意拖动、改变艺术创作中的元素,使这些元素排列成多种样式、任意意图的艺术作品,更为彻底地从线性创作走向非线性、网状创作。

3.思维·生态·灵韵:三点说明

此处尚有三点需要加以说明。第一,复制本身也是一种创造。如果不承认在复制过程中,由于传媒艺术的诸多开放节点而召唤的创造,那么,我们还是在固守一种只承认原作才是"创造"的传统艺术思维。如今传媒艺术的创作和传播手段,多依靠声光电等形式,多依靠"按钮式操作",相对应地,我们艺术创作和传播的思维也应该是声光电的,且需适应并驾驭"按键式操作"。艺术"思维"和艺术"手段"要相匹配,而不是以"传统艺术思维"来面对"传媒艺术手段"。"传媒艺术不能只作为搅动和拓展当代艺术界限的一种工具,同时也是一种让我们重访艺术基本概念和基本问题的途径,例如重访人类艺术的创造观念和媒介观念。"[1]

第二,艺术的无损与自由复制,跳跃不羁的"非线性"创作与"线性"思维并驾齐驱,这不仅是技术发展问题,也是:(1)艺术创作问题。如艺术的稳定性降低,艺术的不稳定性增加,并成为一种时代的艺术状况:"艺术作品已经不再是一个稳定的东西,它可以是一种过程,一种艺术软件,一种体验,一种可以解决文化或非文化问题的服务,一种研究,一种需要使用者集体选择,一种适合媒体文化的运算思想和程序(如混合、剪辑、编码、再整合)"。[2] (2)人类思维与生产

① Brogan Bunt,"Media Art, Mediality and Art Generally",*Leonardo*, Vol. 45, No. 1, 2012, pp. 94—95.

② Janez Strehovec,"New Media Art As Research: Art-making Beyond the Autonomy of Art and Aesthetics",*Technoetic Arts: A Journal of Speculative Research*, Vol. 6, No. 3, 2008, pp. 233—250.

方式改变的问题、文化创造与感知方式改变的问题,我们大概可以说传媒艺术越来越对应着人类变动不羁的后现代生存。

第三,因科技的介入,传统意义上艺术的"灵韵""灵光"①是否还能存在?我们认为,艺术的气息之美,终究需要看科技与艺术的结合之后,能否创造出沁人心脾的艺术作品,能否让艺术接受者在作品欣赏时唤起心灵和精神的共鸣、净化、畅然与提升,而不在于艺术作品的复制数量多少、材质如何、传播规模大小。德里达曾言:"如果美的东西通过复制什么也不会丧失,如果人们能从它的符号中,从符号的符号中(复制品必定是符号的符号)发现美,那是因为,在对美的'第一次'创造中已经包含了复制的本质。"②传媒艺术运用了过去两个世纪中开发并付诸应用的技术和程序,同时又与传统艺术保持了"内在一致性"。③ 科技进步应该以新的"科技诗性"为艺术的魅力增容,例如自由、平等、分权、个性、分众、匿名、戏谐、互动、分享、即时、动态、开放、未知、去中心、大体量、跨时空等诸多"诗意"形态,科技诗性应该为人类不断创造审美的新样态、新超越。

(二)传播:走向非实物化的模拟/虚拟内容传播

1.非实物化的模拟/虚拟内容传播

传统艺术的传播往往依靠实物,例如绘画、书籍、雕塑、建筑等,即便是戏剧也需要真人的身体展示传播,而且这些都是直观的,见到实物也便可以无时间差地立即进入欣赏过程,期间基本不需要转换。

对传媒艺术而言,科技性下的"非实物问题"不仅关涉创作的状态,也关涉传播的状态。与传统艺术多是实物化传播不同,传媒艺术的非实物化传播最直观地表现为依靠通用的屏幕来传播模拟和虚拟(当然模拟和虚拟是有区别的,详见本书第五章)的内容。科技发展催发的"屏"呈现,使得电影艺术诞生之后,传媒艺术家族的这个特征表现得愈发明显。

传媒艺术的传播,如果说有实物,也多是屏幕、放映带、光碟、硬盘等,这些因科技而生的实物本身是冷冰冰的,不放映时,无论是电影屏还是电视屏,都只

① 〔德〕瓦尔特·本雅明:《摄影小史》,见《迎向灵光消逝的年代》,许绮玲、林志明译,广西师范大学出版社 2008 年版,第 34—35 页。

② 〔法〕雅克·德里达:《论文字学》,汪堂家译,上海译文出版社 1999 年版,第 302 页。

③ King R., Ostrom C., Paulson P., Richard B., "Engaging Students in the Arts: Creating, Performing and Responding", *Minnesota Academic Standards in the Arts K—12*, Golden Valley, MN: Perpich Center for Arts Education, 2004.

是一个灰白色的"板",见到它们不等于立即可以展开欣赏,传媒艺术也常被称为"屏艺术"(screen based arts)。[①] 所以,传媒艺术的传播不重在这些实物,而重在这些实物储存的"被编码的东西"。也即传播的重点是非实物的模拟/虚拟的内容,艺术接受者也是对屏幕等介质上呈现和储存的模拟/虚拟的内容有强烈的体验欲,而非对屏幕等介质本身有企图。传媒艺术的模拟/虚拟内容在传播过程中由各式编码构成,只有解码才能被欣赏。在艺术的数字化传播时代,"比特"没有质量、没有体积、没有形状、没有颜色、没有味道、没有触感,比特序列只是一个由虚拟的"0"和"1"组成的虚拟序列,这两个虚拟的数字构成了当下传媒艺术时代最基本的信息单元和存在承载。它们将艺术的非实物化传播推向高峰。

由于这种编码,传媒艺术传播的内容是模拟/虚拟出来的,放映结束或者关上电视、电脑播放器,也即传播结束之后,这些内容便"不复存在";不像传统艺术的传播内容多是实体创制的,例如无论是一个雕塑,还是一幅画作,大多传统艺术作品都可以是对现实生活的实体装点。这也再次凸显传统艺术"物传播"与传媒艺术"屏传播"的区别,"物传播"三个字已表明传播的关键因子——物,而"屏传播"的关键因子却不在"屏"上,而是呈现其上的虚拟/模拟内容。

当人类艺术因科技的发展而进入模拟/虚拟传播时代,客观时空对人类的限制越来越小,人类似乎可以不受时空符号的束缚而进行自由表达。如果说自由是人类借助艺术而期望获得的终极目标,那么传媒艺术的发展是否让人类逐渐接近它?艺术创作者和接受者,以及传播环境逐渐进入多元、自由而开放的状态,是否有助于艺术回归到像原始、质朴状态下那样的自由和本真之中?即便人类还是无法接近自由的目标,但传媒艺术终究可以以更大的自由为出发点,思考并建构属于自己的艺术经纬。

2.非实物的模拟/虚拟传播是一种对现实的建构

第一,"仿""拟"的区别:模"仿"是一种"再现",模"拟"/虚"拟"是一种"构建"。

传统艺术作品多是一种"模仿",早在古希腊时期,亚里士多德就指出艺术是通过色彩、形体、声音而进行的摹仿(模仿)。[②] 从这个源头延展开去,模仿(摹

① Bart Vandenabeele,"'New'Media, Art, and Intercultural Communication",*The Journal of Aesthetic Education*,Vol. 38,No. 4,Winter 2004,pp. 1—9.

② 参见〔古希腊〕亚里士多德:《诗学》,陈中梅译,商务印书馆1996年版。

仿)也一直是西方传统艺术追寻的目标。进入传媒艺术时代后,艺术逐渐走向非实物化的"模拟/虚拟"传播。模"拟"与模"仿"一字之差,但其含义却大不相同。一个"拟"字,便表征着艺术不仅通过创作再现现实世界,更通过传播建构现实世界、创造新的现实世界。而等到传媒艺术的数字虚拟技术时代来临,我们在思考艺术问题时,现实世界和虚拟世界究竟哪个世界"在先",哪个世界"在后",也变得值得争论起来。

不似传统艺术,传媒艺术除摄影外,已不再多只表现世界的一个场景定格,或只是即时展现、即时反馈,而是至少在一段时间内(比如一部电影的时间)"连续不断"地模拟/虚拟、现实世界的样子。恰好,现实世界也是以这种"连续不断"的时间线的状态存在的,所以这种对现实世界"类似性"的追求也就更加逼真。这种模拟/虚拟还通过大众传播最大限度地影响无限多的艺术接受者。

传媒艺术通过对日常生活经验世界如此不断地复制传播,不断让接受者不自觉地笃定:"仿真世界"便是现实世界,并让艺术接受者习以为常地依据"仿真世界"去判断与思考。

第二,"关系"的相似:对模拟/虚拟世界深信不疑的基础。

在客观真实世界中,我们对"物"的感受很大程度上来自"物"与其外部环境(如外部真实的时间和空间)之间的真实关系。而在模拟/虚拟世界中,同样为我们预先设计好了虚拟之"物",以及虚拟"物"的外部环境(如虚拟的时间与空间),这一套系统和客观真实世界是一样的。这让我们有了对模拟/虚拟内容深信不疑的基础,即我们在模拟/虚拟时空的感受与在现实时空的感受极为类似(如在过程、环境和物与外部世界的关系上)。

同时,传媒艺术的传播方式逐渐成为对笛卡尔"主客二元分立"哲学与"主客之间的界限是清晰有效并蕴含审美机制"[1]美学观的反驳。模拟/虚拟创作、传播与接受中的主体与客体、传媒艺术与社会生活之间的边界常常是不清的、互黏的,特别是传播过程中往往是现实与模拟/虚拟混杂着、交糅着、同一着,传统上人与现实世界的"主—客"审美关系似乎被逐渐改变,未来虚拟现实技术、混合现实技术、增强现实技术的发展,更为这种彻底的"去主客化"提供了技术条件。

第三,"存在"的真伪:未来我们到底生活在哪个世界,并向哪个世界发言?

未来传媒艺术还会大规模地走向全方位的虚拟、混合、增强现实,不仅包括

① 欧阳友权:《数字媒介下的文艺转型》,中国社会科学出版社2011年版,第9页。

视觉虚拟,还有触觉、嗅觉、味觉虚拟,甚至思考虚拟。甚至人类可能除了吃饭和排泄之外,所有的事情都可以通过虚拟现实技术体验与解决。注入了科技性和媒介性的艺术的存在,大概终将让我们"无处可逃"。

由此,带来一连串的文化与艺术思考:我们当下的生活,是否在模仿艺术?艺术是否不再模仿现实,而是模仿由艺术模仿出来的"仿真世界"? 由此,本身客观且真实的生活,便不再以客观真实为荣了,而是被艺术"仿真"出的世界收编。由此,生活完全艺术化,也可以说艺术完全生活化,甚至艺术和生活本身都被取消了。那么,我到底生活在哪个世界? 我应该向哪个世界发言?

在未来,虚拟或许能够逐渐在诸多方面实现对现实的占领。这种占领,我们很难讲是好是坏,它可能带来一些人类生态的毁灭,也可能为另一些人类生态带来机会。最终虚拟问题可能已经不再是有关艺术再现现实的问题,甚至未必是艺术问题了。凯文·凯利于 2006 年在《连线》杂志发表的观点认为,混合现实将成为人类的终极媒介。若此言成真,人类自然将发生全方位的变化。

(三)接受:走向人的审美感知方式的"重新整合"

科技发展造就的新旧艺术族群分野,体现在艺术接受者的接受过程中,主要表现是艺术接受逐步由动用人的单一审美感知方式,走向诉诸人的审美感知方式的"重新整合"。这与当前最成熟的传媒艺术形式多以连续不断的声画结合的方式展现有关。

传统艺术形式都带有或多或少的感知"偏向性",如音乐主要诉诸人的听觉,绘画、建筑、雕塑主要诉诸人的视觉,文学主要诉诸人的想象;再如音乐主要诉诸人对时间的把握,绘画、建筑、雕塑主要诉诸人们对空间的把握,舞蹈主要诉诸人们对力的把握,等等。

传媒艺术对人的感知的"整合性"体现在两个方面:第一,传媒艺术集文本、图像、声音、视频于一身,不似传统艺术只诉诸艺术接受者的听觉、视觉或其他的单一感知方式。在传媒艺术的接受中,艺术接受者多是同时调动自身多种甚至一切感知器官和感知能力,去进行艺术接受,这里强调整体性和同时性。

第二,传媒艺术可使人将时间、空间的感知整合。传媒艺术有能力让艺术接受者更为切近地、沉浸地、多方位地同时感知时间的运行和空间的塑造。相对于雕塑、建筑难以让艺术接受者轻易感知时间的流转,文学、音乐难以让艺术接受者轻易感到空间的舒张,舞蹈和戏剧受时空限制又较大,可谓"单纯的听觉

艺术占领时间,有过程而不可观;单纯的视觉艺术占领空间,可观而缺少过程";①而传媒艺术可以综合、兼容地解决上述问题。当然,传媒艺术接受者感知方式的"重新整合",也与传媒艺术在创作中的一些"综合性"状态有关。

如此,身体在审美中的地位被极大提升,特别是审美过程中对身体各部分的整体运用,使身体作为一个相通的"整体"面对审美对象,不再只凭或耳朵、或眼睛、或触觉、或味觉、或嗅觉。这有助于人在审美过程中感知力和领悟力的"全面"提升,从而达到"人内部"的深度协同与融合,尊重人的身体的主体性。这无论是在哲学意义上,还是在审美意义上,都是极为重要的。

关于未来,在科技发展之下,被"整合"的感知不仅是生理意义上自发的行为,而且还是科技创造引导的行为。比如,科技进步之下,未来可视眼镜与"特耳"等高科技产品相配合,虚拟现实技术逐渐应用到传媒艺术的欣赏过程中,人的视听触嗅的能力将同时被"增强",被"整合"的感知能力将突破生理极限、超越生理限制,人类可以随时随地享受高质量、全立体、全实境的传媒艺术作品。

四、未完结的话语

在本节最后,笔者希望表达两个关于传媒艺术科技性的态度,一个是研究价值观的态度,一个是研究方法的态度。

就研究价值观的态度而言,我们虽然承认科技发展为艺术提供了更为广阔的可能,使人类对物质世界甚至精神世界有了更大的自主性,但如果这一维度自主性的获得,需要以人文和精神世界自主性的旁落为代价,则是得不偿失的。当我们造就了科技,我们也便开始被科技塑造,正确的态度应该是我们拥抱的是传媒艺术的"科技性",②而非过度的"科技主义",或者说我们反对的是"唯科技主义"。传媒艺术"呼唤人们通过媒介科技和艺术技巧去获得心灵启示。……传媒艺术不只是一些创作与接受的设备的集合,它更包括了技艺、想象、审美,以及难以用语言表达的交流欲",③"科技不应该成为判断数字媒体艺

① 余秋雨:《借我一生》,作家出版社 2004 年版,第 322 页。

② "科技性"强调科技与艺术的融合,"若是二者分离,科学就成了僵化的、无想象力的纯粹的方法论、学究知识或盲目的实验,艺术则成了随意性和随心所欲的主观想象力——这种想象力不再趋近普遍性——的游乐场"(〔德〕彼得·科斯洛夫斯基:《后现代文化》,毛怡红译,中央编译出版社 2011 年版,第 140 页)。

③ Eileen D. Crowley, *A Moving Word : Media Art in Worship*, Minneapolis: Augsburg Fortress, 2006, pp. 5—6.

术作品的主要考量。艺术的内容应该成为判断艺术作品价值的焦点。诸多手段可以帮助艺术接受者聚焦于传媒艺术作品的内容,而不是让他们将注意力放在数字新媒体的技术层面"。[1] 我们乐见的是,几百年来,因由艺术的调润,科技变得越来越富有"科技诗性",这也让科技的存在更有尊严。

就研究方法的态度而言,我们在考察技术/科技与艺术的关系时,不能将问题简单化,好像所有的事都在"科技"与"艺术"这两个点上直接联络。我们在考察二者时还要兼顾与此问题直接关联的如媒介环境学等视角,兼具哲学、史学、社会学、文化学、经济学、政治学等意识,多维思考技术如何对人的认知、思考与行动进行改变。"在某种意义上说,技术自身具有的物性功能只是一个可预期的范围,而不是精确值,具体实现什么意义,取决于解释的背景,取决于社会如何运用。"[2]每一种技术都可能带来日后的一种制度,一种制度的产生也反映了一种世界观。人类往往就在新制度对旧制度的冲击,以及新旧制度的自我完善和发展中摸索前行。

第四节　媒介性:传媒艺术基本特征之二

一、传媒艺术的"媒介性":关注作为"传播"的"媒介"

(一)艺术与媒介的共生

艺术因媒介而发生深刻革命,这是人类艺术史的常态。在世界文明史的发展历程中,技术、艺术、媒介、传播、文化是紧密相连的学理概念和实践现象。艺术的发展离不开媒介的不断演变,媒介(包括媒介技术/科技)的发展往往成为促使艺术发展变化的前导性动因。英国美学家鲍山葵感叹,艺术家甚至"靠媒介来思索、来感受,媒介是他的审美想象的特殊身体,而他的审美想象则是媒介的唯一特殊灵魂"。[3]

在艺术史上,每一次重要的媒介变革,无论是"材料"意义上的还是"传播"

① David R. Burns, *The Valuation of Emerging Media Arts in the Age of Digital Reproduction*. Proceedings of the 2010 International Conference on Electronic Visualisation and the Arts, 2010, pp. 259－264.
② 肖峰:《论技术的社会形成》,《中国社会科学》2002年第6期。
③ 〔英〕鲍山葵:《美学三讲》,周煦良译,上海译文出版社1983年版,第31页。

意义上的,多会引发艺术形式与审美的重要变化。无论是原始艺术时期,人们对身体、实物、符号等媒介的发现,而产生的原始艺术形式与审美的变化,如原始舞蹈、木雕面具、岩穴壁画等的创作、传播与接受,还是传统艺术时代,人们对人工合成艺术材料、人工复制媒介的应用,而产生的传统艺术形式与审美变化,如文学、建筑、雕塑、美术等的创作、传播与接受,抑或是机械、电子、数字复制时代,人们对机械、电子、数字媒介的运用,而产生的传媒艺术形式与审美变化,如摄影、电影、广播电视、新媒体艺术等的生产、传播与接受,都不断加强着这种媒介与艺术共生的艺术发展状态。直至"许多当代审美形式,包含了多样的艺术实践,都受制于媒介生态的基本原则"。①

例如在传统艺术那里,"媒介"(更多是作为"材料"的"媒介")直接有助于表现艺术作品的意图:石质之于教堂带来的厚重感,笔墨之于书法带来的洒脱感,油彩之于油画带来的丰沛感,音符之于音乐带来的流淌感,语言之于文学带来的交流感,都使得媒介与艺术融合共生。同时,不同的艺术媒介材质,还表现出不同的技术美学价值,甚至决定艺术的品级。就雕塑艺术而言:泥塑——古朴的美;石塑——坚实的美;铜塑——永恒的美。就建筑艺术而言:土木建筑——原始的美;砖石建筑——坚实的美;大理石建筑——高贵的美。就绘画艺术而言:铅笔——真实的美;水粉——艳丽的美;油彩——永恒的美。中国音乐艺术的材质是"八音":金、石、丝、竹、匏、土、革、木。每一种物质材料都有一定的发音美学特征。如此,人类也就发现了每一种物质材料的各种美学表现的可能,当艺术家把物质材料作为一种艺术材料、美学材料的时候就创造了艺术。正是这些艺术材质所构成的技术美学,揭开了作品的主题、形式和内容这些艺术要素的奥秘,促成艺术创作自由探索的新领域。②

(二)作为"形式""材料"和"传播"的"媒介"

就艺术的媒介性中"媒介"的概念而言,我们认为至少有三层意思:第一个层次是艺术"形式"意义上的媒介。任何艺术都需要凭借一定的形式方得以达成,由于这在两大艺术族群那里的受关注度没有显著的差异,所以"形式"意义上的问题本书不做重点探讨。

① Louise Poissant,*Conservation of Media Arts and Networks*:*Aesthetic and Ethical Considerations*, http://www.banffcentre.cabnmiprogramsarchives2005refreshdocsconferencesLouise_Poissant.pdf.
② 高鑫:《技术美学研究(上)》,《现代传播》2011 年第 2 期。

第二个层次是艺术"材料"意义上的媒介。作为"材料"的媒介也分为两个部分：一是构成艺术的介质，如绘画中的水彩、丙烯彩、蛋彩、油彩等；二是艺术创作的工具或手段，如刻刀、手指、画刷、身体等。① 从传播角度看，麦克卢汉认为，石头是穿越纵向时间、黏合多时代的媒介，而纸张却倾向于联合横向的空间，建立政治帝国或者娱乐帝国。② 在这里"物"的属性被突出。同时，它也是一个立足于艺术思维和艺术表达过程及其关系的概念，"艺术家的内在构思是凭借着有着材料感的媒介，而非材料本身，媒介内化也就是不同的艺术家所具有的不同的材料感，由此而生成的具有生命力的机体"。③ 相对而言，传统艺术时代是一个更多关注媒介作为"材料"的时代，因此，对这一层意思也不做更多探讨。

第三个层次是艺术"传播"意义上的媒介，即作为传播手段和渠道的媒介。广义的"作为传播的媒介"，包括一切可用于艺术品传播的物质、手段和渠道，这从作为原始艺术的山岩石壁便开始了。狭义的"作为传播的媒介"，则主要指大众传播的物质、手段和渠道。相对而言，传媒艺术时代是一个更加关注媒介作为"传播"的时代。在上述三个层次中，我们的传媒艺术研究要对这一层次予以重点关注。

应当看到的是，由于诸多美学家、哲学家囿于其生活时代，关于"媒介即材料"的诸多表述，对传媒艺术而言，其正确性就未必那么绝对了。无论是前期基于"原子"，还是后期基于"比特"，传媒艺术多是依靠屏幕来展示艺术，这些屏幕的外貌并无太大变化，至今人们无非经历了电影屏、电视屏、电脑屏、移动终端屏；在传媒艺术时代，在艺术问题上，我们也绝不像关注青铜、木石、油彩那样关注光波、声波、电磁波。于是，艺术作品外在"材料"的重要性隐退，人类就此走向"去物质化""去实物化"审美。如果说关注媒介作为"材料"的基本出发点，是创作端对艺术品质的要求，那么关注媒介作为"传播"的出发点，就相应地更关注艺术传播、接受端，即关注艺术传播与接受的卷入情况。

当然，媒介作为"形式""材料""传播"，三者不可割裂，三者共同参与构成了艺术创作、作品和接受的全过程。作为"形式"与"材料"的媒介构成艺术文本，

① Bart Vandenabeele, "'New' Media, Art, and Intercultural Communication", *The Journal of Aesthetic Education*, Vol. 38, No. 4, winter 2004, pp. 1—9.
② 参见〔加〕埃里克·麦克卢汉等：《麦克卢汉精粹》，何道宽译，南京大学出版社 2000 年版，第 248、259 页。
③ 张晶：《艺术媒介论》，《文艺研究》2011 年第 12 期。

作为"传播"的媒介使得艺术文本进入传播领域,召唤艺术接受者的参与,最终完成艺术活动的全过程。只是,在不同的艺术族群及其时代,宏观地来看,人们对它们的聚焦程度确有不同。如表 1-2。

表 1-2 对"媒介"的界定与使用

	界定	时代
作为"材料"的媒介（艺术"表达"意义上）	即作为艺术创作所使用的"物质材料"的媒介。在这里"物"的属性被突出,它给艺术创作以"材料感",是立足于艺术思维和艺术创作传达过程的概念。	相对而言,传统艺术及其时代是一个更多地关注媒介作为"材料"的时代。
作为"传播"的媒介（艺术"扩散"意义上）	广义的作为"传播"的媒介包括一切可用于艺术品传播的物质和手段。	相对而言,传媒艺术及其时代是一个更多地关注媒介作为"传播"的时代。
	狭义的作为"传播"的媒介则特指大众传播手段,在艺术内部具有艺术信息传递,在艺术外部具有对外部世界干预两大意义。无论广义还是狭义,更多的都是立足于艺术传播过程的概念。	

二、传媒艺术媒介性的具体表征

前文已述,传媒艺术的媒介性,主要指因由大众传媒在传媒艺术的创作、传播和接受中发挥的深刻作用,而使传媒艺术产生了独特的艺术状态、特征和性质。具体来说,由于传媒艺术与大众传媒互相依附的特征,导致大众传媒强大的信息传播、社会动员和认同维系等能力与特质也自然地赋予了传媒艺术,使传媒艺术在艺术信息传播、社会动员和认同维系方面,不论是从规模上还是强度上,都是传统艺术无法比拟的。

(一)创作:走向艺术信息的日常性"展示"

膜拜(kultuert)与展示(ausstellungswert)是艺术的两大价值,也是媒介性之下艺术创作的两大目的。之所以将"展示"问题放在此处阐释,是考虑到:首先,艺术从"膜拜"走向"展示"的最主要动力是通过传播的普罗化,改变人们在准备面对艺术时的心态和姿态,这是仅有科技对艺术形态的干预所不能及的。其次,在"媒介性"之下,"展示"更多的是一个"创作"意图问题,是一个"为了什

么"的问题,艺术创作要适应艺术媒介性带来的最新需求。

相对而言,艺术的"膜拜"价值主要体现在传统艺术中,这自然与艺术起源于巫术、仪式有关,如此艺术创作便不太可能属于日常生活,而是一种"特殊的东西"。正如西蒙所说:"垃圾文化和伟大传统之间最重要的差别在于我们体会它们时的态度——对娱乐随意,对伟大传统则苦思冥想。"[①]传统艺术的个性化、小众化、仪式化创作特征,总与这种艺术用以"膜拜"的源头有关。

而随着摄影术的诞生,自传媒艺术的机械化创作兴起以来,艺术品原作的"此地此物的唯一性"消失,大量内爆的视觉展示物代替了"只此一见的独特性"。艺术品"量"的层面的增加,导致了"质"的层面的变化,"艺术不再是独立于生活之外的超越性的自足自律的世界"。[②] 艺术创作从担负祭祀、典礼仪式的寄生功能中走出,复制传播本身便成为目的与价值。也即艺术创作的目的,从"在场"的严肃体验意义更重要,走向大规模、日常性"被看见"的意义更重要;从"膜拜"仪式价值居上,走向"展示"价值居上。

如果说在传统艺术"膜拜"中,艺术接受者重"内视",人是被动的,被动面向天、面向虚幻的上苍,那么,在传媒艺术"展示"中,艺术接受者重"外视",人是主动的,主动面向人和物,面向真实的其他成员、内爆符号等目之所及的事物。艺术创作以"膜拜"为目的,从根本上说是"艺术向上"的结果,静默观照的境界是对人的一种形而向上的净化;而艺术创作以"展示"为目的,从根本上说是"艺术向下"的结果,"变动不羁的惊颤"是给人的一种形而向下的释放。当然,我们无法对二者进行优劣判断。

有意味的是,传媒艺术时代,从摄影到数字新媒体艺术,人类在很大程度上似乎超越了或者遗失了文字表达,就像"前文字"时代那样重新诉诸图形和声音,艺术"展示"的时代似乎是一种向艺术原始时代的回归,艺术发展似乎也便有了轮回与螺旋上升的意味。

被"展示"的传媒艺术必须突出其视觉性,被"展示"的视觉性需要具备一些条件才能不断地卷入艺术接受者。这些条件可借助席勒的"活的形象"[③]来思考,也即一是需要有直观性,达到一目了然(易看);二是需要有灵动性,达到生动刺激(好看);三是人的社会文化心理,对传媒艺术的视觉"展示"有需求,例如

① 〔美〕理查德·凯勒·西蒙:《垃圾文化——通俗文化与伟大传统》,关山译,社会科学文献出版社2001年版,第22页。

② 陈旭光:《试论现代艺术和后现代艺术的理论挑战》,《浙江社会科学》2003年第6期。

③ 〔德〕席勒:《审美教育书简》,张玉能译,译林出版社2009年版,第45页。

人的占有和炫示需求。① 此外,传媒艺术内容的多元指向、非线性排列,以及随之产生的意义的模糊性,也与后现代社会心理相融合、相呼应,极大地拓展了"展示"的吸引力。

如今,我们周遭已经被各种传媒艺术的视觉"展示"所充斥,我们甚至可以感慨视觉社会就是"当代生活以影像为主的本质",②视觉已经成为一个"新的宗教"。"展示"已成为一种人类观照、思维乃至存在的状态。

(二)传播:走向逐渐强烈的社会干预色彩

1.传媒艺术通过大众传播进行社会干预

格罗塞在《艺术学研究》中曾说过,艺术是社会的现象,即它的发生、发展只有在社会内部始成为可能。希恩在《艺术的起源》中也曾说过,艺术的最根本的特质是社会的活动。在中国,孔子对礼乐的重视,便是出于对艺术干预、建构与维系社会秩序的期待。在西方,居友明确提出了艺术对社会的感化作用,从而成为艺术社会学的重要创始人。"艺术作品不但要有给予者,而且还要有接受者作为前提。艺术家从事创作,不一定要有意识地去影响别人,但无意识中却常为社会的意见传达者的本能所驱使。"③许多经典的艺术范畴本身,就带有强烈的干预世间的色彩,比如艺术的净化功用,艺术对审美趣味的建构,等等。

由于传媒艺术与大众传媒互相依附的特征,导致大众传媒强大的"信息传播"和"社会动员"等能力与特质也自然地赋予了传媒艺术,使传媒艺术在这两方面,不论是规模还是强度,都是传统艺术所无法比拟的。如果说传媒艺术的"展示"问题更多地体现了其在艺术"信息传播"方面的一些状态,那么此处我们将更多地讨论艺术通过大众传播而进行"社会动员"方面的问题。也即与传统艺术相比,传媒艺术的传播目的逐渐在品鉴欣赏的基础上增添了强烈的社会干预色彩。需要说明的是,同为媒介性问题,"展示"问题更偏重"创作"的意图,而"社会干预"问题更偏重"传播"的结果。

如果说,"艺术"更多地基于人类"向内"的自我心灵交往需求,"传媒"更多地基于人类"向外"的群体社会交往需求,那么,当传媒、大众传媒遇到艺术,一

① W. J. T. 米歇尔:《图像转向》,见《文化研究》(第3辑),天津社会科学院出版社2002年版,第14—17页。

② Debord, *Society of the Spectacle*, Detroit: Black & Red. 1983. pp. 35—46.

③ 参见马采:《从美学到一般艺术学——艺术学散论之一》,见《艺术学与艺术史文集》,中山大学出版社1997年版。

则人类交往需求的满足开始完整起来;二则人类交往的能力和期待不断车驰马腾般朗阔起来。这推动了人类整体格局的提高,这也是传媒艺术社会干预功用的实现基础。

传统艺术具有极强的寓于品鉴把玩之中的审美功用,这意味着对艺术接受者个体有深刻的干预。至于对艺术接受者群体的干预,由于传播能力等方面因素的限制,多只能对围绕在艺术创作者、收藏者、社会权贵周围等的"小群体"有所影响。而传媒艺术却可以通过大众传播,召唤着艺术面向社会大众干预的功用。传媒艺术突破了传统艺术对群体干预能力的限制,达到大规模、全方位、即时干预多层次社会群体的状态。艺术的社会干预[①]特征是艺术的时代性的表现。

2.传媒艺术社会干预的三个层次

在艺术的社会干预中,无论是德育着眼于社会,还是美育着眼于个体,最终都要指向对爱与善意的问询,这便是我们讨论的传媒艺术社会干预的三个层次。

第一,促成对社会现实的呈现。传媒艺术的接受群体不再只是精英阶层,而更多的是普通大众;其传播不再只是小众交流,而是面向大众的展示;其内容也不再只是传奇式的、经典式的创造,而是更多地体现为日常式的、伴随式的描绘。对于大众艺术接受者来说,现实的社会生活恰恰是最日常、最密集伴随他们的生命场域,这应该是艺术呈现与传播的重要关注对象。

艺术传播需要积极投入社会生活、呈现社会生活、深描社会生活。考察社会生活、反映社会现实、促进社会干预、矫正社会问题、达成解决方案,这也是大众传媒在传播中的固有功能和价值追求。传媒艺术既然天然地承接了诸多大众传媒的功能和价值,就应该承接相应的责任,这也是无论艺术"接受者",还是传媒"受众"都有的自然要求。

第二,促成社会整体心智的开启与提升。从艺术的起源来看,人类这个庞大的群体之所以需要艺术,是出自一种对"非常态"的超越的渴求,出自对被"常态"支配的反驳和对自由高远的向往。人类作为一个独特的生物群体,总有在"现实层面"和"超越层面"表达自我的两种基本冲动和欲望,"常态"与"非常态"与这两个层面相对应。就后者的意义而言,艺术与美是日常现实的一种停顿,

① 文中所称的"社会干预",广义的社会可以指一个文化圈、一个大的群体范畴、一个国家,甚至整个人类。

在停顿于艺术的那一刻,现实被抽离为美感,使得人们能够突然跳出日常生活与世俗现实,陌生化地观照日复一日、习以为常的经验,发现现实的崇高或丑陋、壮美或荒诞、伟大或卑微。当人们从停顿于艺术的那一刻走出再回到现实中时,现实在人们的心中已经得到升华,人们便可以从更高的视野,以更从容的心态来观照现实。艺术审美对心智的提升,正是基于艺术"超越性"角度。人类社会的力量、价值、尊严、品格,乃至神性都在"超越"的过程中得到展现与确认。

传媒艺术日渐成为大规模社会成员日常接触最多的艺术形式,社会成员整体的心智开启、审美提升①、人格完整能否达成,传媒艺术的信息传播有不可推卸的乃至第一位的责任。当然,这也需要艺术有开放性,如果一味拒绝大众传媒,在传媒艺术时代将传媒规律与规则拒之千里,则难以协助大众传媒达成上述目标。

第三,通过对爱与善意的追寻促成对终极关怀的探问。无论是传统艺术还是传媒艺术,殊途同归的是,艺术存在的最终目的是培养艺术接受者、社会成员的爱与善意。这也是传媒艺术通过传播进行社会干预的最终目的、最高层次。这种艺术传达的爱与善意在人格塑造中必有体现,如文质彬彬、兼容并包、仁厚可信。由此爱与善意也便从艺术问题融入个体与集体的人格中、融入个体与集体的生命里。总之,传媒艺术社会干预的三个层次,让传媒艺术的功用既包括极端"个性化"的满足,广域"社会化"的体察,又有永恒"精神化"的引领,②这更可见其社会干预的责任重大。

(三)接受:走向"想象的共同体"的认同诉求

1.艺术接受在"审美诉求"之上增加"想象的共同体"的"认同诉求"

由于前述的传播特点,传统艺术在艺术接受方面更多地呈现了对接受者进行审美培育的特征。如果说在接受者"认同"方面发挥了一些作用的话,也多是体现了艺术接受者的能力、地位与身份炫示的价值。传统艺术的艺术接受个体

① 传媒艺术的社会干预自然包括提高接受者的传媒艺术素养,让他们"拥有唤起艺术反应的能力,产生空间幻想的能力,艺术地使用声音、装置、文本的能力,参与艺术活动的能力"。见 Elena Abrudan, "The Context in the Production and the Consumption of Digital Art", *Journal of Media Research*, Vol. 1, No. 15, 2013, pp. 26-36.

② 我们对传媒艺术的社会干预需要有多重认知:"一个人的新媒体艺术,对另一个人来说是一种社会干预,还可能是第三个人的科学研究。"见 Jennings, Pemela, "New Media/New Funding Models", *Report Prepared for Creativity & Culture*, Rockefeller Foundation, December 2000.

更多是原子化散落着的,维系个体与个体之间的认同纽带比较脆弱,甚至艺术接受者之间常常没有沟通和交集,也似乎没有产生沟通和交集的必要,更似乎没有大规模地进行彼此沟通的欲望,亦没有沟通和交集的渠道。艺术接受个体只需在相对封闭的空间里,鉴赏眼前这个"唯一的"艺术作品,藏在个体内心深处的鉴赏愉悦或许是艺术接受者最大的愉悦。

而传媒艺术在艺术接受方面,不仅具有审美培育的特征,更因其弗远传播、即时传播、大规模卷入大量艺术接受者等特点,使得艺术接受者在艺术接受时有了一种"共同体"的想象与认同。规模庞大的艺术接受者可以同时同刻欣赏同样的艺术作品,这种"休戚与共"之感召唤着艺术接受过程中的共享、分享、沟通,特别是由此产生的对其他艺术接受者的认同。

而且传媒艺术内容的日益丰富、多元与自由,使得艺术接受者有欲望按照多种方式,如身份、爱好认同,通过身份想象、经验想象、身体想象、时空想象,组成多元的"想象的共同体"。毕竟,"根据人类具有共同感觉力的假定,一切人对认识功能的和谐自由活动的感觉就会是共同的"。[①] 同时,相对于传统艺术,传媒艺术对"想象的共同体"的建构能力空前深刻而有力,在共同体的规模、维系深度、对接受者个体和群体的干预度、对艺术本体问题的影响等方面与传统艺术具有巨大差异。

传媒艺术"想象的共同体"的维系基础是"价值同构"问题。在传统艺术那里,价值同构问题或许只存在于小圈子之内,或者只是创作者、私藏者个人的"人内"价值同构。但传媒艺术必须和更为庞大的诸多共同体产生多元而深入的价值同构,甚至和大众整体保持价值同构。如果传媒艺术的创作、传播、接受者只将价值认同封闭在私人化的禁锢里,那么这些艺术作品便很可能不易为历史所保留。

这种认同之所以是一种"想象",是因为共同体内的艺术接受者难以和其他大多数成员见面、相识,甚至都没有听说过其他成员,但是他们却知道彼此有共同的行为与价值认同、倾向于接受类似的传媒艺术作品,甚至成员们知道彼此在同一时刻做同样的事情,比如欣赏同样的传媒艺术作品。这些"共同体成员"个体都是实在存在的,但"共同体"很可能是在虚拟意义上存在,是"共同体成员"个体在心里想象出来的。在想象时,艺术接受者个体也可能变成同处一个共同体中的其他成员,或者变成其他的"想象的共同体"中的成员。

① 凌继尧:《西方艺术学的若干范畴》,见汝信、张道一主编:《美学与艺术学研究》(第3辑),江苏美术出版社1997年版。

2.传媒艺术的"想象的共同体"的维系方式

传媒艺术持续维系共同体的方式,约述如下:(1)从手段上说,归因于传媒艺术复制生产、弗远传播、卷入大众的能力。(2)从心理上说,被孤立总是令人担心的,这诱使人们不断寻找归属。(3)从身份上说,传媒艺术时代艺术接受者常常以非真实的、临时的、虚无的身体参与艺术,这也促使他们的身份认同可以是自由的、非固定的、多元的。(4)从关系上说,由于这种共同体是按照认同来想象的,所以成员之间容易产生一种平等的关系,而平等有助于维系彼此之间的关系。(5)从能力上说,如今艺术依托科技与传媒的发展,不断培育出的人的想象力、对想象的选择能力和对想象的亲近感,有助于"想象"的共同体的塑造。

最后需要说明的是,"想象的共同体"(imagined communities)为美国东亚研究学者本尼迪克特·安德森所提出,[①]它的原意指"民族"作为一种"想象的共同体",原本是用来分析政治、社会、传媒等领域问题的概念。本书基于这一概念,并进行延伸:传媒艺术"想象的共同体"(1)不仅指民族,也可源自多种身份与认同,维系共同体的纽带也便是多元的。(2)原意中其塑造手段是通过文字阅读,而如今其基本达成途径已通过传媒艺术欣赏形成价值与行为上的共识,最终产生认同感、向心感、归属感。(3)其存在从根本上说是一种艺术接受者的"主动"需要,这与带有"统治色彩"诉求而构建的"想象的共同体"有根本不同。当然二者也有最深层的相通,即从更加宏大的视角来看,安德森认为民族的想象,能够在人们心中召唤出一种强烈的历史使命感。安德森的那个"想象的共同体"是一种与历史文化变迁相关,根植于人类深层意识的心理的建构。传媒艺术接受中形成的这个"想象的共同体",同样也有这种深层的牵涉。

第五节　大众参与性:传媒艺术基本特征之三

一、艺术与大众参与的共生:从小众走向大众的艺术

艺术从根本上总是或多或少地呈现一种开放性,即等待人们的参与,召唤人们通过参与而使作品最终完成。不过,在传统艺术那里,无论是中国古代艺

① 参见〔美〕本尼迪克特·安德森:《想象的共同体:民族主义的起源与散布》(增订版),吴叡人译,上海人民出版社 2011 年版。

术品"居庙堂之高"或者小众圈子评鉴把玩的状态,还是西方传统艺术品用来装饰教堂、宫殿和权贵之地,最多是装饰公共空间,艺术品总是较为远离大众的。对于大规模的传统艺术接受者而言,正因为接触艺术的机会稀少,所以艺术对他们而言变得邈远而神秘;人们对艺术创作、作品和接受,总是存在一种敬畏的心态。他们在仪式感的、小众式的传受过程中相信某种对艺术的唯一的、无误的解释,并将这种解释与艺术家和艺术作品一起奉为经典。

机械复制的出现,使艺术作品灵韵(即本真性和权威性)"消逝"的同时,也使艺术摆脱了精英主义的"仪式"而成为普通大众在日常生活中的"政治",有了一定民主化功能。大众对艺术的态度发生了颠覆性的变化。传媒艺术的创作生产也必然逐步被纳入文化工业的体系中。阿多诺在 1963 年的一次广播讲座中谈及文化工业时说:"文化工业……迫使高端艺术和低端艺术相互妥协,虽然高端艺术和低端艺术千年来都是彼此相区别的……高端艺术去除了它的严肃性……低端艺术也联合起来,去除了它固有的不规矩与反抗意识……"[①]传媒艺术时代就是这样一个混合的时代,传媒艺术本身与文化工业的状貌紧密交织着。

较之于传统艺术,传媒艺术在满足大众接受者的需求和处理与接受者的关系上,是有优势的。传媒艺术"与科技紧密相连,这使得艺术消费者可以将艺术参与和个人趣味相调适;传媒艺术的实验性和创新性传统,使得传媒艺术的风格与洞察更为多元化,这对大范围的消费者、公众和研究来说,是具有吸引力的;传媒艺术各形式的艺术接受者已具有了独特的、固定的属性特征"。[②] 传媒艺术的这种优势使得一方面传媒艺术成为大众的一种主动选择,另一方面传媒艺术也在主动选择走向大众。

在传媒艺术那里,大众对艺术创作者和艺术作品产生一种平视的姿态。传媒艺术符号内爆不止,艺术作品主动大规模地、即时地涌向大众,大众在艺术活动中的主动性增强,艺术作品成为被挑选的、服务接受者的、可供接受者随脚踏入踏出的、接受者触手可及的东西。传媒艺术还通过自身的公共资源特质,召

① Huyssen, Andreas, "The Cultural Politics of Pop: Reception and Critique of US Pop Art in the Federal Republic of Germany", *New German Critique*, No. 4, Winter 1975. p. 81. 转引自 Daniel Palmer, "Contemplative Immersion: Benjamin, Adorno & Media Art Criticism", *Transformations*, Issue No. 15, November 2007.

② Kevin F. McCarthy, Elizabeth Heneghan Ondaatje, *From Celluloid to Cyberspace: The Media Arts and the Changing Arts World*, Santa Monica, CA: Rand. 2002. p. 7.

唤着大众的参与。甚至,"合作、参与、社区,已经成为当下艺术、文化和社会组织思考和行动的核心范畴"。当代的多媒体艺术实践,不仅对艺术和科技的整合,更是对传统艺术交流模式的质疑,意在建立一种新的社区,将艺术家和观众整合在一起,共同积极参与到创造的过程中。①

就此,传媒艺术的大众参与本身也变成一种"美",它体现了人与艺术的一种互动状态,在艺术之美的气氛中肯定人、张扬人、放大人、慰藉人,这勾连着人文领域的终极追求。

二、传媒艺术大众参与性的具体表征

如前所言,考察传媒艺术的大众参与性,也即考察传媒艺术时代艺术参与者的规模、程度、方式乃至心理的变化,以及由此对传媒艺术创作、传播和接受的影响,并兼探这种变化与内部艺术问题和外部社会问题的互动。简言之,传媒艺术的大众参与性,是指借助现代科学技术、现代大众传媒和现代传播结构,与传统艺术相比,传媒艺术的参与者在艺术参与规模上划时代地增大、在参与程度上划时代地深入、在参与方式上划时代地主动而多元,并与人类后现代转向相互发酵;特别是艺术接受者的角色、地位和作用在上述方面更是发生了根本性变化;"大众参与"代表了艺术接受者在传媒艺术时代最主要的存在状态。

(一)创作:走向集体大众化创制

1.通过审美与消费选择,大众间接参与创作

传媒艺术由于天然地参与到现代传媒的大众传播序列中,因此现代传媒的巨大传播魔力,使得艺术家的创造就需要有更多的考虑,面对更多的"诱惑",比如吸引大众关注、妥协大众审美、思考大众知趣、满足大众需求、实现大众消费等都成为这种"诱惑"。在创作艺术之初,艺术创作者往往就需要考虑大众的需求和在大众中释放意义,需要考虑在大众传播中的呈现方式、呈现范围、呈现效果,其创作也就不能"独善其身",纯粹个性化的创作更多地只作为个人兴趣存在。这并不完全是关于艺术的正确姿态,但却实为不可不察的当下艺术状况。

① Ryszard W. Kluszczynski, *RE－writing the History of Media Art; How Hypermedia Change our Vision of the Past (From Personal Cinema to Artistic Collaboration)*, Paper presented at the First International Conference on the Media Arts, Sciences and Technologies, Banff Center, 2005.

特别是传媒艺术不断地膨胀、拓展、更迭着我们的欲望,被膨胀、拓展、更迭的欲望又不断被消费。搅入欲望的消费,改变了艺术创作者与接受者的权力关系,艺术接受者通过消费的"指挥棒"间接参与创作,并最终导致艺术创造走向一种集体创制。有学者将消费社会的到来认作是西方中世纪以来的"第二次革命",与第一次革命——工业革命前后相继。① 如果说工业革命带来的科技进步促使了传媒艺术的"诞生兴起",那么消费社会的到来则深度影响了传媒艺术的"加速发展"。

"如今,美国人有了更多的休闲方式,但是他们的休闲时间却更少了。……(在有限的休闲时间内)艺术消费者更加喜欢能自主参与的艺术形式和模式,能让艺术接受者自主决定消费什么、何时消费、何处消费、如何消费。"总之消费者喜欢的是一种"定制化消费",可以自行调整消费行为与个人口味的契合度。②

现代消费社会的存在,本身就含有召唤大众的意义。对于消费问题,文化逻辑是表象,经济逻辑才是根本。消费可以极大地满足资本增值的需求。在消费社会,作为消费品的传媒艺术,其生产的最终目的就是为了能够被售出。从一般意义上说,售出的规模越大、速度越快、收益越高,便越有利于提升资本的周转速度,指向提升"资本增值"的能力和成效,有助于实现既定的经济目的。"一个简单的经济规律是:资本(利润)增值的速度与其周转速度成正比,商品的文化化、符号化、信息化可以加快周转速度,而现代传媒技术则赋予其更大的加速度。"③

况且,生理消费需求和心理/文化消费需求是不同的,生理消费需求总有一个基本量,以维持人的基本生存;而心理/文化消费需求,则难以有所谓的基本量,总是处在不断的"自由向往"中,总是希望能够得到选择权。

从积极的方面看,传媒艺术时代,特别是媒介融合下的传媒艺术时代,或许意味着大规模的艺术接受者的主体地位和能动性真正释放,或许意味着艺术接受者、传播者与创作者情感和生命的共鸣有了更为多元而自由的对接,这是否也是在协助艺术部分地回归原始、质朴状态下的自由和本真之中?

① 〔美〕大卫·理斯曼:《孤独的人群》,王昆译,南京大学出版社 2002 年版,第 6 页。
② Kevin F. McCarthy, Elizabeth Heneghan Ondaatje, *From Celluloid to Cyberspace:The Media Arts and the Changing Arts World*,Santa Monica,CA:Rand,2002,pp. vii-xiv,p. 12.
③ 刘方喜选编:《消费社会》,中国社会科学出版社 2011 年版,导读,第 15 页。

2.通过互动与新媒体,大众直接参与创作

(1)互动:直接参与艺术创作的手段之一。

在传媒艺术序列中,电影、电视首先为我们呈现了互动的典型案例,观众尝试过通过在座椅上按键(电影)或者投票(电视)决定作品的结局。还有一些艺术接受者直接参与创作的方式。例如,游戏电影,即让观众(玩家)担任游戏中的角色,开展一系列属于他们自己的冒险经历,这一系列经历被记录下来后经过剪辑,制作成一部属于用户的电影、电视剧。[①] 再如,一些带有交互艺术特色的传媒艺术形式,需要艺术接受者参与其中才能使艺术品最终创作完成:接受者的参与使艺术品发生变化,像接受者的参观路线、动作、语言,甚至表情、心情都会给艺术品留下印记,艺术品因为这些印记而发生性状改变(比如使艺术品的声音、光影、气味发生改变)并完善成形。未来的虚拟现实技术与艺术,自然更是将互动手段张扬到极致,在此不冗述。

(2)利用新媒体:直接参与艺术创作的手段之二。

随着技术的进步和传媒的发展,新媒体给大众提供了便捷的创作与展示作品的手段和平台,这得益于传媒艺术创作和传播门槛的降低。随着电脑、手机和其他移动终端技术的发展,影像制作无疑会愈加简便:在界面简洁、友好、智能的视频编辑软件中,轻点屏幕,简单选择几个视频、音频、特效的模块效果,便可以即时生成一个音质、画质上佳的影像作品。而且,随着智能手机技术的发展,影像拍摄工具的便携性、清晰度已大为提高,甚至"成为人体一个器官"的手机如今也可普遍拍摄数千万像素的照片和1080p、4K的高清影像,且画质较有保证。普通人拍摄制作与上传分享影像已经是"举手之劳",作品接受者更可以随时随地分享并评论这些作品,即时反馈并影响艺术创作者。

从这个意义上说,数量巨大的"草根"创制作品参与大众传播,以及其带来的多样的艺术视角、多样的内容表现、多样的价值取向,使得大众参与艺术创制的程度大为提高。这已经不是大众在"选择"的意义上参与艺术创制,而是直接、迅猛地提高了参与艺术创制的个体的数量。因此,传媒艺术时代,不仅艺术符号生产是爆炸式不断增长的,不仅艺术作品传播是不断爆炸式地将更多的接受者卷入的,而且艺术创作者的数量也是不断爆炸式增长的。不仅如此,"专业

① 参见冯广超、方钰淳:《数字电视广告》,北京广播学院出版社2004年版,第37—43页。

传媒艺术家群体的数量也在扩大"。[1] 当然,对此我们也需要正反两辨。

打破固化的艺术小圈子,可以视作艺术生态的一种进步。艺术的民主化与政治的民主化一样,给人类世界带来了活力,肯定人的自由、放大人的存在永远是人类社群的有益探索。

此外,如果把"大众"的范围缩小至专业艺术创作者的范畴,论及传媒艺术"集体创作"的特征,便不得不谈及一种情况:单一艺术作品的创作人员增加。特别是随着科技的发展,"激光数控技术、微电子技术、仿真技术、拼贴技术、时空倒错技术,组织起了新型的技术美学话语,加之创作、表演、后期制作等阶段,使得艺术完全变成了'群体制作'形态。报载电影《阿凡达》的制作人员就多达1000多人。从艺术的源头上就根本改变了艺术创作的本源"。[2]

(二)传播:走向"去中心化"传播

1. 由"小众—中心化"传播走向"大众—去中心化"传播

传统艺术的艺术传播往往是中心化的,艺术作品从创作者或收藏者这个"中心",流向相对小众的艺术接受者。一般而言,这种传播有明确的发出者,发出者是艺术传播过程中的权力持有者,往往是精英、经典或者高阶层的化身。

而传媒艺术,由于借助现代科技和现代大众传媒进行传播,这种传播从根本上是以召唤大众参与为意的,所以其传播状态必然与传统艺术不同。传媒艺术"去中心化"的传播,以在新媒体网络传播的环境里表现得最为明显,我们以此为例,便可打通了然。(1)新媒体可供大众享有的无论是信息还是艺术节点与链接的数量,都呈爆炸式增长,且越来越没有量的闭合的可能。每一个节点与链接都可以作为中心,由它延展出无数的节点与链接。在这个数量与方向都没有确定性的链条中,随处是中心,随处是边缘,于是,在总体结构中也便没有了中心,没有了边缘,中心与边缘便成了相对的概念。(2)艺术作品一旦进入分享的过程,常常是海量的、大规模的、不具名的、裂变式的传播,甚至最终连艺术作品的中心式的首发之处都难以寻找。(3)艺术接受主体在匿名的状态下,隐去了个体的背景、身份、地位,甚至实在的身体也不用真实存在,他们不必为言行留下痕迹而担心,也就不必为攻击中心与权威而担心。(4)这种传播还有即

[1]　Kevin F. McCarthy, Elizabeth Heneghan Ondaatje, *From Celluloid to Cyberspace*: *The Media Arts and the Changing Arts World*, Santa Monica, CA: Rand, 2002, p. vii—xiv.

[2]　高鑫:《技术美学研究(下)》,《现代传播》2011 年第 3 期。

时性,大量艺术接受者在同一时刻欣赏同样的传媒艺术作品。哪里是这种欣赏的中心群体和地带,哪里又是这种欣赏的边缘群体或地带,我们无法辨识。(5)如《重书传媒艺术史》一文所言,在传媒艺术世界中,我们甚至不认同作者半球和接受者半球是有所区分的,艺术家的角色和艺术接受者的角色也没有区别。艺术家的领地和艺术接受者的领地相互包含。①

2. 传媒艺术"去中心化"的传播状态与后现代哲学表征

这种"去中心化"的传播状态也与后现代人类社会状态互动,在后现代社会中,似乎一切都在向下、向外、向多元、向自由、向未知转移。

后现代文化的特征是消解权威、消解宏大、消解中心、消解深度,去历史化、去本质化、去纯粹化、去和谐化,反乌托邦、反元语言、反意义确定、反体系结构,拥抱世俗、拥抱浅平、拥抱内爆、拥抱欢愉,走向相对主义、犬儒主义、反理性主义、悖论主义。

在后现代社会里,"能指"自由而狂飙地散漫开来,既"是此是彼",也"非此非彼";"能指"与"所指"的关系不再确定,而且经常是很不确定,能指"漂浮着"。既然不再有稳定链条中的确定关系,也便不再有哪里是中心、哪里是源头、哪里是末梢、哪里是高处、哪里是低端的之分,后现代氛围里的人们永远都怀有一种"无法穷尽"感,流淌的、爆炸的、多义的符号没有统一的、最终的解释。

如此,传媒艺术创作、传播与接受活动,便不再是一个由"深度"这个规约而导致的固定、封闭、规范、等级分明的链条,而是因为打破"深度"这个秩序所带来的充满反封闭、反层级、反自足、反中心的冲击。艺术在与创作者、传播渠道、接受者、其他艺术形式产生交集的过程中,裂爆出无尽的对中心和秩序的解构,以及对去中心、反秩序的建构。

同时,"去中心化"传播,其背后体现了传媒艺术在传播中"权力的让渡"这一实质。例如,艺术接受者可以同时同刻共同沉浸在同样的审美中,在这种"同时同刻"中没有阶级特权;艺术接受者权力提高,通过"去中心化"传播跳下"看台"成为评判者;给大规模艺术接受者以"每个人都能成就"的"平等"幻念;等等。

当然,彻底的"去中心化"的传媒艺术传播状态并不能轻易达成。在消费社

① 参见 Ryszard W. Kluszczynski,*Re - writing the History of Media Art:How Hypermedia Change our Vision of the Past(from personal cinema to artistic collaboration)*,Paper presented at the First International Conference on the Media Arts,Sciences and Technologies,Banff. 2005。

会中,通过对传媒艺术作品的选择与消费而彰显身份,重新建立社会分层的情况永远存在,这既是消费社会的功用所在,也是消费社会的价值所在。上层社会从来没有放弃对建立距离化、分层化社会的企图,只是消费社会可能让这种"建立"更为隐蔽。"去中心化"最终的结果可能并非"抹平",而是在"去中心化"的掩盖之下,重新建立社会分层与距离秩序。这些"去中心化"问题,将在后面的章节持续进行讨论。

(三)接受:走向体验"变动不羁的惊颤"与"追求快感"的审美

1.接受方式:走向体验"变动不羁的惊颤"

就传统艺术而言,艺术接受者在接受时常常处于一种"静观默照"的状态之中。"静观默照"是站在距所观照艺术对象一定距离以外,对其进行个人化的凝神的看穿、默然的想象、安静的思考。在"静观默照"那里,艺术接受者更多地是主动走向艺术作品,然后享受那种独自静默的欣赏。

传媒艺术的艺术接受者在欣赏艺术时,所体验的往往是"变动不羁的惊颤"。"惊颤",又译"震惊",最初由本雅明提出,是描述现代艺术区别于传统艺术"灵光"的重要特征。本文借用"惊颤"的一些基本含义,并对之进行拓展。

"变动不羁的惊颤"有如下两个含义:(1)传媒艺术的声画流转对艺术接受者不断带来瞬间的、强有力的冲击,这种过量的能量冲击超出接受者日常所熟悉的平静心理状态,艺术接受者不断体验这种强大刺激并产生一种断裂式的心理体验,从而受到"震惊",感到"惊颤"。(2)传媒艺术的声画流转将艺术接受者完全卷入到艺术接受中,不给接受者任何与接受对象的心理距离与空间。艺术接受者被完全黏在艺术观赏中,心理反应时间被最大限度地减少,甚至不允许接受者反应与思考,只允许其跟着声画不停"变动着""流转"下去。

艺术接受者在传媒艺术欣赏中,完全沉浸在观照对象的声画不羁变动之中,体验刺激与"惊颤"的欣赏效果;不停地进行观看,不停地涌来想象,不停地瞬时反应。艺术作品的内容像潮水般涌向艺术接受者,艺术接受者被大量的艺术符号和其他艺术接受者所冲击与包裹。"图像把感觉粉碎成连续的片段,粉碎成刺激,对此只能用是与否来即时回答——反应被最大限度地缩短了。电影不再允许你们对它发问,它直接对你们发问。按照麦克卢汉的观点,现代传媒正是在这个意义上要求一种更大的即时参与,一种不断的回答,一种完全的塑形",并且"观众参与了一种现实的创造……电视图像迫使我们每时每刻都以一

种痉挛的、深深运动的、触觉的感官参与来填补内容上的空白"。① 在传媒艺术的声画变幻不羁中,接受者被完全卷入其中,总在期待着下一个画面、声音、人物、故事,全身心地将自己置于传媒艺术的"仿真世界"里,不给艺术欣赏适度的"心灵距离"介入以缝隙,因为艺术接受者参与欣赏的不再仅有大脑与精神,还有全身心的调动,包括外在物理、内在生理层面的调动。

我们发现这种转变既被裹挟在艺术发展的洪流之中,也是大规模艺术接受者的一种主动、自然的选择,这是因为:从整体上看,人类早已从稳定式生存走向流动式生存,体验"变动不羁的惊颤"也便是一种个体心理需要和欲望需要的合理转变。

2. 接受目的:走向"追求快感"的审美

(1)快感审美。

传统艺术的接受方式主要是崇尚静观冥想、想象驰骋、余音绕梁,这使得传统艺术对艺术接受者的要求是"专心";而艺术接受者在欣赏传媒艺术时的基本状态是"散心"。专心与散心的背后,艺术接受者的审美目的必然有所不同。

与传统艺术"静观默照"接受状态相关联的,是"无利害审美"的审美目的,"无利害审美"常常被视为审美发生的先决条件和基础条件。"无利害"地进行艺术的审美欣赏,不能掺杂日常生活中的欲望与情绪,这需要艺术接受者精神方面的努力,而且可能经历一番"艰苦卓绝"的内心体悟,虽然体悟的结果是人的精神提升与自由,但这一过程着实"疲惫"的"弊端",恰好为"无利害审美"所反对的东西——单纯的快感,②提供了机会。

传媒艺术通过对生理、感官和相关欲望的满足,唤起艺术接受者的单纯的快感,不需要精神的紧绷,不需要痛苦疲惫的过程,而且追求快感与便捷本身也符合这个时代人们的基本性诉求。这种快感追求是带有世俗层面物质功利色彩的,不是纯粹依靠对审美对象本身的艺术兴趣进行的审美活动。

艺术接受的目的,在传统艺术那里,根本动力是体验人的创造力与超越性;而在传媒艺术这里,因为糅入了太多艺术和非艺术的时代与社会因素,其目的已经变得功利而复杂。具体来说,追求快感的审美牵涉的目的主要有:一是为了满足休闲、实现欢愉、张扬感性的欲望;二是为了满足窥探私密与享受视觉奇观的欲望(这与符号的内爆与观看符号的欲望相关);三是为了满足消费主义式

① 〔法〕让·波德里亚:《象征交换与死亡》,车槿山译,译林出版社 2009 年版,第 79、81 页。
② 在"无利害审美"中也会产生快感,那是一种精神品级提升之后的深层次的愉悦。

生存的欲望;四是为了满足游戏式生存替代现实生活的欲望;五是为了满足抹平艺术与现实生活的界限的欲望;六是为了炫示身份与地位,满足占有欲望;等等。

（2）消费社会的推动。

与传统艺术不同,自从诞生之后,特别是在 20 世纪上半叶电影的全球盛行和"二战"之后电视在西方盛行的背景下,传媒艺术就迅速成为文化工业的注脚,迅速被赋予了商品的身份。当艺术的接受者变成了消费者,"无利害审美"便逐渐成为神话。

尤其是传媒艺术消费属于文化消费,消费者对文化消费的最基本期待,不是借助"物的有用性"来满足自己的需求,而是在"物的有用性"之外得到满足。这种满足,既有比较纯粹的目的,和艺术与文化紧密相关,比如提升自己的精神品级;也有一些并不十分纯粹的目的,追求艺术和文化之外的功用,比如对文化产品是否能够给自己带来社会身份的赋予、占有欲望的满足,是否有助于交流快乐的意义等。

消费时代的艺术接受者通过文化消费来确认和表征自身的地位和身份,消费之后得到了身份炫耀和快乐满足的双重快感,这越来越成为经济逻辑裹挟文化艺术逻辑的常态特征。按照鲍德里亚的观点,传媒艺术属于符号商品,符号商品的使用价值不再是传统商品的使用价值,不再指向符号能指的非功利层面的有用性,甚至也不再指向任何主观的或客观的现实,不再标示任何事物,而是一种具有象征性的符号意义。符号商品的能指和所指在象征交换过程中表现出的意指关系,实际上是由符码(即社会制度和社会地位等差异)所决定的。[①]这些都与传统艺术的接受状态和目的、与"无功利审美"相去甚远。

要紧的是,一旦传媒艺术审美被卷入消费的逻辑中,为达到资本增值的目的,就要不断激发消费者的快感审美,并让消费者不断地以此为乐,使"快感审美"成为统治消费者的神话。如此,快感使消费得以永恒实现,消费使资本得以永恒增值;作为消费者的艺术接受者,也就越难以逃离追求快感审美的"必然性"神话。

（3）追求快感审美的积极意义。

行文至此,我们对传媒艺术审美接受以追求快感为目的多少有一些否定的意味。但这种对快感的追求是否就缺少积极意义? 在传媒艺术研究中,无论从

① 参见〔法〕让·鲍德里亚:《生产之镜》,仰海峰译,中央编译出版社 2005 年版;陈鸣:《艺术传播教程》,上海大学出版社 2010 年版,第 260 页。

人文学科还是从社会学科出发,对狭义上的快感的追求总是更多地、被下意识地与"娱乐至死"联系起来,也即与对其的负面判断相联系。对于快感,特别是一味追求不恰当、超过限度的快感,我们固然是需要反思的,但我们同样需要看到合理地追求适度快感的积极意义,快感必然也是一种美。

在美学史上占据重要地位的德国美学家席勒认为,美对人的作用有两种,这或许有助于我们理解快感的积极意义。席勒认为,现实中的人与理想中的人不同,现实中的人会受到两大限制、造成两大状态:一是受到感情或者法则的限制,造成人处于紧张的状态;二是感性力和精神力同时衰竭,造成人处于松弛状态。席勒认为美的作用就是要消除这两种紧张,不可偏废。[①]

也就是当人处于松弛状态时,需要深层精神之美来"振奋";当人处于紧张状态时,需要快感之美来"溶解"。快感是后者溶解性的美发挥作用的重要手段。只可惜,我们常常将振奋性的美视作艺术的高品级功用,却常常将快感妖魔化。这不符合席勒的美学观念,更重要的是它不符合艺术与生活的实际情况。

其实,溶解性的美,其作用是与振奋性的美等量齐观的,两种美要相辅相成,偏颇任何一方都不可能得到正确的美的观念。在紧张的心情中,人将丧失自由性和多样性;在松弛的心情中,人将放弃一切使自己富有生气的力量。这两种对立的缺憾,都需要通过美来消除。适度的快感之美使紧张的人恢复和谐,适度的振奋之美使松弛的人恢复活力,使人成为一个完善的整体。

在后现代娱乐至死的转向中,艺术接受者在接触传媒艺术过程中告别权威、告别深邃,拥抱世俗、拥抱琐碎也是一种追求快感的诉求,其背后有悲观哲学的传统为支撑。悲观哲学的代表人物叔本华的逻辑是:每个人都是独特的,所以每个人的意志也是有个性的,不同意志的人在这个世界上,便一定会因受个性化原则支配的意志的冲突而产生冲突,所以最好的解决办法就是逃离到表象的世界中去,用外表的、表象的美妙遮罩现实的、意志的伤痕,才能得到永恒的满足。或许这也是快感合理存在的另一层意思:刻意地、一味地逼迫人悲天悯人、苦思冥想、郑重其事地去进行审美,或许是一种审美绝路。

[①] 〔德〕弗里德里希·席勒:《审美教育书简》,冯至、范大灿译,上海人民出版社 2003 年版,第 128—146 页。

第二章
传媒艺术的理论建构与实践状态

传媒艺术不仅是命名与厘定的问题,从更大的一种尝试而言,它也是理论体系建构问题甚至是学科问题,当然这需要一个漫长的辨别与思考的过程。

不过,站在研究的门槛上,我们可以做一些工作,比如对传媒艺术研究的起点进行一些描摹与勾画,在理论与学科意义上姑且拿出一个框架,供日后矫正与打磨。

传媒艺术也不仅是理论与学科问题,还是实践问题。我们在讨论融合时代的传媒艺术问题时,要清楚与美学任务不同,艺术学还有义务从实践层面承担"门诊"的功用。既然传媒艺术是当下人类接触频度最高的审美经验来源,那么它的实践也自然是庞杂多元、风风火火的,我们有义务对典型的传媒艺术现象进行动态观察。

本章尝试着在起点意义上,对传媒艺术的实践前奏和研究前奏进行历史回望,对传媒艺术研究与学科建构进行前瞻探问,并对当下中国典型的传媒艺术现象进行一次小切口的现实观照。

第一节 传媒艺术的实践前奏与研究前奏

对传媒艺术的研究与思考,是融合时代艺术研究的一种新的尝试,这种思考刚刚开始,尚不完备,需要厘清和探讨的问题很多。试图对传媒艺术的实践前奏背景和研究前奏背景进行初探,或为一次基础性的努力。

我们对传媒艺术的界定,特别希望同时有"艺术本体坐标""艺术史坐标"这两大坐标以框示。对前者艺术本体的考察,前文有所尝试。而对后者历史的考察,具体来说,可以以本节首先考察的有所传媒艺术实践与研究的两个前奏为例。

对历史起点问题的探究,一则可以对传媒艺术族群的思考"知来者",从而使这个艺术家族变得立体而丰满;二则我们有必要尝试把传媒艺术族群的兴起与发展,放置到一个更加宏大的艺术与社会历史背景中考察,比如将其置于人类艺术史、人类发展史的格局中观照。

一、摄影术的诞生:传媒艺术的实践前奏

(一)摄影术诞生的分期意义

摄影术的诞生,是人类艺术史发展的重要节点。摄影术不仅带来了艺术在时空关系上的激变,其发展更逐渐开启了艺术与科技、与传媒、与大众的全新关系,艺术与艺术创作者、传播者、接受者的全新关系,以及储备了传媒艺术后续发展的技术和相关物质积累,并最终使传媒艺术与传统艺术成为并举的人类艺术族群。在对摄影术诞生的认知上,特别是在时期划分意义的认知上,许多中外艺术研究者都给予了重视。本书所界定的传媒艺术的诞生正是以摄影术的诞生为标志的,自摄影术诞生之后,传媒艺术因其越来越鲜明的科技性、媒介性和大众参与性而与传统艺术区别。所以本书需要对摄影术在艺术史上的起点和分期意义,略作特别的考察。

本雅明认为摄影术的诞生,是人类艺术走向机械复制时代的标志。"人类的手不再参与图像复制的主要艺术性任务",这是伴随着摄影术发明的事了。"等到第一个真正具有革命性的复制技术出现时——指摄影",此后,"复制技术本身也以全新的艺术形式出现了"。[1] 可以说,在所有赋予摄影术以标志地位的论说中,这一观点对后世的研究影响最深。本雅明通过"复制"为切口,使得摄影术的分期意义触到了艺术本体问题,也为其与传媒的联系留有了余地。

其后,麦克卢汉对摄影术诞生的思考,使得摄影术的分期意义触及了社会学和传播学问题:"照相术和上述谷登堡技术几乎起到同样的决定性作用,它造成了纯机械性的工业主义和电子人(electronic man)的图像世界的决裂。从印刷人(typographic man)时代走向图像人(graphic man)时代的这一步,是由于照相术的发明而迈出的。"[2]

[1] 〔德〕瓦尔特·本雅明:《机械复制时代的艺术作品》,见《迎向灵光消逝的年代》,许绮玲、林志明译,广西师范大学出版社 2008 年版,第 59、64 页。

[2] 〔加〕马歇尔·麦克卢汉:《理解媒介》(增订评注本),何道宽译,译林出版社 2011 年版,第 219 页。

　　艺术家保罗·德拉罗什在摄影术诞生这一事实面前曾高呼:"从此后,绘画死了!"1859年,法国评论家和诗人波德莱尔冷嘲道:"在这段可悲的日子里,一种新的工业诞生了……那一刻起,可悲的社会忙碌起来,每个人都变成了自恋的水仙少年,死盯着金属板上自己那张毫无价值的影像。"德国著名的卡尔斯鲁厄媒体艺术中心学者彼得·威贝尔也从历史谱系的角度提出了一个传媒艺术发展的历史模型,其开端即是1839年摄影术的发明。举办一年一度的蒙特利尔国际电影节的加拿大蒙特利尔艺术博物馆,其保护部主任理查德·贾纳尔认为,如若追溯传媒艺术的起源,必须回到19世纪30年代,向英国机械工程师和数学家查尔斯·巴贝奇发明的分析引擎(现代计算机的前身)以及法国艺术家和化学家路易·达盖尔发明的达盖尔银版摄影术致敬。从那时起,人类文化史、艺术史与社会生活史上"最为动荡、颠覆和创新的两百年开始了,这两百年更是见证了传媒艺术之创意、研究视野和社会发展、扩容与变革、旧形式的衰亡与新体制的崛起等种种方向和视域"。[1]

　　近年来,随着数字新媒体艺术时代下艺术的大融合、大汇合、大兼容的趋势越来越明显,也有一些中国学者开始尝试思考这一时代状况的源头在何处,对摄影术诞生的思考自然是题中之意。人类对传媒艺术发展史的感知,这一点在全球的差异并不大,"知沟"较小。而且,当下艺术实践发生剧烈变革这一时代背景,也促使着艺术研究者对几百年来的艺术史进行梳理,以寻找解释"艺术如何走来、如何如此"的答案。

　　高鑫在《技术美学研究》一文中,曾根据艺术形式、美学特征的不同,对艺术进行了分期(如图2-1),值得借鉴。这一分期与本书对传统艺术、传媒艺术的分期大致相同,同样是以摄影术为节点。文章对两种分期下各自的美学特征的总结值得我们参考:传统艺术具有"自然、原始、古朴、韵味、持久、耐人寻味"的美学特质,而传统艺术阶段之后,由于科学技术直接介入艺术创作,催生了全新艺术形态和全新的美学观念,艺术的美学特质发生了改变,具有"光电、集合、惊颤、刺激、瞬间、碎片、虚幻、梦境、光怪陆离、目不暇接"的特征。该文特别指出两大艺术阶段的分水岭,"就是科学技术或高科技对艺术的深层次的介入"。[2]不过,如前"何谓传媒艺术族群"一节所述,现代艺术与传媒艺术的概念有别,本书

① 胡智锋、吴炜华:《传媒艺术的历史演进、研究路径及学科回应》,《现代传播》2013年第12期;Weibel, Peter, "The World as Interface", In T. Druckrey ed. *Electronic Culture*, New York: Aperture, 1996.

② 高鑫:《技术美学研究(上)》,《现代传播》2011年第2期。

不使用"现代艺术"而代之以"传媒艺术"的概念。

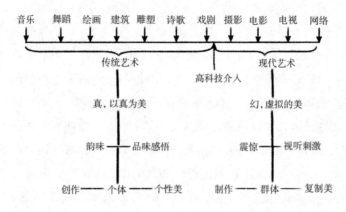

图 2-1　艺术两大阶段划分示意图

(二)具有起点意义的摄影如何成为艺术

既然我们将摄影术作为传媒艺术的起点,便可用稍多的笔墨来描摹它诞生前后的一些问题和情况。如果摄影难以体现出艺术的特征,那么传媒艺术族群的划分则从起点上便难以成立。

1.刚刚诞生的摄影借助绘画以谋求生存

在摄影术发明之前的半个世纪,人们就开始进行忠实模仿与复制世界的一些有效尝试。侧影描绘仪发明,这是介于精细肖像绘画与摄影之间的技术。①

对于形成影像,比如把投射在暗箱里的影像固化,这曾是人类耗时不短的一项探索,其中的一些基本原理,从达·芬奇以来便已知了然。达盖尔的相片是将附有碘化银的铜版放在暗箱中,依靠曝光而获得的;通过将其轻轻摆动并调整反射光线的角度,方可辨识其上微弱的影像。

新生事物刚刚诞生的时候,力量常常弱小,特征和发展趋势常常不甚明晰,所以常常依附或者借助已有的强大事物来谋求生存。这一状况同样反映在艺术界。摄影术在诞生之初,只是一种技法,人们并不将其视作艺术。在 1939 年前后,这种银版十分昂贵。不过,昂贵的银版相片最初并不能独立成为艺术,只是一种辅助画技的工具。有了照片,画家即便不到一地、不见一人,也可画出一

①　〔德〕瓦尔特·本雅明:《绘画与摄影》,见《迎向灵光消逝的年代》,许绮玲、林志明译,广西师范大学出版社 2008 年版,第 121、136 页。

个地方、一些人物的风貌。有趣的是，一些当年为了辅助作画拍摄的相片，在摄影史上被留存、被赞美；而由这些相片辅助而成的画作，却被淹没在绘画史中，不曾被人记住。

摄影在艺术系统中的发展，最初是借助绘画进行的，这便是为什么我们看到的早期摄影作品，常常刻意模仿绘画，如雷兰德的《人生之路》，在场景分别拍摄之后，通过暗房技术创作成一幅与油画极其相似的摄影作品，以博得艺术界的认可。而且这种模仿往往偏向于营造一种虔诚的宗教氛围，这是因为在传媒艺术刚刚诞生之际，其发展受到了宗教信仰上的羁绊。"单是想留住影像，就等于亵渎神灵了。人类是依上帝的形象创造的，而任何人类发明的机器都不能固定上帝的形象；顶多，只有虔诚的艺术家得到了神灵的启示，在守护神明的至高引导之下，鞠躬尽瘁全心奉主，这时才可能完全不靠机器而敢冒险复制出人的神圣五官面容。"[1]在人类发展史上，特别是在"宗教—法律型"社会的西方，宗教在人们对内心的规约中起着决定性作用（正如法律在人们的外在行为中起规约作用一样），不似"宗族—宗法型"社会的中华文明长期基本依靠宗族来完成这一任务。所以，西方人往往会因为新事物对生活中神灵与神性的冒犯而感到不悦，并潜意识地否定它、扼杀它。

有意味的是，当艺术界特别是绘画领域明显感到摄影艺术的冲击之时，一方面，艺术家对于摄影完全忠实描摹事物的不屑，并不能让最后一位尝试超越摄影而进行完美模仿的画家消失。另一方面，绘画开始寻求脱离与摄影的竞争，同时也是对摄影的反驳，一些画家走向另外一条路，用表现主义和抽象派艺术去探寻内在心理和内外关系，不再追求绘画对现实的忠实模仿；从描绘外在之物，转向艺术与内心真实的对应，印象派画作出现了。

当新生事物逐渐强大之后，必然对传统事物有所冲击，此时谋求生存的主角变成了传统事物，传统事物常常被迫改变才能生存。这一问题从传媒艺术的诞生之初便已存在，并贯穿了传媒艺术的发展始终，在数字新媒体时代更是愈演愈烈，使得传统艺术和传统传媒艺术都不得不考虑与新媒体结合。当然也并非所有的传统事物都能最终生存下来，例如传统的摄影暗房技术曾经极为高超，在数字技术诞生之前便可以拼贴出精美、梦幻的超现实主义摄影作品，但当数字技术能够轻而易举、更为精妙地呈现出传统暗房技术"百般努力"才能呈现

① 转引自〔德〕瓦尔特·本雅明：《摄影小史》，见《迎向灵光消逝的年代》，许绮玲、林志明译，广西师范大学出版社 2008 年版，第 4 页。

的作品,当数字技术的发展已远非传统暗房技术所能企及之时,传统暗房技术只能黯然消退,甚至退出艺术舞台。

2.摄影为谋求其艺术的独立性而进行抗争

在传媒艺术的实践当中,在几乎所有因新技术的出现而形成的艺术形式中,其最开始的高质量的作品往往不能归功于创作者的艺术素养,而应归功于其对技术运用的能力。人们对一种形式进行"它是艺术"的认定,往往在技术主导的实践逐渐展开之后。同样后于实践的,往往还有对艺术的哲思。这种哲思必然有两种取向:一种取向是反对新技术的勃发,不承认新技术可能带来的艺术形式与品类;另一种取向是,在一段时间的观察与判断之后,将新技术下的新艺术形式揽入"艺术"的怀抱。

摄影术出现之时,同样经历了这样的波折,例如 19 世纪摄影与绘画的论战。对摄影的艺术地位不重视,甚至带有调侃和讽刺的态度,可从丹纳在《艺术哲学》中的论说窥见一斑:摄影"能在平面上靠了线条与浓淡把实物的轮廓与形体复制出来,而且极其完全,决不错误。毫无疑问,摄影对绘画是很好的助手;在某些有修养的聪明人手里,摄影有时也处理得很有风趣;但绝没有人拿摄影与绘画相提并论。……登纳用放大镜工作,一幅肖像要画四年……你看了简直会发愣:好像是一个真人的头,大有脱框而出的神气……可是凡·代克的一张笔致豪放的速写就比登纳的肖像有力百倍;而且不论是绘画还是别的艺术,哄骗眼睛的东西都不受重视。"[①]最后一句"哄骗眼睛的东西都不受重视"拟人化地、形象地体现了一种对摄影嗤之以鼻的态度。

不过,需要说明的是,丹纳虽然对所谓"骗人的"视觉艺术并不认可,但在《艺术哲学》中还是对艺术的动态性、发展性有较为明确和深入的论述:"艺术的任务在于发现和表达事物的主要特征,艺术的寿命必然和文化一样长久。至于将来的艺术是什么形式,五大艺术中哪一种能为将来的思想感情提供一个适当的模子……我们敢断定新形式必定会出现,模子必定会找到。只消放眼一看,就能发觉今日人的生活情况和精神状态变化的深刻、普遍、迅速,非任何时代可比。"[②]丹纳对艺术动态发展性的论述绝不仅限于此,这一段也不见得是最精彩的。可见,在面对新形式时,理论家终究持有一种矛盾心态。

当然,面对嘲讽和不屑,摄影理论家也曾自觉或不自觉地"抗争"了近百年。

①② 〔法〕丹纳:《艺术哲学》,傅雷译,天津社会科学院出版社 2007 年版,第 18、54—55 页。

1839 年英国发明家、快速照相术的先驱塔尔博特,向英国皇家学院宣读了一篇论文,题为《略论易于成像的艺术——使自然物不借助画笔而自我成像的工艺流程》,①其中对摄影"不借助画笔"的概念打造,已经有摄影寻求与绘画不同、寻求独立的意味。1839 年 7 月 3 日,物理学家阿拉戈(Arago)在国民议会上为达盖尔的发明作了介绍与辩护,将抗争更推进一步。"这篇演讲的优点是指出了摄影可以如何广泛运用在各种人类活动中,让摄影与所有人类活动交织成关系密切的网络。论文中所描绘的运用范围非常大,因而使摄影无法在绘画面前辩解一事……显得毫无意义,反而更彰显了这项发明所能真正触及的广幅。……览尽了这门新科技的运用广度,从天体物理学到文献学(诸史学)都一网打尽:盼望将来可以拍摄星象,也期待利用摄影来记录埃及象形碑文。"②可见,19 世纪初对摄影的思考,已经注意到从单纯的"摄影作为艺术"等艺术学问题的争论中走出,开始思考具有社会意涵的问题。

如今,我们面对虚拟现实技术与艺术时,是否也站在了类似的起点? 是否也在惊讶、疑惑与畅想中等待着什么?

当我们争论一种因科技发展而形成的新兴艺术形式是否为一门艺术时,要首先思考这一新兴发明或革新是否改变了艺术的普遍特性,还需看艺术与技术的融合是否浑然一体。当艺术的发展与科技的发展融为一体,新科技显著增益了艺术而不是动摇了艺术的本质之时,往往是发生革命性变化的时刻。当然,争论"是否为艺术"时也不能忽视消费的力量、市场的规律。从摄影术开始,市场与商品等商业需求元素,往往推动着某一艺术形式的艺术地位得以确立。

正是经过太多类似的争辩,新科技才有可能为人类所保留、为艺术所保留。当新的技术成长、成熟起来,艺术之手会忽然伸出,将技术揽入怀中,共同发展。不过,正如上文显示的,这种论争在一开始,多是从实用层面展示其价值,让人首先相信它的实用性,而非艺术层面。这种技术的妥协,也似乎显示了貌似强大的科技在(传统)艺术面前的脆弱性。

3.摄影在诞生之初的一些艺术气质

不过,摄影毕竟在诞生之初就显示了其艺术的气质,这主要体现在对人的情感的撩动上。摄影以放慢速度与放大细节的能力,以抽离、固定时间的能力,

① 〔加〕马歇尔·麦克卢汉:《理解媒介》(增订评注本),何道宽译,译林出版社 2011 年版,第 219 页。
② 〔德〕瓦尔特·本雅明:《摄影小史》,见《迎向灵光消逝的年代》,许绮玲、林志明译,广西师范大学出版社 2008 年版,第 8、43 页。

透露了人类原本无法想见、意识与认识到的瞬间,引诱人去寻找、感知原本混淆、混沌不清的物质或感觉。

当人类最早看到摄影作品的时候,"不论摄影者的技术如何灵巧,也无论拍摄对象如何正襟危坐,观者却感到有股不可抗拒的想望,要在影像中寻找那极微小的火花,意外的,属于此时此地的……观者渴望去寻觅那看不见的地方,那地方,在那长久以来已成'过去'分秒的表象之下,如今仍栖息着'未来',如此动人……"并"远胜于那些发人幽思的风景或充满灵性的肖像……"①摄影对人情感的撩动,是其走向艺术的基础之一。当然,这种情况,与早期相片的曝光时间较长不无关系。

摄影在早期能够彰示其艺术特质的另一个原因,是当时摄影作品多是肖像照,是绘画思维与行为的一种延伸,彼时摄影并未与新闻、时事相联结而呈现更多的新闻传播学意义上的特征。如摄影艺术家蒂斯瑞·多龙(Desiree Dolron)的"凝视"系列中的一幅,拍摄的是一个少女凝视的肖像。面对这个安静的眼神,人们似乎无法逃离世界的任何一个角落。照片记录了凝视的片刻,让人们看到了摄影艺术的深邃和活力。摄影作品根植于传统文化和艺术,创造了寓言与隐喻的场景,立意鲜明的图像呈现了清晰的现实,充满了象征的内涵与深刻的意义,人物精神内质被凝固在永恒的时间里。摄影作品带有强烈的古典油画表达与表现色彩,节制的格调融合了艺术沉思的语境,作者试图在传统艺术与摄影中寻找平衡点与交叉点。② 此外,摄影艺术和绘画艺术的结合,还产生了达达摄影手法、波普摄影手法、超现实摄影手法等。

尽管过程复杂,但摄影作为艺术形式还是独立了出来,这种独立不仅使之成为艺术家族序列中的一员,更将触发一个新的艺术族群诞生。我们对具有起点意义的摄影,实在需要用多一点的时间去考察,去驻足。

二、"艺术的终结":传媒艺术的研究前奏

(一)黑格尔提出"艺术之死"之时,恰是传媒艺术诞生之刻

如果说摄影术的诞生标识着传媒艺术实践的历史起点,我们也大致需要为

① 〔德〕瓦尔特·本雅明:《摄影小史》,见《迎向灵光消逝的年代》,许绮玲、林志明译,广西师范大学出版社 2008 年版,第 12 页。

② 马晓翔:《新媒体艺术透视》,南京大学出版社 2008 年版,第 46—48 页。

传媒艺术的研究寻找一个前奏，本书视"艺术之死"的提出与辩论，为传媒艺术思考与研究的前奏。

这里的历史既指艺术史，也指人类与艺术互动的演进史。大约在摄影术急速推进的同一时期，1817 年黑格尔在海德堡的美学演讲中提出艺术已经走向终结；①并在 1828 年的第五次美学授课中系统阐发"艺术的终结"这一论断，授课后被编入《美学演讲录》中。② 如此，人类的艺术实践和对艺术的理论判断均在 19 世纪发生了巨变，当然这伴随着人类在 19 世纪的全面拓展：工业革命的进行、大众传播的兴起、现代社会的塑成，等等。

黑格尔之所以提出"艺术终结论"，一则，这是从黑格尔理论体系中推导出来的结果。黑格尔按照"艺术→宗教→哲学"的递进逻辑，对绝对精神认识自身的不同形式进行了划分，如果说宗教与哲学确立最崇高者的话，那么艺术是一条通向最崇高者的路。"在黑格尔看来，以艺术的方式表现崇高之物总是一种权宜之计，而不是最高方式，因为——感性的形式总是有限的，以有限的感性形式来表现无限的最崇高者，赋予无限者以形式，这总是会对无限者形成一种束缚与压制。"③而"我们的宗教和理性文化，就已经达到了一个更高的阶段，艺术已不复是认识绝对理念的最高方式。……思考和反省已经比美的艺术飞得更高了"，④用美国哲学家丹托的话说，"并不是说艺术已经停止或死亡，而是说艺术通过转向他物，即哲学，而已经趋向终结"。⑤ 即艺术的终结是因其在表现绝对理念上的缺陷。⑥

这一论断，与黑格尔惯常以现代理性自由压制感性和艺术的美学理论与哲学体系有深刻关联。黑格尔的错误在于将"艺术→宗教→哲学"视作线性递进关系而没有看到它们之间的同时共生关系。不过，黑格尔的艺术终结论并非谈论一般意义上的艺术生产，而是谈论艺术与人类的关系。⑦

二则，黑格尔认识到艺术在不同时代的状况、地位和作用终会不同。"我们

① 吴子林选编：《艺术终结论》，中国社会科学出版社 2011 年版，第 2 页。这里虽然多关注黑格尔的观点，但是之前尼采的"上帝之死""作者之死"必然也是基础性铺垫。
② 陆扬：《艺术终结论的三阶段反思》，《艺术百家》2007 年第 4 期；刘悦笛：《哲学如何剥夺艺术——当代"艺术终结论"的哲学反思》，《哲学研究》2006 年第 2 期。
③ 刘旭光：《终结，还是复活——对黑格尔与海德格尔之艺术终结论的比较研究》，《学术月刊》2005 年第 5 期。
④ 〔德〕黑格尔：《美学》（第一卷），朱光潜译，商务印书馆 1996 年版，第 13 页。
⑤ 转引自吴子林选编：《艺术终结论》，中国社会科学出版社 2011 年版，第 5 页。
⑥ 彭锋：《艺术的终结与重生》，《文艺研究》2007 年第 7 期。
⑦ 吴子林：《"艺术终结论"：问题与方法》，《新华文摘》2009 年第 9 期。

现时代的一般情况是不利于艺术的。"①黑格尔所说的后于艺术的阶段(即艺术的第三个时期)"在于心灵感到一种需要,要把它自己的内心生活看作体现真实的真正形式,只有在这种形式里才能得到满足。在起始阶段,艺术还保留了一些神秘因素……但是到了完满的内容完满地表现于艺术形象了,朝更远地方瞭望的心灵就要摆脱这种客体性相而转回到它的内心生活。这样一个时期就是我们的现在……"②黑格尔所言的"完满的内容完满地表现于艺术形象",从狭义上说正是对传媒艺术自身特性与审美状况的一些预言。这也可以预先解释摄影术诞生后传统艺术(如绘画)的一些转向。完美复制的结果扼杀了人们传统意义上对艺术的许多"神秘"想象。

虽然这种摆脱客体性是黑格尔理论体系推演的结果,虽然黑格尔只是隐约感到并闪烁论述了现代技术使得人类生态有变,虽然黑格尔的"艺术终结论"并非指向传媒艺术使传统艺术终结,虽然"艺术终结"的态势后来并未向黑格尔指明的方向发展,但是,从后世的艺术史乃至人类史的发展来看,黑格尔以他似乎不可言说的敏锐,在一个关键的时期提出了一个关键性的思考,艺术实践确实在他提出"艺术的终结"之后不久开始发生巨变,纵然这种巨变并非全然是黑格尔"艺术终结论"的真正所指。这种巨变的范围是全方位的,从创作端到接受端,再到传播端;这种巨变的过程是悠长的,从摄影术诞生一直延展至今。

黑格尔的"艺术终结论",虽然不是我们研究传媒艺术的逻辑起点和狭义的研究起点,但它位处一个大时代的关键点,必然是诱发人们对传媒艺术思考的重要标识。虽然在此之后,从海德格尔到丹托都曾在逻辑推演层面上继续思索"艺术终结",拥抱着辽远的天空,但同时也确有另一路学者,脚踏坚实的大地,开始从生产、传播、接受的角度思考"艺术"是否在工业化大生产的时代被打碎、俯视、终结而进入到"非艺术"的状态,传统艺术是否真的终结于传媒艺术的时代,现代艺术、后现代艺术是否是真正的"艺术",等等。

(二)"艺术终结论"鼓励我们对艺术发展不断进行动态考察

在艺术史发展的很多阶段,都会有关于"艺术的终结"的感慨和讨论。每每所及的"艺术的终结"很可能代表了艺术家、艺术理论者在一些特殊时期的困惑,例如在那个时期,对美的观念和知识体系变了、对艺术不能评判了,在这个

① 〔德〕黑格尔:《美学》(第一卷),朱光潜译,商务印书馆1996年版,第14页。
② 〔德〕黑格尔:《美学》(第一卷),朱光潜译,商务印书馆1996年版,第131—132页。

意义上艺术"终结"了；再如艺术和非艺术的界限越来越不明显了，可以为所欲为了，艺术被过于泛化了，在这个意义上艺术"终结"了；还如战争成为"艺术的终结"的一个重要条件，两次世界大战是人类的灾难，战后人类赌气式地看待那个满目疮痍的世界，艺术家也赌气式地停止制造美、停止制造艺术，在这个意义上艺术也"终结"了。

在"艺术终结论"的演进过程中，从与传媒艺术诞生、发展相关的角度，我们特别需要注意关于"艺术因过度泛化而终结"的观点。一方面，从需求维度而言，与传媒艺术同行的消费社会，人们物质消费的能力、欲望与氛围需要种类繁多、数量庞大的可供消费的符号，这促使可供审美的消费符号逐步突破文化艺术范畴，而向日常生活、政治社会、身体生理等领域觅食。于是艺术与它们的界限模糊了，它们甚至直接变成了艺术本身，二者貌似有了"同一性"。

另一方面，从提供与满足的维度而言，传媒艺术的机械、电子、数字复制时代的到来，艺术符号大规模、多样态的复制，甚至自我复制，成为轻而易举的事情。无论是模拟还是虚拟，都使得艺术符号呈爆炸式的增长，且后者促使的内爆更为剧烈，这为消费符号的大量需求提供了供给，也就更促使艺术与生活无界限、艺术的泛化状态形成。

在上述两种情况的促进下，对艺术的是非边界问题非常苛刻的传统艺术与传统艺术家，往往被时代裹挟，似乎卷入了一场无法胜利的战争。传统的、已有的艺术观念受到质疑与冲击，新的艺术现象又无法用系统的艺术观来周延地解释，类似"艺术终结"般的幻灭感存世便不足为奇了，这也便是前述的"传媒艺术研究必要性"的一个注脚。

总之，当艺术乃至整个人类从19世纪初开始突然面对现代技术对人的异化、对一切传统的挑战，开始突然面对信仰匮乏、权力重构、性格错乱、生态失衡等现代危机时，"艺术终结论"间接起到了警醒人们的作用。虽然艺术不会真正终结，但"艺术终结论"警示着我们时刻注意艺术的危机和人类的危机，鼓励着我们时刻进行艺术的创造和人类自身的建构，启迪我们时刻寻找人类的尊严、善良与爱。这是传媒艺术诞生时的艺术研究背景，也提示着传媒艺术实践与研究从一起步就要胸怀这种动态发展的意识。

最后还有一个巧合，艺术虽然是人类最古老的学问之一，但艺术学的学科自觉却是百余年的事情，19世纪末"艺术学之父"康拉德·费德勒在艺术学与美学相分离方面进行了努力，认为美不能包纳艺术的全部问题，这解决了艺术学独立存在的关键问题。1906年德国学者玛克斯·德索（Max Dessoir，又译为马

69

克斯·德苏瓦尔)出版了《美学与一般艺术学》一书,创办《美学与一般艺术学》杂志,为艺术学的独立鼓与呼,最终使艺术学脱离美学而独立起来。

如果仅从时间节点来看,艺术学的确立时间与传媒艺术的萌芽起步时间较为接近,艺术学的历史与传媒艺术的历史大致相同。艺术的终结被提出之后艺术学却被确立起来,这至少体现了人类艺术的理论和实践,在相似的时间里产生了新的动向。

总之,在历经诸多艺术形式的次第诞生之后,传媒艺术已经建立了其内部诸多单体艺术形式对传媒艺术身份的认同,以及对传媒艺术家族的想象。

它的发展,也在这样的早期静默中,逐渐自觉与自如起来。

第二节　传媒艺术研究与传媒艺术学建构

虽然艺术实践和对艺术的思考,是人类最古老的活动之一,但艺术学的建立却是晚近的事情。1906 年,德国学者玛克斯·德索出版的《美学与一般艺术学》一书,对艺术学较之于美学的独立性进行了阐释,标志着艺术学作为独立学科的诞生。同时,德索创办了《美学与一般艺术学》杂志,刊行长达 30 年。正如鲍姆嘉通使美学脱离哲学独立起来,德索使艺术学脱离美学独立起来。

艺术学作为独立学科的概念与教学实践传入中国,要追溯到 1922 年俞寄凡对日本艺术理论家黑天鹏信《艺术学纲要》一书的翻译出版,以及师从德索的宗白华于 1926 年至 1928 年在原东南大学开设的艺术学课程。随后,20 世纪 20—40 年代,宗白华、滕固、马采等学者推进了艺术学在中国最初的引进和探索。不过,艺术学真正作为独立学科在中国逐渐发展壮大,是 20 世纪 80 年代之后的事情了。从 20 世纪 80 年代开始,便有学者开始呼唤艺术学应该作为独立学科在新中国学科版图上独立发展。1997 年艺术学正式列入我国学科目录,1998 年东南大学建立了我国首个艺术学博士授予点。2011 年,艺术学正式从文学门类下的一级学科升为我国第 13 个学科门类。在艺术学"升门"的大背景下,或许正是艺术学进一步拓展的契机。

如果说传媒艺术学可以作为艺术学的拓展之维的话,那么下文将从起点意义上,对一些学科建设的基本问题进行框架式粗描。

一、传媒艺术学的研究对象

　　如前文所详述的那样,传媒艺术是一个艺术族群,这个艺术族群始于艺术的机械复制时代,自摄影术诞生之后逐渐磅礴起来;并且,一方面它与传统艺术有明显的区别,另一方面处于族群内部的各艺术形式又共享诸多一致性特征。

　　传媒艺术主要包括摄影艺术、电影艺术、广播电视艺术、新媒体艺术,以及一些经现代传媒和传媒科技改造了的各类艺术形式。传媒艺术学的研究对象是这些人类的传媒艺术活动,传媒艺术学是从总体与整体上研究传媒艺术的本质、特性与规律,起源与发展,创作、作品与接受,生产、传播与审美,地位、价值与功用,历史、社会与时代等一系列问题、原理与规律的科学;也是从艺术出发,并以传媒视角对艺术进行考察与总结的科学。传媒艺术学偏属一般艺术学、基础艺术学、艺术体系学的范畴。传媒艺术研究对象的确立,需要从艺术史、艺术理论、艺术批评的交织中把握,也可以从对传媒艺术与传统艺术、现代艺术、视觉艺术、传播艺术、艺术传播的辨析中参见。

二、传媒艺术学的架构

　　传媒艺术学以研究"一般传媒艺术学"为意,大致包括传媒艺术史论研究、传媒艺术应用研究、传媒艺术交叉研究。这其中:(1)以传媒艺术史论研究为基础。史论中大致包括传媒艺术理论(以传媒艺术本体论为基础,本体论研究不仅要探讨艺术的本质,还要找出艺术存在和发展的根源;还包括传媒艺术方法论、价值论、功能论、教育学科论等)、传媒艺术史(国别/民族传媒艺术史、门类传媒艺术史、专题传媒艺术史)、传媒艺术批评。传媒艺术史论研究中,需要艺术概论和艺术哲学两个层面的思考并存。艺术研究中的史与论相互依存,也是极为重要的,不研究传媒艺术史,传媒艺术理论就成了"无本之木";不明白传媒艺术理论,传媒艺术史就会变成"散兵游勇"。①

　　(2)以传媒艺术应用研究为辅助。毕竟艺术学与美学的根本不同,就在于建立在"自下而上"的艺术实践背后的艺术"门诊"功用。

　　(3)以传媒艺术的交叉研究为拓展。这包括传媒艺术美学、传媒艺术文化学、传媒艺术社会学、传媒艺术心理学、传媒艺术经济学、传媒艺术传播学、传媒

①　易中天:《论艺术学的学科体系》,《厦门大学学报》1999 年第 1 期。

艺术伦理学、传媒艺术人类学、传媒艺术民俗学、传媒艺术教育学、传媒艺术法学、传媒艺术管理学、传媒艺术宗教学等多学科、跨学科的研究。

传媒艺术学的学科框架初步拟设如图 2-2。

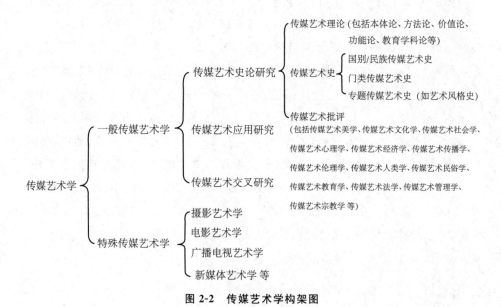

图 2-2　传媒艺术学构架图

在传媒艺术学的建构过程中，还需要注意融合如下的思考：五种视角——政治、经济、社会、文化、艺术本体；四类价值——现实的、历史的、理论的、实践的；三个面向——国家战略、行业发展、学术教育；两种思维——正向思维、逆向思维；一条主线——人类艺术地把握世界的方式与能力。传媒艺术学的知识体系应该有其积累度、系统性和稳定性。

三、传媒艺术学的研究方法

传媒艺术学的研究方法，在遵循人文社科研究方法普遍性原则基础上，需注重理论与实践相结合、历史与现实相结合、宏观与微观相结合、定性与定量相结合，追求历史的逻辑的统一。

传媒艺术学的研究方法较为综合和多元，既有哲学的思辨的方法，也使用诸如量化研究、内容分析、民族志、质化体验、经验体验等多学科的方法；既以具体的传媒艺术实践问题作为起点，"自下而上"探究传媒艺术的本质属性、总结传媒艺术的基本规律，也注重从宏观的观念层面，"自上而下"研究传媒艺术生产传播的战略构想、现实运行与效果影响。

特别是就其跨学科的多元综合研究方法而言，"艺术对世界的认识涉及存在的各种价值领域——道德价值、宗教价值、政治价值、审美价值等。正因为艺术是由各种不同领域相互作用而形成的极其复杂的文化产品，所以需要运用各种不同方法来研究它"。[①] 传媒艺术学作为艺术学的一个分支，其研究方法也必然需要综合运用多学科的方法，如哲学方法、史学方法、价值学方法、心理学方法、文化学方法、美学方法、传播学方法、经济学方法、社会学方法、伦理学方法、人类学方法，等等。特别是近年来，传媒艺术研究与理工科研究结合较为紧密。"传媒艺术呈现出很强的联结艺术与其他学科的能力，美术之外的自然、科技、工程、数学等学科可以直接参与到新媒体艺术研究教学之中。新媒体艺术将艺术学科整合到其他学科之中的现象，在高校里也很普遍。"[②]未来传媒艺术和理工学科以及其他人文社会学科的结合将更加全面、丰富。例如认知科技将会把艺术智能、神经系统科学、认知心理学、哲学认识论、语言学等领域结合起来，[③]为艺术投下"创新之光"，并可能重新界定艺术的许多问题。

此外，19世纪后半叶，以孔德等为代表人物的实证主义兴起。实证主义对包括美学在内的人文社科领域的重要影响，便是使许多领域的研究方法"向下"。比如从辽远哲思走向实践基础，这也代表了自然科学方法对人文社科方法的渗透。从一定程度上说，实证主义思潮推动了艺术学的诞生，艺术学的研究方法也必然有一种"向下"的、"自下而上"的天然气质。

四、传媒艺术学与相近二级学科或方向的关系

与传媒艺术学这个艺术学理论之下的二级学科相近的二级学科或方向主要有：艺术史论、艺术批评、艺术管理、艺术产业、图像学、摄影学、音乐学、广播电视艺术学、电影学、数字媒体艺术、新闻学、传播学、文化学、社会学等。虽然传媒艺术学与这些学科方向关系紧密，在理论基础、研究领域、研究方法等方面存在着不同程度的接近与相似，但是在研究格局、研究视野、研究方向、研究重点等方面，本领域有相对独特的属性。

第一，与艺术史论、艺术批评、艺术管理、艺术产业等学科方向相比，传媒艺

① 凌继尧：《艺术学：诞生与形成》，《江苏社会科学》1998年第4期。

② Douglas S. Noonan, Shiri M. Breznitz, *Arts Districts, Universities, and the Rise of Media Arts*, http://mypage.iu.edu/~noonand/assets/NoonanBreznitz.pdf. 最后访问时间：2014年5月13日。

③ Edmond Couchot, *Media Art：Hybridization and Autonomy*, First International Conference on the Media Arts, Sciences and Technologies, Banff, 2005.

术学注意了媒介与文化研究视角对于艺术学理论研究的注入,既致力于建构传媒艺术史、传媒艺术本体理论等基础理论体系,也注重开展传媒艺术实践与创新、传媒艺术产业等具有较强应用性的理论研究,还探索开展传媒艺术与文化的宏观战略性、决策性研究,从而丰富艺术学理论的学科体系。

第二,与广播电视艺术学、电影学、数字媒体艺术等已有的相关二级学科相比,传媒艺术学更注重从艺术与媒介属性、艺术与媒介融合等方面拓展与超越单一艺术形式和单一媒介形态的研究格局,建构综合研究的视野;也致力于从传媒艺术基础理论层面、提升传媒艺术整体的文化软实力的战略层面,开展传媒艺术重大理论命题的研究。

第三,与其他门类的相近学科相比,如传播学、经济学、社会学等学科,传媒艺术学立足于艺术本体,不拘泥于具体的传播流程,也不囿于微观的传媒与文化生产实践,而是更注重在理论层面研究传媒艺术所形成的物质、制度、精神构成,在更宏观的层面为指导传媒艺术生产与传播的实践发展,提供系统化、规律性的艺术理论指导。[①]

五、传媒艺术学的建构困难

传媒艺术学作为一个新兴学科,在未来的建构中,必然会遇到不少不足和困难需要补强和克服。在此,仅从研究者、教育者的角度,对这种困难稍作窥探。

来自单体传媒艺术形式的研究者、教育者,如电影、广播电视、新媒体研究者,需要补强对其他艺术形式以及传媒问题的体验与理解,这要求研究者、教师下数倍于门类艺术研究的功夫,同时需要增强宏观、综合、联系地考察传媒艺术族群的能力。仅仅从单一传媒艺术形式出发进行的传媒艺术研究,难以找到各单体艺术形式之间的联系与规律,难以找到属于传媒艺术研究的问题与研究切入点,难以得出具有宏观性的、共通性的、普遍联系的结论,也便难以实现传媒艺术研究和教学的本意。

来自文艺学、美学的研究者、教育者,需要补强对艺术学的理解,这些领域与艺术学的区别明显,仅仅停留在文艺学、美学思维下的传媒艺术研究选题和教学思维,往往有失偏颇,甚至将艺术学研究一味拉回到美学研究的领地。

① 参见胡智锋、杨乘虎:《传媒艺术学二级学科论证方案》,未刊稿。

来自其他学科的研究者、教育者,需要补强艺术学的知识基础、逻辑体系、表述方式、实践体验,也需要补强美学与艺术哲学功底,否则传媒艺术研究和教学只能是一些外围思考,而无法触及艺术与美的内核。毕竟传媒艺术是一种有艺术创造性和想象力的探索,传媒艺术学的目标之一便是要培养学生有想象力地运用技术,并通过自己对空间、时间、光、运动、色彩、声音的艺术理解,表达自己的观点和视角。① 所以传媒艺术学的教育者、研究者也要有基本的艺术感知力、创造力和想象力。

此外,有西方学者曾撰文重点讨论传媒艺术教师培养的问题,并指出应该培养教师的:(1)科学技术技巧,(2)进行艺术表达的能力,(3)教育教学知识,(4)能建构严谨的传媒艺术硕士课程。② 可做参考。

当然,从学科建构的角度说,首先确立学科基本的研究对象、研究边界、研究领域,明确学科的独立性、必要性和可行性,这都是建构的基本保障,同时也是一些可能的障碍。

六、结语:不断推进中的传媒艺术研究与学科建设

总之,作为新兴的交叉研究领域,传媒艺术学需要:(1)在大艺术的研究框架内,既着重凸显传媒艺术这一特定对象的独有属性,也注重艺术学科范畴内理论研究的多元融通。(2)在全媒体的研究视野内,既注重艺术与大众传媒相结合的学科特点,也体现传统艺术、传统传媒艺术(摄影、电影、广播电视艺术等)与新媒体融合发展的态势,兼容并包。(3)在大文化的研究格局内,在引入批判学派和文化研究普遍性原则的基础上,重点探析传媒艺术研究特殊的文化内涵与价值观追求,以及其在人类文化结构中的支撑作用。

在传媒艺术学的研究初期,可以先聚焦于传媒艺术的概念与特征,描摹出基本的研究问题、研究概念、研究对象、研究方法和研究目标,为后续研究打下基础。

当然,学科建设是一个严谨、周密、系统而长期的工作,本节的只言片语,只是提供了一种思路和可能。

新的艺术族群和已有艺术族群是共存的,我们的命名和辨析不是要为新与

① ② James W. Bequette, Colleen Brennan, "Advancing Media Arts Education in Visual Arts Classrooms: Addressing Policy Ambigyities and Gaps in Art Teacher Preparation", *Studies in Art Education: A Journal of Issues and Research*, Vol. 49, No. 4, 2008, pp. 328—342.

旧的艺术族群找出统贯一切的本质,构造出涵盖一切的宏大体系,也不是解构、拆除旧的或者新的艺术族群。我们要探寻的是不同话语之间在历史语境中的约定性、相关性和相互理解性,找出联系和认同的可能性与合法性(客观性),建立新的知识共同体与知识平台,秉持建构姿态。①

面对传媒艺术这一新兴而庞大的艺术族群,以及由这一艺术族群创造的艺术景观,我们可以深切地感受到传媒艺术对于人类艺术格局、艺术学研究格局,乃至人类社会生活的许多方面产生的巨大影响。

我们看到,正是由于传媒艺术从 19 世纪以来逐渐加速发展,使这一新兴艺术族群在艺术家族中所扮演的角色、产生的影响、发挥的作用日益重要,继而使长期由传统艺术主宰的人类艺术格局发生深刻变化:传媒艺术在整个艺术家族中的份额和比重越来越大,事实上在日常意义上已远超传统艺术。

我们看到,正是由于传媒艺术对人类艺术格局的改变,进而使得传媒艺术研究在整个艺术学研究中的价值、地位、作用和影响显得格外重要。我们迫切地需要从传统的艺术认知理念和方式中解放出来,用一种新的思维与方式重新观察、解读、表述这一新兴艺术族群,不仅予之以新的命名,而且对其特质、构成、功能、价值等进行全面的思考,从而在基于已有传统艺术和传媒艺术研究的基础上,为艺术学的研究贡献新的思想与理念。对传媒艺术的研究将使艺术理论与研究获得极大的丰富、增容与拓展。

同时,我们看到,传媒艺术如今正极大地改变着人们的日常生活,甚至成为体现国家民族文化软实力的重要载体和组成部分,成为体现国家民族国际竞争力的重要内容。所以,对传媒艺术的研究不仅具有艺术领域的意义,更具多方面的意义。期待我们对传媒艺术的命名、理论探索与学科构建,能够对这一新兴艺术族群,乃至对整个艺术世界和人类世界认识的拓展与提升,产生积极的推动作用。

第三节 实践示例:综艺大时代的井喷景观

我们讨论融合时代的传媒艺术问题,只从理论方面进行描摹是不够的。与美学的任务不同,艺术学还有义务从实践层面承担"门诊"功用。当然就实践而

① 参见金元浦:《文艺学的问题意识与文化转向》,《中国人民大学学报》2003 年第 6 期。

言,传媒艺术族群是一个与传统艺术相对举的庞大家族,不过如果以"中国＋实践＋当下"三个关键词寻找一个示例的切口的话,本书或许可以选择电视综艺作为传媒艺术族群当下的一个代表性样态进行分析。

当下中国的影视艺术景观、传媒艺术景观中,就艺术接受者接触频度最高的样态而言,电视综艺、电视剧、电影无疑可以居于前位。三者相比,优质电视剧频繁产出的状态,较之于新世纪前十年有所减缓;而其他两类的迅猛发展则更为醒目——中国电影产业迅速增长,中国电视综艺进入一个"大时代"。

本书之所以最终选择电视综艺,是因为,更偏向"艺术"的电影与更偏向大众"传媒"的电视相比,对艺术接受者而言,有接触便捷度的差异。电视综艺的"日常性"传受度和随之带来的典型性要优于电影。当然这种选择只是基于本书讨论的需求,并非比较电视综艺与电影的艺术影响力等问题。

于是,本部分面对的景观是,自 2013 年开始,中国电视综艺无论是类型还是节目数量,突然井喷起来,这让我们罕见地,能够以一个清晰的年份,划分出一个传媒艺术样态的新时代——从彼时至今,中国电视综艺就此步入了一个前所未有的"大时代"。

而近年来网络综艺的崛起,是融合时代里,综艺视听大时代的可持续性延伸还是顿然的转向? 这也是我们在融合时代下,选择综艺问题讨论的重要原因。

从大艺术角度而言,我们可不可以说,电视综艺大爆发,也应该成为这个国度,在一段时间内、在艺术维度里,相当突出的一个景观呢?

自然,电视综艺只是电视艺术的一个组成部分,电视艺术也只是传媒艺术的一个组成部分,所以电视综艺样态之于传媒艺术的诸多样态而言,是微小的、涵盖力不强的。不过,我们还是愿意以当下中国传媒艺术实践的一个突出景观为切入,描摹传媒艺术理论与实践,进行一点补充说明与示例。

需要稍作说明的是,本书对电视综艺的界定是基于如下框架:如果说电视包含电视新闻和电视艺术两个部分,则后者电视艺术主要包括电视剧、电视综艺与纪录片三个样态。

一、类型:多元化井喷,开启中国电视综艺内容生产的大时代

我们正在经历一个电视综艺发展的大时代。自 2013 年至今,中国电视综艺内容生产最鲜明的景观,是多元类型的综艺节目突然集体井喷式呈现,这不

仅开启了中国电视综艺"节目类型"发展的新格局乃至新阶段,也从整体上标识了电视综艺"内容生产"的一个有趋势性意义的节点,使得中国电视综艺发展的大时代更醒目而有力。本章以此作为当下中国传媒艺术实践样态的一个示例,对这一景观进行探析。

从内容生产的角度对这一鲜活的多类型井喷的纷繁状态进行梳理,是极为必要的,特别是在当前中国电视综艺快速发展的时期,任何有标识和趋势意义的综艺景观都亟须总结和预判。而我们之所以能够阶段性把握和发展性预判,是因为这个由 2013 年发端的多元类型井喷的景观有了后续至今数年的有效承接,这一景观便处在了一定的稳定状态中。

(一)多元化、多中心、多来源:中国电视综艺内容生产发展的新特征

从内容生产角度,我们之所以视中国电视综艺在 2013—2014 年形成了一种前所未有的新格局,主要在于这两年呈现出的三"多":多元化、多中心和多来源。多元化是指多元类型的电视综艺节目井喷式爆发;多中心是指中国电视卫视格局因综艺节目的多元崛起而呈现为多中心化存在;多来源是指引进节目版本的来源国家和地区丰富多样。

在上述三"多"中,"多元化节目井喷"是我们判断 2013—2014 年具有标识性地位的基础与核心,卫视"多中心化存在"是"多元化节目井喷"的重要结果,引进版本的"多来源"是"多元化节目井喷"的重要原因。它们共同构成了中国电视综艺内容生产"新格局"的基本面貌(特别是"多元化节目井喷"更是较为彻底地将 2013—2014 年之后与之前的内容生产格局鲜明区隔开来),它们的相互咬合也将是未来一段时间综艺"新格局"的主要维系因素。

1. 多元化节目类型的井喷与爆发

当我们提及 20 世纪 80 年代到 90 年代末期的中国电视综艺节目时,脑海中回想起的可能多是歌舞、曲艺的"大杂烩"。

当我们提及 20 世纪 90 年代末期到 2004 年的综艺节目,脑海中回想起的可能多是相对原始的益智、游戏类节目中的你争我夺。

2004 年《超级女声》的播出,使得中国电视综艺节目进入"选秀时代",逐步呈现出一些先进而稳定的特质并开始和国际接轨,2004 年夏天蒸腾的热浪也因此让我们记忆犹新、无比兴奋。但随后的近十年时间里,相对而言,中国电视综艺节目主要还是较为狭窄地模仿少数几种海外节目的元素和类型,并且一段时间内基本

是单一类型或少数类型的真人秀节目大热。比如2004—2006年的《超级女声》、2007—2009年的《星光大道》、2010—2012年的《非诚勿扰》《中国好声音》,这些节目和它们所代表的类型曾在很长一段时间内"独大"地占据着综艺荧屏。2012年,当我们提到这一年具有代表性的综艺节目时,基本把目光都投向了《中国好声音》这仅有的一档音乐歌唱类节目,其总决赛的收视率一度破6。

但当时间进入到2013和2014年,这两年间突然有将近40档综艺节目"井喷式"地活跃在中国电视荧屏之上,其中新出现的节目样态与类型将近30种之多,①而且许多新出现的节目很快成长为"现象级"的节目,并实现了对综艺娱乐和社会文化话题的双重引领。即便是之前已有的节目类型,在这两年里也出现了新的"现象级"代表节目。

如今,我们可以说《中国新歌声》《中国好声音》依然保持上佳的品质而赢得瞩目,不过也会有人说《爸爸去哪儿》更激发了观众对综艺节目的亲近度和黏着度,还会有人说《我是歌手》《中国好歌曲》《中国梦之声》有效地制约了《中国新歌声》《中国好声音》在歌唱类节目中的强势,也会有人说《花儿与少年》《花样爷爷》等节目融合了情节、人物、旅游和美食,令人欲罢不能,更有乐追韩国综艺节目的人对《奔跑吧兄弟》边吐槽边抱有深切的期待,当然还有人喜欢《中国诗词大会》《中国汉字听写大会》《汉字英雄》,并认为它们在综艺娱乐节目与中国传统文化融合方面的努力值得褒奖,同样会有人认为《最强大脑》体现出的理性精神和神性追求成为改变中国综艺节目面貌的标识……

更为关键的是,在上述节目大热的背后,许多中国观众之前并不熟悉或者根本没有看过的综艺节目样态与类型,突然大规模、多样化地"爆发":亲子类、演讲类、喜剧类、文化类、寻人类、竞速类、生育类、魔术类、医疗类、戏曲类、歌团类、跳水类、足球类、拳击类、成长类、励志类、军旅类、探险类、汽车类、生存类、密室类、农家类、装修类、时尚类……这些"井喷"而出的综艺节目类型,在中国土壤上有很多甚至可以作为稳定的节目样态发展下去;而面对诸多新兴的节目类型,已有的类型如《非诚勿扰》等情感类节目、《快乐大本营》等游戏类节目、《一站到底》等益智类节目、《说出你的故事》等访谈类节目依然保持稳定的收视份额。

这些都让我们感觉到,从2013年开始,中国电视综艺节目(特别是其内容

① 从一定程度上说,此处的"新"是一种相对的概念,它既指全新的综艺节目类型,也指某些类型曾在中国电视综艺荧屏以较为初级的形式出现过。但在2013—2014年,这些类型经过新理念、新设计和新包装下的制作,呈现出与之前截然不同的样态与品级。

生产)扎扎实实地开启了自身发展的新阶段(见表2-1),主要表征是在广泛引进、购买海外成熟节目版权的基础上,以许多制作精良的"现象级"节目为代表,多元样态和类型的电视综艺节目突然集体"大爆发"式地出现,并主动而有效地引领了社会话题乃至流行文化生态,同时与国际流行的综艺节目多维接轨。中国综艺节目似乎整体上开始摆脱自身发展的初级阶段,开始走向裂变式发展之路,其创造力和活力是之前任何一个阶段都望尘莫及的。

表 2-1 2013—2014 年央视及各卫视新推出的综艺节目类型及示例节目①

综艺类型	示例节目
1.亲子类	爸爸去哪儿(湖南)、人生第一次(浙江)、爸爸回来了(浙江)、妈妈听我说(北京)、爸爸请回答(贵州、青海)、爸爸回答吧(浙江)
2.旅行类	花儿与少年(湖南)、花样爷爷(东方)、鲁豫的礼物(旅游)、如果爱(湖北)、两天一夜(四川、东方)
3.演讲类	开讲啦(央视)、超级演说家(安徽)、我是演说家(北京)
4.竞速类	奔跑吧兄弟(浙江)、极速前进(深圳)
5.文化类	中国汉字听写大会(央视)、汉字英雄(河南)、成语英雄(河南)、中华好故事(浙江)、中国谜语大会(央视)、中国面孔(山东)
6.喜剧类	我们都爱笑(湖南)、笑傲江湖(东方)、中国喜剧星(浙江)
7.医疗类	因为是医生(浙江)、急诊室故事(东方)、健康007(浙江)
8.孕产类	来吧孩子(深圳)
9.校园类	一年级(湖南)、我们一起来(东方)
10.军旅类	星兵报到(北京)、烈火雄心(山东)
11.农家类	明星到我家(江苏)、喜从天降(天津)
12.寻人类	等着我(央视)、有你一封信(深圳)
13.汽车类	最高档(湖南)、巅峰拍档(东方)
14.模仿类	百变大咖秀(湖南)、天下无双(天津)
15.励志类	超级先生(安徽)、花样年华(江苏)
16.跳水类	中国星跳跃(浙江)、星跳水立方(江苏)
17.足球类	中国足球梦(天津)
18.拳击类	勇敢的心(北京)

① 关于表2-1对类别的划分,需要说明的是:综艺节目的类型划分不一而足,本表只是提供了一种方式,根据节目内容进行了较为细化的类型辨别。同时,为了突出新的节目内容与类型,本表并没有刻意对一些类型进行合并。此外,表中这些类别大致由两种划分体系进行了框定,一种是"行为"的,如旅行、演讲、探险、跳水等;一种是"主题"的,如亲子、文化、军旅、宠物等。

综艺类型	示例节目
19.台球类	星球大战(山东)
20.魔术类	大魔术师(央视)
21.粉丝类	百万粉丝(天津)
22.代际类	我不是明星(浙江)
23.探险类	秘境(天津)
24.密室类	星星的密室(浙江)
25.生存类	这就是生活(浙江)
26.戏曲类	国色天香(天津)
27.歌团类	最强天团(江苏)
28.服饰类	女神的新衣(东方)
29.装修类	梦想改造家(东方)
30.宠物类	狗狗冲冲冲(东方)

当然,2014 年之后至今,中国电视综艺荧屏上又出现了更多的节目类型。毋庸置疑,虽然营销等问题就现阶段的中国电视综艺发展而言十分重要,但内容生产的变化因其直接暴露在观众的眼前,常常是观众对电视综艺感知最重要的"抓手",这其中节目类型的"多元爆发"更是观众不需要任何专业知识就能从荧屏上发现的。观众眼中电视综艺"精彩纷呈"的这一景观,把近几年多是专业人士才热议的版权引进等提升综艺品质的问题一下子放大,让中国电视综艺面貌之"变"为更多的普通观众所感知。而当最广大的观众切切实实感知到了电视综艺的普遍性变化(即便这种变化还需要再观察),是否意味着一种发展变化了的内容生产景观从萌芽走向生长呢?

因此,从这个角度说,2013 年开始并延续至今的这股节目类型多元化的浪潮,或许可以视为中国电视综艺内容生产的一个发展节点,至少它开启了中国电视综艺内容生产中类型发展的新阶段(见表 2-2)。而当不少制作精良的多类型"现象级"节目,对内主动而有效地引领"多维"社会话题乃至流行文化生态,对外与国际流行的综艺实践与理念"多维"接轨时,这个节点就显得更为深刻了。

表 2-2 新时期以来中国电视综艺节目类型发展阶段划分

阶段/时期		时间节点	代表节目
第一阶段:综艺大舞台时代		20 世纪 80 年代至 90 年代末	综艺大观
第二阶段:益智/游戏时代		20 世纪 90 年代末至 2004 年	欢乐总动员 快乐大本营 开心辞典 幸运 52
第三阶段: 真人秀时代	"一枝独秀"时期	2004—2012 年	超级女声(2004—2006 年) 星光大道(2007—2009 年) 非诚勿扰(2010—2012 年)
	"百家争鸣"时期	2013、2014 年开启	数十种类型的百余个代表节目 (详见表 2-1)

2. 多中心的卫视格局

电视综艺节目由于其自身的独特性、标识性,向来是支撑省级卫视地位和影响力的关键砝码,特别是对于普通观众的接受和认知来说更是如此。电视综艺节目在内容生产方面的爆发式成长,强力的特色节目呈现出的散点式分布,激烈竞争带来的各卫视积极应对,外加各大卫视在综艺节目方面的多年探索,助推着中国电视卫视格局,特别是卫视综艺格局逐渐呈现出一种"多中心化"存在。当然,这种格局是否能够成为常态,还需要多种因素的维系和时间的磨砺。

湖南卫视即便凭借《我是歌手》《爸爸去哪儿》《花儿与少年》《真正男子汉》《快乐大本营》《天天向上》《一年级》等节目的良好声誉,也难以像以往一样轻易保持卫视娱乐格局中的绝对领军地位。江苏卫视凭借《最强大脑》《非诚勿扰》《蒙面歌王》《一站到底》等节目,浙江卫视凭借《中国新歌声》《中国好声音》《奔跑吧兄弟》《十二道锋味》《中国梦想秀》等节目,东方卫视凭借《欢乐喜剧人》《极限挑战》《中国梦之声》《花样爷爷》《笑傲江湖》《中国达人秀》《今夜百乐门》等节目,北京卫视凭借《大戏看北京》《最美和声》《跨界喜剧人》《星兵报到》《我是演说家》等节目,有效地保证了卫视综艺格局的"多中心"式存在。

而自《综艺大观》《正大综艺》《幸运 52》《开心辞典》《艺术人生》等节目无可挽回地走向没落或消逝之后,中央电视台综艺节目曾一度陷入困境,甚至难以让观众将央视与不断更迭的综艺生态建立起联系,唯有《星光大道》留住了一部分逐渐老去的观众的目光。但自 2013 年起,央视综艺改革步伐明显加快,《中

国好歌曲》《出彩中国人》《开讲啦》《等着我》《中国诗词大会》《我要上春晚》《挑战不可能》等品质上乘的综艺节目,逐渐重建出一个中国电视综艺版图重镇。

其他省级卫视同样不甘示弱,纷纷以各自"当家"综艺节目留住了相当数量的忠诚观众,如深圳卫视的经典怀旧节目《年代秀》,以及《极速前进》《你有一封信》《来吧孩子》《辣妈学院》等一些具有发展潜力的节目;天津卫视的经典职场类节目《非你莫属》和情感类节目《爱情保卫战》,以及《国色天香》《秘境》《百万粉丝》《喜从天降》等创新节目;安徽卫视具有代表意义的访谈类节目《说出你的故事》《非常静距离》和演说类节目《超级演说家》;云南卫视首创的亮点——军旅类节目《士兵突击》;辽宁卫视、黑龙江卫视等东北卫视军团风趣幽默的"老梁系列"、《本山带谁上春晚》《本山快乐营》等;河南卫视民族文化气息浓厚的《汉字英雄》《成语英雄》《梨园春》等;四川卫视的文化类优质之作《咱们穿越吧》;山东卫视的《中国面孔》《中华达人》《歌声传奇》《中国星力量》;江西卫视的喜剧搞笑类节目《家庭幽默录像》;旅游卫视的看家旅游类节目《有多远走多远》《行者》《鲁豫的礼物》等,不待列举。

综艺节目的多样性、观众趣味的差异性、现象级节目的轰动性等特征,为各卫视综艺节目的崛起与爆发提供了难得的机遇,一定程度上说也降低了各卫视成功的机会成本。只要以进取之心不断观察、判断和调适,"多样性中对差异化的包容与推崇"总会给各电视传媒机构打开机会之门,也对中国电视综艺节目的健康发展大有裨益,这更让中国电视综艺节目的拐点之年显得意义非凡。

3. 样态与版本引自多来源的国家与地区

虽然版本引进是否有利于中国电视综艺节目的整体发展这一问题尚处于争论中,但以 2010 年前后为萌芽,以 2013—2014 年为标志,版本引进已经彻底走向大规模的状态,其表征除了前述节目引进的"类型多元爆发"外,还需看到节目样态和版本引自的来源国家和地区也已十分多元,这是促使中国电视综艺节目内容生产大爆发的重要原因。

传统上,中国电视综艺节目的模仿路径大致为"英国/美国→香港、台湾→内地",相对应地,中国内地综艺娱乐节目模仿也从模仿港台节目,逐渐到直接吸取英国和美国的节目。这一状态从 20 世纪 90 年代后期开始一直持续了十余年,那时火爆的益智类节目多模仿 GoBinggo(英国)、《谁想成为百万富翁》(美国)等样本,歌唱类节目多模仿《美国偶像》(美国)等样本,真人类节目多模

仿《幸存者》（美国）、《学徒》（美国）等样本，综合类节目多模仿《超级星期天》（中国台湾）等样本。

如今，中国电视综艺节目从简单模仿走向版本引进之后，逐渐呈现出版本来源地多元分散的状态。我们已经很少模仿港台地区的"二手样态"，也不只引进英国和美国的节目版本。韩国（如《爸爸去哪儿》《奔跑吧兄弟》《我是歌手》）、荷兰（如《中国好声音》）、澳大利亚（如《谢天谢地你来啦》）等国家，甚至德国（如《最强大脑》《星跳水立方》）、西班牙（如《百变大咖秀》）、爱尔兰（如《开门大吉》）、比利时（如《年代秀》）、以色列（如 Rising Star）等对我们来说在电视综艺娱乐生产领域曾较为陌生的国家，都成为我们的节目版本来源国。不少从上述国家引进的节目，很快成为雄霸荧屏的热播样态、模式或类型。

对于版本引进，一方面，我们要看到引进过多产生了不少问题，我们信手拿来海外版本固然是省时省力的获益方式，但这种单一的方式很容易演变成为常态性的、垄断性的方式，并最终影响到中国电视综艺原创力的提升和可持续的发展；另一方面，我们并不完全反对版本引进，毕竟合理的电视节目引进是一个正常的文化艺术交流现象，也是正常的市场竞争结果。只是我们需要尽快从版本引进中积累"量变"，通过借鉴和会通，实现原创力爆发的"质变"，实现"下坡点火""弯道超车"。这无论对于某个综艺节目、对于广大电视受众、对于中国电视娱乐业整体来说，还是对于中国影视软实力的打造而言，都是不可或缺的。2016年针对版本引进而带来的同质化严重、原创力不足等问题，国家新闻出版广电总局发出《关于大力推动广播电视节目自主创新工作的通知》，支持鼓励自主原创节目，在播出安排和宣传评奖等方面优先考虑。

在大规模原版引进的同时，带有原创色彩的优质综艺节目也开始涌现，部分节目还具有"现象级"节目的潜质，如《中国诗词大会》《中国汉字听写大会》《一年级》《开讲啦》《超级演说家》《士兵突击》《我不是明星》《十二道锋味》《喜从天降》《鲁豫的礼物》《我们都爱笑》《笑傲江湖》《你有一封信》等。同时，中国电视综艺节目对外输出模式与版权的现象也开始萌发，如《非诚勿扰》《中国好声音》《中国梦想秀》《一年级》《全能星战》等节目都已经（或者据传）进行了版权输出，虽然它们还难以打入欧美主流综艺市场。

如果上述两种现象能够走向"大规模的常态"，如果因此中国电视综艺节目内容生产在世界综艺版图上能够崛起，那么这很可能是判断中国电视综艺节目内容生产下一个"标志之年"的主要依据。

(二)本土化、话题化、主流化:中国电视综艺内容生产维度的新探索

与当下多元类型爆发这一外显景观相关联的,是电视综艺内容生产在"生产本土化"和"内容话题化"两个方面的深层探索,以及受主流意识形态默许或赞许的创意与智慧。虽然这些探索并非近几年独有的全新努力,虽然这些探索也常常会走向偏颇和无力,但我们认为它们与多元节目类型井喷的景观有最为直接的内在一致性与显著关联性,并保障着井喷景观的持续发展,值得特别探讨。

1.本土化:植根于深厚的民族本土文化之中

综艺节目的"本土化"针对的是过度依赖"洋版本"、缺乏本土创新与再造的问题。成功的综艺节目必然重视本土化问题,这并非空谈,而是实实在在支撑一档节目能否可持续发展的关键因素。"本土化"的核心有两层意思:(1)在宏观层面,从全球语境看,它指彰显民族特点;从国家语境看,它指彰显不同的地域特点。(2)在微观层面,它一则指"本土原创",即利用本土元素、依托中国国情,创作出彰显本土生态的综艺节目;二则指"本土改造",即外来样态和版本需要与本土社会现实、文化特征和集体性格相结合。此处我们更多从微观层面进行分析。

就"本土原创"而言,如《中国诗词大会》《咱们穿越吧》《中国汉字听写大会》《汉字英雄》《成语英雄》的热播热议,以及霍尊《卷珠帘》中"沾染了/墨色淌/千家文/都泛黄/夜静谧/窗纱微微亮……空留伊人徐徐憔悴"的绵远悠长似乎一下子将《中国好歌曲》带入"现象级"节目行列。这都让我们看到传统元素、文化元素不是"陈芝麻烂谷子"的东西,它与综艺元素进行巧妙、适度的配比,将会爆发出强大的收视号召力。

就"本土改造"而言,近两年的综艺节目依然在摸索之中,一方面出现了一些值得肯定的尝试,如亲子类节目弱化原版本所强调的竞争和胜负内涵,更符合传统意义上中国圆融的家庭观念和"仁和"的教育理念。另一方面失败的案例也不少,如《激情唱响》《老公看你的》《完美暗恋》《明天就出发》《最高档》等节目,都是出身名门的"引进版权",但都因"水土不服"而销声匿迹;中国版的《奔跑吧兄弟》,较之于韩国 *Running Man* 刘在石明星团队而言,也存在主要叙事者收敛与内敛的问题,特别是在该节目录制的初始阶段,使《奔跑吧兄弟》在冲击"现象级"节目的过程中欠火候、有障碍。

此外,在本土化方面,还有一个特殊的样本值得一提。《最强大脑》的火爆,其原因不仅在于它为多供消闲娱乐的综艺节目注入了科学、理性的元素,更在于这档节目所体现和表现出的人的"神性",这是中华文明所不熟悉的:"人"不应该被繁复的日常生活和世俗伦理所掩盖,我们每个人都有让自己目瞪口呆的神性。可见,深刻辨识本土集体性格(或放大集体性格的优势,或弥补集体性格的缺失),是提高节目本土化品级的重要途径和有益探索。

2.话题化:回应和引领热点社会话题

综艺节目的"话题化"针对的是综艺节目"为娱乐而娱乐",缺少现实社会关怀,不易引发人们长久的关注与兴趣,与社会生活和日常生活缺乏"共振"等问题。"话题化"是指在内容生产中,一则"顺应"当下社会热议话题(如育儿、尊老、婚嫁、衣食住行等),二则"创造"新的社会舆论话题。顺应和创造一个时期内社会相对集中讨论的问题,能使综艺节目在达成"娱乐属性"的同时,强化自身传媒艺术的"媒介属性"。

处于剧烈转型期的中国,社会生态多元而复杂,置身其中的中国电视综艺节目,固然可以躲在"娱乐至死"的外衣下"无论魏晋",但考察近两年来成功的综艺节目经验,就可发现它们或多或少都试图对社会话题进行回应或引领。能不能引发社会对节目所表现话题的关注,使之成为一种社会"现象",也是评判一档综艺节目是否成功的重要标准。

"话题化"要趋利避害,需注意如下两个方面的问题:一方面,我们倡导综艺节目对话题的正向引导。例如《爸爸去哪儿》回应了80后第一批"想唱就唱"成长起来的一代人,在让他们乐于"想要孩子""面对孩子"的同时,懂得肩负代际责任,这是一种正向的代际传承状态,是人类生生不息发展的基石。再如许多歌唱类、达人类、公益类节目都显著地张扬"草根"逆袭,这是对当下中国年轻人生态和社会权力结构或失望或憧憬的回应。还如《中国好声音》《中国新歌声》背对背的盲选,也是一种"公平之梦"的外化,是对视觉社会中"视觉满足至上"的反驳,毕竟社会中外形上佳的人是少数,而"纯粹的音乐"与"歌者的容貌"二者关联度并不大;背对背的选择背后体现了一种逻辑,即张扬人的核心能力,弱化人的附加粉饰,给更多有真才实学之人以成功的机会。

另一方面,需避免综艺节目引发的话题走向争议与负面。例如对产房真人秀《来吧孩子》持反对观点的观众认为,对婴儿生产过程的赤裸裸展示,不仅让观众对节目所呈现的毫无保留的血腥画面产生不适,也会引发适龄女子对怀

孕、生产的恐惧。海外的此类节目,如美国的《名人卡戴珊一家》、日本的《无助产家中分娩》等也曾遭受类似指责。再如《爸爸去哪儿》第二季,许多网友因为个人喜好的不同,竟然在微博上肆意给自己不喜欢的"爸爸和孩子"留言谩骂,特别是许多人对三四岁小孩子的攻击、诅咒,让人不免对当代中国的某种集体性格和社会主流价值观深深担忧。

3.主流化:主动适应主流价值的需求

综艺节目的"主流化"反对的是一些偏执的娱乐观念,如以非主流为上为荣,消解崇高、消解宏大、消解深度,去历史化、去本质化、去和谐化,拥抱世俗、拥抱浅平、拥抱欢愉。这些偏执的观念可以使传媒机构获得一时的收益,但偏执和简单的狂欢难以长期而持续地吸引观众的目光,会使电视综艺走向困境。

综艺娱乐表面看是文化消费问题,从根本上看,更是价值观问题、意识形态问题,它总能体现主流价值、意识形态对政治合法、社会凝聚、文化认同的努力,世界各国概莫能外,在中国体制下更是如此,对此综艺节目必然需要做出自觉调适。虽然适应主流价值的意识形态需求,不见得是做综艺节目的根本出发点,但兼顾意识形态一定有助于节目"左右逢源"。

近年来,部分电视综艺节目在如下几个方面,积极主动地回应或借助主流需要,进行了一些探索:(1)对"公益"的打造。通过传媒平台,筹集公益基金;通过梦想类选秀节目发放公益基金,达成公益目的。(2)对"理想"的张扬。尊重、聚焦普通人的人生和理想,为普通人取得成功提供渠道和舞台,这在许多达人类和歌唱类节目中都有体现。(3)对"情感"的珍视。特别是对亲情、爱情、友情、乡情等的展现与抚慰,如《爸爸去哪儿》和许多选秀类节目所呈现的情感元素。(4)对特定"正能量"的放大。如《最强大脑》的科学精神,《开讲啦》的励志精神,《中国好歌曲》的原创精神,《中国诗词大会》的文化精神,《真正男子汉》的强健精神,《等着我》的坚守精神,等等。

电视综艺节目对社会现实的观照和责任多了,那些偏执娱乐观的空间就少了。从这个意义上说,与"本土化"一样,"主流化"探索的意义同样深远。

(三)新阶段开启后,中国电视综艺节目的努力方向

这个时代是承前启后的,它一方面实现了过去数十年中国电视综艺节目内容生产积累的大爆发,另一方面在爆发之后也启示我们思考新格局在未来的可持续性。若要维持这种格局,甚至不断创造新的良性格局,中国电视综艺节目

就不能仅仅在内容生产的小框架内打转,还必须将自身置于广阔的传媒与艺术的时代背景和需求中寻求突破。

中国电视综艺节目在不断拓展与提升自身格局的过程中,将无法绕开以下三个时代背景和需求:一是在对外维度上,注意全球化语境,中国电视综艺节目必须锻造自身的全球格局,成为提升中国文化软实力的重要力量;二是在对内维度上,注意公共文化语境,提高电视综艺节目的审美品质与文化价值,协助社会进行主流价值观的塑造;三是在自身维度上,注意媒介融合语境,不只需要利用新媒体,更要有打碎自身接受新媒体全面改造的智慧。如此,中国电视综艺节目内容生产在新阶段开启后,才能长久而深刻地在历史长河中凸显并留存。

二、模式:引进时代中国电视的内容生产与产业发展的进程与困境

(一)内容生产与产业发展因"模式"而相互依赖

电视节目模式,通常意义上指将成功的电视节目的叙事方式(如故事表达、人物设置、流程推进、后期效果)和运营运作等进行归纳总结,从而固定下来的一套可供推广的模板。模式具有内在规定性和外在指向性:模式的内在规定性由一系列的理念、程序、结构、规则等构成,是模式生发审美空间和艺术创造的内在张力;而其外在指向性由时代精神、价值取向、生活变迁等构成,是模式实现与时代同行、与社会同步的外在动力。[①]

从引进与输出的角度看,节目模式是一种未完成的、没有边界的、世界性流动的景观。然而一个模式在全球进行改编的过程中常常出现本地节目会模仿原版节目的人物性格设定、故事转折甚至产生相似的结果。[②] 全球电视节目的发展历程,经历了"偶发的节目→归纳的模式→成型的工业→成熟的产业"的流变和沿革。本部分所探讨的中国电视节目模式,主要指涉电视综艺节目模式。

大而化之,关于电视模式产业的起源及发展近年在欧美学界多有讨论,有论者提出作为英美发明物的模式交易是当前模式产业的源头。长期关注电视模式的美国学者莫兰(Albert Moran)将电视模式产业发展分为四个阶段,并认

① 胡智锋主编:《电视节目策划学》,复旦大学出版社 2006 年版,第 98—99 页。
② "国内外新闻与传播前沿问题跟踪研究"课题组:《聚焦影视研究:经济、模式、从业者及影响》,《新闻与传播研究》2015 年第 6 期。

为从 1935 年至 1955 年起,电视模式产业已经开始践行。

就中国而言,业界践行和学界思考关于电视节目模式、电视模式产业的问题,大致始于 20 世纪末本世纪初。广义上,中国电视从彼时开始进入"模式时代"。而大规模践行和思考这一问题,并使得电视节目模式和产业问题成为一种普遍性景观,则大致始于新世纪的第二个十年。狭义上说,中国电视从 2010 年前后进入"模式时代"。无论从广义上还是狭义上说,虽然我们不否认我国在 20 世纪 80—90 年代有一些独立的综艺"作品"的创新与总结,但具体到电视节目的"模式"问题,"节目模式"对中国来说终究是一种"舶来品",所以我们也可以把这个时代称为模式"引进"时代。

"内容生产"和"产业发展"是讨论电视节目话题的两大重要核心框架,是电视节目的一维两面,二者因为"模式"问题而相互依赖——

一方面,内容生产因模式而依赖产业发展。从世界范围内来看,无论是英美还是日韩,之所以电视节目内容生产能够迅速发展,很大程度上是因为电视节目模式的存在,批量复制、优质复加、规模运作、高性价比的工业化生产的节目模式,使得电视节目内容生产获得了新的产业化"起跳点",构成内容生产繁荣的表现形式和来源保障。

另一方面,产业发展因模式而依赖内容生产。在电视产业发展进程中,有两个重要的阶段:第一个是广告模式阶段。电视媒体售卖广告时段,从而获得经费来源,实现市场价值和诉求。第二个是节目模式阶段。基于电视节目模式的研发和推出,直接进行版权交流交易,并在节目模式销售的同时形成产业链,这是世界范围内电视产业腾飞的成功商业模式。从这一点而言,融入了节目模式的内容生产,对电视产业发展的推动具有重要价值。

总之,电视模式对于电视内容生产、产业发展,乃至整个电视事业、行业、产业都具有重要发酵作用。新世纪第二个十年以来,模式问题业已成为中国电视综艺的耀眼景观,引领中国电视综艺步入了一个新阶段(以节目类型的爆发为标识)。这也使得从 2013 年至今,在传媒艺术所有代表形态中,电视综艺与电影并驾齐驱,成为中国传媒艺术景观中支撑性的两大样态。

(二)进程:模式引进时代拉动中国电视发展

从全球范围来看,新世纪前后,电视模式产业成为一种成型而重要的产

① 殷乐:《电视模式产业发展的全球态势及中国对策》,《现代传播》2014 年第 7 期。

业样态,进入到成熟且稳定发展的阶段。1999 年,蒙特卡罗电视节上设立了第一个电视节目模式市场。有学者对世界电视模式产业的发展流变进行了研究,①在 2000 年之后,世界电视模式产业经历了如下三个阶段:

一是 2000 年至 2005 年模式交易的全球酝酿期。电视模式逐渐成为全球电视制作、流通的重要部分。从产品价值来看,美国是最重要的单一模式市场,但从模式出口总量来看,欧洲媒体公司占据了较大比例。二是 2005 年至 2010 年模式交易的蓬勃期。在该时期中,非正规的模仿朝着正规的模式交易方向转变。模式输出主体亦有扩展,欧美保持领先地位的同时,模式开发和引进在亚洲也有渐发之势,尤其是日本开始崭露头角。在国际电视节目模式认证和保护协会(FRAPA)于 2009 年发布的《电视节目模式走向世界》的报告中,研究者发现从 2006 年到 2008 年的三年时间里,世界上就有 445 个原版电视节目模式得以在海外销售播出,电视节目模式交易产生的交易额达到了 93 亿欧元。② 三是 2010 年至今模式产业的多元竞争期。2010 年以来电视模式产业化发展特征更加鲜明,专业模式公司运作的商业化程度更高,市场进一步细分。一方面,越来越多的国家重视电视模式的出口,全球模式节目播出时间逐年增长,模式创造的价值也在不断提升。另一方面,欧美模式输出一头独大的局面开始改观,亚洲模式产业开始发展,模式交易市场多元化。

以此观之,中国电视节目的模式时代,也有类似的时期对应关系。根据中国电视实践的阶段化特征,我们将中国电视节目的模式时代分为两个时期,恰好以十年为一个节点,新世纪前十年是模式化的"积累阶段",从第二个十年开始进入模式化的"爆发阶段"。

1.中国电视节目模式引进的"积累阶段",大致在 2000—2009 年的十年间

中国电视产业化探索始于新千年前后。20 世纪 90 年代中后期以来,电视传媒市场化程度不断加深,电视的内容与市场、与观众的收视率日益紧密地结合在一起。产业化、集团化、市场、效益、效率、收视率、受众需求以及成本核算、营销、广告等影响着电视实践。③ 中国电视全面进入以"产品"为主导的阶段,节目创新也是围绕着"产品"进行的。

① 殷乐:《电视模式产业发展的全球态势及中国对策》,《现代传播》2014 年第 7 期。
② 王琴:《我国电视节目模式版权交易现状思考》,《长江大学学报》(社会科学版)2013 年第 3 期。
③ 黄升民:《"媒介产业化"十年考》,《现代传播》2007 年第 1 期。

　　而作为"产品",其评价标准就转换成它的市场价值的实现,比如较高的收视率、较强的广告拉动能力或者市场的回收能力、开发能力,能否形成产业链、创造市场价值等。所以,具备可观市场价值的大型电视选秀活动、电视栏目品牌的创造以及电视产品的后期开发(音像制品、系列图书等)被高度重视,而这一时期,电视创新的主要任务也自然而然地是要是吸引观众的眼球、赢得观众的认可、提高收视率、增加广告额、获取最大的市场回报。

　　正是在这一产业初勃的大背景下,也由于电视节目模式在世界范围内对电视内容生产和产业发展的正向推动作用,中国电视在开始进行产业探索的进程中,在没有现成的本国本领域经验的情况下,自然而然地将视野盯向世界前沿,在认同模式对产业的深刻影响力基础上,开启了海外模式引进的进程。

　　从内容生产的视角看,开启模式引进的探索同样基于自觉需求。从"宣传品"走来的中国电视,其内容生产长期在计划经济背景下和宣传教育思维中展开。尽管在 20 世纪 80 年代有以"作品"为中心的探索,[①]但一则这种探索有明显的个人性、偶发性、不可持续性,二则彼时中国电视节目的研发、制作、运营等内容生产远远不能适应产业化的庞大需求。

　　打开国门之后,世界电视内容生产无论是形式还是内容,都令人眼花缭乱。而本国在产业化之初,内容生产的能力不足,缺乏标准化、市场化、产业化的储备,要想使我们的内容生产契合产业发展的需求,包括模式在内的"引进"就不可避免。因此,开启模式引进时代是一种内在需求,也是契合全球电视内容生产潮流的必然选择。

　　在模式引进的起步阶段,引进的模式主要集中在游戏类、综艺类真人秀等少数样态,引进的数量也并不多。如果说有引进,早在 1998 年,中央电视台引进法国电视台的大型体育娱乐节目《城市之间》是中国首次正式从国外引进的电视节目模式。中央电视台在同年购买英国的博彩节目 *GoBingo*,这个节目在英国已有 30 多年的历史,中央电视台引进版权一年后,剥离其博彩形式改编而成《幸运 52》,是国家级频道中娱乐节目本土化改造较为成功的案例。[②] 此外,还有一种更直接的泛模式引进,2000 年 8 月中央电视台以译制片的成品形式,

① 胡智锋、周建新:《从"宣传品"、"作品"到"产品"——中国电视 50 年节目创新的三个发展阶段》,《现代传播》2008 年第 4 期。
② 周欣欣:《本土化与时代性:模式类节目的发展趋势》,《视听界》2012 年第 2 期。

播出了当时在美国引起轰动的真人秀《幸存者》。①

虽然这一时期真正购买引进的海外节目模式数量并不多,不过这一时期出现了不少带有明显模仿痕迹的综艺节目,普遍处于"日韩模仿欧美,港台模仿日韩,内地模仿港台"的状态中。之所以这一阶段以"模仿"为主,部分原因是购买模式的花费与电视机构的经济效益回收不相称,全套的模式尚不具备引进价值。不过,无论是模仿还是被模仿的内容,其根本来源终究是"节目模式",大量的模仿也助推了节目模式魅力的展现。即便不是版本购买,而只是悄然模仿,中国电视人心中终究觉察到了电视模式所具有的吸引力。于是,下一个"模式引进爆发阶段"的到来,也便有了根基。

值得一提的是,虽然这一时期中国电视节目模式研发远远落后于世界同领域水平,海外电视节目模式引进也比较青涩,但同时期海外的四大典型模式类型——益智型的《谁想成为百万富翁》(*Who Wants to be a Millionaire?*)、生存型的《幸存者》(*Survivor*)、真人型的《老大哥》(*Big Brother*)和选秀型的《流行偶像》(*Idols*),在中国的电视荧屏上,都有直接或被改造了的呈现。从与全球电视模式同步对话的角度说,这一时期的求索姿态为下一时期奠定了基础。

2. 中国电视节目模式引进的"爆发阶段",大致在 2010 年后至今的数年间

据不完全统计,中国在 2002 年到 2005 年间引进了 4 个模式,2006 年到 2009 年间增长为 10 个,而 2010 年以后这一数字迅速增长。如仅 2013 年上半年排名靠前的卫视热播综艺节目基本就都是引进海外版权的模式节目;网媒关注前十名的卫视综艺节目中有 8 个是引进模式节目。② 截至 2013 年上半年,国内主要卫星频道播出的版权引进电视综艺节目已近 30 档。③ 据不完全统计,这一年共有 49 个引进模式节目登陆荧屏。④

上面的数字,呈现出这一时期两个重要的时间点。第一个重要的时间点是 2010 年。不少学者认为,2010 年模式引进节目《中国达人秀》的"现象级"火爆

① 如果再往前追溯,1990 年开播的《正大综艺》也是特殊的引进个例,节目由泰国正大集团旗下传媒公司制作,中方主持人只是在节目中进行串联,节目内容也只是经过中方的配音和编剪。类似情况还有《动物世界》等。当然,这种购买仅仅是一种"节目的引进",而不是"模式的引进"。

② 殷乐:《电视模式产业发展的全球态势及中国对策》,《现代传播》2014 年第 7 期。

③ 陈莹峰、丛芳君:《借船出海:中国电视综艺节目发展的新思路》,《现代传播》2013 年第 10 期。

④ 2013 年各电视台引进海外模式节目一览表(含中国版与原版节目对照),可参见马若晨:《"走出去"与"请进来":中国内地电视节目模式引进现象研究》,西南大学硕士学位论文,2014 年,第 13—16 页。

与成功,第一次"响亮"地宣告了正版模式引进在电视呈现、商业收效上的双维成功,并以此点燃了中国电视在海外节目模式引进方面的实践与思考,也使得2010年成为开启狭义的"模式引进时代"的标志。更重要的是,正是在2010年前后,"模式"的概念和理念被显要地放大,成为电视业界和学界的重要议题。其后的2011年,在中国电视综艺荧屏上,版本与模式引进的节目渐成气候,业界与学界也开始对之习以为常,一些至今耳熟能详的节目很多都是模式引进的范例,如东方卫视的《我心唱响》、浙江卫视的《中国梦想秀》、深圳卫视的《年代秀》、辽宁卫视的《激情唱响》、湖南卫视的《最高档》等。

第二个重要的时间点是2013年。如前文所述,虽然在新世纪的前五年,湖南卫视《超级女声》的出现,让中国电视综艺节目的内容生产开始摆脱初级阶段而整体进入"选秀时代",令我们对综艺节目的类型化发展有了一种新的认识,不过,随后的近十年里,中国电视综艺节目的类型并不丰富,一段时间内基本上是单一类型或少数类型节目大热。像前述的歌唱类(含歌词类)、婚恋类、达人类等,如2004—2006年的《超级女声》,2007—2009年的《星光大道》,2010—2012年的《非诚勿扰》《中国好声音》等,这些节目和它们所代表的类型曾在很长一段时间内"独大"地占据着综艺节目的荧屏。

而从2013年开始,新出现的综艺节目类型"井喷式"地活跃在电视荧屏上,不少新类型的节目还很快地成长为"现象级"节目,实现了对综艺娱乐风潮和社会文化话题的双重引领。以中国电视史角度观之,2013年作为中国电视节目类型最重要的突破之年,标志着中国电视综艺节目进入一个新的阶段,这一年也成为中国电视节目模式发展的标识年。

这一时期不仅引进的模式与类型数量"井喷",原版节目模式与类型的来源国和地区也十分多元,既包括美国、英国、荷兰、韩国等主要的模式引进来源国,也包括瑞典、以色列、德国、澳大利亚、爱尔兰、西班牙、比利时、日本等诸多国家。

总之,无论是海外还是中国,电视节目模式的大盛,背后体现的是电视内容生产走向工业化、电视产业发展走向规模化的表征和趋势。特别是媒介融合时代,面对新媒体传播呈现乃至内容制作的挑战和冲击,无论是内容生产还是产业发展,电视都已不能像"作品"时代那样过于追求个体化的精雕细琢、独一无二,而是从固守不期而遇的单一创意,走向规制化、复合性的批量创意勃发、叙事生产、后期创制、运营操作。

(三)困境:模式引进时代下中国电视内容生产与产业发展的待解问题

1.从电视领域内部来看,"原创力不足"成为模式大热下的最大难题

置身于模式引进时代的热潮之中,在"中国电视综艺节目"与"海外节目模式引进"的蜜月期里,无论我们是否对此表示警惕或反驳,都无法否认"高收益"几乎与"洋版本"对等。从一般意义上说,电视综艺节目是一个高资本投入的"烧钱"领域,在巨大的经济压力下,普遍"逐一时之利"也有其合理性。

"电视节目创新都需要付出相当大的资金与人力投入,并且可能会面临失败的风险。模式困惑进而强化了选择性恐惧,对失败的恐惧进一步压制了自主创新的勇气和信心,助长了模式复制与克隆的行为,从而形成了一个'焦虑—迷惑—恐惧—复制'的创新怪圈。"[1]于是,模式引进大盛的背后,一则,留给中国电视"内容生产"的一个重大困境,就是原创力惰性和随之而来的忧虑;二则,留给中国电视"产业发展"的一个重大困境,就是因原创力不足而带来的产业可持续发展力不强问题。

原创力不足,就容易"成也模式,败也模式",这考验着中国电视人的应变能力。对电视节目制作来说,模式显著的好处是有矩可循、有本可参,"多快好省"地进行内容生产,但也正由于模式下"说明书""手册""样例""模板"的相对封闭,如果缺乏随时而变、随机而变的原创和变通,应有的变化不能及时跟进节目的发展,必然会造成受众注意力倦怠、分散和转移,从而带来致命性打击。

况且,过度"闪转腾挪"地"追"模式,永远对某种、某些模式"蜂拥而至",成为模式引进时代里的一种常态。究其根本,这是一种"竭泽而渔"的行为。虽然同质化模式竞争并非洪水猛兽,同质化竞争对于刺激质量提升、价格下降有一定意义,但是,按照市场营销规律,同质化和差异化竞争各有利弊,需要同时存在。[2] 一维张扬,另一维凋敝,带来的结果必然是内容与产业发展的可持续性不足,更是中国电视人锻造自身水准这一传媒艺术责任的旁落。

对此,我们的观点是一方面应以开放的姿态融入世界,通过"洋版本"的引进与世界进行对话;另一方面坚持民族文化主体立场,引进与借鉴绝不等于全盘抄袭,从而迷失自我的主体性,荒弛原创的活力度。电视节目引进与原创是

① 杨乘虎:《电视节目创新的路径与模式——中国电视节目创新问题研究之三》,《现代传播》2012年第6期。
②② 胡智锋、刘俊:《电视综艺节目,需在引进与原创之间寻求平衡》,《传媒评论》2014年第2期。

辩证统一的关系,而不是非此即彼的敌对关系。没有节目引进并不意味着我们的本土节目就一定会有原创出现且取得成功,有了引进节目也并不代表我们的本土节目就一定会失去原创能力。②

如果不正确的模式引进方式,对我们民族电视内容生产的自主创新力、对我们本国电视产业发展的可持续性,产生明显的损伤,那么我们把期望笃定地寄托在模式引进上,必然令中国电视内容生产和产业发展的未来堪忧。有学者提出提升原创力的两个标准:首创性(强调首发)和引领性(在一个大环境或某一特定领域内形成一种前赴后继的整体创新氛围),同时认为电视综艺节目的原创力提升,需要从以下四个维度思考:重视"人"的力量,满足原创力的精神需求;依托"物"的力量,满足原创力的物质需求;发挥政府力量,施行有效的政策法律;借助市场力量,实现原创力的效益价值。③ 这些观点值得参见。

其中,面对原创力不足的困境,政府监管部门已有明确反应,以期通过制度拉动的方式矫正模式引进带来的副作用,提升本土原创力水准与生产能力。例如,针对版本引进而带来的同质化严重、原创力不足等问题,国家新闻出版广电总局发出《关于大力推动广播电视节目自主创新工作的通知》,支持鼓励自主原创节目,在播出安排和宣传评奖等方面优先考虑;同时,做好引进境外版权模式节目备案工作,进一步规范播出秩序。

2. 从电视领域外部来看,"本土性旁落"成为模式大热下的最大问题

电视模式引进产生的负面效应,不仅在电视领域内部发酵,也在更广阔的社会、文化乃至意识形态层面令人警惕。其中最大的问题是在引进过程中,本土价值观的确立问题。

关于由模式引进而引发的"媚洋"问题,我们发现:十余年来中国电视创造收视佳绩的节目,大多是模仿、复制、引进国外电视节目模式的产物。毋庸讳言,中国电视现已成为全球电视节目模式销售的最大市场。我们不反对引进,但不尊重中国客观实际,不注重本土化特色,一味媚洋式的所谓节目创新,无疑是危险的。如果中国电视只满足于扮演全球电视创意中国销售的"商贩"角色,不仅会在经济领域失去原创力和竞争力,更会在文化领域丧失优秀民族文化的创造力、传播力和影响力。

节目背后是模式,模式背后是价值。就本土化问题而言,这种价值分为两

③　邓文卿、张莹:《对中国电视综艺节目原创力问题的思考》,《中国电视》2015 年第 12 期。

个层面:第一个层面更多因"创作"而引发,也即一元的西方学徒身份,容易让我们丧失对本土价值的追寻。

电视节目模式一味引进的现象,辅证了中国社会百年来在诸多领域的媚洋情绪。纵然电视节目问题只是中国社会文化领域体量不大的一隅,但电视作为长期占据大众传媒影响力首位的媒体,与之相关的问题使我们不得不思考。我们可以做西方的学徒,但如果学徒成为我们的唯一身份,我们倾尽全力去学习与模仿最终只是为了博得西方的一丝笑容和肯定,为获得西方的一些施舍而欢呼雀跃,则是中国本土文化影响力与引领力的莫大悲哀。

第二个层面更多因"接受"而引发,也即一元的西方价值散播容易让我们丧失对本土价值的追寻。

"模式输出方以规则的制定掌控对话的主导权,并间接实现文化渗透和观念重塑。"①一味地引进洋版本,特别是不加批判、消化、改造地引进背后,是"洋价值观"的一元呈现,是对电视艺术接受者一味导向西方价值的"鼓励"。类比台湾地区,台湾地区有线电视利润丰厚,但竞争激烈,台湾岛内空间有限,"开放天空"政策下,台湾地区本土小型公司由于财力有限,无力制作大量节目,所以独立的小型公司必然走上被合并的道路,以至主要节目由非台湾本土的大财团把控。②"尤其节目来源,主要来自'外商'公司,他们财力雄厚,技术优异,享有特权。而独立的小型公司,必然走上被合并的命运,最后只剩3—5家财团与'外资'的大型公司,台湾的电视事业完全由这些公司所控制",台湾学者担忧:这实为传媒、社会与文化的大危机。③

(四)从引进到原创再到输出之途

近年来,在中国电视内容生产和产业发展中,具有较大市场覆盖和影响力的综艺节目大多来自海外,即所谓引进海外产品和版权。这似乎带来如下结论:引进"洋版本"等于高收视率和高收益。但与此同时,反对上述结论的声浪也持续不断。引进"洋版本"成为业界、学界和社会的争议焦点。对于这一争议,有两种相反的观点和倾向:一种是"关门主义",一种是"西方至上主义"。④

正确的态度自然是引进与本土的结合,不可偏废。在引进中学习经验、培

① 殷乐:《电视模式的全球流通:麦当劳化的商业逻辑与文化策略》,《现代传播》2005年第4期。

② 刘俊:《台湾电视民生消费新闻叙事分析》,山东大学硕士学位论文,2011年,第83—84页。

③ 李瞻:《台湾电视危机与电视制度》,载《台湾危机》,台湾渤海堂文化公司2007年版,第213页。

④ 胡智锋:《警惕节目模式引进中的关门主义和西方至上主义》,《中国广播电视学刊》2013年第11期。

养水准,以反哺原创力的锻造。也即以培养可持续的独立创新能力为最终目标,以引进、吸纳、并包为实现这一目标的推动力。

不容否认的是,在当前中国电视节目模式大规模引进的同时,经本土化改造甚至本土化原创之后又反向输出的节目模式,数量还太少,质量也不佳。"引进"与"输出"的天平两端,依然深深地向"引进"一端重坠。

自 2013 年开始,由模式引进等因素点燃中国电视综艺类型"大时代",但我们的原创输出情况却与海外引进的热浪极不相称,中国电视节目模式的原创成绩并未随着海外模式的引进而有同步进展。当然,或许我们正处于原创成绩转化的发酵期。

不过,近年来一些中国电视模式输出或泛输出的案例,还是让我们抱有希望,有所期许。这至少提示我们,在引进"洋模式"中,要有自觉的意识进行自主研发,并注重研发后的外销。尽管这种输出规模不大,但不失为倒逼欧美的一种尝试与可能。

概括起来,我们既要看到世界的模式发展潮流,也要看到本土自主创新的迫切性。从全球角度看,中国电视尽管在产业运行和内容生产上,和欧美发达国家的同领域水平相比依然落后,但从应然角度,无论从本土文化的资源体量上看,还是从一个大国的文化责任、政治责任上看,抑或是从庞大的十几亿人的生活需求和创造潜力上看,我们都应该有信心后来居上。中国对电视模式的需求与引进,对世界电视内容生产与产业发展无疑具有拉动作用,而想实现对世界同领域的深度拉动、可持续拉动,原创力与本土化之路无疑是不二之选。

三、节目:新兴和传统节目类型在"综艺大时代"里各有创新

在讨论了"综艺大时代"下电视综艺节目的类型多元井喷和模式引进之途后,本部分将聚焦于具体的节目,来辅助观照本部分的论题。当然,这个"综艺大时代"为中国电视发展提供了丰富的节目样本,我们无力对之进行系统扫描,只能从中选取具有代表性的节目与论题进行探讨。

样本选择的思路,是在新兴节目类型和传统节目类型中各有选择,并且以典型现象与典型话题为由头,串起对节目的描述与思考。在笔者看来,这一时期,在新兴节目类型和传统节目类型中,各有一个特别值得思考的现象或话题,这便是:(1)在新兴节目类型中,有三大"硬"主题的类型(军旅类、科学类、医患类)突破了电视综艺节目一味是"笑"的娱乐至死面貌,显著参与了社会文化生

态的正向建构;(2)在传统节目类型中,有一大主题类型(旅游美食类)在这个"综艺大时代"到来之时,也恰好发展到了十年的节点,诸多节目发展经验与背后的深度思考,值得一说。

(一)新兴综艺类型节目之探:三类"硬"主题建构社会文化生态

1.作为社会文化建构的电视综艺

(1)电视综艺不应只是软性娱乐的提供者,也应是社会文化生态的完善者。

"硬新闻"("硬信息")和"软新闻"("软信息")是伴随着大众传媒研究诞生而生的经典命题,并且因为其天然地与社会文化相连接,成为传媒与社会互动研究的典型框架。

信息传播、提供娱乐是电视传媒的两大支柱功能,一般而言这两大功能分别由电视新闻、电视艺术来承担。"软性"地提供娱乐是电视艺术的主要功能之一,无论是从电视本性,还是从收视诉求来说,这固然是合理且必要的,更是席勒所倡导的"溶解性美"①(当人处于紧张状态时,需要快感之美来"溶解",适度的快感之美在紧张的人身上恢复和谐)的外化实现手段。

不过长期以来,作为电视艺术提供娱乐的主要承担者,我国电视综艺一直有一种"矫枉过正"的现象。新世纪以来,从"宣传品"时代走来的中国电视综艺,不断以追求"软性"的娱乐为圭臬,一些综艺节目甚至走向一味、过度"软性"娱乐化之路,这些节目主题和内容,通过大众传媒的巨大传播魔力,在社会文化生态方面带来诸多问题,比如伴随着后现代氛围的"柔性集体人格"(如男性中性化),没有太多对"人的问题"思考的廉价欢愉,娱乐世界决然躲避现实世界而自成一体,等等。这些问题伴随着曾长期作为中国第一媒体的电视的影响力而被广泛传播与浸染,成为当代中国社会文化不容回避的问题。

电视综艺是电视艺术的代表形式。理想的电视艺术生态,不仅需要电视艺术在艺术维度发挥作用,而且还需要在更加宏大的社会文化维度产生影响,并且这种作用和影响要趋利避害,参与正向社会文化的建构。

盘点近年的电视综艺实践,几大典型的"别样"电视综艺主题,在社会文化的建构中发挥了积极的作用。毕竟,呈现娱乐、追求娱乐是生活的必需,但一味让娱乐世界封锁住自己的现实世界,一味让娱乐与"软绵""傻乐"简单等同,则

① 〔德〕弗里德里希·席勒:《审美教育书简》,冯至、范大灿译,上海人民出版社 2003 年版,第 128—146 页。

是生活的遗憾了。高品级的娱乐实践与理念,应该具有广阔的包容性、多元的丰富性和适当的深刻性。

(2)典型节目的出现:呈现强健、探问神性、记录现实的三大"硬"主题节目。

近年来因多元节目类型的"井喷"而开启了中国电视综艺大时代,这个时期的初始阶段就至少呈现了如下主题:亲子、旅行、演讲、竞速、文化、喜剧、穿越、医患、农家、寻人、军旅、汽车、模仿、达人、校园、励志、运动、魔术、粉丝、代际、健康、探险、密室、生存、戏曲、歌团、服饰、宠物、建筑、歌唱、公益、情感、表演、舞蹈、职场、谈话、益智等。这些主题的节目不乏精品之作,甚至是现象级水准。更难能可贵的是,在上述多数以"软性"娱乐取胜的优质主题之外,我们发现了三个"别样"的"硬"主题——倡导强健的军旅主题、问询神性的科学主题和直面社会的医患主题。

之所以称这三类主题是"硬"主题,从而与其他常态的娱乐主题相区别,原因就在于:(1)军旅主题节目中嘉宾置身于军营的严格训练,甚至炮火连天中,刚硬地展示人性的强健,这是对当下社会文化"软性生态"的矫正;(2)科学主题节目中选手张扬自身的特异潜力,甚至呈现出神性,刚硬地展示人类的无限可能,这是对中国集体性格里中庸传统的补充;(3)医患主题节目中医患被纪实展现,甚至不回避诊疗矛盾,刚硬地直面人在社会中的困境,这是对转型时期社会现实的勇敢回应。

这三类主题的典型性在于,它们共性地呈现了通常意义上电视综艺不熟悉的"硬"主题。如果说电视综艺的常态是让观众更多地"绽放笑容",那么这三类主题则是让观众"收起笑容",甚至让观众在观看时常有因主题内容而不是叙事因素引发的情绪紧绷。

近年兴起的军旅主题节目主要有《真正男子汉》(湖南卫视)、《星兵报到》(北京卫视)、《士兵突击》(云南卫视)、《烈火雄心》(山东卫视)等,科学主题的节目主要有《最强大脑》(江苏卫视)、《挑战不可能》(中央电视台)等,医患主题的节目主要有《急诊室故事》(东方卫视)、《生命缘》(北京卫视)等。虽然三大主题的代表节目制作精良,不过数量并不多。当然,我们更看重它对拓展中国电视综艺主题、应对偏执娱乐观的问题与困境、助推电视艺术贡献于主流价值观的建构,都有显著而积极的作用。无论从收视率、市场份额等数据评判视角,还是从节目口碑、品牌知名度、社会影响等综合评判方面,《真正男子汉》《最强大脑》《急诊室故事》三档节目是这三大主题下的代表之作,为了表述的方便,本部分以这三档节目为例,分析呈现强健、探问神性、记录现实这三大主题如何建构社会文化生态。

2.《真正男子汉》对强健的崇尚,矫正当代社会年轻人的"软性生态"

当下社会一个不可回避的现象,便是年轻人中性化趋势愈加明显,特别是年轻男性的中性化倾向——不仅穿戴装扮偏软、语音语调偏细、行为举止偏柔,而且更重要的是性格中缺乏阳刚之气。

这种现象的成因,从宏观社会文化氛围来讲,是受到人类世界整体进入后现代社会的影响,后现代社会文化氛围主要表现为消解权威、消解宏大、消解中心、消解深度,去历史化、去本质化、去纯粹化、去和谐化,反乌托邦、反元语言、反意义确定、反体系结构,拥抱世俗、拥抱浅平、拥抱内爆、拥抱欢愉,走向相对主义、犬儒主义、反理性主义、悖论主义。

从微观的教育环境来说,特别就男生中性化的现象,部分由于在我国少年儿童成长的最初阶段,幼儿园、小学教师在相当大数量上都是女性,少年儿童的判断力不高但是模仿力极强,因对老师权力的崇拜而造成的女性模仿,深刻影响到他们的举止与性格。另外,80后、90后独子家庭父母对男孩的苗圃式呵护、大众传媒的不良示范作用等也是重要原因之一。

如果这种男性中性化的倾向只是一种行为举止表象,那么其危害还不是十分严重,毕竟性别认同的多元化、性别权力的平等化,早已是社会学共持的经年观点。但如果这种男性中性化的倾向背后,是年轻人缺乏强健之心的表现,从而在日常生活中缺乏面对困难的勇气、缺乏面对问题的责任、缺乏面对挑战的动力、缺乏反抗强力的本领、缺乏正义行道的豪情,那便是一个社会和民族之殇。

图2-3 湖南卫视《真正男子汉》

湖南卫视《真正男子汉》(图 2-3)固然有不少制作精良之处值得分析,但笔者认为其最值得肯定的地方,便是在保证了综艺节目可视吸引力的基础上,给原本"娱乐至死"的综艺节目,带来了一股别样的气息——崇尚勇气、崇尚强健、崇尚英雄、崇尚豪气。《真正男子汉》第一季的大结局更是以全国收视率 0.93、份额 6.13、排名同时段第一的优异成绩收官。

无论是初入军营,还是经过 12 期的训练成为准士兵,参与其中的明星接受的始终是"不能说不行""没有退路""坚持""不服输""强军英雄梦""再不当兵我们就老了""战旗上写下铁血荣光"的硬朗任务和刚毅价值,正如该节目主题曲所唱的"我们渴望的光荣,是击败所有的不可能……谁的声音/呼唤着真正男人的悸动/唤醒了深藏在心底的英雄梦",这是男性中性化状态所缺失的、所不熟悉的。"敌人不会因为你是新兵而不打你,我不会因为你们是新兵而不练你""军人该讲究的时候要讲究,不该讲究的时候不要讲究""严是爱,松是害""明天就上战场,你能行吗"等刚性十足的"教官语录"在节目播出后迅速在网络上走红。通过优质的环境设计与后期制作,呈现出的节目似乎让观众与嘉宾一同置身于"真实"的寒天冻地的训练中、荆棘密布的丛林中、炮火连天的进攻中、生命激扬的决战中。在收视快感满足之后,在一次次"经历了"这些硬朗和刚毅的任务后,包括年轻人在内的节目观众,逐渐在默默浸润中视铁血硬汉、热血型男为"男神",崇尚他们所展示出来的性格与价值。

刚毅铁血的隐蕴背后,传达了一种勇于承担的价值观。每个人都有强健的心智、敢于担当责任的勇气,这对于任何国家与民族的社会文化健康,都是弥足珍贵的。军旅主题的电视综艺节目呈现,使得电视艺术能够直接贡献于宏大的社会文化建构,这对电视艺术来说同样是弥足珍贵的。

此外,从节目制作角度来看,该节目同样有许多值得借鉴之处。《真正男子汉》不仅一改近几年"阴盛阳衰"的荧屏格调,呈现出难得的血性与力度,成为能被大众欣然接受的"最佳征兵宣传片",也在综艺效果上保持着一定规模的话题性,如王宝强的意外负伤退出、杜海涛的体格与气质改造等。而人们所担忧的综艺性匮乏等问题也并未出现——令人眼前一亮的军旅题材,反而对现下囿于自我复制的节目形态进行了一次大手笔的创新,将不同年龄段的电视观众进行了黏合:年轻人关注军营趣事,中老年人缅怀革命往事,由此形成了跨年龄层的广泛讨论。电视创作讲求自由与灵性,而部队训练则强调纪律、崇尚规则,在如此强烈的反差中,光鲜的明星们褪去时尚华服着上军装,和普通士兵一般无二。"明星军人"这般难得一见的景致,似乎确实比明星父

子、明星情侣等传统设定来得更为抢眼。①

我们在反对过度中性化(特别是男性中性化)的同时,也并不否认中性化存在的合理性:(1)从社会结构的视角来看,传统农耕社会和工业社会中"男耕女织"的分工是男性与女性气质划分的主要来源。而在"后工业时代",男性和女性的社会分工已经不再有明显区别,这使得男性和女性的气质认同有机会更加多元,男性表现强悍的机会大为降低;同时,女性地位的崛起,也使得"男性保护女性"的刻板观念受到冲击,对男性的一些传统需求被弱化。(2)从消费社会的视角来看,当下众多综艺节目对中性化选手的选择与呈现,对男性与女性气质都进行消解而向同一的"中间地带"靠拢,符合文化工业的诉求:批量地制造出相同的产品,是有助于成本控制和资本增值的重要方式。(3)从个体交往的视角来看,由实证研究部分印证,双性化人格者比单性化人格者具有优势:一则双性化人格者适应能力强(比如双性化男性在需要男性行为时就表现出男性行为,在需要女性行为时就表现出女性行为),二则双性化人格有利于人际交往(国内外许多学者的研究都认为双性化人格者人际状况最优)。② 因此,不少具有双性化人格的中性化选手,常常会在综艺节目中有优异的表现,有助于节目的顺畅并富有生趣,这也成为中性化选手常常被综艺节目呈现的重要原因。(4)从受众心理的视角看,作为电视综艺节目收视的主力——20岁左右的青少年群体,正处于青春叛逆期,常常视中性化为一种叛逆权威和树立自我的标识,这使得他们天然对中性化的内容呈现有一定的亲近感。

3.《最强大脑》对神性的问询,丰富中华文明"持两用中"的集体性格

与西方文明的源头希腊不同,几乎与希腊同时期的中国夏商周时期不仅没有铁质农具,连青铜器也主要用于礼器和兵器。于是,我们进入早期国家时,由于生产力不发达,剩余产品匮乏,私有制不可能得到充分发展,土地也没有完全私有化,加上面对自然灾害(如水患)时需要群落团体整合的力量,氏族内部的血缘关系便没有被彻底破坏。在此基础上发展起来的农耕文明,以自给自足为主要标识;四时有序的安定感,使得中国人集体性格中血缘亲伦、世俗安定、持两用中的现实成分更多,凌厉激烈的超越成分更少。

① 何天平:《〈真正男子汉〉:大综艺时代的"变"与"不变"》,《北京青年报》2015年6月30日B2版。
② 王超群:《"双性化理论"视域下的电视选秀节目中性化浪潮解读》,《社会科学论坛》2011年第12期。

而临海的希腊,上述生产力、私有制的情况与我们相反,私有制的利刃较为彻底地斩断了维系血缘、亲伦、中庸、世俗、安定的纽带;同时,大量的跨海移民和贸易不仅导致了种族血缘被打破,也使得面对海上风险与未知的搏斗心理成为西方集体性格塑成的最初因子。这种具有超越性的性格与宗教膜拜相结合,使得西方人集体性格中追求"神性的超越"、基督教内部"基督神人二性说",与深受农耕文明和宗族宗法社会影响的中国人集体性格中讲求"血缘人伦中庸之性",有质的不同。①

《最强大脑》(图 2-4)火爆的原因不仅在于它为"弱智的中国电视"(李幸语)注入了科学、理性的元素,更在于这档节目所体现和表现的人的神性。这是中华文明所不熟悉的——"人"不应该被繁复的日常生活和世俗伦理所掩盖,我们每个人都有让自己目瞪口呆的凌厉神性。节目因此而具有向心力和吸引力。该节目第

图 2-4　江苏卫视《最强大脑》

一季便创造了收视奇迹,CSM48 城市收视率 1.423%,收视份额 6.308%,同时段收视率和收视份额全国第一,刷新了当年省级卫视新办节目开播收视纪录。

优秀的综艺节目,不仅可以借助我们本土集体性格的优势,利用本土观众熟悉的元素进行制作,更可以借助我们本土集体性格的缺失,利用本土观众不熟悉的差异化内容和价值,赋予节目巨大的"让人惊讶"的张力。

无论是否是该节目的最初设想,《最强大脑》的最大要义不在于一般综艺节目的强颜欢笑、过于嬉闹等软性元素与目标,而是很好地辨识了本土集体性格中的上述方面。这一"现象级"电视综艺节目的呈现,使得广大电视观众发现集体性格中缺失的东西,又通过选手的表现和"想象的共同体"的传播,对这种缺失加以弥补。这档节目是在丰富电视综艺面貌的基础上,电视艺术直接贡献于更加宏大的民族性格、文化认同的范例。

① 刘俊、高意超:《真相的隐遁:中国内地法庭题材电影研究》,《当代电影》2015 年第 10 期。

4.《急诊室故事》对社会的纪实,让娱乐世界与现实世界相互观照

虽然电视综艺的娱乐气质是其至高无上的天然魅力,但这并非说综艺节目只能通过吐纳软性娱乐而实现价值。考察社会生活、反映社会现实、促进社会干预、矫正社会问题、达成解决方案,是大众传媒在大众传播中的固有功能和价值追求。电视综艺节目既然通过电视这一大众传媒进行大众传播,便可以甚至需要天然地承接诸多大众传媒的功能和价值。

由此,对社会的纪实虽然是硬主题,但它可以也应该成为电视综艺面貌的一部分,这是一种长期被电视综艺忽略的手段和气质。虽然真人秀节目一定程度上借鉴了这种艺术思维,但不可否认,当前中国综艺大时代里的诸多真人秀节目终究有不少的扮演成分,并不能将视野放置在更广阔的社会纪实层面。上海东方卫视的《急诊室故事》(图2-5)通过固定摄像头(第一季有78个,第二季有98个)对医院急诊的忠实记录,引领了综艺节目进行社会纪实的风潮。"《急诊室故事》第一季几乎引发了对医患关系的全民讨论。在2015年全国'两会'期间,经全国人大代表的推荐,《急诊室故事》得到了习近平总书记的关注。节目还被总局领导评价为中国的一场电视革命,是中国电视发展史上的里程碑之作。"①据CSM媒介研究的数据显示,2015年1—10月上星频道(71城市)收视率统计中,《急诊室故事2》高居同类节目之首。

从节目制作手段来讲,《急诊室故事》的拍摄地选择了上海市急救接诊数量最多的上海市第六人民医院,现场画面全部是由98个摄像头、66路现场收音、全天24小时来记录的(840∶1的片比),这些摄像头始终处于隐蔽状态,整个过程对于拍摄对象基本无干扰,每个拍摄对象的故事能够不受干预地被忠实记录,剧情无设计,媒体不审判。

从节目内容与价值来讲,该节目在保证可视性的基础上,承担了记录社会面貌、引发社会思考的责任。据该节目总制片人曾荣透露:"在做第一季时,本来以为一些特殊的案例或典型的病例可能会引发观众的好奇心理,但后来发现讨论度最高的恰恰不是这些。"②第一季播出后节目组发现,给观众印象最深刻的,是感悟医患间、病人与亲人间一系列情感的迸发,是父子、夫妻、手足、医患、单位与员工等各种社会关系集结在一间急诊室里,经历生老病死、喜怒哀乐、纷争、理解、大爱、真情等时刻。《急诊室故事》通过对一个个社会横截面的展示,

①② 林沛:《电视如何用真实传递价值?》,"广电独家"微信公众号,2015年10月31日。

图 2-5　东方卫视《急诊室故事》

让观众看到的是中国社会的一个缩影。作为一档电视节目,《急诊室故事》所展示的是来自现实的"他人"世界,而观众在看到"他人"世界的同时,也会从中看到社会的真相,反射自己的内心世界。①

深入地看,当前的中国正处于剧烈的社会转型中,大众传媒坐拥巨大的注意力资源,需要通过观察、呈现、思考社会,将转型时期可贵的受众注意力资源引向有价值之所在。呈现社会信息看似是电视新闻的天然任务,实则所有借助大众传媒进行的传播(无论内容还是形式)都不能免于担责。况且,电视综艺作为传媒艺术的形式之一,归根到底是人类艺术形式的一种,不应在转型大时代里把自己和观众都封锁于"娱乐至死"的荫庇之下,放弃艺术所应承担的基本功能,甚至将稀缺的注意力资源引向狭窄和偏颇。

5. 中国电视综艺去内卷化的努力与勇气

如前所述,如果说电视综艺的常态是"笑"的,那么上述涉及军旅、科学、医患主题的这三类节目都是让观众"不怎么笑"的。这三类节目一方面在当前电视综艺类型"井喷"的时代,不扎堆、不趋同,开辟了新的收视增长点,获得了良好的社会口碑与效益回报;另一方面,也丰富了中国电视综艺面貌,综艺面貌的丰富与多元是中国电视综艺未来逐渐成熟发展的基础。当然,这三类节目在制作方面都有不少值得商榷的地方,值得未来进一步探讨。

从更加宏大的视野来看,这三类节目还实现了电视综艺、电视艺术、传媒艺术对社会文化的矫正,对主流价值观塑成的推动,以及对社会风貌的记录,这使

① 薛少林:《急诊室故事:用"真实"演绎的"剧情"到底有多温情?》,"综艺"微信公众号,2015 年 10 月 30 日。

得电视综艺的意义和价值不局限于艺术与文化的内部领域,更成为社会与文化发展前沿性或支柱性的推动力量,中国电视综艺人要有勇气承担这样的使命。

(二)传统综艺类型节目之探:旅游美食类节目叙事策略的十年发展

近年暑期,《十二道锋味》在浙江卫视热播,该节目在中国电视综艺节目多模式集中爆发的"拐点年份",再度掀起一股收视高潮。中国电视文艺中传统的"旅游类"或"美食类"节目,由电视风光风情专题片脱胎而来,如 20 世纪 70 年代末到 80 年代的《哈尔滨的夏天》《大连漫游》等作品。传统意义上,这类节目虽然不断加入活泼与生动的元素,但终究长期受到宏大叙事的影响,其叙事策略和理念与西方同类节目相比存在较大差距。

2005 年,主持人 Johnny 加盟旅游卫视《有多远走多远》栏目,主持该栏目下旅游美食版块《品位世界》。以旅游卫视开播的推动和《有多远走多远》"Johnny 系列"节目的全新叙事为代表,一种新的节目样态——"旅游美食类"节目逐渐兴起。此类节目明显区别于传统的"旅游类"或"美食类"节目,①在节目叙事策略上呈现出全新的趋势。由是,十年间无论是早期的旅游卫视"Johnny 系列"、深圳卫视"蔡澜系列"节目,还是如今火爆荧屏的浙江卫视《十二道锋味》,甚至包括泛旅游美食类节目的中央电视台《远方的家》,"旅游美食类"节目不仅成为打造电视休闲语态的新样式,而且其热度逐渐升高,收视率不断飙升,甚至成为一些频道的当家节目。

而以"美食+旅游"元素为主要内容构成的节目和作品就更多了,例如纪录片《舌尖上的中国》对电视艺术和社会文化话题的双重引领,再如以这两种元素为主打的《花儿与少年》《花样爷爷》《爸爸去哪儿》等节目更是不胜枚举。更甚,美食和行走几乎已是大多数综艺节目无法拒绝的收视拉动手段与元素。本部分的探讨虽然聚焦于狭义的"旅游美食类"节目,但必然难以脱离近年来"美食+旅游"元素火爆这一大的背景。我们主要从叙事承担者、叙事手段、叙事节奏三个方面,梳理和分析这十年里"旅游美食类"节目呈现的叙事策略②新趋势。

① "旅游美食类"节目从整体上有三个不同于传统"旅游类"或"美食类"节目的特点:一是旅游依靠美食进行串联,在旅游的过程中意在将美食元素这个"点"予以突出,而非风光山水、人文地理的"量"的大面积铺陈;二是美食不能脱离旅游而存在,即这类节目与局限于厨房操作间的厨艺美食类节目也有明显区别;三是此类节目着重强调主持人或真人秀主体的实境体验。

② 此处论及的"叙事策略"意指,通过节目制作中的表达手段形成信息的有效传递,并通过这种"可经历"的过程给观众"仿真"的生命体验。

1.叙事承担者之变：多元的叙事场地与中年主持人

第一，从节目场地的选取来说，不局限在美食品味阶段的场所，而是伸向美食制作的前端（如市场和厨房），且叙事场所更为多元。

传统的"美食类"或"旅游类"节目，往往仅将美食的享用停留在"吃"的环节，这容易犯影像叙事的大忌：影像叙事不是简单的"状态"呈现（如"吃"的状态），而是要形成"过程性"的叙事（如食材采集、购买、制作、食用的全过程）。从《有多远走多远》到《十二道锋味》，这种过程性叙事的节目拍摄场地逐渐多元：不仅在市场、超市、星级酒店、露营地或是巷陌人家的厨房，也可能在火车上、游船里、房车中、荒凉边陲的草棚、白雪皑皑的山脊，等等。见图 2-6。

将美食的制作延伸至户外、延伸至采集、购买食材这一制作的前端，大大拓展了节目的空间表现范围，也就增加了节目表现不同地域的景观、习俗、食材与文化的可能与容量。镜头扫入的必定不仅仅是食材，而会买卖食材的人，还会有买卖的地点，以及个中人物的生活场景。如果选择得当，这些景观、习俗、食材的独特性会大大提

图 2-6　《有多远走多远》主持人 Johnny 在超市购买食材

高观众的观看欲望与观看黏度。毕竟，从心理学上讲，未知（陌生的环境与生活状态）与已知（做饭吃饭本身）适度结合与配比，对提升人的心理认知效果会起到一种推动作用。

《有多远走多远》主持人 Johnny 较早引入了西方同类节目的"伴随式"主持叙事风格：在出外景购买食材之后，主持人往往深入到后厨与主厨一同做饭，或者主厨在热火朝天地做饭，主持人则在厨房趁热吃，边吃边评价，主持人的品尝与评价在举手投足间往往表现得十分从容。这种"伴随式"叙事策略增强了观众的体验感，有助于观众期待的"模仿真实"效果的达成。"旅游美食类"节目作为以"体验"为核心、"体验"先行的节目，需要运用各种方式，让观众看着本身"不着一物"的黑洞洞的荧屏，却如同自己已经遍用味蕾、攀山登岳、船走邻波、游历千里。

第二，从主持人的选取来看，此类节目倾向于选择中年男性主持人。

十年间，无论是起步阶段《有多远走多远》里的 Johnny、《蔡澜逛菜栏》里的

蔡澜,还是《十二道锋味》里的谢霆锋,"旅游美食类"节目在主持人的选择上往往倾向于选择男性主持人,特别是偏中年的男性主持人。这些主持人往往经历丰富、成熟可靠、朋友众多,每到一地都会有老朋友前来迎接,指引或参与美食的制作与享用过程,以串起节目进程。

这种选择,优势有三:其一,这些经历丰富、成熟可靠的中年男性主持人会唤起观众对他们"稳妥、靠谱"形象的想象,从而相信他们的判断,增加观众对节目所呈现的"旅游+美食"情境的信赖与欲望。其二,成熟可靠的主持人形象有助于主持人在节目中穿插介绍文化、历史、地理等方面的知识,这让观众在认知时有种天然的信任感,吸引观众跟随主持人去扩展自己人生的宽度与深度。其三,由于美食享用的影像呈现是"我吃你看"的"传—受"关系,成熟可靠的形象有助于主持人表现出对观众的一种真诚感,而不是让观众感到主持人在炫耀自己的味蕾是如何被刺激,使观众产生被戏耍的感觉。此外,此类节目中主持人的定位也是多元化的,常见的叙事定位有:引导者、仲裁者、相助者、赠与者、被派遣者等。

2.叙事手段之变:伴随式的镜头和悬念式的主题

第一,从镜头叙事来看,节目往往采用伴随式手持拍摄,强调细节的呈现。

由于手持方式和场地因素(如狭小厨房)的限制,此类节目的伴随式手持拍摄构图显然不可能稳定、规整,人物可能在镜头时有的抖动中略有出画入画,但这却给观众一种强烈的非正式、伴随式的体验。而对细节的强调,比如《有多远走多远》中:一户瑞士人家的冰箱里都有什么食材,主妇在打蛋器中都放入了哪些奶制品,甚至主持人吞咽生蚝的长镜头特写,等等,都增强了观众体验的"仿真性"。除了镜头细节外,节目中还会给足烹制、品尝食物时器皿碰撞的声音,以实现增强"体验感"这一叙事目的。

此处需要说明两点:一是,现阶段一些"旅游美食类"节目过度追求画面的炫彩和包装的复杂,但这些不能替代微观叙事和细节表达,否则画面将无法满足节目叙事所需的结构性铺陈。二是,在此类节目中,特别是在美食制作和品尝的场景里,运用近景能看清内容的情况下,就不必变动景别,因为一旦没必要地变动景别(例如无谓地从中近景给到特写),观众在主观景别的这种变动中,容易下意识地失掉体验的连续性和仿真性。此类节目许多环节和细节的处理,一定要考虑如何使观众得到并保持体验的连续性,实现节目模仿实境的叙事目的。

第二,从悬念与噱头的设置来看,此类节目往往不意在按照旅行或者品味美食的时间顺序设置,而是直接将希望呈现的悬念与噱头提炼并放大。

从《有多远走多远》到《十二道锋味》,"旅游美食类"节目的主要叙事线索和悬念设置,越来越成熟地落脚在一个鸡蛋究竟可以做成什么样的菜品,在欧洲海拔最高的雪山餐厅里、世界最奢华的远洋游轮中用餐休憩究竟会品尝到什么样的食物,一位主厨给一个庞大剧组做饭究竟是一种什么体验,等等。总之,每期节目都要设立一个"主题"来展示旅游美食的内容。

主题线索和悬念噱头是一种叙事牵引力,以主题线索为中心制造"主题式悬念",让其他内容依附或围绕着这些单个事件、主题悬念,有利于"旅游"和"美食"元素的悄然合一,使二者互为"点面"并"点面"互带,将观众自然卷入到设置的主要线索中,提高观众的虚拟参与感,并增加对相关依附内容的认知欲望。

3.叙事节奏之变:张弛有度和小资气氛

第一,从节目韵律来看,此类节目的叙事节奏有意放慢或者张弛间杂。

以往的美食节目往往是主持人力求将自己看到的每一个制作工序,尝到的每一丝味觉体验都急急忙忙、满满当当地传达给观众,所以主持人往往在美食制作与品尝体验时语速很快、传达的内容很多,并认为说的越多效果越好,生怕漏掉了主持人的某一点一丝味觉体验。

而"旅游美食类"节目在这方面与之前的美食节目特征则相反:在制作时,更多地让镜头去交代食料的种类与烹饪,语言只起简单的辅助功能。《有多远走多远》主持人 Johnny 在美食品尝时的状态十分值得称道,只是对食物带给自己的感觉稍加表述,更多地用真诚的点头、竖起大拇指、微笑,以及适当的语气词等,从容地把自己的感觉传达给观众;而摄像师则将主持人"慢"品(闻、吃、喝)的细节镜头给细、给足。如此,观众通过观看主持人的动作(例如享受地吞咽等动作)和表情来进行每个人不同的嗅觉和味觉"完型",享有了时间和空间的"体验"余地。

主持人的神情与动作已然是一种强烈的主观表达,可以形成叙事的主要来源,所以此类节目将主持人语言等强烈的主观表达抽离掉一些,是值得肯定和探索的。充分突显画面叙事的分量,将叙事交还给画面;不把节目的主观判断强加给观众,而是在呈现出丰富而生动的食材购买、制作全过程后,让观众自己判断并产生观看的愉悦,这是一种深度卷入观众体验的自信和先进理念。

当然,此类节目也不一定一味地追求缓慢而从容的节奏,有时可以根据需要探索整体节奏的张弛有度。例如在捕猎采摘食材、煎炒烹制食材时用多机位、多景别、多动/静镜头、加帧快切、"神字幕"等方式加快节奏,而在品尝食材、

游逛城市或是制作美食的间隙,利用稍大的大景别、航拍、缓移慢切等方式,突出餐厅的雅致、庄园的恬淡、市井的民生、山流的舒展,营造一种岁月悠悠、山河无恙的氛围。

第二,从节目气氛的把握来看,作为电视休闲语态的打造,此类节目往往呈现出一种淡然的小资享受与欢愉气氛。

按照马斯洛的"需求层次理论",对于个体的人来说,第一位的需求是追求"生"的权利;其后,富余的财富需要物质消费以满足人生活中衣、食、住、行、休闲等各类欲望;在前两个物质层面的需求得到满足之后,人必然要求精神层面的松弛。

不少"旅游美食类"节目瞄准的正是马斯洛三大"需求层次"的后两个层次,目标收视人群也常常是相对富足的各个年龄段的都市人群,于是淡淡的节奏、小资的享受、并非太遥不可及的享用场景必然是节目气氛的最佳选择。同时,此类节目在旅游美食背后所呈现出的散点式文化知识与文化气氛,也落脚于收视群体对知性的向往,这种向往亦是马斯洛"需求层次理论"中后两层的重要指向。

不过,此类节目也要避免凌厉突进到极度奢华消费与享受的气氛中。从宏观来讲,打造电视休闲语态不能放弃传媒人参与构建社会价值观的责任;从微观来讲,就当下中国民众的现实生态而言,过于对遥不可及的高端消费进行展览,甚至炫示,操作不好会让节目变得不再可爱。

如果说叙事策略(叙事承担者、叙事手段、叙事节奏等)终究是节目制作的一种"工器"策略,那么我们还需从深层体悟旅游与美食对人的意义之所在。在节目制作时,制作者不仅要熟悉形而下的"器",也需将形而上的"道"融于制作人的价值理念中,这样才能在节目面临瓶颈或困难时,即时创新,提高节目品级。

每个人都无法决定自己生命的长度,但是可以决定生命的宽度与深度。生命的"宽度"在于人们能够游走多远、见识多博,生命的"深度"在于这游走与见识过后的经年沉淀。漠然于空间也必然漠然于时间。况且,世间没有哪一条街道可以收纳所有的巷陌,没有哪一个城市可以包含所有的繁华,没有哪一座山峦可以遮挡所有的景致,没有哪一种食料可以迷惑所有的味蕾。不同文化的实体表象与抽象特征永远都是不尽相同的,每个人都有将个体置于不同生存环境、宏大场域中去体验的欲望,这便诱惑人们不断远行、不断体验,这正是"旅游+美食"以及"旅游美食类"节目对于人的引诱与意义之所在。

中　编

媒介融合：
作为传播策略的传媒艺术

第三章
对内:赋权生态下传统媒体如何转型传播策略

　　融合时代里,就国内而言,聚焦于传媒传播策略问题,近年来萦绕在政府、业界和学界最为重要的话题,大概莫过于传统媒体在媒介融合时代如何改变与转型。

　　媒介融合时代,因由新媒体技术的不断张扬,以及这种技术的媒介化、社会化、生活化,我们就此进入到一个崭新的"赋权时代"。媒介融合时代的"赋权"对象主要是弱者,如给原本势弱的传媒受众、艺术接受者、社会普通人赋权。"赋权"维度主要有两个:技术赋权与社会赋权。

　　"技术赋权"是基础,让普通人有了发声的手段与条件。没有技术赋权,一切都无从谈起。

　　"社会赋权"是结果,大众因为技术赋权而能发声,甚至发声管用,于是可能逐渐变成权力的持有者,不少时候甚至能影响、左右、决定公共事件的发生、发展与结局。

　　技术赋权与社会赋权,与转型时期中国复杂、多元乃至撕裂的社会矛盾、景观与生态一拍即合,释放了巨大的"自下而上"的能量。

　　在这样一个融合时代、赋权时代,原本占有权力的一方,例如传统媒体,反而变得相对势弱起来,它们的传播策略,自然也需要做适当的调适,以重归平衡。

　　电视新闻,本是传统主流媒体权力释放的重要方式,时政新闻尤为如此。融媒时代,传统媒体的传播策略调适,删繁就简、攻坚克难,电视新闻改革是相当重要的一环。而时政新闻改革,又是电视新闻改革最为艰巨的一维。

　　囿于学识和篇幅,本部分寻找了一个切口,也即电视时政类新闻的传播手段和策略转型问题,姑且希望能以微小的努力对"媒介融

合＋赋权生态"里传统媒体如何增益传播策略进行一点思考。

也即,本部分在融媒时代"技术赋权"与"社会赋权"的大背景下,尝试对电视时政新闻改革,特别是传播策略的增益进行具体化分析。这一分析以中央电视台《新闻联播》为例。《新闻联播》是中国电视新闻,尤其是时政类电视新闻的最高风向标,希望这种探讨有其典型性。

当然,这种传播手段、技巧和理念的调适,在中国是一个复合而复杂的过程,需要有传媒领导者的正确决策,也可以多方参考多国家和地区传媒创新的手段与样态。

本章在最后一节将这一话题归结到对一个总体性问题的探讨,那便是:从宏观的传媒传播策略的视野看,融合时代传统电视媒体是否将死,它的活力究竟何在,它向死而生的应对策略又该如何?

第一节　赋权时代里的新闻之变:基于时政新闻的突破口

一、技术赋权与社会赋权——媒介融合时代传统媒体改革的语境

媒介融合时代里,新媒体的普遍性崛起,在中国语境下的社会文化层面的最大意义或可谓是"赋权"——为传统媒介时代中几乎不具备话语权的接受者,进行普遍性的"赋权"。

这种赋权或可分为如下两个方面:

(1)技术赋权。此为形式层面的保障。使接受者拥有发声与传播的技术,这是实现话语权最基本的技术保障,这种技术赋权甚至可以一夜之间使弱势接受者成为强势传播者。

(2)社会赋权。此为内容层面的拓展。在技术保障基础上,原本不具话语权的接受者可以就社会生活的多元问题发声发言、参与协商(即便是厉声斥责也是协商的一种形式)。这些发声的内容甚至可以一夜之间使原本人微言轻的接受者的观点成为问题的强势主宰舆论。这种社会赋权与中国当下矛盾丛生的转型期社会乱象,一经碰撞与合并,很有可能爆发出惊人的裂变能量。

总之,技术赋权事关"能发声",社会赋权事关"有影响"。如今这两大赋权是具有广泛普遍性的,而非偶发选择性的,这是传统媒介时代不可想象的。

这种新媒体的技术赋权与社会赋权,是对大众的经年培养,而且这种培养一旦被大众适应,大众就不可能再倒退回传统媒介时代的状态。这也必将倒逼传统媒体做出改变,甚至是打碎自身的改变,而不只是将新媒体视为"脱困工具",否则传统媒体自身刻板的传统与包袱只会使其难以为继。

从社会文化层面而言,两大赋权带来两大结果:

(1)技术赋权带来的重要结果,是受众越来越无法接受关于"形式"的一成不变,而永远期待着有关"形式"的不断创新、不断刺激、不断张扬。

(2)社会赋权带来的重要结果,常常走向两个"内容"层面的极端:一是容易极端地走向"大",凌厉地批判社会生活与意识形态;二是容易极端地走向"小",告别凌厉而拥抱温情脉脉。

不得不注意到,在我国语境下,期待传统媒体,特别是传统主流媒体的主流内容,立即进行颠覆性改变而彻底走向媒介融合思维、互联网新媒体思维,是不现实的,也未必是一种负责任的要求。我们可以期待的是传统主流媒体的渐变,而这种因应媒介融合的渐变的最重要语境,似乎正是技术赋权与社会赋权,以及它们带来的上述后果。

作为中国传统媒体新闻改革的突破点,甚至是整个传统媒体传播策略改变的重要部位,电视新闻改革所面对的语境也是上述深刻的"赋权生态"。本节要考察的是,作为电视新闻改革最难攻坚的一环,当前电视时政新闻改革与上述语境的互动状态。与其他传媒与艺术形态不同,由于中国电视诞生伊始就与"意识形态宣传品"天然地关联,电视向来是中国所有传媒与艺术形式中受规约最为严格的,因此考察媒介融合与电视新闻互动变化状况,也便具有一定的典型与代表意义。

二、媒介融合时代的电视时政新闻改革悄然起步

新时期以来,中国电视新闻改革有"逢三则变"的现象:1983年的全国广播电视工作会议,在新时期宏观政策方面规约了电视新闻的发展;1993年中国首个电视新闻杂志《东方时空》的开播,标志着电视新闻在形态和语态上有了切实的突破;2003年中央电视台新闻频道的开播和地方民生新闻的兴起,标志着电视新闻找到并走上了回归传媒属性本体之路;而2013年中国电视新闻的革新,似乎在于时政类新闻栏目的革新,这主要以中央电视台《新闻联播》为先导与代表。

2013 年的中国电视新闻革新正是历经了 2011、2012 年的铺垫和其后至今的承接,我们才看到了其变化的持续性、显著性、标识性和可分析性。

自 2011 年 9 月 25 日《新闻联播》改版(这也是其自 1996 年实现直播 15 年后的再度改版)之后,《新闻联播》包括形式与内容在内的传播策略发生了显著的变化,可谓《新闻联播》历史发展分期的又一显要标识。[①] 根据《新闻联播》2010—2014 年中 236 天的采样收视率统计列表可知,[②]改版之前绝大多数的期次收视率难以过 1;而改版之后收视率过 1 的期次开始增多,特别是从改版近一年后的 2012 年 9 月 7 日起,收视率过 1 的天数显著增多,且此后多数期次收视率连续过 1,收视率提高成为常态。

而因应前文所述的媒介融合时代"技术赋权"和"社会赋权"所带来的社会文化整体氛围,以及在这一意义上大众对事关"形式"与"内容"创新与变革的期待,2012—2015 年春节期间,《新闻联播》在"形式"与"内容"两大方面进行了大胆尝试——形式上创新的密度陡然加大,内容上集中走软性暖融路线。这些都使该栏目的春节时段明显区别于常态常规时段,更明显区别于改版之前的呈现。在春节期间让栏目的变化井喷,甚至已经成为《新闻联播》的"固定动作"。在当前的体制机制状态下,利用节庆时段推动新闻改革,也体现着中国电视新闻人的智慧。

本节对媒介融合时代下,技术赋权与社会赋权语境中的中国电视新闻改革问题,主要选取时政新闻这个改革中相当特殊又最为重要的突破口,进行集中论述。这其中又以中央电视台《新闻联播》这一最典型、最重要的中国电视时政类新闻栏目为分析对象。毕竟,"在央视的新闻改革中,最难做的新闻栏目是《新闻联播》,而联播的一小步,是中国新闻的一大步"。[③]

这些曾经的一步一步,这些曾经的令人眼前一亮的传播方式、技巧和理念的改变,哪怕是难以彻底的,哪怕是注定反复的,但至少作为一种在彼时彼刻有不小影响的层层积累,在未来的某个时刻,将推动着螺旋式上升的更大改变。

一切的传播策略之变,从 2011 年 9 月 25 日中央电视台《新闻联播》大改版说起。

① 刘俊:《语态・编排・包装:谈〈新闻联播〉改版背后的新闻叙事之变》,《电视研究》2011 年第 12 期。

② 数据统计结果源自对中央电视台内部资料的分析。

③ 引自时任中央电视台新闻中心评论部副主任张洁在 2010 年 4 月 29 日《新闻联播》编辑部《联播故事会》活动上的发言,刊于《央视新闻内刊》2010 年第 17 期第 32 页,刘俊执笔。

三、2011·2013·2015：基于《新闻联播》的创新看中国电视新闻发展

（一）语态·编排·包装：2011年，《新闻联播》发展史上"大变脸"

2011年9月25日，中央电视台《新闻联播》迈出了新的一步。从当日开始，《新闻联播》迎来了其发展史上的一次巨大变化与创新，这次改变甚至不亚于1996年《新闻联播》开启的直播播出。

浅表层面，观众看到了郎永淳那稳重中透出的年轻气息，欧阳夏丹那笑容背后流露的亲和力量（见图3-1）。而在主持人变化的背后，此次改版有更深层的变化——新闻叙事层面的变化，从新闻叙事的语态、新闻叙事的编排与新闻叙事的包装辅助手段三个方面，悄然开启了《新闻联播》新的发展时期。

图3-1　2011年9月25日改版，《新闻联播》新主播首次出镜

1.新闻叙事的语态之变

电视语态表征着电视媒体在处理与观众关系时的思维。改版后，《新闻联播》新闻叙事的语态变化意在拉近新闻与观众的距离，以期增强传播效果。

（1）记者采编之变以及背后的语态变化。

记者采编之变的背后体现了我国电视新闻语态的变化，这实为方方面面探索的结晶、认识的发展。这些记者采编变化主要体现在以下几个方面。

第一，《新闻联播》的新闻片开始由记者配音。

从2011年9月25日的头条新闻《农发资金指标提前下，农民干劲足》开始，观众发现许多新闻片的配音是由现场采访的记者来完成的。改版前，《新闻联播》中新闻片的配音，基本都是由《新闻联播》的诸位主播以及其他优秀播音员如彭坤、欧阳夏丹等人完成的。而改版后，我们在当晚的《新闻联播》中就听到、看到了五条由记者完成配音的新闻片，记者配音的新闻时长约占《新闻联播》总时长的2/5，而且播出位置靠前。相关情况如表3-1。

表 3-1 2011 年 9 月 25 日由记者完成配音的新闻统计表

播出位置	新闻标题	记者配音时长	占总时长的比例
第 1 条	《农发资金指标提前下，农民干劲足》	244 秒	14％
第 3 条	《新疆：慕士塔格丈量冰川的人》	187 秒	10％
第 4 条	《5％铁路退票费今起执行新标准》	67 秒	4％
第 5 条	《错峰游中转游，错开高峰又省钱》	59 秒	3％
第 6 条	《城乡文化活动，百姓的精神家园》	150 秒	8％
总计		707 秒(11 分 47 秒)	39％

记者是新闻现场的亲历者，也多是新闻稿件的撰写者，所以记者在配音时，往往可以凭借自身的经历与体悟，通过语音高低、语调张弛、语速节奏更精准地向观众传达新闻现场的情况与新闻稿件的内容。从专业角度讲，由记者完成的配音显然不如由播音员完成的配音标准，但从另一个角度讲，非标准播音腔的配音消除了观众与新闻栏目、新闻事件的距离感。没有字正腔圆的仪式感，没有把生活推出一定距离的陌生化，只有和生活同步的新闻直播。这对随时坐到电视机前又随时可能走开的观众来说，是一种表达方式上的贴近，不需要在从生活状态转向看电视新闻状态时做太多调整。这体现了改版后的《新闻联播》更加贴近观众，关注"受众接受"的姿态。

在改版首日的新闻里，配音的记者几乎都使用了相对低沉的声音，且语音、语调起伏不大，语速适中，体现了新闻的冷静与客观。此外，改版后记者在配音时也体现出了自己的些许个性，根据新闻内容适时、适度地时而略带俏皮，时而充溢温情。显然，此类配音从新闻调查类、法治道德类、社会故事类节目中吸取了一些成功经验。

使用非播音专业出身的记者完成配音，特别需要注意其语音、语速、语调的变化必须维持在合理、适度的范围内，不能矫枉过正。新闻毕竟要站在严谨、客观的资讯分享角度，这是观众对电视新闻的基本期待。此处指出记者配音的优势，并非否定播音员配音的合理性，只是希望从新的角度观照《新闻联播》发展变化的实际情况。

第二，除了配音所体现的语态变化外，记者出镜不再是"立正式"地报道，而是多进行体验式采访报道。

如改版当日的头条新闻里，共有镜头 49 个，其中记者体验镜头 23 个，约占该条新闻总镜头数的一半。记者一边与老乡干农活一边说出镜词，无词出境时也全部是与老乡一起忙碌的场景，同期声里还能听见记者与老乡商量应该如何干活的话语："往哪边拧？（放）下去再说啊。"而当日《城乡文化活动，百姓的精

神家园》一条新闻中,记者直接参与到群众的唱戏表演中,跑起了龙套,并且在配音中交代了跑龙套的过程与感受。

在典型报道中,体验式采访让记者切实经历被采访的人、事,对所采新闻有更深刻的体悟。体验式报道改变了记者和观众之间"我说你听"的关系,记者和观众也都不被推到事件之外,而是形成"事件拉着记者""记者拉着观众"参与到新闻进程中来的状态。此外,在体验式报道中,被采访对象也不再"站桩式"说话,多是一边走着或干着手头的工作一边接受采访。改版后的《新闻联播》中,被采访对象的话语限制大大减少,开玩笑、自嘲、家常话、比喻说法都予以采用。

第三,记者在报道中大量运用被采访对象说话的同期声,更多地让新闻报道的当事人来说,而非多通过后期配音来描述。

在《农发资金指标提前下,农民干劲足》《新疆:慕士塔格丈量冰川的人》《城乡文化活动,百姓的精神家园》三条典型报道中,运用采访对象接受采访的同期声分别为83秒、89秒、46秒,占每条新闻片总长度的34%、48%、31%。可以明显看到,直接让采访对象"说话"的长度已经占《新闻联播》一些新闻片时长的1/3到1/2。

特别是《城乡文化活动,百姓的精神家园》一条新闻,从头至尾都铺着同期声,包括村民唱戏、演奏乐器的声音,闲聊的声音,村头大喇叭的声音,村民看戏时嘈杂的声音等。报道中同期声的大大增加,让记者在采访时注意更多地放大百姓的话语,增强了新闻的现场感、客观性、可信度和吸引力。

第四,记者采编时更加注意微观与细节。

这首先体现在新闻的切入点从具体的人、事、物开始,而非以政策等宏大层面为开头。从微观入手,意在从一开始便将新闻与人物的命运、事件的发展等相联结。改版当日头条新闻便是如此:"齐志宾,河北藁城黄庄村42户农民合作社的经理。今年,他在农业综合开发项目竞争立项时出了点岔子。"第一段从"出岔子"切入,从一开始便点明人物、事件,很能引起观众的注意力与好奇心。

其次,记者的镜头还注意捕捉更多的细节。如25日《新疆:慕士塔格丈量冰川的人》中科考队员吃饭的镜头长达12秒,细致地展现了队员们的所吃所喝:干馒头、榨菜、冰水。在另一条《城乡文化活动,百姓的精神家园》中,给了浴室浴霸一个镜头,意在说明戏台条件艰苦,没有镁光灯便用浴霸来照明。这些细节易于让观众记忆深刻,更好地感知新闻内容,体悟新闻主题。

(2)口语化的文风之变以及背后的语态变化。

改版后,《新闻联播》的文风也有所改变,这主要体现在新闻导语与配音文稿的口语化方面。

我们以改版后的首条新闻《农发资金指标提前下，农民干劲足》为例。主播所说的三段导语如下：

【第一段】农业综合开发资金是中央财政拿钱支持农业资源综合开发的专项资金。以往这笔钱呢，都是当年下发当年的，而现在这项资金的下发越来越提前。这不，明年的指导性指标今年8月就下来了。就这样一个简单的变化，可把亿万农民的心气儿搅动火了。

【第二段】河北藁城南屯村等三个村早在2010年就争取到了一个农业综合开发农田建设项目。这可让黄庄材和周围邻村乡亲们好生羡慕。

【第三段】农发指标提前下达忙坏了村里的齐志宾。而河北省农发办主任老杜则比往年闲了。老杜说，这是因为农开项目不再"可汤吃面"。啥意思呢？北方话就是说，有多少汤下多少面。

从上面三段导语加着重号的表达中，可以发现改版后的主播导语一改往日的"联播书面语"，而是充满了口语化的表述，既有"呢"这样的语气助词的加入，又有如"这不""可把""这可让""好生""忙坏了""老杜"这样的日常通俗表达，甚至还有"可汤吃面""啥"这样的方言。

首条新闻中的配音文稿与记者出镜词，同样充满了口语化的表达，例如"老有面子了""准备啥""可不是""效果呢""钱也不再撒盐面"等。其中"钱也不再撒盐面"的口语表达，甚至可能让部分观众一瞬间不见得能理解其意。在头条之后的新闻中，无论是导语抑或是配音文稿，都运用了许多类似的口语表达。

新闻的深刻性不只在于一本正经、端庄正式的表达，也在于观众是否深刻地有所感知。传者对受者的接受与反馈不可不察，这是传播学的基本理论。在语言与文风问题上，"语言不仅仅是一个简单的表达问题，同时更是一个生存状态问题……语言的贫瘠意味着生命的贫瘠，语言的苍白象征着生命的苍白，语言的僵化标志着生命的僵化"，[1]"新鲜、深刻、真实的话语代表了执政党的正心诚意，代表了执政党理解世界、领导国家的能力，也是它团结社会、动员人民的力量源泉"。[2]

2.新闻叙事的编排之变

新闻叙事编排的变化主要体现在以下三个方面。

[1] 李彬：《中国新闻社会史》（插图本第二版），清华大学出版社2009年版，第162页。
[2] 李书磊：《再造语言》，《战略与管理》2001年第2期。

第一,就栏目整体编排来看,改版后的《新闻联播》更加注重基层劳动者、聚焦百姓生态、关注社会万象、提供生活服务的新闻。

其实改版前的《新闻联播》已经注意到了上述主题,且上述主题新闻的编排位置也愈加靠前,将非重大时政新闻往后编排。改版后首日,在前半段的《农发资金指标提前下,农民干劲足》《吴邦国会见阿拉木图市议长》《新疆:慕士塔格丈量冰川的人》《5%铁路退票费今起执行新标准》《错峰游中转游,错开高峰又省钱》和《城乡文化活动,百姓的精神家园》这六条新闻中,只有一条时政类新闻,时长仅为1分20秒,在当日前半段的六条新闻(约前16分钟)中仅占不到10%。

改版后首日的《新闻联播》特别将提供生活服务的新闻向前编排至11分钟左右的位置,首先介绍了铁路退票费开始执行5%的新标准,又详细向观众建议了"十一"黄金周出游的信息与策略:国内游方面,西藏、新疆、丝绸之路、丽江、九寨沟、桂林等热点线路都已报满,并建议时间宽裕且关注价格的游客选择中转产品并错峰出行。出国游方面,"7月,爱尔兰宣布对持英国签证、经英国入境的中国游客实行免签政策;8月,伊朗开放成为中国公民出境旅游目的地,中国到美国夏威夷、关岛定期直航的开通使出游价格降低近两千元;9月,中国游客赴日旅游门槛进一步降低,自由职业者也可以申请赴日个人游……"该条新闻配以世界各地风景名胜与游客游玩的画面,最后以一句"十一黄金周,祝您玩得开心"作结。上述两条新闻加导语长度达138秒,极具民生消费类新闻的特色,其编排位置、新闻内容凸显了《新闻联播》深刻的变化。

第二,就单条新闻来看,在改版当日的头条新闻中,不再是主播说完导语后新闻片一直播到底,而是主播共说了三段出镜词,将新闻片串联成三个部分。主播更好地融入新闻片,穿针引线,以引起观众连续不断的观看兴趣。

第三,改版后的《新闻联播》将原来的"简讯"部分打造成国内与国外两个"联播快讯",见图3-2。作为《新闻联播》的简称,"联播"一词在中央电视台内部使用得非常广泛,如将负责该栏目的部门简称为"联播部",将新闻片在该栏目播出简称为"上联播"等。"联播快讯"的改名是塑造栏目符号的重要举措,一个"快"字至少

图3-2　2011年9月25日改版,设立"联播快讯"版块

体现了在时效性面前的一种姿态。此外,改版后该栏目还新增"最新消息"版块,继续凸显对新闻时效性的追寻。《新闻联播》栏目从 1996 年 1 月 1 日起便由录播改为直播,此次"联播快讯""最新消息"的加入进一步提升了该栏目直播的动感。

3.新闻叙事的包装辅助手段之变

图 3-3　2011 年 9 月 25 日改版后的动态示意图设计

一般来说,新闻叙事的包装辅助手段包括:主播导语静态题图与动态小视窗画面、醒目标题/文字、屏幕切割与多视窗、动/静态图表或示意图、导语/新闻片背景音乐、版块标识符号等。

改版后的《新闻联播》里运用图表、示意图明显增多,首日共计 12 个,并且这些图表、示意图的绘制不再刻板,开始加入卡通动漫元素,绘制线条时尚、色彩饱满,甚至略带抽象。示意图也不再只是静态表现,而是真正"动"了起来。见图 3-3。另外,多视窗在头条新闻短评与之后的《城乡文化活动,百姓的精神家园》这两条新闻中有所运用。

电视新闻媒介要善于利用丰富多彩的后期操作手段,在几乎无法改变已发生的客观新闻内容的情况下,增加新闻的附加值,强化新闻的动感,催人调动情绪,使观众投入观看当日最新发生的新闻。在当下的电视新闻里,适时、适度的静态/动态图表或示意图等包装辅助手段已经直接参与到新闻内容的建构里,而不再仅仅是锦上添花的枝枝叶叶。视觉大数报告时代更是如此。观众从满屏的图表或示意图里接收视觉信息,同时耳听声音信息,有助于观众更加精准地把握晦涩的数字文字、复杂的时空过程,更好地认知、体悟新闻的内容与主题。

改版后的《新闻联播》,新闻标题运用白蓝色彩,字幕为透明底衬白字,字体更大更醒目。"新闻联播"四字的 3D 标志也有所改变,为深蓝底色、亮黄中文、白色拼音,配以 3D 转动的地球,且位置改为屏幕左下角。所有这些改变,借鉴了央视新闻频道的视觉包装设计,改进了屏幕符号的颜色搭配、面积设计、位置安排。特别是色彩反差更明显,加入了大量的暖亮元素,颜色调配得醒目又不失雅致,蓝与白分别凸显了新闻的沉稳与快捷特质。这些都使该栏目更具画面感,更为时尚,

也更有利于观众观看。上述被固定下来的符号易使观众形成与新闻的约会意识。

正如本部分开头所言,《新闻联播》在中国电视新闻领域有着举足轻重的地位。《新闻联播》的变化,其意义不在于一次的变化有多大,而在于它正处于不断的变化之中。当然,无论怎么变化,从自上而下的诉求来看,《新闻联播》的安全播出是第一位的。在此基础上,《新闻联播》在语态、编排、包装上依然还有进一步变化与提升的空间。

(二)可爱·可视:2013年"逢三之年"《新闻联播》的变化新趋向

如前所述,中国电视新闻改革有"逢三则变"的现象,"逢三变革"表面上是一个简单的年代上的历史巧合,但深入来看也暗含了一些内在的规律,[①]对其后的中国电视发展产生了深刻的影响。中国电视新闻改革在中央电视台的引领与各级电视媒体的积极回应下,曾不断把寻时机迈出求变步伐。2013年又是"逢三"之年,固然对新闻改革"一步到位"的要求是不现实的,我们对电视新闻改革的路径与步骤要有清醒认识,但同时也必须有所需求和期许。

"逢三之年"的除夕,《新闻联播》的"一举"(主播拱手拜年)和"一动"(大时段的连线报道),很好地代表了《新闻联播》自2011年9月25日改版后,又展现的一系列变化举措与趋向,以及这些变化的影响:《新闻联播》这一中国电视新闻改革的关键栏目变得愈加"可爱"与"可视",其背后体现的是新闻姿态与新闻手段内容的联动变化。

除了除夕夜"一举"的"可爱"和"一动"的"可视",近年来《新闻联播》栏目革新较为频繁:减少领导人活动与会议等时政新闻的播出与上头条的数量、引入新闻评论员制度、增加现场直播连线、靠前编排民生新闻、追踪或回应新媒体上的话题与新闻、加大舆论监督类新闻的比重、主播微笑播报新闻、新闻文稿逐渐口语化、主播播报时手部与头部动作自由度加大、提高记者地位并使用记者为新闻片配音、广泛运用体验式报道并提高同期声在新闻片中的分量、提高国际新闻的地位、革新"联播快讯"增加新闻的时效性、提高新闻片后期示意图动画效果的可视性、部分改版该栏目的整体包装效果(如下角标"新闻联播"四字的标识样式与位置等)、增加"寻人启事""你幸福吗"等持续报道……本节对这些变化与革新作进一步探析。

① 胡智锋、刘春:《会诊中国电视——关于中国电视现状及问题的对话》,《现代传播》2004年第1期。

1.可爱：主播与栏目姿态之变

近年来《新闻联播》主播表情、语言、动作的变化，体现出该栏目的姿态逐渐具有符合时代特征的软性气息，即亲和近民的气质。这一变化，从主播表情的

图3-4　2013年除夕夜《新闻联播》主播拱手礼拜新年

默默改变为肇始，随后以主播语言变化为重点，到2013年除夕夜主播在栏目结束报尾时做"拱手礼"拜年的动作为锦上添花，见图3-4。从网络舆论场反馈的信息来看，主播表情变化与语言变化虽然是该栏目主播姿态变化相对核心的元素，但这些变化对于非专业人士而言较难察觉，所以相对于除夕夜李修平、康辉两位主播那伴以欢乐笑意的"拱手礼"拜年，此前《新闻联播》主播语言与表情的变化反而成了铺垫。正是"拱手礼"这一本是锦上添花的"变"，因其"举"动明显、前所未有又恰逢除夕，终将《新闻联播》主播姿态之变推上了网络舆论场的前台。

难怪微博热议："【过节学一招：拱手礼】新闻联播两位主播给观众拱手拜年，这可是新鲜事。可两位一个左手抱右手，一个右手抱左手，这是怎么回事呢？原来拱手礼有两种：一个为吉礼，一个为凶礼。左手在上为吉礼，右手在上为凶礼（以男子为例，女子相反），长见识了，新闻联播可真考究啊！千万别比划错了。"[1]

（1）亦庄亦谐的表情：《新闻联播》主播姿态变化的肇始。

其实，从数年前开始，《新闻联播》主播就已经尝试根据新闻内容的不同而变化自己的表情，特别是播报喜庆或偏软性内容的新闻时，辅以或端庄内敛、或热情欢乐的深浅笑容；并且在每期栏目的开始与报尾时，也多辅以或深或浅的笑容。笑意播报已经成为《新闻联播》主播每日表情的常态。

由于数十年来观众对《新闻联播》主播的认知都是"严肃一律"的刻板认知，所以，这一变化可能需要观众的逐渐观察与感受，克服对主播刻板印象的过程可能会比较漫长。传统上，《新闻联播》主播给观众的印象往往是"从来没有见他们在荧屏上面笑过"，以至于彼时《新闻联播》主播偶尔在综艺、访谈节目中露

①　资料来源：http://weibo.com/1704819467/zjgNd1Xlv。

出笑容、展示才艺,会让观众倍感新奇。

可见,主播表情变化这一该栏目主播姿态变化的肇始,实为该栏目姿态之"变"迈出的一大步,类似的变化也将成为《新闻联播》日后无论是新闻姿态还是主播姿态之"变"的常态。

(2)口语化、亲近式的语言:沟通社会、交流民众的力量。

就主播语言变化而言,如前所说,我们倾向于将 2011 年 9 月 25 日《新闻联播》改版作为近年来语言变化的起点。

2013 年的"逢三之年",除了之前主持人导语与新闻配音词的变化外,每期《新闻联播》的重中之重——内容提要,不仅增加了每条提要的字数,更在表达上让观众感到亲近。例如 2013 年 2 月 10 日正月初一《新闻联播》的一条内容提要就很好地体现了这一点:"相声演员为了模仿宫廷后妃,硬是把 70 多集的《甄嬛传》看了两遍;魔术团队深更半夜'溜'进演播厅,为的是掩人耳目。春晚团队揭秘春晚幕后,看啥叫'台上一分钟,台下十年功'"。在《新闻联播》政治符号和意义蕴涵都相当重要的提要中,能做如此变化,值得注意。

(3)更为自由与开放的播报动作:更好地呈现新闻、亲近受众。

就主播动作变化而言,除了除夕夜"拱手礼"拜年之外,《新闻联播》男女主播在播报时,适时适度地加入手势,播报时头部动作自由度也开始加大。2015 年的除夕夜,两位主播甚至还呈现了侧身对谈式播报。

主播播报时身体姿势与动作的合理安排,以及前述的该栏目主播的表情变化与语言变化,不仅能够更好地呈现新闻内容,更使得《新闻联播》这一中国电视新闻乃至整个传媒体系的独特地带,愈加亲近观众,愈加"可爱"。严肃冷厉是一种力量,朴实亲和同样是一种力量,而后者应是未来中国电视新闻改革的变化趋向。

2.可视:新闻手段与内容之变

由于《新闻联播》的特殊性和重要性,"安全播出"一直是该栏目恪守的重要原则,而现场连线直播的诸多不确定因素,给"安全播出"提出了更高的要求。2013 年除夕夜《新闻联播》大时段直播的呈现,值得肯定。

"在《新闻联播》30 多年的发展史上,直接引入现场新闻信号播出的情况十分罕见,总计不超过四次,最近的两次就出现在以往一年多的时间里,而其中又以 2011 年 11 月 17 日'神舟八号'返回地面的直播报道最具国际化。"[①]而除夕

① 李风、杨金月:《〈新闻联播〉微调改进工作探究》,《电视研究》2012 年第 6 期。

夜当日,《新闻联播》从 6 分 48 秒开始,至 22 分 44 秒结束,在超过一半的时长里,采用了演播室连线现场记者、全国多地实景直播画面配演播室口语播报(口插画直播)等新闻播报手段。这些大时段直播的内容分别是:广东广州荔枝湾水上花市;福建漳州南靖土楼;黑龙江雪乡;江苏南京秦淮河;山东青岛:地铁工地上的年夜饭;台北:圆山饭店团圆火锅宴;北京:警用直升机夜航保平安;西太平洋:海军编队一级战备过除夕;春晚后台:文化"年夜饭"新惊喜等。

在《春晚后台:文化"年夜饭"新惊喜》这条新闻中,还使用了现场出镜记者直播接力的方式,即记者张羽在春晚导播间的直播连线结束之时,直接由张羽通过出镜词引出记者张泉灵,张泉灵在央视春晚一号演播厅继续进行连线报道,而且切张泉灵时使用的是空镜摇入出镜记者的方式。在整个大时段直播过程中,主持人与出镜记者都显示出比较松弛的状态,不断配以笑容和手势辅助导语词或出镜词。见图 3-5。在《北京:警用直升机夜航保平安》新闻中,主播康辉在导语词中说到"机会"一词时略"吃螺丝",这一方面显示了其在除夕欢庆气氛中的松弛状态,同时也正是因为这样的气氛和直播的特性,使得传统意义上《新闻联播》不易发生的小失误,也已被观众接受,甚至感到因"可爱"而"可视"。

选在举国喜庆的日子做出一些不触犯原则,又有一定或不小改变的举动,推动中国电视新闻前行,对于中国电视新闻改革来说,是明智且必要的。

图 3-5　除夕夜《新闻联播》的春晚一号厅连线

除了除夕夜展现的"联播连线化"外,近来《新闻联播》在新闻手段与内容上亦有不少举措。

(1)提高评论员与记者的地位。

2013年1月23日,《新闻联播》首次加入独立评论员环节。在当日节目进行到20分钟左右的时间,央视评论员杨禹就"节约光荣、浪费可耻"系列话题,发表主题为"刹住浪费,管好三'公'"的评论。放大评论员的地位和声音,将事实与意见分离的同时,加强媒体的意见提供,为公众提供丰富、生动且略带个性的新闻资讯,是央视新闻改革乃至中国电视新闻改革未来的走向之一。

从2011年9月25日《新闻联播》大改版开始,该栏目便提高了记者的地位,越来越多的新闻片开始由记者配音。除了配音所体现的语态变化外,记者出镜不再是"立正式"地报道,而是多进行体验式采访报道,更多地将采访自由度与空间让渡给记者把握。此后,该栏目还增加了"记者体验""记者调查"等版块,将体验式报道纳入日常性报道当中。

(2)加强民生报道力度。

国家主要领导人的非重要时政新闻可以不上头条,已经成为近年来《新闻联播》操作的惯例。与此相关联,时政新闻在编排的时段、时长等方面很大程度上让位于民生新闻。这一思路也体现在《新闻联播》每日"内容提要"的安排上。"内容提要"之于该栏目甚至更大层面上的重要性不言而喻。近年来,当日"内容提要"中无国内时政新闻、突出民生新闻的情况在该栏目中频出,对此不赘述,仅举一例以供读者体会。2013年1月13日《新闻联播》的"内容提要"无国内时政新闻,头两条"内容提要"都关注雾霾天气(这在当时对雾霾比较敏感的舆论环境下是难能可贵的,也是有突破的),并连同随后的暗访鱼翅造假、国产票房、网传暖人照片等内容构成了国内新闻提要。当日的"内容提要"亦加入了口语化元素。

持续性的栏目活动与版块向民生内容倾斜,在2012年的年末也有一些展现。如2012年10月19、20日《新闻联播》持续关注了广西桂林文氏四兄弟寻找走失母亲的故事,并在栏目中公布了寻母兄弟的联络方式。该栏目在宝贵时间里用大篇幅报道一个中国普通家庭的遭遇,并经当事人同意在屏幕上打出寻人者联系方式助其寻母,这是观众对《新闻联播》的刻板印象中不易想见的。彼时该栏目还曾有意将"寻人启事"版块适时持续下去。再如2012年《新闻联播》持续播出的"你幸福吗?"调查,不断尝试将受访百姓更多反映、更多样式的回答播出,甚至不拒绝一些个性、搞怪,或是抱怨、消极的回答。对这些多样回答,特

别是对或轻灵或负面回答的处理,是一种在日常性活动与版块中尝试的突破,这考验着中国电视新闻人的智慧。

此外,《新闻联播》还增加"生活服务台""假日服务台""春运服务台""新春服务台"等版块,日常性地播发诸如《冬季雪天路滑,驾车有技巧》《春运火车票订票攻略》《雾霾影响健康,公众应加强个人防护》《伪劣烟花检测:危险系数高》等新闻。

(3)加强舆论监督。

2013 年 1 月 8 日、13 日、14 日、24 日《新闻联播》连续播发记者调查《揭秘追踪假鱼翅》,1 月 12 日、13 日连续播发记者调查《饲养牲畜吃人药,兽药滥用抗生素》,这只是该栏目近年来加强新闻舆论监督的一个表现。仅 2013 年前 50天,《新闻联播》就播发了如《用制度力量堵上浪费的"无底洞"》《拆掉地方"两会"花架子》《山西长治苯胺泄漏未及时上报》《PM2.5 的危害》《建筑用麻刚沙?豆腐渣!》《义昌大桥坍塌事故涉及多环节违法》《海南旅游高回扣乱象调查》《农民工艰难讨薪路》等监督性新闻。

(4)加强与网络新媒体的互动。

2013 年 2 月 15 日《新闻联播》结束时,主播以"获取最新资讯,您还可以登录我们的官方微博——央视新闻。观众朋友,再见!"报尾(一段时间后又增加了"微信"和"客户端"的字样)。与网络新媒体互动,是近年来该栏目的重要革新点。除了此处提高"央视新闻"官方微博地位的做法外,该栏目在新闻选题上也开始视网络为重要的新闻来源,类似《会开门的马网络走红》《关注网友上传的暖人照片》《购票攻略:微博上查询购票日期》《"光盘行动"走红网络》等越来越多的新闻都以网络端为新闻来源,甚至还与网络互动,播发如《抢黄灯记分引热议,公安部将出细则》《神奇的"月子水"》等新闻,追踪或回应网络热点。

(5)加大国际新闻的报道力度。

由于《新闻联播》的国内新闻压力通常较大,所以国际新闻的篇幅常常被压缩。但加强国际新闻的报道,尽量保证每日 10 分钟国际新闻的版幅,一直是近年来该栏目在日常操作中的努力方向。

此外,2013 年 2 月 10 日正月初一的《新闻联播》在开始与结尾时,两位主播再一次动情地向观众拜年,并且,当日以"上海豫园"的实时直播画面为结尾字幕的背景画面。这是"开放式报尾"手段的使用。同时,当日的《新闻联播》还延续了前一日除夕"联播直播化"的实践,在栏目中继续运用大时段直播。再如,2月 15 日正月初六,节目结束时主播温情表达:"今天是春节假期的最后一天了,

此时此刻还有很多朋友在返程的路上。节目的最后我们共同去看一看上海和北京的情况,祝大家一路平安! 再见。"随后,在拉结尾字幕时同样以前方(上海和北京的火车站与公路)的实时画面为背景,进行"开放式报尾"。

(三)形式再变·内容温情:2015 年《新闻联播》春节档"再变脸"

通过内容分析,我们发现常现革新的《新闻联播》"春节档"主要可以界定为"春节假日期间"。近年来相当长的一段时间里,春节档成为《新闻联播》变化前行的最突出时段。本部分以 2015 年春节期间的创新为主要示例,兼顾 2011 年9 月 25 日改版后的 2012—2015 年春节假期期间的《新闻联播》所有新闻为样本。由于四年间我国春节假期安排不一,为保完整,取每年除夕至正月初七共32 天的节目为分析样本。

1. 形式再变:因应技术赋权的形式创新

如前所述,媒介融合时代"技术赋权"带来的重要结果,便是接受者永远期待着有关"形式"的不断创新、不断刺激,而难以忍受观感与心理的静止、僵化、停滞。期待"流转"而拒绝"程式"、张扬"新"与"变"而拒绝"稳"与"定",这也是媒介融合时代与后现代社会文化汇流、碰撞的重要表征。曾在 30 余年的发展中"形式"变化不大的《新闻联播》,在 2011 年改版后,在形式方面突然开始发生大量而密集的变化。近年来春节期间该栏目的变化较为集中,可为代表示例。

(1)切入与报尾的创新。

首先来看切入的创新:片头之后直接切进各地直播信号、主播罕见对谈交流以及主播拱手拜年等。

2015 年除夕之夜,《新闻联播》片头播完之后,没有像往常一样切进演播室的主持人,而是片头之后直接切进了四路各地的直播信号,展示了黑龙江雪乡、广州迎春花市、安徽肥西三河古镇、香港维多利亚港四地除夕夜的画面,并配以主播的口插画解说。这是《新闻联播》历史上第二次片头之后没有直接切入演播室,上一次是直播神舟八号飞船发射升空。

此后,在当日节目进行到 2 分 40 秒的时候,才第一次切进演播室。切入后主持人也没有像以往正襟危坐、以常规的"各位观众,晚上好"开始播报,而是十分罕见地以两位主播(郎永淳、李梓萌)的对谈、交流方式,开始了当日的播报,见图 3-6。两位主播语气、语速、语调的交流感较强:"(切演播室)【郎永淳】通过刚刚的这个直播信号,我们是看到了祖国的四个地方,其实它们只是此时此刻

祖国的一个缩影,这是祖国的大家庭——北方呢,还在瑞雪纷飞,而南方已经是鲜花怒放。但我想今天,无论南北,有一样,那就是春联是一样红。【李梓萌】是的,现在呢,除夕已经来了,春天也来了;年夜饭来了,团圆的时刻就到了。【郎永淳】大年三十儿,《新闻联播》给您——【合】拜年了!(主播拱手礼拜年)。"

在齐声说"拜年了"的同时,两位主播都以"拱手礼"的动作、笑容灿烂地面向镜头拜年。李梓萌在面带笑容拱手拜年时,甚至手中还夹着划口播稿件意群用的笔,见图 3-6。《新闻联播》主播拱手拜年,这已经不是第一次了,2013 年的除夕之夜,康辉、李修平两位主播就曾在节目结束时笑容满面地拱手向观众拜年。从 2014 年除夕开始,《新闻联播》将主播拱手拜年安排在节目最开始。2015 年除夕的这一动作与节目内容结合得更为紧密。此后,这一方式一直延续至今。

图 3-6　2015 年除夕夜《新闻联播》主播罕见对谈并"拱手礼"拜年

如果对比 2012 年除夕的《新闻联播》开场,我们也可体会到近年来该栏目的不断变化。2012 年当日是常规的片头后切入演播室,两位主播以激昂的语调表达:"各位观众,晚上好! 在中华民族的传统节日春节即将到来之际,我们向全国各族人民、海外华侨华人,致以节日的问候! 欢迎收看《新闻联播》节目。"

其次,报尾的创新主要体现为普遍使用"开放式报尾"。

2015 年除夕《新闻联播》的报尾,没有使用通常的主播演播室说"今天的《新闻联播》节目播送完了,再见"并出编播人员字幕名单的形式,而是在当日最后一条新闻之后,直接切入我国多地家庭年夜饭的画面,配主播演播室口播结束语:"【郎永淳】年夜饭上桌喽,春晚就要开锣了,美在团圆相守,乐在一家亲。【李梓萌】多陪父母说说话,学学老辈持家做人,言传身教,沐浴家风。"然后再出编播人员字幕。为了保证开放式报尾的画面美观,字幕也没有采用往常以"透明底居中向上走"的形式,而是以"白底在画面底端横拉"的形式,在有限的版面

上呈现更多的画面信息,如图3-7。同时,央视播送中心编辑武文多选用拜年老歌中"喊个隆咚锵咚锵,上街去拜年"的经典曲调,专门为这一除夕的年夜饭报尾谱写了背景音乐。

图 3-7 开放式报尾与编播人员字幕设计

其实春节期间《新闻联播》使用开放式或准开放式报尾,并不是第一次。如前述早在 2013 年正月初一,《新闻联播》结束时就以上海豫园的实时直播画面为结尾字幕的背景画面。此后的正月初二至初六均在报尾时使用全国各地实时画面为结尾字幕背景。

(2)突破安全播出所限,逐渐普遍运用连线直播。

由于《新闻联播》的特殊性和重要性,"安全播出"一直是该栏目恪守的重要原则,而现场连线直播的诸多不确定因素,无疑给"安全播出"提出了更高的要求。在《新闻联播》的发展史上,直接引入现场新闻信号播出的情况十分罕见,在 2012 年之前总计不超过四次。2013 年除夕夜,《新闻联播》在直播连线方面呈现了前所未有的突破——当日从 6 分 48 秒开始至 22 分 44 秒结束,在超过一半的时长里,连续采用了演播室连线现场记者、全国多地实景直播画面配演播室口语播报等新闻直播连线手段。[①]

此后,每年春节期间,特别是除夕夜,直播连线逐渐成为联播的常态,并带动非春节期间连线直播的数量和质量。例如,2013 年 1 月 26 日是当年春运第一天,上午 10 点,主播海霞踏上从北京西开往汉口的 1955 次临客列车做跟车报道。列车停靠郑州站的时间为 19 点 12 分,当天主持《新闻联播》的主播康辉与身在郑州火车站的海霞做了时长 3 分钟的视频直播连线,成为《新闻联播》有史以来第一次外景记者视频直播连线报道。[②]

再如,2013 年 11 月 9 日《新闻联播》在新闻频道 21 点重播时,切入了正在进行的广州恒大队参加亚冠足球决赛的直播实况,从节目的 20 分 20 秒至 21 分 57 秒切入决赛现场长达 1 分钟 37 秒。体育赛事的直播切入很难作假(当时

① 刘俊:《〈新闻联播〉变化趋向探析》,《电视研究》2013 年第 5 期。
② 李凤、肖彧、栗颖:《〈新闻联播〉"改文风"的点滴心得》,《中国广播电视学刊》2013 年第 9 期。

央视五套正在同步直播);同时体育赛事直播过程中,内容的不可控因素很多(如双方的冲突或本方的失球等),这对《新闻联播》是一次巨大挑战,类似尝试可谓该栏目发展史上的创新标识。

(3)新媒体手段的运用:全部基于手机自拍画面的新闻片。

2015年除夕夜《新闻联播》在报道主播康辉准备春晚主持时,全程1分13秒的新闻均用了康辉手机自拍的画面,并使用了自拍的同期声。

而半个月前,央视新闻频道向观众发出了一份邀请:"你用手机拍过年,新闻频道给你播。"2015年春节期间,《新闻联播》更是将自拍形式设为固定版块,以"百姓自拍"为名。供稿的百姓不是专业摄影师,他们用手机拍下的画面也有不少问题,但这些画面背后却是真实的、原汁原味的日常生活。"百姓自拍"版块在《新闻联播》首次播出的时间是2015年正月初一,内容是10年未回家过年的年轻高中教师徐钱钱一家,历经54个小时的颠簸从新疆库尔勒回湖北过年的故事。新闻片全长4分52秒,其中长达4分33秒的内容是徐钱钱和丈夫用手机拍摄的画面。

此外,选择社交媒体(如微信)、移动通讯工具功能(如自拍)、互联网话题、新媒体整体生存状态等为新闻切入点,以增强新闻生动性,在近年来的《新闻联播》中已较为普遍。如2015年正月初六《拼在基层·徐翔:我是"乡间小吏"》一条中,新闻的切入点便是:"在微信里发发朋友圈,已经成了很多人的生活习惯。在浙江有这样一位镇长,他也在朋友圈晒家乡的美景和美食,可他发的最多的还是对乡镇工作的思考和感慨。"在媒介融合时代,《新闻联播》使用新媒体的尝试,不仅从微观上反映了百姓的真实状态、节省了新闻机构的采摄成本,更从宏观上对整个传统媒体在新闻采编的新媒体转型有意味深长的影响。

(4)"数据"系列:大数据呈现的尝试。

从2014年起,《新闻联播》以大数据技术与形式为基础,设置独立版块。2014年设置了"数据说春运""数据说春节"版块,2015年设置了"数据过年"版块。

从形式上说,"数据系列"在2014年创造性地设置了一个除《新闻联播》主演播室之外的副演播室,拓展了新闻播报的空间延伸和观众想象。同时,两年间该系列使用了大量动态图表与三维动画,特别是2015年在数据说春运和春节时,根据内容在屏幕上呈现出飞驰的高铁、穿越云层的航班、漫天飞舞的大雪等,这些动画常常大胆地以满屏、半屏或者三分之一屏等大块视觉区域呈现,见图3-8。

创作团队没有采用传统的演播室,而是在央视新址38层实景拍摄录制,运用前置虚拟技术的包装,让春运中的高铁、飞机、摩托车队"开进"了央视新址,

故宫、庙会、海岛也"搬进"了央视新址。春节期间这些活泼的动画,配以主持人生动的话语、丰富的语调,为常规时段庄重有加的《新闻联播》赋予了更丰富的气质。而且这次"数据系列"创作团队还采用最新的"体感"技术,主播说到哪里,举手投足之间虚拟动画就跟到哪里,完全由主播自己控制,拍摄录制一气呵成。

图 3-8 2015 年《新闻联播》的"大数据系列"报道

从内容上说,两年的"数据系列"在整体上紧扣过年的线索,在具体操作中尝试内容的多元。既关注到具体的出行信息,例如通过天眼实时航班线路图得出"10 点和 16 点航班最容易延误",通过统计发现北京、海南、广州为春节期间国内游最热目的地并且"境外游跟着汇率走"等;也关注到出行信息、数据统计背后所反映出的社会现象,例如重庆人打工云集广东、近年来过年的"逆向迁徙"(父母去看望子女)、过年送礼等情况与问题。

同时,呈现大数据时对数据来源的描述也是必要的,例如在节目中会介绍:如果你的智能手机使用过定位功能,那么你的行程就会在百度的动态迁徙图上显示为一条细细的蓝线。画面上春节期间的动态迁徙图就是依托 3.5 亿部智能手机呈现的,"你能看到的这些闪耀的蓝色,就代表着春运的滚滚人潮"。

2.内容温情:因应社会赋权的内容增益

近年来春节期间《新闻联播》的内容增益,主要体现在走"软性"人心路线的新闻故事大幅增加,这暗合了前文所述的媒介融合时代"社会赋权"的重要结果——容易极端地走向"小"、告别凌厉而拥抱温情脉脉。这种社会状态虽然会带来很多问题,但随着社会文化的大氛围发生变化,传统媒体的这种"暗合"也是有其缘由的。这一改革不仅是一种社会文化层面的回应,在业务层面,内容的软性暖融也有助于栏目形象的丰富,以及电视新闻改革的推进。作为主打时政新闻的《新闻联播》,不仅有必要的、自上而下的正襟危坐,也要有多元的、自下而上的温情暖融。否则只怀有"凌厉"理念、只呈现"严肃"面貌,容易使传统媒体的内容在媒介融合时代走向无效传播甚至负向传播,变得"好事办坏",甚至"事越好传播结果越坏"。

（1）新闻编排：正月初四的温存与《这次，我们给〈新闻联播〉点赞》。

2015 年正月初四《新闻联播》播出之后，《这次，我们给〈新闻联播〉点赞》《朋友圈被〈新闻联播〉刷屏了》（"人民日报"公众号）等微信文章在朋友圈广为传播，并一再被各大热门公众号转发。这些微信文章中特别引用了一条网友的微博："今天的《新闻联播》用纪录片的方式伴随着梁静茹的歌曲《无条件为你》，讲述了千里探亲只为多看你的一眼、火车飞驰而过六秒的一眼、火车站短暂停留六分的团圆的故事。看哭了。不是刻意的煽情，最打动人的往往是最真最朴实的感情。连最高大上的《新闻联播》也频走人心路线，海霞最后一句导语是说为这大爱点赞，我想说为今天的《新闻联播》点赞。"

这篇微信文章的所指，是正月初四《新闻联播》的三篇报道，当日联播的前三条新闻都是"只为多看你一眼"系列，这三条新闻的总时长达 14 分 24 秒。第一条新闻题为《一条红丝巾，相聚 6 秒钟》，讲述了为了能见到春节在列车隧道驻扎站岗的武警丈夫，妻子和孩子选择了在火车通过丈夫岗哨的时候，从车窗向外挥舞红丝巾，可列车通过岗哨的时间只有 6 秒钟，车窗内外互相根本看不清对方，只能看到红丝巾飘扬。第二条题为《6 分 30 秒的团聚》，讲述了在沈阳客运段工作的一位列车长，整日忙碌不常回家。她 70 多岁的父母，为了过年看上女儿一眼，跑了 80 公里到女儿停靠的车站，在站台上见了女儿 6 分 30 秒。第三条题为《8 天风雪路，跨越千里来看你》，讲述了一位年轻的新婚军嫂穿越千里风雪，在冰天雪地里走了八天七夜，春节赶到边关的新婚丈夫身边。当距离连队还有 6 公里时，越野车彻底趴了窝，军嫂拖行李箱徒步破雪进山，最终在雪地里与前来迎接的丈夫相拥。三条新闻片的结尾配乐，均使用了梁静茹的流行歌曲《无条件为你》。在第二天正月初五的《新闻联播》中，又对这三个普通家庭进行了追踪采访，体现了报道的连续性。

其实早在春节期间软性新闻首次放量播出的 2012 年正月初四、初五，其新闻内容就已经十分感人了。这两天的《新闻联播》审看间里，几乎所有工作人员都是噙着眼泪看完报道的。人们记住了老兵王继腾 15 年的新春心愿，感慨农民诗人杨成军向媳妇许下的浪漫约定，难忘西藏先心病患儿小央金去北京的美好愿望。连续两天，编辑部收到大批观众抒发感慨、感怀的电话与短信。《新闻联播》成为春节期间最大的"情感传播"平台。①

① 李凤、杨金月：《〈新闻联播〉微调改进工作探究》，《电视研究》2012 年第 6 期。

(2)新闻数量:新闻淡季拼故事,软性新闻在春节期间放量播出。

在中国,春节的软性喜庆气氛,常常成为冷性新闻的障碍,对于《新闻联播》这类特殊的新闻栏目变脸而言,却是契机。在新闻淡季拼软性故事,成为《新闻联播》革新的重要选项。

前述的 2015 年正月初四《新闻联播》,如果算上第四条新闻"百姓自拍"和第七条"据说过年",当日联播的软性新闻总长度可达 20 分 33 秒。2012—2015 年春节期间,《新闻联播》都遵循了"确保重点性新闻,压缩一般性新闻"的原则,而春节期间的"重点性新闻"则特指软性故事新闻,栏目也非常敢于给软性新闻以时间,且时长逐年稳步增加或保持高位,见表 3-2。

此处的"软性新闻"指多以个体普通百姓故事为内容主体,多以近年来央视走基层的报道为形式参照,并适度融入电视新闻专题片与电视艺术纪录片的创作风格,视角平实、主题民生、情感动人的报道。如"春节说吧""你为谁点赞""百姓自拍""行进中国·精彩故事""据说过年""数据说春运""数据说春节""家风是什么""新春走基层""新春五洲行""过大年""春运服务台""新春服务台""异常天气提示"等版块中的报道;近年来的"大数据系列"和直播连线两大典型创新形式也算入其列,指令性报道或宏观性报道则不在其列。

表 3-2 2012—2015 年春节期间《新闻联播》每日软性新闻的时长统计

	2012 年	2013 年	2014 年	2015 年
除夕	00 分 00 秒	17 分 49 秒	09 分 19 秒	16 分 28 秒
初一	08 分 23 秒	05 分 17 秒	12 分 43 秒	10 分 46 秒
初二	10 分 03 秒	17 分 35 秒	08 分 46 秒	19 分 47 秒
初三	13 分 29 秒	18 分 13 秒	16 分 16 秒	19 分 29 秒
初四	19 分 46 秒	14 分 58 秒	10 分 14 秒	18 分 33 秒
初五	21 分 48 秒	21 分 11 秒	15 分 37 秒	19 分 16 秒
初六	12 分 50 秒	18 分 22 秒	16 分 04 秒	10 分 06 秒
初七	10 分 54 秒	06 分 09 秒	14 分 19 秒	03 分 51 秒
合计	97 分 13 秒	119 分 34 秒	103 分 18 秒	118 分 16 秒

2012 年农历正月初四、初五,《新闻联播》"新春走基层"系列报道首次放量播出,不仅占据了当日联播近 2/3 的篇幅(即 20 分钟左右),而且正月初四当天的系列报道还占据了包括头条在内的前四条新闻。此后这一软性新闻的放量举措成为春节期间的常态。2013 年正月初五的软性新闻更是占据了前 21 分

11秒,与2012年正月初五一起(占前21分48秒)创下所有样本天数的最高值。改版前的2011年,虽然春节期间《新闻联播》也开设了"新春走基层"版块,但从编排时长、内容软性、形式包装等方面,与之后的年份仍有明显差别。

同时,2015年除夕至正月初五的六天时间,《新闻联播》没有一条传统意义上的国内时政新闻,基本为软性百姓故事和节庆新闻所充溢,直到正月初六才出现《人民日报》评论员文章、中纪委节日举报畅通等时政新闻,直到正月初七才出现关于国家领导人的新闻。2014年春节期间的国内时政新闻虽然比2015年要多,但从正月初一到初六也均无国家领导人的新闻;2013年初二至初六无国家领导人新闻,国内时政新闻也更多;2012年国内时政新闻在春节期间大量出现,没有国家领导人新闻的天数只有正月初三与初四。如此也可以窥出一些流变趋势。

(3)新闻版块:逐年创新的版块设计与设置。

近年春节期间《新闻联播》版块内容的设置呈现逐年创新的状态,版块形式的设计思路也较为开阔。但无论什么样的形式,其新闻视角绝大多数聚焦于普通民众的平凡故事。总结起来,主要有以下几类。

第一类是开放式街采。这是所有类别中最显著的创新,包括:①"新春说吧"(2015年)、"春运说吧"(2014年)、"新春走基层·百姓心声"(2013年)——从2013年起,央视在全国主要火车站设置了一些红色亭子,在亭子里没有采访者,没有拍摄者,只有一台摄像机,让即将回家的候车人打开内心,讲述回家过年的苦辣酸甜。内容有感人、快乐的元素,同时也不拒绝一些哀伤的诉说。②"你为谁点赞"(2015年)——记者在全国街采民众过去一年的经历与感受,也注重点赞的背后民众到底看重的是什么。点赞人既有中国核潜艇之父黄旭华,也有极为平凡的普通人;既有为国家领导人、为中国足球点赞,也有给自己的闺蜜、给自己、给采访的记者点赞;既有国内的采访,也有在海外如阿根廷等地的采访;还有记者深入农贸市场,一位商户向记者展示了他曾点赞的一个微信分享,题为《什么样的男人发不了财》。③"家风是什么"(2014年)——家庭是社会的细胞,家训、家规、家教、家风,是社会风气、公民道德的源头。在该版块中,记者在海内外走街入户,展示了诸多表达多元而又规约于中华民族主流价值观的家风。④"吾老吾幼"(2013年)——春节期间记者对各地老年人的街采,采访老人最需要什么、最害怕什么。老人的回答多样,有直面困难的,比如老人会反映医院里的东西特别贵,还不能砍价,不能把钱扔到医院;有直面温暖的,比如每天早晨看着已经患病16年的老伴好好的,就感觉是最大的幸福。

第二类是人物记录类。包括:①"我不见外"(2015 年)——采访记录在中国工作、生活、学习的外国人,呈现外国人对中国印象与态度的同时,也为中国形象海外传播提供了一种思路。②"中国人的活法"(2015 年)——同样是成名,活法可以不同;同样是付出,心态可以不同;同样是追梦,勇气可以不同。记者用了近一年的时间,记录了一些普通人的真实生活,记录了他们在生活面前的抉择。第一期呈现的是"大衣哥"朱之文的故事。③"新春走基层"系列(2012—2015)年除"新春说吧""家风是什么"之外,还包括以下子版块——"零点后的中国人"(2014 年,如记录环卫工人一夜清扫 500 米路段)、"问暖"(如 2014 年的边远地区的医疗救助、2013 年的"我爸爸是渐冻人")、"在岗位上"(如 2014 年的列车员,2013 年的高铁检修员、走进武直-10 演习的故事)、"蹲点日记"(2014 年,如急诊室故事)、"流水线上的爱情"(2013 年,如车间里的婚纱照)、"记者返乡记"(2013 年,记者把镜头对准自己的乡亲,用新闻的眼力去观察,用亲切的乡音去沟通)等。④与"新春走基层"系列相近的"行进中国·精彩故事"之"拼在基层"系列(2015 年)、"感动记忆"(2013 年,记录不同家庭的幸福生活)等。

第三类是春节时令类。包括:①"新春五洲行"(2014 年),既有对神秘国度的探寻(如深入朝鲜采访),也有对海外风情风光的呈现(如对荷兰鲜花交易市场的呈现),甚至还会把视角微观地投向泰国曼谷街头和美国芝加哥街头的中国年味橱窗。与此版块类似的还有 2013 年的"过大年"系列。②服务性内容。如 2012 年春节期间,《新闻联播》专门开辟"春运服务台"子栏目,增强旅游出行、票务信息的报道。时任中央电视台台长的胡占凡专门指示增加"异常天气提示"子栏目,针对遭遇灾害性天气的地区,进一步强化生活提示。"春运服务台"版块一直持续到 2014 年。

(四)可持续地推进电视时政新闻改革

2015 年除夕的《新闻联播》播出后,由于因应"技术赋权"与"社会赋权"的形式和内容创新鲜明,引发了一些正向的网络舆论回应。例如节目播出后得到不少网友的认可——网友莼菜野兔说:"只想说今天的新闻联播给我看哭了";网友 GODZILLA-zhl20 说:"听说今晚新闻联播很感人,准备看完春晚,出生以来第一次去找资源看一遍新闻联播";网友 Never_change979 说:"第一次想上网搜今天错过的新闻联播";网友唠叨的小猪说:"不知道说点啥,反正觉得今天的新闻过得好快,还木有反应就结束了"。

本节对《新闻联播》革新的论述,既是对其改变的肯定,也是对其解决问题

与弥补不足的期许。这里要说明的是,一方面,虽经积极改版,但该栏目当前的实践与民众的心理期待尚有不小差距;另一方面,如果任何事情我们都一味秉持"一步到位式"的完美主义,那么任何阶段性的改革都必然会遭受病诟,变革也就缺少了动力。

以《新闻联播》为代表的时政类电视新闻栏目,承载着太多的国家意志、政府管理、社会规约、道德塑造、民生抒发,这些功能在一些视角下,在中国特殊国情下也有一种必要性,所以我们自然难以完全将其置于新闻专业主义视角下进行判断和有所期许。但深刻理悟媒介融合所带来的社会文化心理的跨时代的变化,动态地、小步探索地推动创新,或可为中国电视新闻改革的不二之法。其中,未来继续以"技术赋权"与"社会赋权"的思维,在相应的"形式"与"内容"方面可持续地推进《新闻联播》的积极变化,可从"内容生产"与"规制保障"两大方面着力。

首先,在内容生产方面,注意如下一些相对关键问题的尝试与解决。一是加大舆论监督的广度和深度,尝试参与对一些重大问题的讨论。当然,在中国特殊国情下,这种突破需要智慧。二是继续加强对民生、社会新闻的报道,兼顾财经、文体娱新闻,这种加强不仅体现在新闻编排与手段上,更要体现在选题与内容的"真民生""真问题"上。新闻编排与制作手段的进一步丰富与生动、新闻时效性的进一步提高,同样是观众的基本期待。三是新闻语言与主播表情动作等方面拿捏得更为准确与到位。无论是主播的笑容,还是导语词、新闻稿的口语化、方言化,都需要依照新闻内容而定,并照顾全国观众的表达习惯,避免过于无效和夸张的笑容,避免口语与方言的生硬运用,如对北方方言"啥"的过度运用。西方许多成熟新闻主播对笑容、口语及附加播音动作的拒绝,亦是一种重要观念。四是新闻改革中的松弛度并不意味着降低播出质量,在导播切换、主播口误方面该栏目依然需要继承良好传统。五是继续着力避免假连线、做作的记者体验、模式化的评论员评论等问题,遵循新闻采制播规则与规律,使得内容与形式各司其职又相得益彰。六是与新媒体的结合避免"程式化",要逐步做到与网络新媒体的多元结合,努力做到跟踪、引领网络新闻与话题并重,以增强电视新闻应对网络新闻时的主动性。

其次,在规制保障方面,注意如下一些相对关键性问题的尝试与解决。一是在体制方面,需要各级管理者的宽容和鼓励,虽然这有时可遇而不可求,但这确实为革新的显要保障。二是在机制方面,需要打破电视机构内部各部门的条块分割,各部门切实协同配合并确立责任主体,构建常态创新机制。三是在技

术方面,需要不断发掘新老设备与系统的潜能。四是在人员方面,需要鼓励编辑、记者、技术人员不断思考与研究相应的新闻内容与形式创新,以及新闻规律与趋势特征。五是在时机方面,需要不断寻找类似"春节期间"这样有助于变化的时间点。六是在激励方面,需要完善奖励机制,提高记者、编播和技术人员的地位与热情,留住优秀人才,并适当鼓励优秀人才长期攻坚于擅长的岗位。

在媒介融合语境下考察中国电视新闻改革的大局,恐怕还有如下三个宏观性的问题需要我们在改革中不断揣摩、调适与厘清。其一,在新闻业务层面,无论是《新闻联播》未来的进一步革新,还是中国电视新闻改革的理念与路径,都需要在业务领域探寻"新闻"主体意义上的本质和价值与客体意义上的受众需求,让电视新闻改革真正回归新闻、新闻业与新闻人追寻的本源。其二,在传媒理念方面,需要切实以新媒体生产、传播、接受的新闻思维看待媒介融合之局,而不仅仅把媒介融合看作传统媒体、传统电视新闻的脱困"工具"。其三在社会领域,珍视转型时期民众稀缺的注意力,争取将这种有限而珍贵的注意力转移到一种积极的状态、一个有意义的兴奋点里,不回避矛盾和问题,同时也为沟通当前中国不同群体、多元样态的问题、矛盾与价值观作出贡献。

总之,上述所有新闻姿态与新闻内容之变,虽然较之于世界电视新闻而言不见得十分新颖,但是放到中国语境下、放到《新闻联播》这一特殊而关键栏目的历时考察中,便可见其分量与意义,便可见这些改变对当下与未来的影响。即便该栏目的这些变化尚属"工器之物"的层面,其创新的持续性未必稳定,那也是中国电视新闻改革值得肯定的实践与趋势,是中国电视新闻改革"量"的积累。正是因为这一改革曾经不断历经了"量"的累积,穿过不同的岁月与时期,一路走来,才让我们不断对其阶段性"质"变有所期待!

四、媒介融合时代传统主流媒体放大主流声音的传播策略

本节的最后,我们从中国电视新闻改革这一具体问题上稍加拉开,以整体性的视野来对这个问题的上层话题进行考察,那就是,在传播策略的视角下,媒介融合时代传统主流媒体如何放大主流声音。

主流声音是代表社会主导性潮流的声音,是社会主导价值观的集中体现。长期以来,我国的主流声音几乎都是通过传统主流媒体传达的,传统主流媒体的声音曾长久地等同于主流声音,传播主流声音、引导社会舆论一直以来都是传统主流媒体的主要任务和首要职责。

但是,近年来新媒体的迅速崛起,使主流声音的传播状态乃至当前中国整体的舆论结构发生了巨大变化:新媒体由于具有大规模、跨时空、迅疾性、高扩散、个人化、自由度高、平等传播、兼容性强、难被审控等传播特征和能力,正在强势"主流化"。

特别是网络社交媒体的快速发展,使得当前我国的舆论结构逐步走向"去中心化"和网络意见领袖"再中心化"的状态,新媒体已然逆袭并引导着主流声音的传播。相反地,传统主流媒体却不断地从"主流"滑向"边缘",其声音往往被掩盖、搁置和消解。一个反置了的、此消彼长的主流声音传播状态逐渐形成。

我们需要从正反两个方面来看这一舆论结构的变化:一方面,如果从"存在即合理"的角度来说,媒介科技的发展是客观的、必然的,它所促成的自下而上的传播权力达成,是对传统传播结构的极大改善,因此我们需要正视它的合理存在,与其进行良性互动,而不是否认、躲避或扼杀;另一方面,新媒体传播场域中的主流声音,其内容往往鱼目混杂,体现出的价值观较为混乱甚至撕裂,假新闻、谣言丛生,常常与传统主流媒体传播的正向主流价值与主流内容相冲突。这与后现代社会文化环境相结合,成为当下我国社会主流价值观崩坏与缺失的重要原因。

可见,在新媒体时代,我们既需要承认新媒体崛起的合理性,也需要看到仅有新媒体这一个维度强势传播主流声音是不够的,甚至是危险的。特别是在当前社会矛盾尖锐和问题频发的情形下,传统主流媒体在主流声音传播中的被弱化和被边缘化预示着舆论领导权的丧失,这对国家安全、社会凝聚和文化认同来说十分危险。面对上述问题,传统主流媒体如何在主流声音的传播方面彰显出与主流媒体地位相符的影响力,改变被动局面,放大主流声音?我们需要从如下三个方面深入思考。

第一,媒体监督管理部门应当给传统主流媒体更大、更多的空间。

在中国特殊的传媒体制机制下,媒体监管部门的态度与作为往往直接决定着传统主流媒体的发声效果,在新的传播环境中监管部门需要以更宽松的姿态、更开放的政策、更包容的条律监管并服务传统主流媒体。

这种"松绑"需要有常态的规制保证,并以此提高传统主流媒体传播的迅捷性和信息的透明度。就提高传播的迅捷性而言,媒体监管部门亟须提高信息审核速度,尤其是在重大事件的新闻传播上,要避免由于层层把关而导致传播时机的丧失。就近年来自然灾害和社会事件的传播经验来看,多数情况下传统主

流媒体如果不在第一时间迅速地、巧妙地发声,抢占信息和舆论高地,扼杀谣言的产生和传递,必会极大地损害媒体自身的公信力和影响力。

就提高信息透明度而言,媒体监管部门需要在内容审核方面适度宽松,避免由于传播内容过于保守和有限而导致传播效果的微弱。例如,当自然灾害或社会事件发生之后,受众的未知增多,其心理平衡便会被打破,这时受众急需摄取充分、客观、真实的信息,以使自己的心理重归平衡。如果受众从传统主流媒体渠道得不到透明的信息,便会诉诸其他渠道,这就给不实信息甚至谣言传播提供了机会。总之,政府传媒监管服务需要逐渐走向自觉,需要更清晰地认识到媒介融合时代传统主流媒体社会角色的变化,并勇于担责。

第二,传统主流媒体本身要把握好发声的时机策略与内容策略。

就时机策略而言,传统主流媒体需要认真研究传播规律,提高选择适当传播时机的能力。具体而言,根据事件的不同,传统主流媒体要么第一时间进行信息传播和舆论引导,强调"快";要么找准适当的时间点出击,强调"巧"。同时,在后续的不同时间节点结合"巧"传播,密切跟踪各传播阶段的信息和舆论动向,不断主动引导议程设置的走向而不是被动受制于网络议程,从而持续巩固传播效果。

就内容策略而言,传统主流媒体要努力提高传播内容的贴近性,更加接地气、祛除宣教气,为普通受众喜闻乐见。具体而言,传统主流媒体需要切实将受众视为对话主体,采用灵活多样的方式,使信息包装和传播手法更加符合受众的接受心理机制,如注意提供丰富可信的信息,保持持续有效的关注,进行公正客观的解读,引领积极有益的思考,勇于展现道歉、纠错、弥补的姿态,降低身段,回归常识,走向亲润。

有学者分析,在面对突发事件时,传统上主流媒体的报道方式多采用"强化支持"和"超越"策略,即强调政府的先进性及为人民服务的本质,强调政府在事件发生前已有的作为,强调该事件已经得到了政府高层领导的重视,并宣传事件中发生的英雄事迹及人们的正面品质。① 虽然这些报道策略在一定程度上、一定条件下是合理的,但这种舆论宣传模式的局限性在近年来各类突发事件的传播中不断显现,这些策略不仅越来越难以使受众产生正向观点,反而极易导致受众产生负面的认知、判断、情绪和行为,容易导致甚至加剧突发事件的灾难性后果。

① 　袁军、冯尚钺:《突发性公共事件与政府形象修复策略研究》,《现代传播》2013 年第 10 期。

第三,传统主流媒体还需要与新媒体进行良性互动。

在传播问题上,我们反对一元强势控制的状态。无论是传统主流媒体曾长期单向度地控制主流发声的权力,还是如今新媒体在主流发声的过程中一元独大,这都是不平衡的传播状态。当前在主流发声中被边缘化的传统主流媒体,需要提高自身的发声能力,这就需要其在新的传播时代,主动研究和接纳新的传播技术和手段,与新媒体进行良性互动。

传播技术终究是为传播平台和传播内容服务的,在新媒体崛起的挑战面前,传统主流媒体不能回避和拒绝新媒体的存在,而应该积极思考自身与新媒体传播各自的特征和优劣,与新媒体进行良性沟通和融合,促进自身主流发声的能力。新媒体的主要优长在于科技手段和传播效力等方面,传统主流媒体的主要优长在于专业有素并有严格的规约制度等方面;一方的长处也正是另一方的弱点,需要相互借鉴,共同长益。况且,虽然二者的优势和弱点有差别,但二者提供真实、客观、公正的信息,进行社会干预并承担社会责任的目标应是相同的。

在互动中,传统主流媒体在借鉴新媒体传播的手段、方式和思维时,需要特别注意与网络意见领袖进行良性互动。虽然"意见领袖"的概念早在20世纪40年代便由西方传播学者提出,但新意见领袖在新媒体传播环境中的作用之强,使其再次成为业界和学界关注的重点。从近年来大大小小的自然灾难和社会事件中,我们可以清楚地看到网络意见领袖巨大的信息传播力、舆论影响力和社会动员力,他们部分地占有并消解了传统主流媒体的影响力。

在很多情况下,传统主流媒体的声音要么被网络意见领袖二次过滤,要么被网络意见领袖的声音所淹没,这是网络传播"去中心化"下的"再中心化"。在这种状态下,传统主流媒体一方面需要通过各种渠道,与网络意见领袖进行良性互动,争取实现网络意见领袖和传统主流媒体影响力的叠加,而不是互相亏耗;另一方面,传统主流媒体要正视并重视网络传播的广阔土壤,积极参与到网络环境的发声中来,通过多样的传播策略和方式,通过一些事件和时机提供的机遇,通过与各方利益主体的协商,使传统主流媒体的网络发声平台成为网络意见领袖。当然,主流媒体在处理与意见领袖的关系时,也不能放弃对这一群体的监督;对网络新媒体传播中的民粹主义倾向亦需警惕。

自然,传统媒体与新媒体互动的方式有不少,但传统媒体管理者与相关业者是否能真正彻底理解领悟新媒体时代的生态与理念,是问题的关键。

总之,在新媒体时代,在媒介科技飞速发展和社会矛盾凸显的两大困境与挑战交织下,传统主流媒体提高舆论引导能力、放大主流声音的能力是一个系

统的过程,需要各方力量一方面在宏观战略上深入思考,充分考虑到任务的综合与复杂性;另一方面,在中观和微观的层面要积极、及时行动,快速找到一些解决问题的关键性切口,不要放过当下转瞬即逝的一些有利的时机和节点。只有解决了新媒体时代的影响力问题,传统主流媒体才能真正实现自身在国家复兴、社会发展、文明传递中的意义和价值。

第二节　传媒领导者的素养提升:传统媒体发展的关键点

前文不断提及,无论是传统媒体的整体性创新变化,还是具体到电视新闻的改革,在中国的社会环境下,都有特殊的规约和限制。在"人之意志"掩盖"制之意志"的语境下,传媒领导者的决断对媒体转型或新闻改革,都有着关键性影响。因此,从一定程度上说,提升传媒领导者的媒介素养,比新闻形式与内容操作水准的提升,显得更为重要。

传媒领导者的媒介素养是一个十分重要但又容易被忽视的命题。本书认为,我们首先需要关注提升传媒领导者的媒介素养的必要性,如传媒领导者在传媒"拟态环境"构建中的作用至关重要,传媒领导者对媒介素养理论与实践欠缺的关注,媒介融合时代传媒领导者与媒介接受者一样面临知识沟困境,全球化时代里传媒领导者需要切实提高对话能力。其次,我们需要关注传媒领导者自身的不同类型与不同关切重心,以及影响传媒领导者自身媒介素养水准的因素。最后,提升传媒领导者的媒介素养有四重维度,在价值观层面强调态度决定一切,在执行力层面强调细节影响成败,在艺术性层面强调诗意提升现实,在创造力层面强调智慧改变世界。

一、研究增容:从媒介使用者的素养转向媒介管理者的素养

媒介素养的理论与实践起源于 20 世纪 30 年代初期的英国,起因是电影——这一如今在大众传媒意义上已然势弱的传媒艺术形式——的普及,彼时电影与相生的流行文化挑战着传统意义上的学校教育与社会价值,并被认为对青少年有负面影响,这些负面影响需要媒介教育进行矫正。

传统意义上的媒介素养教育的对象是媒介使用者,其中又以普通公民,特别是青少年和其他弱势群体为主。媒介素养教育的内容主要有两个关键词——"批判"与"运用"。"批判"即警惕、批判,乃至弃置媒介内容;"运用"即学

会恰当地接触、运用,乃至参与到媒介社区的建设中来。前者带有被动拒绝的意味,是自 20 世纪 30 年代以来西方媒介素养教育的固有之义;后者带有主动利用的意味,是 20 世纪 60—80 年代以后西方媒介素养教育新的聚焦点。

当然,英、加、澳、美四个西方代表性国家因为历史原因与现实诉求,媒介素养的着力点也不尽相同。四国媒介素养教育的起源虽不尽相同,但都与"文化"问题相关:英国"文化保护"的理念是为了保护精英文化,加拿大"文化抵制"的传统是为了抵制美国文化入侵,澳大利亚"文化融合"的理念旨在培养和提高国民的跨文化媒介素养,美国媒介素养教育也在发展过程中实现了从干涉主义向文化研究视角的转向。[①]

20 世纪 90 年代末媒介素养的理念传入中国之后,在理论介绍和建设方面渐成热点,但媒介素养教育的实践则较为滞后,总体尚属起步阶段。

当前,国内传播形势也使我们伴随着新媒体的深度参与,以及国内多问题、多矛盾爆发这两大困境与挑战的交织而日趋复杂。国际传播形势也使我们一方面有提升中国文化软实力、提升中国传媒国际传播力的迫切需求,另一方面又深刻地受到不平衡的国际传播秩序的制约。在这样的国内、国际传播形势之下,媒介素养的理论与实践需要在加强已有研究与措施的基础上,拓展新的内容,聚焦新的方略。

从传播过程来看,在传者发出端、传播过程端(正向传播、逆向反馈、噪音参与)、受者接受端中,当前媒介素养的理论与实践更加关注最后"受者接受"一端,对前两端缺乏应有的关注。特别是传媒领导者和从业人员直接参与更多的"传者发出端",直接决定着信息如何被规定,意义重大。

在中国传媒体制机制下,传媒领导者对"传者发出端"的重要影响是不言而喻的,传媒领导者的媒介素养在某种程度上甚至决定着传播工作的成败。各个媒体或者开放、自由,或者保守、传统的种种表现往往也取决于媒体的监管者和当家人的意识与决策。我们对一家媒体的叫好或者唾弃,虽然与该媒体从业人员的整体素质、该媒体的运作和发展思路等因素有关,但也常常直接取决于传媒领导者的媒介素养。

鉴于此,我国传媒领导者的媒介素养亟须整体提升,这种提升应该形成系统与常态机制,而不是使得优秀的传媒领导者的出现总是处于一种"可遇而不可求"的状态。况且,虽然传媒领导者的素质和识养可以部分由传媒人职业素

① 卢锋、丁雪阳:《文化向度的国际媒介素养教育考察》,《现代传播》2016 年第 8 期。

养与道德的教育来承担,但在我国国情下,这一群体承担的任务又远非职业素养与道德的范畴能够涵盖的。因此,在新的国际、国内传播形势下,我国传媒领导者的媒介素养,应当受到媒介素养研究与实践的关注。

"研究公民(公众)媒介素养的学者认为公民不能仅仅局限于自然人。持这一观点的学者提出公民应涉及三个方面的群体,即政府公民、传媒公民、个体公民。"①对传媒领导者媒介素养的关注,并不是消解或者取消媒介素养教育的主体和主要对象是媒介使用者这一理论与实践状态,而是对媒介素养教育的涵纳进行有益的拓展,对传媒领导者的媒介素养进行有益的提升。后文在观照传媒领导者整体的同时,会特别关注我国特殊国情下传媒领导者媒介素养提升的一系列问题。

二、提升传媒领导者媒介素养的必要性

(一)传媒领导者在传媒"拟态环境"构建中的作用至关重要

传媒不仅呈现现实,也在构建现实。近百年来,对这一问题有艺术和传播两个维度的思考:鲍德里亚从传媒艺术的角度提出"仿真"说,李普曼从传播学角度提出"拟态环境"的概念。

前者"仿真"是鲍德里亚"仿像"观点的第三等级,指的是一种模仿之真,而不是现实、客观、原始、朴素的真实,但是这种模仿出来的真实比现实、客观、原始、朴素的真实还要真实。

而后者的存在,更直接地显示了传媒领导者媒介素养提升的必要性。世界上每个人的实际活动范围和注意力都有限,不可能对与自己有关的整个外部世界都保持经验性接触,超出自己亲身感知以外的事物,人们只能通过各种新闻供给机构去了解。于是,在人们与真实的物质环境之间,便存在一个由新闻机构的报道所营造的"拟态环境",这种"拟态环境"是经新闻机构有意无意选择过的。

人的行为不再是对客观环境及其变化的反应,而成了对新闻机构营造出的"拟态环境"的反应,并且人们不会有意辨析"拟态环境"与客观环境的区别,往

① 戴永明、蒋宏:《媒介"封杀"与公民媒介素养》,《新闻记者》2004 年第 5 期;胡连利、王佳琦:《我国大陆媒介素养研究的进展与缺失》,《河北大学学报》(哲学社会科学版)2007 年第 1 期。

往把"拟态环境"当作真实环境来对待。① 如此一来,传媒的报道内容比事实本身更重要,甚至当真正的物质世界现实被呈现的时候,反而让我们不敢相信。

在中国特殊国情下,作为传媒发展的重要影响因子,传媒领导者对传媒及其所营造的拟态环境有重要的规定作用,而且这种规定性来得十分直接,在一些中观、微观层面甚至可等同于决定性。毋庸置疑,艺术家、科学家、政客、商人、意见领袖、社会活动家都可以对传媒施加影响,但相对而言,传媒领导者的眼光、胸怀、判断、境界对传媒发展、对拟态环境的营造、对民众与社会生活的直接影响力是无可比拟的。

现实是人们对世界进行基本判断,对行为进行合理选择的根本来源。传媒领导者的媒介素养高低,对于呈现和构建正向还是负向、混乱还是善意、局部还是整体、极端还是辩证的现实,对于影响受众的认知、判断和行为,责任重大,不容忽视。

(二)媒介素养的理论与实践欠缺对传媒领导者的关注

如前所述,媒介素养的观念起源于对青年人接触电影及流行文化的担心,旨在提高青年人对媒介内容的辨别力,是传统价值观与教育理念收编新的媒介现象和文化的努力,这是 20 世纪 30 年代初的事。

60 年代以后,随着学者对媒介功能认识的提高,在媒介教育的观点上发生了一个根本转变,即由抗拒观点转变为培养辨别能力的观点。训练青少年辩证地看待媒介,辨别媒介传播的内容与价值,区分媒介真实与现实真实,而且学校必须考虑媒介教育的责任。当 90 年代的研究者回顾媒介教育发展的历程时,更深切地感到"抗拒"大众文化的不合理性。研究者认识到,媒介教育者不应以自己的体验代替学生的体验,不应粗暴地以自己的判断代替学生的判断,甚至也不应该仅仅教给青年人一种美学判断。②

通过对媒介素养理论与实践发展的梳理,我们可知:一则,媒介素养因关注青年人而起,也一直将学校对青年人的媒介素养教育视作重中之重;二则,无论关注点是"主动参与"还是"被动拒绝",媒介素养都更加关注媒介接受者的状态。西方媒介素养的发展是如此,我国的情况也大致相同。从我国媒介素养的理论与实践来看,现阶段对"普通人群和弱势群体"等"媒介接受者"关注较多,

① 参见〔美〕沃尔特・李普曼:《公众舆论》,阎克文、江红译,上海人民出版社 2002 年版。
② 转引自卜卫:《论媒介教育的意义、内容和方法》,《现代传播》1997 年第 1 期。

如重点对儿童、青少年、成年普通百姓、农民、少数民族加以关注,而对相对"强势"的"传播发出者"——传媒领导者的媒介素养水准的关注明显不足。

由于传受双方的位置、功能、影响力和价值观不同,甚至差异较大,所以对接受者的媒介素养研究与实践,必然难以直接适用于另一维度的传媒领导者。鉴于我国传媒领导者在对内对外传播中的重要地位和作用,媒介素养的理论与实践应当拓展至对传媒领导者的关注,并将传媒领导者还原为个体、还原到常识、还原至环境中来对待,以切实提高其媒介素养。

(三)媒介融合时代传媒领导者与媒介接受者一样面临知识沟困境

每一种新型媒介样式出现之时,都考验着人们对这一未知媒介的接触、使用、参与和认知的意识与能力,也是媒介素养教育需要发力之时。在以互联网、移动终端为代表的新媒体进入中国人工作、学习和生活的 20 年时间里,在传媒科技加速发展的当下,媒介融合的速度急剧加快,我们如今需要同时面对传统媒体问题、新媒体问题、传统媒体的新媒体呈现问题等一系列问题。

深入来看,互联网、移动终端等新媒体在政治、经济、社会文化及个人生活等方面的全方位渗透,深刻地改变着当代人的个体特性和集体人格,使人类生活的许多权力关系与权力结构发生了分化和重构。前文也提到过,我国当前的舆论结构与社会权力正发生着重大改变,网络舆论的"去中心化"、网络意见领袖的"再中心化"、"自下而上"的舆论结构勃发等现象正逐渐引发社会权力的变化。

当前在我国,许多传媒领导者历经传统媒体的多年淬炼,熟悉并习惯于以传统媒体的操作与运作方式思考问题;与此同时,为数不少的传媒领导者往往因为年龄、精力、知识与经验等问题而忽视媒介融合时代媒介生态的新颖与复杂,在突然面对新媒体、新问题时往往容易显得无所适从。特别是媒介融合时代挑战着我国传统意义上的政治(后期也包括资本)强势控制新闻/信息传播这一现状,民众不仅可以随时随地发布任何信息(删查问题另论),而且信息牵涉的面与层次也不断拓展,这些信息甚至常常对抗着、消解着传统传媒机构的信息内容与发布权力,这都是传媒领导者面对的新情况、新问题。媒介融合时代里传媒领导者与其他传媒传受者一样,同样面临知识沟困境。

新媒体传播带来全新的质疑频发的执政环境、带来单向度社会舆论结构的改变、带来互联网"去中心化"与意见领袖"再中心化"的社会权力结构,也带来

多元思潮(如新自由主义、新左派、民粹主义、狭隘的民族主义、新消费主义等)。① 我国传媒领导者提高自身的新媒体媒介素养刻不容缓。况且,当传媒科技理性取代包括道德价值在内的诸多价值,当即时速度取代历时厚度成为新的宗教,这个时代里"资讯"越来越多、"知识"未必增加、"智慧"可能珍稀,传媒领导者有责任对媒介融合时代有更加深入的理悟。

(四)全球化时代里传媒领导者需要切实提高对话能力

无论我们因为全球化给人们带来交流的便利和发展的同步而肯定它,还是我们因为全球化使人类越来越共时地追求"同时同刻"的存在而遗失历时厚度、本土精神家园而否定它,全球化都正在并继续风风火火地践行着、推进着。作为全球化重要的助推器,传媒在全球化进程中的黏合作用意义重大,传媒领导者在全球化面前的态度与素养储备因而具有至关重要的作用。

在全球化时代,传媒领导者要有极高的媒介素养以应对国内传播的需要,不仅要完成国情体制下的传媒工作,也要承担媒介融合与转型时期中国社会裂口的弥合责任,弥合精英与大众之间、权富与百姓之间、城市与农村之间、不同地域之间的差距与矛盾。

全球化时代更为我国传媒领导者的国际传播素养提出了挑战。当前受不平衡的国际传播秩序以及中国文化软实力、国际传播力的制约,中国的国际传播远未在价值观、思维方式、生活方式等方面对其他文明、国家或社会产生影响,这与中国的国际政治经济地位极为不符,严重影响到我国的"软实力"。我国传媒领导者作为中国传媒这一国际传播主体的管理者、当家人,亟须提高自身在国际传播中的对外"对话"能力,积极思考传播主体的身份与形象从"一元"到"多元"、从"官方"到"民间"、从"政府"到"行业"、从"宣教"到"专业"转变的新思路。②

此外,由于媒介素养教育还可能成为传媒管理者的"救生圈""挡箭牌",所以传媒领导者不仅亟待提高自身的媒介素养,还亟待提高利用媒介素养教育同公众交流的能力。"在电子数码海洋中,管理者要想对'海盗'和黑客加以管理,几乎是异想天开。但是在管理者看来,通过对媒介素养教育的支持,他们就是

① 李良荣:《从网络到移动终端:当前的新传播革命》,在"南都岭南大讲坛·公众论坛"上的演讲。

② 参见胡智锋、刘俊:《主体·诉求·渠道·类型:四重维度论如何提高中国传媒的国际传播力》,《新闻与传播研究》2013 年第 4 期。

在履行其职责,即采用一种长远而明智的观点,通过教育手段使受众获得足够的知识,从而能对自己的媒介消费行为做出明智的选择。"①

三、传媒领导者类型及影响其媒介素养的因素

(一)传媒领导者的不同类型与不同关切重心

在我国,传媒领导者主要有两个维度的指涉,既指各级各类传媒机构的管理者、决策者、当家人、掌舵人;也指各级党和政府媒体监管部门的领导人员。传媒领导者的媒介素养需要同时兼顾这两个重要的群体。

虽然由于我国新闻宣传工作的内外部情况复杂,传媒领导者往往兼有多重任务、多重身份、多重特征,无法对其进行科学思维式的精确定位与判断,但通过一些传媒领导者呈现的类型特征和关切重心,我们可以大致将其分类如下:

(1)政治家型。如国内的党政官员,这一类传媒领导者往往有着丰富的从政经历和强有力的政界支持,其关切的重点往往聚焦于政治诉求。

(2)企业家型。这一类传媒领导者往往具有丰富的经营管理经历与经验,有的传媒领导者有着雄厚的资本支持,因为不同原因而转向媒体运作。他们的关切常常以产业诉求为重点。

(3)媒介专家型。这一类传媒领导者自身具有良好的媒介专业素养与专业理想,有的甚至就是由学者、学人转型而来的。他们往往有着有力的行业及学界支持,并以提升传媒自身水准与创新能力为关切重点。

(4)其他单一或复合型媒介领导者。

当然,在不同类型的传媒领导者身上也会出现悖论,比如由于各种因素的影响,政治家型传媒领导者可能更热衷于产业,企业家型传媒领导者可能对政治有更多诉求。不过,无论哪一种类型的传媒领导者,都应该以传媒专业与行业的理想与操守为底色。

(二)影响传媒领导者媒介素养水准的因素

传媒领导者的媒介素养水准常有参差,其媒介素养水准往往受到多元因素的制约。

第一,传媒领导者的媒介素养取决于其内在的媒介素质与修养,特别是其

① 〔英〕凯丽·巴查尔格特:《媒介素养与媒介》,张开译,《现代传播》2005 年第 2 期。

对媒体本身的定位、性质、功能、价值与影响的把握能力,以及对传媒生存与发展的国内外环境的判断能力,需要传媒领导者对国内外传媒发展的历史流变、理论建设与实操实例有频繁的接触、厚实的积累与敏锐的感知。

第二,上述种种传媒领导者类型与诉求悖论提醒我们,外部条件也是制约传媒领导者媒介素养水准的重要因素。面对纷繁复杂的外部条件和环境,传媒领导者对事物的判断与认知可能是正确的,但却不得不受如体制、机制、环境等各方面因素的制约,而无奈地做出带有偏差的甚至是错误的选择,从而影响了其媒介素养的体现。

第三,传媒领导者媒介素养水准的体现,也取决于其所领导的媒体的影响力。传媒领导人与其所领导的媒体在发挥影响力方面是一对互动关系,也是互促关系,特别是优质媒体和传播过程的成功,与优秀的传媒领导者媒介素养的积累与释放有至关重要的关系。此外,时代因素、社会变迁等也是影响传媒领导者媒介素养水准的重要因素。

总之,受多维的内外部因素制约,在政治与经济夹缝这一特殊生态中生存,面对甚至应对转型时期复杂多元的问题与矛盾的中国传媒,其领导者、掌舵人媒介素养的提升路径、方向与方式是一个多元而系统的问题。

四、如何提升传媒领导者的媒介素养

在美国,1992 年,"媒体素养领袖会议"曾这样界定媒介素养:公众使用、分析、评估各种媒介信息,达到沟通交流的目的。该定义包括三个层面,获取信息的能力、解读信息的能力和使用信息的能力。在英国,有媒介教育学者认为媒介素养指使用和解读媒介信息所需要的知识、技术和能力,把媒介素养分为使用和解读媒介信息两个层面。[①]

由此定义可见,一方面,传媒领导者的媒介素养是对媒介素养问题的拓展,即由传播的接受方拓展到传播的发出方,相比之下,美国学者凯瑞·巴扎尔盖特指出的媒介素养的构成同时兼顾了传播发出方与接受方,包含"(1)技术和应用层面,即能从事媒介部门的工作;(2)语言、语义、美学和价值观层面,对媒介内容的鉴赏与辨别能力;(3)结构层面,媒介部门的结构、经营管理等方面的知

① 张艳秋:《国外媒介教育发展探析》,《国际新闻界》2005 年第 2 期。

识"。① 另一方面,传媒领导者的媒介素养与公众的媒介素养也有共通之处,只是二者在不同的层面和出发点上锻炼其获取信息的能力、解读信息的能力和使用信息的能力。

基于此定义,本节认为,传媒领导者的媒介素养应该包括四个层次的内容:(1)以个人的素养和经验为底色;(2)推及社会层面的思考,并在社会层面继续沉积素养与经验;(3)通过前两者的感性接触与理性体悟,触及对一些根本问题的思考;(4)形成一种"浑然一体"的、自觉的高品级人格。

在前述内容基础上,结合媒介素养的基本指向,我们认为提升传媒领导者的媒介素养需要注意如下四重维度。

(一)务本价值观

《论语》有云:"君子务本,本立而道生。"价值观是人们接触、判断、认知、行为之本,这适用于包括传媒领导者在内的任何个体。如果出发点错了,那么结果的错误便难以修正。当下后现代的时代气氛加特殊时期的中国现状,使得理想与价值观常常被忽略甚至嘲笑,也有太多人以"情况复杂"为由放弃对价值观的追求。

"复杂的情况"固然是包括传媒领导者在内的任何个体都需要面对和思考的情况,但以此为由放弃"务本"绝不是"高人一等"的体现,反而是个人修养不足的体现。传媒领导者价值观端正与否,这是个人素质与修养的问题;优秀的传媒领导者需要依靠执行力、创造力应对现实社会中的复杂情况,同时也要在内心保持端正且高尚的价值定力。

现实状态的不理想是在任何时期、任何国家、任何社会都会存在且饱受诟病的,但如果个体内心没有对"理想状态应是怎样"的认知和追寻的话,有朝一日当现实状态趋于理想时,个体反而会不知所措、迷失自己。

具体到传媒层面,中国改革开放 30 多年来,特别是 1992 年邓小平同志"南方谈话"之后,中国传媒市场化、产业化的探索与发展非常迅猛,取得了一些突破。2011 年中国首次超过德国,成为全球第三大娱乐与传媒消费和广告市场,仅次于第一位的美国和第二位的日本。但在多元化的产业格局带来巨大产业效应的同时,中国传媒的社会文化责任担当却出现了不尽如人意的状况。在市

① 转引自 Bazalgette,Cary,"An Agenda for Second Phase of Media Education",Robe Kubet eds.,*Media Literacy in the Information Age*,New Brunswick,NJ:Transaction Publishers. 1997.

场化、产业化的浪潮中，在"娱乐至死"的环境下，一些传媒机构与公司过度追求经济利益，出现了不少为人诟病的问题，如虚假新闻的炮制、植入性行销的泛滥、恶性竞争、低俗化、收视率至上等问题层出，严重损害了中国传媒的口碑、形象和尊严。这些都考验着传媒领导者及传媒机构的价值观境界。

就传媒领导者的媒介素养而言，在专业层面需要在内心秉持客观公正、独立自由、交流为大、传播化人、珍视转型时期民众稀缺的注意力等价值理念，并在实践中巧妙地、最大限度地展现这些价值追寻。

在更为宏大的层面，传媒领导者更需要有对历史、对社会、对未来、对人类、对道德、对价值的担当，培养自己仁爱与兼爱互补的爱人观、兼济天下的责任观、学止无境的问道观、悲天悯人的待人观、君子不唯器的学养观。[①] 价值观是态度问题，"本立道生"的基本常识彰示着价值观与态度对一切人、事、物的决定性。

当然，我们也反对一味"去政治化"地观照传媒领导者媒介素养问题。传媒不能脱离政治，政治无法离开政党与政府，即便是最自由、最先进采行公共电视制度的国家和地区也概莫能外。"世界上任何型式的政党与政府，无论直接或间接，绝不可能完全退出新闻媒介。"[②]现代传媒的存在及作用发挥，总是各方利益让渡与协调的结果，提高传媒领导者媒介素养问题不可能只是坐而论道。

（二）淬炼执行力

传媒领导者媒介素养中对执行力的要求和培养，是指培养传媒领导者实现各类价值的方法，特别是在体制、机制限制的空间中施展领导能力的方法。由于前述中国传媒在政治与资本夹缝中生存的独特现状愈演愈烈，加以近年来由于新媒体快速发展而带来的民众民主监督力的提升，使得传媒领导者必然要面对不断复杂且深入的执行力问题。

我国传媒领导者在拥有端正的价值观基础上，在我国传媒发展、新闻宣传和报道手法曾长期注重宏大与宏观的状态下，应学会从"细节"入手寻找解决问题的方法、提升解决问题的能力。

我国媒体当前面对着"两大层面交织"的舆论宣传困境与挑战：一方面是"技术"层面带来的困境与挑战。传播技术以日新月异的速度发展至今天，新媒

① 刘俊：《文化·传媒·青年：台湾传媒教育开路人郑贞铭的教育观》，《现代传播》2012年第6期。
② 李瞻：《台湾电视危机与电视制度》，载《台湾危机》，台湾渤海堂文化公司2007年版，第196—197页。

体特别是微博、微信以其强力且便捷的交流、扩散能力,使得传统媒体的声音很容易被忽视或者消解,"自下而上"的声音因为传媒技术的发展而越来越难以被屏蔽。

另一方面是"社会"层面带来的困境与挑战。当前中国社会诸多的矛盾和问题集中爆发,不易弥合的阶层差异、贫富差异、城乡差异、地域差异,伴随着各方对政治体制改革的呼声,伴随着风险社会中自然灾难与社会事件的频出,伴随着精英价值观与大众价值观的裂口,伴随着近 30 年来中国社会中个体"人"的地位和价值被不断放大。

上述技术层面与社会层面的二元困境并非在各自的维度上平行发展,而是相互交织,并将继续交融下去。

在这种状态下,传统上单一的以"宏大"为特征的传媒语态与姿态、运行与操作思想已经展现出其局限性,成为受众反驳的重点;而新媒体传播的个人化、特征化、风格化等特点则需要各类各级传媒机构不断锻炼、深刻把握"细节"思维。传媒领导者在宣传与市场、事业与产业的关系与结构问题的处理中,在人、财、物的管理等宏观、中观层面的运作中,以及内容生产与传播的微观问题上,都可寻找关键性的细节,从而找到解决问题的有效办法。

"概念好炒,落实困难,一流的执行才能保证一流的战略。""目标"是前提,"实现"是根本,成功的关键取决于媒体管理者、从业者的执行力。具体到传媒运作层面,要保证传媒内容与产品的品质、水准和质量,"需在'细节'上着着不让,否则差之毫厘,谬以千里"。[①]

(三)培养艺术性

传媒,特别是新闻传媒,系"硬"度较大的社会公器,它亲近现实与理性而常常需要与感性保持一定距离,传媒领导者的媒介素养与个人气质当然要与这一特点相称,但这并不等于传媒领导者仅需培养理性的媒介素养,仅需培养应对现实问题的能力。

传媒不仅反映现实,也构建现实,还创造美,创造现实中的美,美中的现实。艺术与美是日常现实的一种停顿,在停顿于艺术的那一刻,现实被抽离为美感,使得人们能够突然跳出日常生活与世俗现实,陌生化地观照日复一日、习以为常的经验,发现现实的崇高或丑陋、壮美或荒诞、伟大或卑微。当人们从停顿于

①　王甫、吴涛、胡智锋:《2005:中国电视备忘录》,《现代传播》2006 年第 1 期。

艺术的那一刻走出再回到现实中时,现实在人们的心中已经得到升华,人们也便可以从更高的视野、以更从容的心态来观照现实。这就要求包括传媒领导者在内的传媒从业人员需要有健康、丰盈的艺术观与审美观,在反映和构建现实的同时提升现实。

较之于西方文明,中华文明的理性思考往往让位于感性体悟,如混沌一体的思维方式对抗着西方因果点状式的思维方式;同时,在与思维方式相关联的行事方式中,中国人多选择"持两用中",而非极端的行为追求。这种思维与行为取向,给中国式的事务处理方式留有较为充分的余地和空间,突出表现便是处理事务的方式多是"艺术"化的,甚至直接被称为"艺术",如管理艺术、执政艺术、军事艺术、烹饪艺术。所以,作为传媒领导者媒介素养的组成部分,对宣传与领导艺术的培养不可不察,如果"艺术的"处事手段与方法运用得当,其所得到的良好结果必然也是对现实的一种提升。

(四)激发创造力

面对复杂多样的外在压力、外在诱惑,传媒机构既要保持自身独立又要赢得发展空间,既要满足受众需求又要协调多方关系,这需要有创造力的智慧来实现。饱富智慧的创造力对于调适传媒发展空间、改变外部环境具有重要意义,这必然成为传媒领导者媒介素养提升的重要方面。

有关传媒的一切都离不开鲜活的社会生活实践,离不开悠远的历史文化传统,离不开理想与现实的交融,离不开本土和国际的汇合。在特殊的国情条件下,在种种对峙与冲突中,要学会辩证地、历史地、中肯地协调各种矛盾和问题,化腐朽为神奇,化危机为转机,离不开创造性思维这把钥匙。中国传媒不仅要用智慧改变自身,还要通过智慧改变世界,这是它们的社会责任和历史使命。[①]

要拥有创新精神的智慧,一则,基于传媒领导者对历史的熟悉,无论哪个领域,绝对的、纯粹的新是不多见的,所谓的创新必然多基于已有的积累。优质地创新、精准地对事物进行预判,这与深刻把握已有情况的运行轨迹、对已有情况了然于胸有密切关系。二则,传媒领导人的创新智慧,不仅可以助推传媒发展高歌猛进,也体现在对限制与危机的规避上,这需要胆识、学识、能力、性格、魅力的综合参与,需要智力与体力的高度紧张与勃发。传媒领导者饱富智慧的创新力既是一种能力,也是一种过程,还可以表征为一种结果,对它的判断也是综

① 王甫、吴涛、胡智锋:《2005:中国电视备忘录》,《现代传播》2006年第1期。

合性的。三则，在新媒体时代，技术进步支持下的新技术、新内容、新形式的融合，技术无国界、跨区域、即时传播等超越时空的特点，为创造力的打磨与实现提供了平台。具有优秀媒介素养的传媒领导者需要正面、积极地拥抱这一创新发展的新平台，而不是因对平台的不适应而主动放弃它。

在这样一个信息爆炸的时代，传媒领导者接触的信息更为多元且数量庞大，但巨大体量的资讯是否就是智慧？是否能助推创造力的提升？只有基于多元资讯和多方诉求，透过自我经验的过滤、观察、分析与辨别，以及常态的反省，辅以健全的人格，才可能逐渐形成有益于传媒领导者本身、有益于传媒、有益于社会国家、有益于文明、有益于人类的智慧。

在西方媒介素养的理念与实践中，曾有一个比喻，即媒介素养教育的地位好比医疗卫生教育的地位，后者是为了教会人们避免外在物理病菌侵入身体，保证身体健康；而前者是在保护人们避免精神病毒腐蚀身体，保持精神强健。这正是媒介素养关注点拓展到传媒领导者的意义之所在。传媒领导者的精神强健，无论是对接受者的认知，还是对内对外传播工作的有效开展，都有不容忽视的保障意义。媒介素养的理论和实践应顺势逐步从方法战术层面走向顶层战略层面。

第三节　整体性策略：融合时代电视是否将死与活力何在①

在讨论了具体的传媒（特别是电视传媒）传播策略之后，我们不得不来到一个更大的层面，进行一种带有宏观色彩的"策略"思考。

媒介融合时代，包括电视在内的"传统媒体将死"的声音此起彼伏，一旦传统媒体真的行将消亡，我们之前讨论的这些基于传统媒体（包括电视媒体）的传媒传播策略，也将意义消解。因此，我们需要在更大的层面上讨论"传统媒体是否行之将死""电视是否将要消亡"。

如果我们发现传统媒体依然占有独特性优势，那么从整体上看，传统媒体应该以什么样的策略维持自身独立存在的合法性？具体来看，媒介融合时代电视媒体的活力又何在？当然，如此庞大的话题，我们无法给出明确的答案，但希望通过本节的讨论，能够提出一些问题，供传统媒体在面对转型策略这个问题

① 本节的部分内容得到《新华文摘》2015 年第 12 期转摘，同时由《人大复印报刊材料（新闻与传播）》2015 年第 6 期全文转载。

时辨别参考。本节的讨论,并不看重"非存即亡"式的结论,而看重传媒发展的转型与活力。

美国马萨诸塞州理工大学的浦尔教授在最早提出"媒介融合"概念时,恐怕不会想到日后的世界会如此迅速而深刻地走向数字化生存、全媒体生存。毋庸置疑,全球范围内,新媒体已蔚然成为当前及可预见的未来里最热络、最具潜力、饱富渗透力的媒介。[①] 现代传媒的发展是动态开放、没有止境的,当现代传媒发展至媒介融合时代,新媒体的崛起使得传媒越发成为整个人类的生存手段和存在方式,并愈加全方位地改变着人类社会的权力结构。

在如此一个媒介融合时代,"电视将死"的"预言"不绝于耳,在各种"判断"中,电视消逝的期限从数十年、十数年到数年不等。这些推断,有一些事实依据,例如就国内而言,《中国视听新媒体发展报告》显示,北京地区的电视开机率从三年前的70%下降至30%,而且收看电视的主流人群为40岁以上的人群,电视似乎面临着用户大量流失和老龄化加剧两大不可克服的障碍;根据CSM全国测量仪的数据,早在2014年上半年,全国观众人均每天收看电视的时长就跌破160分钟,为159.86分钟,较去年同期减少2.5分钟,与2011年上半年和2012年上半年相比,更是下降5分钟以上,另外15—34岁人群的电视收视时长是45岁以上人群的一半。[②] 再如就海外而言,根据2014年4月的一份针对2.4万名美国成年民众的调查结果,Netflix或Hulu等网络视频网站的订户更倾向于停止付费收看有线电视,退订率是普通电视用户的3倍。截止到2014年7月,Netflix注册用户总数达到了5005万,其中4799万是付费用户。相比之下,美国最大的付费电视运营商康卡斯特公司用户总数是2200万左右。[③]

其实"电视将死"的预言与判断,是人类媒介样态发展的自然结果——电影崛起曾让人们惊呼摄影将死,电视崛起曾让人们惊呼电影与广播将死;如果将领域拉开、历史推远,摄影的诞生还曾让人们笃定绘画必将灭亡,等等。

但人类实践的发展不断表明,在媒介样态发展的问题上,"二元对立"式非此即彼的简单断定,向来难以取得胜利。如摄影、电影、广播等媒介历经人类实践淘洗,却依然是人类主要的传媒样态。人们对不同的媒介样式总有着特殊的需求,典型的媒介样式也总是以其独特性而为历史所保留。

① 胡智锋、刘俊:《主体·诉求·渠道·类型:四重维度论如何提高中国传媒的国际传播力》,《新闻与传播研究》2013年第4期。

② 何兴煌:《在媒介融合大变局中抢占战略制高点》,《电视研究》2014年第11期。

③ 李宇:《由"电视消亡论"刍议媒体演进中的新旧之争及特点》,《新闻春秋》2014年第4期(季刊)。

在新旧之辨中,没有完全的、纯粹的新与旧之隔,新的形式往往先包含于、尔后引领旧的形式,而旧的形式也会以其优质成分显示其存在的合理性,新的形式和旧的形式还会不断互动,逐渐使自己趋利避害,二者都会重新被组织、被赋予新的意义,呈现出新的价值,最终共同形成一种再次稳定的结构。① 在这一大的逻辑背景下,我们有必要从电视内容、电视台、电视人、电视收益四个角度,谈一谈媒介融合时代电视的活力何在与电视是否"将死",同时考虑传统媒体的转型策略。

在中国,如果解决不了如下两大问题,电视可能真的会消亡:一是体制与机制相对彻底的改革,一是技术与手法相对彻底的创新。但现在,革新与整合还尚未深入。

一、电视内容:多元终端呈现的,依然多是电视的内容

(一)各终端收视的内容,多来自电视内容

当前对"电视将死"判断的一个重要支撑,便是电视机终端开机率和收视率的下降,人们不再热衷于看电视,而是都在看电脑、看手机、看 iPad,也包括看变异了的互联网生态电视。以电视机终端开机率和收视率下降为论据,来判断电视整体的问题,着实有些以偏概全。开机率和收视率的下降,或许在预言"电视机将死"的问题上能起到一些效果,却不能盖定"电视将死"。

仅从生活经验便可知,人们在互联网电视、电脑、手机、iPad 等多种终端上观看的内容,不少依然是来自电视台制作或首播的内容,比如时下热播的国内外电视剧和电视综艺节目,以及重大电视新闻和精品电视纪录片等。很多时候,这些电视内容转换为片段形式,供观众选播观看;也确实有大量的观众未必等在某个时段看这些电视内容的首播,但首播后的片段式观看却十分普遍。专门为新媒体传播而制作的、与电视毫无关联的网络剧(含微电影)、网络综艺、网络纪录片和网络新闻,一方面还不是收视的绝对主流,另一方面它们的制作方法甚至一些理念依然源于电视实务的基本能力,其发展也需要进一步观察。

腾讯大数据的统计也印证了这一点。以综艺节目为例,电视台制作或首播的综艺节目在网络上的播放量十分惊人,其中《中国好声音 3》的网络播放量高达 38.40 亿。而且电视综艺节目较之网络自制综艺节目,在总体网络播放量上

① 刘俊:《传媒艺术刍论》,中国传媒大学博士学位论文,2014 年,第 45—46 页。

有明显优势。况且网络自制综艺节目不比电视综艺节目,它没有电视收视贡献,而电视综艺节目同时拥有电视和网络双重收视贡献,其总量也会更大。当然,网络自制综艺节目的表现进步很快,发展迅速,只是它一时还无法彻底撼动电视综艺节目的总体收视地位与影响力。

近年来网络剧和网络综艺节目快速兴起,其内容从依赖电视表达到寻找适应网络新媒体的特殊表达,值得关注与肯定。无论在研究还是实践中,我们必须有这种开放面对未来一切可能的基本态度和必要准备,站在时代前行的反面或可谓一种变相的反动。我们在研究中必须要有意识地设想未来的主流收视方式可能发生移位。

不过,我们也需注意,依托于互联网电视、电脑终端和其他移动终端的网络剧与网络综艺节目,依然在很大程度上依赖改造了的电视表达和变异了的电视终端;未来网络剧和网络综艺节目无论在收视还是收入方面,都有可能比肩传统电视内容,但它们与传统电视思维、电视教育与电视人的交织与联络关系,依然显著存在。

(二)多终端热议的话题,多来自电视内容

媒介融合时代,经由电视制作或首播的内容,还常常引领社会话题和舆论。一些话题虽然是通过网络收视和网络平台热炒起来,继而引发全社会的关注,但这些话题的来源依然有相当数量是电视内容。

如果说在电视新闻领域,传统电视新闻有追逐、受制于新媒体所呈现的新闻的趋势,表现出一种"由互联网流向电视""由互联网引导电视"的状态,那么在电视综艺领域,至少在话题引爆的问题上,还依然存在着"由电视流向互联网"的普遍性,即便是出于节目营销的目的。

比如,当下中国电视综艺内容生产的多节目类型集体爆发,成为中国电视综艺内容生产具有标识性意义的拐点,产生了多样态的"现象级"电视节目,上一编已详细论述,此处不冗述。这些节目所引发的对亲子、达人、励志、原创、明星、怀旧、健康、医患、城乡、中西、文化、寻根、代际、道德、环境、公益等话题的网络热追、热议、热捧,无疑都来源于电视综艺的内容。再如,两季纪录片《舌尖上的中国》的热播,成为近年来经典的由传媒艺术而引发的文化现象,引发了网络和全社会对中华文化和中国性格"顺天顺形地乐天适应,也刚也柔地形气变幻,

放眼量取的苍翠传递，精益求索的悠长品察"①等特质的思考，也来自于电视纪录片的内容。

（三）在重大媒介事件中，电视直播的仪式感难以取代

丹尼尔·戴扬和伊莱休·卡茨曾以"媒介事件"来框定重大事件的电视直播，并视对重大事件（如"加冕""征服""竞赛"）进行的电视直播为一种大众"节日"。② 大众经常等待着这种电视直播的"节日"，等待一种大众同时同刻的对"视觉奇观"的分享，无论是等待一场足球比赛、一个选秀决赛、一台盛大晚会、一次国家仪式、一瞬特殊时刻，都是如此。

借由电视直播的这种"媒介事件"，大众可以组成本尼迪克特·安德森所言的"想象的共同体"，大众会产生一种虽然"素未谋面"但却"休戚与共"之感。③ 总之，电视直播由于其同时同刻的共享性、无可复制的瞬息性、无远弗届的传播性，成为人们的一种观看仪式，甚至是生活仪式。而且这个仪式大众一旦参与其中，还受如线性强制性的约束。

很显然，当下虽然大众可以通过多终端的收视来体验这种"媒介事件"的仪式感和"想象的共同体"的分享感，但终端上所呈现的内容，还多是电视机构的直播，在电脑、手机、iPad 上收看的还多是电视媒体的呈现，如中央电视台的春晚直播、奥运会开幕式直播、世界杯直播、阅兵直播、APEC 直播等。

中国的意识形态、传媒工具属性和社会生态的交织具有特殊性，加之在制度性、技术性、智力性方面电视的优势依然；网络新媒体本身还难以有能力，也难以得到授权组织如此高品质的大型直播。在中国，掌握着多种特殊核心资源的电视，依然具有一定活力，难以迅速消亡。

当然，当下火热的网络直播软件与平台，虽然是一种另类的、生活的直播状态，但这种直播发展与传统媒体直播的关系也值得关注。同时微视频和小视频的发展，对电视影像既是极大的冲击，也考验着电视媒体借力使力的智慧。

我们现在常常说在"新媒体环境"下如何如何，因为新旧媒介内容的转移与

① 胡智锋、刘俊：《2012 年中国电视文艺的几大亮点及几点思考》，《艺术百家》2013 年第 1 期。

② 参见〔英〕丹尼尔·戴扬、伊莱休·卡茨：《媒介事件：历史的现场直播》，麻争旗译，北京广播学院出版社 2000 年版。

③ 关于这个问题的详述，参见〔美〕本尼迪克特·安德森：《想象的共同体：民族主义的起源与散布》，吴叡人译，上海世纪出版集团 2011 年版；刘俊：《传媒艺术刍论》，中国传媒大学博士学位论文，2014 年，第 158－159 页。

代替,似乎不像新的媒介环境的营造那样迅速。即便新的技术出现,旧的媒介依然常常占有"内容"优势,旧媒介的内容包裹在新媒介所营造的"环境"之中。如黄鸣奋先生所言:"数字技术出现之后,新的环境(即作为媒体的计算机网络)被创造出来,电视又成为网络的内容,网络则充当电视的外部环境。"①

二、电视台:进行组织重构的电视台可以依然保持活力

我们并非是要站在历史发展的对立面,无视新媒体快速崛起对媒介格局甚至人类生态的改变,我们也不是站在传统媒体的一端企图阻碍新媒体的发展。

恰恰相反,媒介融合时代,"融合"二字的一个重要指向就意味着"非此即彼"的"二元判断"并不适宜,传统媒体与新媒体相互交融、难分彼此,这将是未来媒介融合时代的发展趋势。毕竟,在过去的几百年里,以现代传媒科技为基础支撑的现代传媒发展,对人类的社会联结机制、沟通交往方式、生产生活变革、社会动员、组织运行、公民社会发育、政府转型、社会变迁等关键方面,都产生了深刻的影响。而现代传媒的发展是动态开放、没有止境的,当现代传媒发展至媒介融合时代,新媒体的崛起使得传媒越发成为整个人类的生存手段和存在方式,并越加全方位地改变着人类社会的权力结构。

在我国,电视台存在样态的发展向来都是动态的、不断调适的:最初电视台更多地作为原始的播出平台存在;随着电视业的发展,制作+播出成为电视台的存在样态,这又经历了"节目为主导→栏目为主导→频道为主导"的过程;如今,媒介融合时代,电视台又面临着新的存在样态的调整,这就需要摸索新的组织方式。

要知道,电视不仅曾长期占据中国第一传媒的地位,更长期曾是所有媒介样态中体制机制、人财物分配最先进、最灵活的。当然,如今它又站在了新的发展节点。前路是否可行,需要智慧与能力。

因应媒介融合时代的发展趋势,传统电视台若想继续保持活力,并最终为电视整体的活力护航,其思维方式必须也是媒介融合的,要勇于打破惯性思维与现行机制。体现在组织结构的重构上,就是要进行跨部门、跨区域、跨领域重构的尝试,摸索一种多元并轨的组织重构方式。

作为传统媒体的电视传媒,在未来如果想赢得更大的生存与发展空间,必

① 黄鸣奋:《新媒体与西方数码艺术理论》,学林出版社 2009 年版,第 19 页。

须适应这种媒介融合的新态势,深刻探察与理悟传统媒体和新媒体融合的规律与必然性,最终打造一种新的主体身份,即打造新的生产主体、新的传播主体、新的营销主体。这里我们以中国电视媒体,特别是中国主流电视媒体为考察的主体和立足点,以上述"三大新主体"的打造为破题点,尝试探索媒介融合时代传统电视媒体的应对策略。

在媒介融合时代的电视活力强弱、电视媒体存无问题上,我们还不能忽略相当重要的一点,那就是我国的电视台作为具有特殊身份背景的存在——一级电视台与一级政府直接挂钩,其强大的政治和社会资源与地位,绝不可小觑,这种资源和地位非特殊情况下难以撼动。因此,如果电视台能切实做到上述思维、惯性与行为方式的转变,并在媒介融合时代里主动而成功地转型,那么转型而成的全媒体集团便可以有效保障电视台的功能、价值与活力。

毕竟,一个不争的事实是,在普通民众的观念里,较之于新媒体传媒机构,如"中央电视台/CCTV"的标识依然被视为传媒领域的代表性符号,中央电视台的人员、节目、活动依然被视为极具号召力、吸引力和向心力的品牌。从步入网络新媒体时代至今,虽然时有民众通过网络发表对"中央电视台/CCTV"的调侃,但对普通民众而言,品牌电视台(央视和几大领军卫视)的认知度和影响力,似乎并未有太大的下降,反倒是因为品牌综艺节目和电视剧等的频频推出常有间断性地提升。

(一)打造新型生产主体

打造新的生产主体,必须逐步并彻底改变过去电视生产"条块分隔""单兵作战"的状态。过去很长一段时间,在网络新媒体的挑战面前,传统电视媒体虽逐步认识到网络新媒体之于传统媒体的重要性,但就体制机制而言,电视生产部门与新媒体部门依然是平行分立的状态,"条块分隔"的问题明显;就节目采编而言,电视人的生产手段和思维方式依然是以电视播出为最终导向的,电视摄像机和电视从业者的标签难以撕除。这是一种电视传媒的"单兵作战","与新媒体互动"更多的是外在形式大于实际内容的口号。在新一轮的"台网融合"进程中,从生产主体来讲,打造跨媒体的采编播机制特别需要注意以下三点。

1.建设全媒体采编与共享的"超级编辑部"

无论是电视新闻还是电视文艺,在生产中,不仅需使用"电视"的设备和手段,还需同步使用数字、网络、移动设备和媒体(特别注意社交媒体)进行信息的

采集和制作;并让这些"全媒体采编者"进行"全媒体共享",使传媒机构所有部门都能够共享信息素材进行"全媒体生产"。

这需要传媒机构从根本上视新媒体为核心生产方式、生产思维并加以利用,重视新媒体采编和首发的影响力,而非仅将其视为一种外围辅助。当然,这需要先进的全媒体技术平台的保障,技术是实现传统媒体与新媒体融合的先决条件。

2.彻底将"电视"部门与"新媒体"部门"合同为一家"

打破传统电视生产部门与新媒体部门的区分与界限,将两大类部门的人员调配和运行机制相融合。电视生产部门中既要有传统的"电视"人才,也要有"新媒体"人才;既需要"电视"人才了悟"新媒体"运作的理念与方式,也需要"新媒体"人才懂得电视表达的思维与手段,两类人才才能在内容生产中最终合二为一。

"世界上并不存在'传统媒体'或'新媒体'之分,只有无处不在的'泛媒体'或'大媒体'。……电视台的'新媒体'部门必须与传统的采编团队深度融合。新媒体部门不应该作为一个外部团队,而是作为一个统一的支撑平台与原来的编辑部门进行整体支撑和整合。"[1]电视台可以转变为全媒体集团,按照内容分出不同部门,各个部门既有电视生产的任务,也有新媒体生产(还包括传播与营销)的任务,二者交融才得以创作出最终产品,获得价值。在中国传媒体制机制的特殊背景下,"中央厨房"理念已算突破,当然这种理念的执行力与执行效果尚待观察。

3.完善"全媒体生产"的激励机制

在激励机制方面,不能唯传统的收视率为大,而是要充分考虑到新媒体环境里的评价标准,激励人才通过全媒体的生产获得更大的回报和提升,在激励机制上保障电视媒体打造新的生产主体。在包括激励机制在内的人员管理方面,也要引入数字化、新媒体的管理方式和管理平台。

总之,打造新的生产主体,就需要打破传统电视单一的线性制作生产模式,形成全媒体立体的生产方式。生产主体也就不再仅是电视,而是深度、彻底地实现电视与新媒体的融合。

① 中央电视台副台长何宗就在"BIRTV台长论坛"上的报告,2014年8月27日。

(二)打造新型传播主体

十年前,中国电视媒体也曾因应网络新媒体的勃兴,而掀起一股电视台建设网站的风潮,将电视台的内容资源同步或延迟放到自建网站上播出,自建网站也对电视台有一定的宣传推广作用。但是这种"前店(电视台网站)后厂(电视台)"的传播模式,已经难以适应发展变化了的"台网融合"新要求,出现了不少问题。

例如电视台网站缺乏资金,又需兼顾意识形态的考量,版权资源结构也相对老化,更多的是固守于本台节目,丰富性和追"热"能力欠缺,不能很好地满足被新媒体培养出的受众需求。再如由于资金、技术的限制,难以和互联网巨头竞争,打造出像微博、微信这样的杀手级产品,而视频本身播放的速度与清晰度难与商业网站抗衡,也就难以锁定受众的注意力和忠诚度,受众只是随着优质节目(如世界杯报道)呈潮汐状地来完即去。还如,电视台网站的媒体属性(政策限制多,且以传统的媒体思维而非商业思维运营)、从属地位(新媒体只是电视台渠道的补充,未获得优先发展地位、独立市场运作空间和战略资源投入)、激励机制(企业单位事业化管理,缺乏竞争和激励机制)都造成了这一轮"台网互动"发展至今的窘境。[①]

当前,力求打造新的传播主体的电视传媒,在新一轮"台网融合"的进程中,需要注意以下三点问题。

1. 深度加强传统媒体与商业网站/客户端的合作

善于利用商业门户网站、视频网站、社交网站、搜索引擎、导航式主页网站及它们的客户端,也包括互联网电视企业,主动加强与它们的合作,将电视内容广泛、快速、深度"推送"到受众面前。上述诸多类型的商业网站、客户端、互联网电视,多汇聚多元优质内容,通过裂变式分享来传播音视频内容,这符合"信息爆炸+大数据时代"受众便捷获取信息的强烈需求。

试想 Web2.0 时代若让受众习惯性地、主动地到各家电视台网站寻找节目内容,已经不现实,何况在伴随着移动新媒体崛起而到来的 Web3.0 时代。通过与商业网站深度合作的方式,电视媒体可以实现扩大自身影响力、增加版权收入、开发衍生的产业链等目标。

① 参见时任中央电视台发展研究中心产业与新媒体研究部主任黎斌在第二届中国台网融合高峰论坛上的演讲,2014 年 8 月 28 日。

2．运用多屏介质进行跨屏传播

媒介融合时代发展到移动新媒体阶段，从传播主体来讲，传播之"屏"不仅仅是电视之屏，而是同时通过移动终端屏（如手机、平板电脑）、电脑屏、户外大屏、VR设备等进行传播。这些传播途径也不再是彼此独立的，而是同步交融、混合传播的，甚至传播主体本身就是混合的。

特别要注意移动终端屏在电视内容传播中将扮演的至关重要的角色，打造品牌移动客户端，实现对商业网站的"弯道超车"。善于通过如"优质视频（或GIF动态图）＋优质文字"相混合的微信公众号文章进行传播，微信公众号写作叙事已成为一种值得研究的叙事领域，"小微＋目标受众＋感性理性结合＋后现代"成为现阶段这种叙事的主要表征。

"在美国，以 CNN、美联社、NBC 为代表的传统媒体正在用参股、收购新媒体应用的方式，追踪用户数据，实现手机视频直播，抓住社交媒体第一热点，来加快布局移动互联网步伐。"[①]同时，传统电视台在转型中，还要考虑拥有"互联网电视"的技术平台，"在互联网视频平台上直接完成节目的播出传输"，而这个技术平台也需要巨大的技术和资本投入。[②]

3．深悟媒介融合时代受众的"新媒体思维"

只有真正了解目标接受者的思维，才能彻底改变传统电视媒体"以我为主"的传播观念。当下媒介融合时代受众的"新媒体思维"诸如——

（1）接受而非寻找，即受众希望以最不费力的方式，获得"自己"最想要的、最璀璨的、最丰富的内容，大数据时代对受众的精确分析将会加剧受众的这种思维和心理；

（2）众乐而非独乐，即受众希望以裂变分享的方式，获得他人的呼应，享受传播的狂欢，而且这种众乐需要更多地在生活化的环境中实现；

（3）去中心化，即在新媒体传播中，没有哪里是中心，没有哪里是边缘，边缘亦是中心，中心亦是边缘，一切都是消解权威、消解宏大、消解整饬、消解深度的。

这些思维反馈到新媒体传播链中，就需要传媒业者了悟"互联网的核心是

① 时任中央电视台发展研究中心产业与新媒体研究部主任黎斌在第二届中国台网融合高峰论坛上的演讲，2014年8月28日。
② 尤文奎、胡泳：《电视未来的八大转型和四大趋势》，《综艺报》公众号，2014年9月2日。

'连接',移动生产力的四要素包括:任何状态中的人、形形色色的智能机器、基于大数据的管理和无处不在的网络"。①

(三)打造新型营销主体

由于意识形态的催发,中国电视传媒从一诞生便不熟悉商业规律和营销问题,这种先天缺陷,制约着中国电视的发展,更是媒介融合时代中国电视需要认真正视的大问题。媒介融合时代的传媒发展,很可能从"作为生产和传播的传媒",走向"作为营销的传媒",至少在电视媒体的生产与传播优势不在的情况下,电视媒体对营销问题的重视程度,决不能逊于对生产和传播问题的重视。

在这一背景下,传统电视媒体打造新的营销主体,需要在以下三个方面寻找突破。

1.贯彻并加强"用户"与"产品"思维

打造新的营销主体需要打造富有品牌价值的多媒体"产品群",培养忠诚的"用户群"。所打造的产品需要是一种"个性化综合智能服务媒体:信息、娱乐、电商、社交等功能完全打通,基于大数据、云服务的个性化、精准化、智能化综合服务平台"。②

在优质产品基础上,不断更新,不断通过"丰富""实用""简约"的产品,使用户得到最佳的使用体验,并通过多种渠道进行线上线下的营销和推广,拓展忠诚用户群,以实现商业效益,让传媒机构的全媒体传播价值得到广告主的高度认可和推崇。

2.在高度认知新媒体技术的基础上进行营销规划

打造新的营销主体,需要深入分析互联网与新媒体的技术特征及发展趋势,制订前沿的、有远见的运营与营销规划,避免传统电视媒体成为纯粹的内容供应方。

如今,电视对推送渠道的垄断、高枕精英化制作无忧的优势已不再,这是由于互联网打破了视频播出平台和传输渠道的垄断,UGC(用户生产内容)和PGC(专业生产内容)有了互联网播出和传输渠道。建设一个开放性的视频云

① 刘兰兰:《第二届中国台网融合峰会综述》,中国城市电视台技术协会网,http://www.ttacc.net/a/news/2014/0903/31025_4.html,2014 年 9 月 3 日。
② 时任中央电视台发展研究中心产业与新媒体研究部主任黎斌在第二届中国台网融合高峰论坛上的演讲,2014 年 8 月 28 日。

计算平台,以一定的运营商业模式,将 UGC 和 PGC 内容汇聚到平台上,将极大地赢得用户。开放计算平台下的移动视频将是未来视频业务的重中之重。① 全媒体传媒未来运营的不是技术,而是数字新媒体环境中的商业化资讯,当然这也需要完善的版权保护机制的支撑。

3.探索新的所有制方式和组织方式

打造新的营销主体,需要考虑股份制、混合所有制问题,以及其所带来的组织结构的变化。打造新的营销主体,不是依靠传统电视运营模式和组织方式所能完成的;产权过于清晰将阻碍混合所有制的出现,乃至阻碍整个传媒改革。未来需要建立稳定的多元投资融资渠道,重视资本运作对传统电视媒体的重要性。所有制的变化将会使电视台的组织架构发生巨大变化,节目运营、市场运营不仅仅是电视台内部的套层关系问题,而可能是混合所有制下形成一种新的组织架构。

一旦国有传媒企业的股权结构实现多元化,就意味着在传媒企业的管理层任命等重大决策方面会产生一系列的变化,传媒企业的体制制约将大大缓解,其市场化能力也将大大增强,而这将使其建立起真正的现代企业制度,成为真正的市场主体。②

就目前新一轮的"台网融合"风潮而言,我们还需要在一些基本问题上进行深度思考。比如"台网融合"是选择与那些弱势的网络平台融合,还是与强势的网络平台联动?是专注内容品牌建设实现卡位制胜,还是打造自己的网络平台?是实行"内容为王"战略还是"平台为王"战略?是"台"去融合"网",还是"网"来融合"台"?"台网融合"的本质是传统媒体的互联网技术改造,还是自我颠覆性创新?③

比如有学者提出媒介融合的过程可分为机械性融合、物理性融合、化学性融合和生物性融合四个层次,当前传统电视媒体必须将融合的目光投向"生物性融合"这一最高层次,那是"一种从媒体人的观念、精神、知识、文化等各种要素的自然一体性,也是一种从媒介的传播科技、传播技巧到媒介形态、体制、制度的设计一体性"。④

① 尤文奎、胡泳:《电视未来的八大转型和四大趋势》,《综艺报》公众号,2014 年 9 月 2 日。
② 郭全中:《2014 年传媒改革发展十大关键词》,新媒体观察网,http://www.xmtnews.com/2014/0904/1206.shtml,2014 年 9 月 4 日。
③ 参见时任中央电视台发展研究中心产业与新媒体研究部主任黎斌在第二届中国台网融合高峰论坛上的演讲,2014 年 8 月 28 日。
④ 邵鹏:《如何打造媒介融合的金字塔》,互联网分析沙龙,http://www.techxue.com/techxue—8687—1.html,2014 年 9 月 4 日。

总之，就传统电视媒体内部而言，若想在媒介融合时代有所作为，便需要将与新媒体融合的工作视为全台共同的任务，需要全台转变思路、形成合力，而不仅是某些部门的尝试。就传统电视媒体整体而言，当前电视传媒不应保守或沉湎于自身的辉煌过往，而应彻底转变思维，视新媒体为机遇，尽快打造能够释放电视生产力和历史积累的新的主体身份。如此才能使传统电视媒体在与新媒体的融合中，继续释放自身的光彩和能量。

三、电视人：电视人才结构将会动态变化，但高端电视人才依然抢手

显而易见的是，人类可以没有电视，但进入传媒艺术时代数百年的人类，不能没有影像。只要人们需要影像，就永远需要有机构、有人去创作与传播。

况且，只要电视内容依然具有竞争力，电视机构在中国依然有存在的必要，就需要电视人进行内容生产，只是我们对电视人才的需求和电视人才的结构将是动态变化的。

从现实状况来看，我们对电视人才的需求逐渐从"量"的层面发展到"质"的层面，"电视蓝领化"现象普遍呈现的同时是对高端电视人才的渴求；从未来发展来看，吸收了电视人思维和手法的"泛影像"生产与创作人才，或许会成为改变人才结构的重要力量。

（一）现状："电视蓝领化"的背后是对高端电视人才的渴求

当前电视业者的现状，一方面，传统电视人的收入在下降，一些传统电视制作人、主持人、管理者纷纷跳槽，而留守的传统电视人整体上似乎正在从精英变成蓝领。另一方面，如果说电视内容或者说比照电视思维的制作方式，依然是各类影像呈现的主流的话，我们看到在高端或精品大制作的纪录片、申视剧、电视综艺节目中，依然亟须各种专业化的高端电视人才。而高端精品大制作，也是电视在内容生产方面应对新媒体环境挑战的重要筹码，专业化、高水准的电视人才依然能够借此有效实现自身价值和自我满足。

特别是如今在电视生产与传播高度专业化的时代，我们还亟须优质的电视节目经营人才、电视的新媒体运营人才、电视的艺人管理人才、电视前期策划统筹人才、电视拍摄过程中的各工种人才、电视后期特效人才等高端专业化人才。这也意味着媒介融合时代，我们所亟须的电视人才的结构发生了变化。

总之,能够胜任高端大制作生产、传播各环节的最优质的电视人才,依然紧俏,由高端电视人才创制出的精品电视内容依然收视火爆且引领着社会话题。人才是一个领域发展的核心推动力,我们对电视人才的迫切需求,似乎正是电视活力的一种体现。其实,无论是电视人才的跳槽,还是电视业者的蓝领化,从根本上都不能证明传媒领域不再需要电视人,而是一种新媒体环境下人才结构性转型与重构的必然过程。人才结构在动态发展的调适中重新定位,才有可能重归新的平衡。

(二)未来:吸收了电视人思维和手法的"泛影像"生产与创作人才或成主流

在未来,"电视人才"不再固守于"电视"也是必然的、合理的。未来我们也很可能从"电视内容"的概念走向"泛影像"的概念,"泛影像"包括大电影影像、电视影像、新媒体自制影像等。

新媒体自制影像生产虽然有其因应新媒体手段与渠道的"特殊性",但当前并在未来很长一段时间内,它还难以显示出拍摄与呈现等生产方面的显著"独立性",以及与电视的鲜明差别,至少不会像电视明显区别于电影那样。这是由于新媒体屏幕的大小、观看的环境和观者的心态、日常化和大众化的传媒属性等,都更接近电视。

因此,未来很长一段时间,主流的"泛影像"生产者,不可避免地以类似传统电视人的思维来进行创制;即便创作出来的不再叫"电视"作品,但电视人思维的长时段影响力,也似乎能说明一些电视活力的问题。不过新媒体呈现的影像,如手机屏呈现的影像,由于屏幕小型化、观看碎片化、接受环境化等"硬条件"限制,所以其画面应重视中小景别,时长应注意灵活易变。这又是另一个大的话题了。

无论未来会将我们引向何方,我们最终期待的都是影像不朽,永远有优秀的人才来创造它。

四、电视收益:品牌电视媒体和现象级节目,依然享有高额商业回报

(一)电视收益危机的背后:品牌电视媒体收益稳定,现象级节目收益不断上扬

较之于近年来新媒体收益的不断提升,电视行业收益的总体增长并不乐观。电视广告增长总体呈下降状态,与此同时新媒体广告的总体收入和增长速度则在不断上升。

不过,具体到品牌电视媒体、电视台制作或首播的现象级电视节目,其商业回报却并非如此,从这些方面来说,电视收益依然有一时不易撼动的实力与活力。品牌电视媒体如中央电视台、湖南卫视、江苏卫视、浙江卫视、东方卫视等,其年度广告收益不断增长或保持平稳,其中坐拥平台优势的中央电视台更是收益不菲,广告招标大会也常常是媒体热议的话题。目前,中央电视台"招标+承包代理+区域代理"的稳定三角形,共同支撑起它超过 300 亿元人民币的广告经营盘子。近年来湖南卫视的广告创收也都在百亿元人民币左右。江苏卫视、浙江卫视、东方卫视大都保证了一定的广告创收增速。对于一线卫视来说,每年购剧、覆盖、季播项目、租赁卫星传输等的基本投入在 20 亿元以上,这种投入一旦上去就下不来,而手握黄金资源的一线卫视也确保了广告创收的持续增长。省级卫视频道仍可以是支撑电视增长的主力军,广告份额在电视版块中会缓慢提高,省级地面频道和城市台的广告投放份额将在整体电视版块中降低。[①]当然,这个状态会有一定动态变化。

而现象级电视节目,包括如《爸爸去哪儿》《中国好声音》《中国新歌声》《奔跑吧兄弟》《我是歌手》《中国梦想秀》《梦想合唱团》等近两年崛起的品牌,以及如《新闻联播》《星光大道》《非诚勿扰》《快乐大本营》等传统品牌,还有如世界杯转播等"时令性"节目,无疑都是商业回报的赢家。

我们以"电视将死"判断最初集中爆发的 2013、2014 年为例,腾讯大数据(见表 3-3)对此有所印证。

表 3-3 电视综艺节目总冠名价格前五位

2013 年				
排序	节目	平台	数额	冠名商
1	星光大道	央视三套	3.40 亿	汇源果汁
2	非诚勿扰	江苏卫视	3.00 亿	步步高
3	中国好声音 2	浙江卫视	2.00 亿	加多宝
4	中国梦想秀	浙江卫视	1.70 亿	雅迪电动车、香飘飘
5	梦想合唱团	央视一套	1.70 亿	洋河酒业

① 李芸:《2014 年度全国电视广告发展报告》,《中国广播影视》2014 年 12 月上(此处引自该文的网站版本 http://www.zongyijia.com/News/News_info? id=30559,2014 年 12 月 24 日)。

2014 年				
排序	节目	平台	数额	冠名商
1	爸爸去哪儿 2	湖南卫视	3.12 亿	伊利 QQ 星
2	中国好声音 3	浙江卫视	2.50 亿	加多宝
3	非诚勿扰	江苏卫视	2.40 亿	韩束 BB 霜
4	我是歌手 2	湖南卫视	2.35 亿	立白洗衣液
5	快乐大本营	湖南卫视	1.93 亿	VIVO 智能手机

数据说明：2013、2014 年度数据，节目冠名费根据媒体公开数据总结。

需要说明的是，导致表面上电视业收入下降的原因有很多，比如二三流电视媒体的影响力不足与下降，比如在电视媒体内部非专业人员的占比过高等，这些问题导致在数量上一平均，电视业的收益便从总体上被拉平。作为体制机制问题，许多类似问题如果处理不好，必然会影响到品牌电视媒体和现象级节目的收益。不断加强电视创意与创新，也是提高收益的道与法。

未来关于电视收益的问题，可能不只是关注"整体"，不只在电视业整体收益的层面上讨论它的强弱、多少，况且在整体层面，电视业的相对收益衰落也是自然的事情。我们未来可能更需要关注"个体"，关注"现象级"的电视媒体和电视内容的收益状态。

(二)宏观变革与微观尝试：对电视传媒收益进行深层提升

要深层次解决电视传媒的收益问题，持续保持电视传媒的收益活力，特别需要注意宏观和微观两个方面。一则，宏观的所有制层面，未来需要考虑股份制、混合所有制问题，以及其所带来的组织结构的变化。这不是依靠传统电视运营模式和组织方式所能完成的。未来需要建立稳定的多元投资融资渠道，重视资本运作对传统电视媒体的重要性。这些变化自然会使电视台的组织架构发生巨大变化。"一旦国有传媒企业的股权结构实现多元化，尤其是国有股不再控股，就必然意味着在传媒企业的管理层任命等重大决策方面产生一系列的变化，传媒企业的体制制约必将大大缓解，其市场化能力也必将大大增强，而这

将使其从根本上建立起真正的现代企业制度,成为真正的市场主体。"①

二则,在微观的具体操作层面,传统电视传媒机构需要以开放的姿态,主动使自己的内容生产和组织运营方式,彻底地适应新媒体的传播和赢利模式,以持续保证传统电视内容的新媒体传播力、认知度和收益效果。

五、结语:未来新旧媒体混合、兼容和共生的格局

在媒介融合时代,作为传统媒体的电视,依然有持续发展的基础。摆在传统电视媒体面前的问题,是如何继续保持电视的活力。对于解决之道,一方面,可以继续借助政治和社会资源不断谋划;另一方面,更需要破除"惯性思维",饱具创新与"再创业"的意识,不把与新媒体的融合看作是传统电视媒体的"脱困"之举,而应以全新的理念看待传媒与传播。

从根本上说,无论新旧媒体,其发展都在于对用户(受众)的占有和控制。未来不管以何种形式,只要传统媒体能够在与新媒体的融合中,继续保持对用户的强势占有和控制,必然会持续保持发展的活力。反之亦然。

或者说,未来当电视携其内容、人才与机构影响力优势而更为积极地走向互联网,也便同时是互联网走向电视的过程。当电视更为积极地与互联网融合,互联网也更为积极地与电视融合,很可能未来我们根本就难以分辨何为电视,何为互联网;也不必分辨究竟电视是媒介融合的"积极的主体",还是互联网是媒介融合的"积极的主体"。二者会以一种混合、兼容的状态存在,无论是从内容、机构、人才、收益的哪一个方面进行判定。

这种融合的过程,也一时难有统一的模式与样本,如此融合的过程对电视与互联网而言都是开放的、饱具创新空间的,需要二者同时积极发力、不懈调适。

与混合、兼容状态相对应的,是我们需要关注未来媒介融合时代的传媒格局的"整体性",比如整个传媒产业链的开发、传媒机构的整合程度和能力。

在这一混合、兼容的状态中,我们不必以求胜负的心态让"电视"和"新媒体"决一高下,而是以一种"共生之心"面对"融合之局"。"融合"的要义,本不在你争我夺、四分五裂的"二元对立",而在于相辅相生、共进共成的"去元相通"。

① 郭全中:《2014 年传媒改革发展十大关键词》,新媒体观察网,http://www.xmtnews.com/2014/0904/1206.shtml,2014 年 9 月 4 日;胡智锋、刘俊:《生产、传播、营销:打造媒介融合时代电视媒体新主体》,《电视研究》2014 年第 11 期。

从更加宏大的视野来看,媒介融合是人类创新与进步的最新表征,它是一股永远向前的力,裹挟着民族、国家、社会与文化的前行。这股代表人类进步最新表征的力量,应该成为推进人类繁荣共生的"正力量",而不是苛求高低决裂之果的"负力量"。

也有观点认为媒介融合时代是一个新旧交替的时代,新旧问题本身就是一个"替代"问题,没有彻底的"替代"就没有彻底的、全新的、螺旋上升式的融合。不过,无论怎样,媒介融合从根本上不会仅仅是媒体的工具式融合,而最终会是人类"生存手段""生存方式""权力结构"的问题。

电视与新媒体的融合过程势必不会是一帆风顺的。从电视角度来看,便会发现一些障碍。比如,传统的电视媒体担当"喉舌"重任,而新媒体是用公司化、产业化的方式在运作,在这种角色的纠结中,传统电视媒体要面临的是不同体制之间的完全竞争、充分竞争,甚至是恶性竞争。比如,和视频网站的合作,电视台是体制内机构,而视频网站属于完全商业化的社会机构,运作机制完全不同。台网联动听起来简单,但由于机制的不同,在财务等很多方面的对接上存在极大的困难。比如,广电系企业长期以来较为官僚,对市场的反应速度相对较慢,而互联网背景的网络视频公司以高效率和执行力著称,二者在这些方面的不对称性明显。[①]

最后需要说明的是,关于新旧媒体更迭的判断,永远不会仅在于数据这个伪"最大客观性"上,也不只在于风风火火的表层现象,而更在于考察长时段的、新旧媒体不同的生存规律与形态演进规律,以及它是否能够引发传媒外部的种种领域的全新生态。

我们最终反对的是对不同媒体的属性意义和特征意义缺乏敬畏,轻易对传统媒体进行简单判断,而不是反对新旧媒体在发展中主动相互混合、相互兼容并相互生发,以及在这些方面的不断尝试。

① 张楠:《传统广电日薄西山:转型新媒体之路坎坷》,网易科技报道,http://tech.163.com/13/0822/01/96RICVIQ000915BF.html,2013 年 8 月 22 日。

第四章
对外：融合时代里中国传媒如何面对国际传播

当下这个时代，在广义的"作为传播策略的传媒艺术"维度，中国传媒对内面临的紧迫问题，恐怕要数解决好前述的媒体转型与融合问题；而就中国传媒对外面临的紧迫问题而言，最为突出的命题，恐怕就是以多元融合的传播手段、技巧与理念，实现增强我国国际传播力、塑造中国形象、提升国家文化软实力的目标。

当前我国在提高国际传播策略、提升国际传播力的过程中尚存在不少问题，"西强我弱"的国际传播格局尚难以打破，这种现状与我国的政治经济国际地位极不相符，也极大地阻碍了中国文化软实力和综合国力的进一步提升。

从传播策略的层面来说，我们尝试给出的建议是，中国传媒在国际传播力提升的过程中——

（1）在传播主体维度，需要淡化官方身份和背景，突出民间、行业、专业的主体身份和形象；

（2）在传播诉求维度，需要从以单一"宣传"目标为主导，逐步走向以真正的"传播"目标为主导；

（3）在传播渠道维度，需要从单一扁平的传播渠道，走向多媒体渠道融合的立体传播；

（4）在传播类型维度，需要从单一类型走向新闻传播与传媒艺术多类型并重。

我们需要有清醒的认识，就国际传播而言，难以是一个速成的"后来者居上"的神话，因此我们对国际传播策略的筹划与实施，需要有充分的耐心，进行即时的调适，坚持不懈的努力。

在当前国际传播格局中,"西强我弱"的不平衡传播结构依然难以打破,我国传媒的国际传播力与我国政治、经济大国的国际地位很不相符,这极大地阻碍了中国文化软实力和综合国力的进一步提升。我们需要在国际传播的实践当中,在与国际有竞争力的一流媒体机构与内容的比照当中,在对国际传播历史演进的考察与辨析当中,不断积累有效经验、寻找发展短板,获得理性而自觉的认知与判断,增益传播策略,提升传播能力,最终切实提高国际传播能力。

当前各国的竞争离不开国际传播能力的竞争,而国际传播能力的竞争又离不开传媒传播技巧、策略与能力的竞争。我国传媒当下正面临着全球化和媒介融合等新环境的挑战与压力。随着传媒全球化和媒介融合的日益深入,我国传媒面临着全球性的资本、人才、资源等的全新配置,也面临着媒介融合带来的生产、传播、运营的主体、理念、方式、手段的深刻变革。因此,我国传媒是否能够顺应这些变化,做出积极回应,掌控优势资源,引领发展潮流,在传媒传播策略与能力方面占据主动,决定着中国国际传播能力与文化软实力提升的成效。

第一节　中国形象与软实力的困境:亟待提高的中国国际传播力

当下的中国,对外界而言像是一个巨人,体量庞大,让人惊叹,它吸引着外界向这个巨人靠近;但是,在靠近的过程中,外界逐渐发现这个巨人的脾气与秉性却并不为人所知,于是因缺乏了解而产生恐慌与隔阂。况且,巨人越是缺乏对外告知的能力,外界越是只能通过巨人庞大的体量去直观判断:体量可怕,脾气也应可怕。

这一比喻反映了如下矛盾:从全球环境来看,改革开放30多年来,中国的政治地位不断提升,经济上也已成为世界第二大经济体,中国在国际社会的地位与影响力甚至紧逼美国,国际社会早有"G2"之说。但与此同时,面对快速发展的中国,国际社会对真实的中国形象感知度不高,多停留在对一些中华文化与人种符号的浅层认知上,或是秉持中国政治、经济、军事、资源环境等"威胁论"。

中国的国际传播远未在价值观、思维方式、生活方式等方面参与到对异质文化的影响中。从很大程度上讲,国际传播从策划到传播过程,到效果达成与反馈,多是由一国传媒来具体承担的,因而我国传媒的国际传播力不高是造成上述"不符"的重要原因。

从动态变化的情况看,中国传媒实力在过去 20 多年里发生了巨大变化。不过,这一成就主要反映在"量"的方面,就"质"的方面而言:中国的国内传播实力相对最强,相当于美国的 89%,传播基础实力也相对较强,相当于美国的 56%;但需要特别注意的是,中国的国际传播和传媒经济实力还十分羸弱,分别只相当于美国的 14%和 6.5%。① "世界上 80%的书刊首先是用英语出版,一半以上的日报和电视节目是用英语刊登或播出,并不断被译成其他文字。"② "西方的四大主流通讯社:美联社、合众国际、路透社、法新社每天发出的新闻量占据了整个世界新闻发稿量的 80%。传播于世界各地的新闻,90%以上由美国等西方国家垄断。西方 50 家媒体跨国公司占据了世界 95%的传媒市场……美国控制了全球 75%的电视节目的生产和制作。"③ 长期以来,西方媒体凭借其在综合实力、技术装备、品牌人才等方面的绝对优势,牢牢掌握着国际突发事件报道的话语权。有研究专家作过粗略统计,目前,国际新闻尤其是国际突发事件的报道和后续报道,大约 90%来自西方媒体,其结果往往是是非颠倒,或者非不分。④

不仅是新闻传播领域出现如此问题,从"作为艺术族群的传媒艺术"维度看,在影视艺术/传媒艺术领域同样问题颇多。

在国际传播的过程中,次第包含摄影、电影、电视、数字新媒体艺术等艺术形式的传媒艺术,是对外告知中国生态与中国价值的有效途径。以电影、电视、新媒体艺术为主要样态的传媒艺术,与其他艺术、文化与传媒品类与样态相比,以其直观性、形象性、生动性,以及技术的广谱性、传播的大众性、接受的便捷性,在提升国家传播能力方面具有独特、鲜明的优势,扮演着不可替代的角色。

从全球范围来看,恰如好莱坞和迪士尼之于美国,宝莱坞之于印度,动漫之于日本,电视剧之于韩国,传媒艺术对内形塑核心价值、凝聚价值共识,对外塑造国家形象、提升国家软实力,具有重要的战略价值。

随着媒介融合时代性风貌的到来,传媒艺术正面临着内容、形态、体制、机制等方面的深刻变革。以网络电影、网络电视剧、网络综艺、网络纪录片,以诸多形式的网络影像、微影像等品种与样态为代表的传媒艺术新宠,正日益成为

① 胡鞍钢:《中国是一个迅速崛起的传媒大国》,新华网,http://news.xinhuanet.com/newmedia/2004—07/03/content_1565018_3.htm,2004 年 7 月 3 日。
② 郭可:《国际传播学导论》,复旦大学出版社 2004 年版,第 41 页。
③ 胡正荣、关娟娟主编:《世界主要媒体的国际传播战略》,中国传媒大学出版社 2011 年版,第 208 页。
④ 王庚年主编:《国际传播发展战略》,中国传媒大学出版社 2011 年版,第 132 页。

弥漫全球的、与生活相伴相随的文化、艺术和信息载体与消费对象。它们的渗透能力与传统影视相比,无疑更为强大。对于当下以及未来的国家传播能力提升,新兴传媒艺术正在或将要扮演极其重要的角色。

但长期以来,在对外告知中国形象的传媒艺术作品中,内容往往呈现出两个极端——

(1)极端"丑化中国"。此类作品,若是中方拍摄,则常有兜售政治符号之意;若是西方拍摄,则常受冷战思维影响而对中国的社会制度多报以敌视,甚至全盘拒绝。

(2)极端"美化中国"。此类作品主要是以"意识形态正确"为指导、以"宣传品"为形态的中国"外宣"作品,基本特征是全盘、单向,甚至"简单粗暴"地放大中国的正面形象。

这两类普遍存在的倾向,都是在"不平衡"地传播中国形象,均是提升中国国际传播力、提升中国形象的障碍。前者虽然在一定程度上符合西方人的心理期待,也会取得一定的传播效果,但其内容的不客观、单向负面必然会导致中国形象的负面树立;这类作品传播得越多,越是和我们国际传播的目标背道而驰。而后者,虽然在内容上与我们国际传播的目标相吻合,但鲜明的"宣传"意图,导致其从传播的起始端就被西方传媒与受众拒绝,更奢谈传播效果。

面对"有人看,但形象负面"和"形象正面,但没人看"两个困境,摆在中国通过传媒艺术进行国际传播、塑造中国形象面前的问题,便是如何"平衡地"矫正二者。

面对上述问题与困境,我们必须放眼考察国际传播环境和结构,主动出击。正如美国学者托马斯·麦克费尔所言:"在传播领域内,对于全球大赢家来说,战略性计划就是'全球性'计划而不是'国家'计划。"①

近几年在提升我国传媒国际传播力方面,党和国家作了许多制度设计和政策指导,比如"十八大"报告提出"构建和发展现代传播体系,提高传播能力",十七届六中全会提出"提高社会主义先进文化辐射力和影响力,必须加快构建技术先进、传输快捷、覆盖广泛的现代传播体系。加强国际传播能力建设,打造国际一流媒体,提高新闻信息原创率、首发率、落地率",国家"十三五"规划明确提出要"拓展海外传播网络,丰富传播渠道和手段。打造旗舰媒体,推进合作传播,加强与国际大型传媒集团的合资合作,发挥各类信息网络设施的文化传播作用。打造符合国

① 明安香:《传媒全球化与中国崛起》,社会科学文献出版社 2008 年版,第 17 页。

际惯例和国别特征、具有我国文化特色的话语体系,运用生动多样的表达方式,增强文化传播亲和力"。中央领导同志围绕现代传播体系、国际传播能力等问题也做了不少讲话和指示,提出了一些有针对性的政策和观点。

当然,这一问题不仅政府层面担忧,传媒业界、学界及社会各界也在焦虑。这种"不符"与"担忧""焦虑"还将在相当长的一段时间内继续存在,影响我们国际交往、国内社会生活的方方面面,甚至造成我国文化交流中的"逆差",[①]严重影响我国的"软实力主权",给自身文化带来极大的被动并导致精神家园的萎缩。由此,如何提升中国传媒的国际传播力,已经成为摆在我们面前的重要课题。

第二节　主体、诉求、渠道、类型:提升国际传播力的四重策略

一、主体:淡化"硬"身份,打造"软"身份

不可否认,在世界传媒的国际传播史中,政府/官方背景或身份曾一度成为传媒这一传播主体的首要标签,连英美等国际传播发达国家也概莫能外。但"二战"之后,特别是"冷战"结束以来,西方优质传媒在国际传播中越来越淡化甚至隐去传播主体的政府/官方的"硬"背景与身份,而是赋予传媒民间、行业、专业的"软性"主体身份或形象,并配合外交领域"公共外交"的理念与实践。我们认为:传播主体身份或形象从"一元"到"多元"、从"官方"到"民间"、从"政府"到"行业"、从"宣教"到"专业",正是我国传媒未来提升国际传播力的必由之路。

(一)"软""硬"益彰:"官方→民间、政府→行业、宣教→专业"的跨越

世界上从来不存在与政府/官方绝缘的传媒:"媒介不能脱离政治,政治无法离开政党与政府……就是最自由的最商业化的美国新闻事业,与政党政府的关系,更是密切关联。政府透过公共关系,直接参与新闻媒介的运作……世界上任何型式的政党与政府,无论直接或间接,绝不可能完全退出新闻媒介。"[②]

在当今世界,随着国际传播主体的传播手段更为高明、传播对象的媒介素养更为深厚,政府不应是国际传播中传媒的唯一背景,也不见得是最重要的主

① 段京肃:《略论文化交流中的"逆差"现象》,《国际新闻界》2001 年第 2 期。
② 李瞻:《台湾电视危机与电视制度》,《台湾危机》,台湾渤海堂文化公司 2007 年版,第 196—197 页。

体身份。虽然就国际传播本身而言,大多是一国政府/官方的"硬"诉求,但如今"硬"诉求要用"软"身份来实现,"软""硬"益彰,才能达到上佳的国际传播效果。

由于历史的、深刻的政府/官方背景,以及长期的事业单位属性下的思维方式与行事方式,中国传媒在国际传播中向来为西方传媒与受众所过滤或拒绝。在国际传媒与受众的刻板印象里,我国传媒曾长久地被画了两个等号,即"中国传媒 = 政府/官方 = 宣传",这使得我们不得不在新的国际传播态势下,主动而智慧地隐去"硬"身份,凸显"软"身份。

第一,从"官方"到"民间"的身份与形象变换,其要义在于国际传播中,我们要巧妙地培育或容纳一部分媒体,这些媒体,或者声音与官方保持一定距离,或者以根植于社会与民众的"独立"低姿态身份出现。

就前者而言,近年来,"财新传媒"等带有资本运作性质的中国媒体,其稿件在国外媒体的刊登率较高,并与国际大型媒体有密切合作。虽然如财新这样的传媒依然是我党领导下的媒体,但是它的资本运作,它的一贯作风与官方声音有一点距离,这让西方媒体和受众感觉这类中国传媒是比较"民间"的,是可信的。① 民间的面貌、适当的距离、通过市场进行资本运作,这是否应是未来中国政府/官方矫正身份,切实提高传媒国际传播力的智慧所在?"在西方,媒介大多是民营性质,以独立自主和代表或维护民众的利益为荣,因此,始终扮演着监督、批判政府或社会的角色。……负责任的国际传播机构并不以一味地批评政府为乐,而是在报道具体问题的时候十分注意官方态度和民间态度的平衡。"②

就后者而言,我们注意到:中国政府/官方主导制作的国家宣传片(人物篇),在纽约时代广场播放后并未收到预期效果。该片以中国精英来代表中国形象,放弃了中国在更广阔层面的"人、景、物、文"温存而真实的风貌,这反而让西方受众感到中国人"生冷遥远""不易接近"。根据英国广播公司全球扫描(BBC－GlobeScan)的调查显示,广告播出后,对中国持好感的美国人从 29% 上升至 36%,上升 7 个百分点;而对中国持负面看法者,则上升了 10 个百分点,达到 51%。③

与之相对照,具有"民间"身份的独立制片人孙书云,潜心记录西藏百姓的日常生活,历经春夏秋冬四季的观察拍摄,制作而成的纪录片作品《西藏一年》既未受到官方资助,也未有播出造势,却在 BBC 一年内播出三遍,并得到了美

① 苗棣、刘文、胡智锋:《道与法:中国传媒国际传播力提升的理念与路径》,《现代传播》2013 年第 1 期。
② 陆地、高菲:《如何从对外宣传走向国际传播》,《杭州师范学院学报》(社会科学版)2005 年第 2 期。
③ 《国家形象片效果欠佳》,凤凰网,http://news.ifeng.com/gundong/detail_2011_11/17/10717461_0.shtml?_from_ralated,2011 年 11 月 17 日。

国、加拿大、法国、德国、西班牙、挪威、阿根廷、伊朗、沙特阿拉伯、以色列、南非、韩国以及覆盖整个非洲的非洲电视广播联合体、覆盖整个拉美的拉美电视广播联合体等 40 多个国家和地区的主流电视台的订购与播放。①《泰晤士报》《卫报》《每日电讯报》《星期日独立报》《金融时报》《每日邮报》等英国媒体都对该片进行了报道。在这部作品中看不到官方的意图与背景,而是充满着"民间"记录的追求,却引发了西方社会广泛的正面反响:中国政府对西藏的扶持与建设,对西藏文化生态与自然生态的保护,通过西藏民众"不愿回到过去"的内心满足来体现,得到了国际受众的肯定。

第二,从"政府"到"行业"的身份与形象变换,其要义是传媒从直接承担强大的政治功能这一身份,退回到"传播"本身这一传媒行业职责,以行业的任务行事,以行业的做法达成国际传播效果。

这一点上,中国国际广播电台(简称"国际台")在 2006、2007 年"中俄国家年"期间曾有不错的实践。"中俄国家年"是中国外交的重要活动,在配合这一政治任务时,国际台没有纯粹、直接、裸露地配合政府宣传,而是把握传媒的"行业"特色,以传媒"传播"的本职来寻找国际传播的突破口。在 2006 年"俄罗斯年"里,国际台策划组织了中俄十家主要媒体的 40 多名记者,乘坐 13 部越野车深入俄罗斯境内,行驶 1.5 万公里,对中俄沿途 20 多座城市进行了历时 45 天的联合采访。在 2007 年"中国年"里,国际台同样邀请了 12 家俄罗斯主流媒体,驾车在中国 26 个省市进行采访报道,以外国媒体为载体,向目标国家的社会和民众传递中华文明和当代建设的图景,巧妙地配合了两国交流的政治活动。"中俄友谊之旅"采访,开创了中俄新闻交往史的先例,不仅得到了两国元首的好评,更得到了俄罗斯传媒业界和民众的支持与接纳。②另如 2013 年 3 月习近平以国家主席身份首次访俄,《纽约时报》等欧美媒体重点关注了彭丽媛作为主席夫人的亮相,并给予高度的评价,这符合国际传播中传媒与受众对"第一夫人"特别关注的传统;《人民日报》在头版也与国际媒体互动,同样突出了"主席与夫人"的焦点,这是一种符合国际"行业"通用理念的做法,显示了我国主流媒体"行业"思维的回归。

① 白瀛:《纪录片〈西藏一年〉将在国内播出,BBC 曾一年内连播三次》,新华网,http://tibet.news.cn/gdbb/2009-07/16/content_17120637.htm,2009 年 7 月 16 日。

② 俄罗斯总统普京认为,"这是推动两国在人文和民间领域交流的一项重要努力",时任中国国家主席胡锦涛表示,"相信这些活动将增进两国人民的相互了解,深化两国人民的友谊"。参见王庚年主编:《国际传播发展战略》,中国传媒大学出版社 2011 年版,第 216 页。

第三,从"宣教"到"专业"的身份与形象变换,其要义是在与海外传媒机构交流时,拥有相同的业务认知"前结构",达到以"专业"对"专业"的身份形象与行事规则的对等;在与国际受众对话时,让"客观""真实""优质""接近"的传媒专业品质满足受众的基本期待,补缺受众因信息不足而带来的"心理认知失衡",降低受众对异域文化不确定性的"焦虑感"。

就对话海外传媒机构而言,我们注意到,中央电视台纪录频道自 2011 年 1 月 1 日开播以来,迅速得到海外传媒机构的广泛关注,特别是该频道以"CCTV-Documentary"这一"专业频道"的形象(而非国家电视台的形象)亮相各大专业节展,在国际合作、市场效益等方面不断取得突破,受到海外专业同行的认可。在海外交流中,央视纪录频道一改以往"领导带队、级别排序、官方口径"的行事做派,而是放平心态,利用酒会、推介会等形式,以专业的风貌增加中国传媒与国际专业机构的对话能力。淡化意识形态"宣教"色彩、突出频道"专业",也正是央视内部对纪录频道的整体定位。

就对话海外受众的成效而言,中国新闻社 60 余年来的"专业"身份与形象定位,可做借鉴。1952 年 10 月 1 日成立的中国新闻社,由中国新闻界和侨界知名人士发起成立。应华侨和华文报刊需要而成立的这一背景,为中新社的创建和发展提供了必要的前提条件和广阔的生存空间,特别是树立了其"专业"通讯社的形象。"中新社强调其新闻产品应贴近海外受众的需求和思维方式……在 20 世纪八九十年代,中新社电讯稿的采用率保持在 80% 以上……路透、美联、法新、共同、台湾'中央社'等外电也大量转发中新社稿件……进入 21 世纪,随着互联网的崛起……通讯社电讯稿的传统媒体用户市场普遍萎缩,但中新社稿件的报刊采用率仍保持在 70% 的水平。"[①]

总之,无论是对国际传媒机构还是对受众而言,"具有侵犯性、试图改变其观点"的传播姿态,总是让人不愉快、难以接受的,而民间、行业、专业的身份可以将概念化、符号化的"硬"内容,转换成受众易于感知、深感亲近的文本,再配合适当的仪式化修辞,便可以大大降低上述"不快"的发生。其实,淡化"硬"身份,打造"多元"身份与形象,不仅是传媒提升传播力的应有思维,对于国际传播的多维主体与整体而言,也是有益的。

① 胡正荣、关娟娟主编:《世界主要媒体的国际传播战略》,中国传媒大学出版社 2011 年版,第 192、201—202 页。

（二）多元主体的合力，公共外交的理念

更进一步，随着全球化的推进和全媒体时代的到来，就整个国际传播而言，理想的状态也不应是官方的主体地位强势，其他主体的地位弱势，而应是由政府/官方、传媒、（跨国）企业、非政府组织/民间社团以及公民个体等共同组成国际传播的多元主体；整合外交、对外贸易、对外宣传等多方面的力量，巧妙利用目标国家的各方力量，合力塑造国家形象，实现国家利益。传播的内容也应从政治类信息独大，扩展到商业、教育、体育、文化、娱乐、艺术、服务、科技、军事等各个方面。国家形象并非单一、笼统的概念，它需要细分为多方面的政治、经济、社会、文化、艺术形象，并由这些图景共同组成。

哈佛大学肯尼迪政治学院国际关系学教授约瑟夫·奈曾指出，在对外传播中，"政府广播……其弱点在于无法对人们在不同的文化背景下如何接受信息施加影响。信息的发送者知道自己说什么，但却并不总是知道传播活动的对象听到什么。文化上的障碍往往使人们听到的东西变得扭曲……对于传达信息和兜售一种积极的形象来说，完成得最好的往往是公民个人。今天，采用软的一手进行推销可能会被证明比采用硬的一手更有效"。① 在国际传播中，无论公民个体是否真的是最佳传播主体，"软""硬"兼施，采用多元传播主体的思维，的确是当前国际交往、国际传播中最主要、最有效的理念与实践。

这一点已被公共外交的成效所证实。"公共外交既继承了传统外交工作的诸多特征，又倚重和借助大众传播，实现国家层面对国外大众的外交。其核心的本质区别就是通过传播来影响国际公众的态度，塑造本国形象。"②公共外交是当前国际社会流行的外交理念与实践，虽然它的行为主体依然是政府，但是不同于传统外交，其行为对象是公众，而且强调扶植体制外的多种外交"利益集团"，并借助传媒，达到对他国政策制定以及涉外事务处理施加影响的目的。公共外交强调要赢得公众的支持，就必须具有稳定可靠的沟通手段。③ 显然，在全球化的媒介融合时代，如果依然放大传媒主体单一的政府背景、官方身份，便不能达成国际传播中"稳定可靠"的沟通结果。

① 〔美〕约瑟夫·奈:《网络时代"公民外交"的利弊》,《纽约时报》2010 年 10 月 5 日。
② 叶皓:《公共外交与国际传播》,《现代传播》2012 年第 6 期。
③ 参见高飞:《公共外交的界定、形成条件及其作用》,《外交评论》2005 年第 3 期。

二、诉求：从"宣传"走向"传播"

在我国国际传播发展历程中，受官方意志的左右，传媒曾长期秉持"以我为主"的对外宣传思维，严重无视"宣传"与"传播"的区别，也不了解对外"宣传"与国际"传播"的不同（如表4-1），造成了中国国际形象与传媒国际传播力长期落后的困局，并对日后的"提升"与"赶超"带来极大困难。因此，与前述传播主体"淡化'硬'形象，打造'软'形象"的要求相关联，在传播"诉求"维度上，中国传媒需要从以单一"宣传"目标为主导的诉求，逐步走向以"传播"目标为主导的诉求。如下三个重要的方略，值得尝试。

表4-1　对外宣传与国际传播的区别①

对外宣传	国际传播
政府主管	公私兼营
"冷战"的产物	全球一体化的结晶
政治喉舌	社会媒介
单向传播	多向传播
国内题材为主	国内外题材并重
讲导向	重平衡
你听我说	你听他说
主观性强	客观性强
按政治规则变化	随市场规律波动
是一种政治行为，讲政治效益	是一种经营行为，重经济效益
专题报道多	新闻信息多
强调报道时机	追求传播时效
强调友谊、友善、友爱	追求娱乐、新奇、刺激
具有战役性、阶段性	具有战争性、常规性
强调国家形象	注重媒体形象
直接反映国家或政府利益	间接反映国家或民族利益
显性	隐性
内宣的延伸	外交的延伸
受国内宣传纪律约束	遵循国际传播惯例

① 陆地、高菲：《如何从对外宣传走向国际传播》，《杭州师范学院学报》（社会科学版）2005年第2期。

（一）中国气质的共通表达

中国传媒在国际传播过程中,要以中国气质为根基并着力寻求人类共通的表达方式,增强具有亲近性的分享感,减少具有明显"试图改变对方"的凌厉感,这正是我们在国际传播中从"宣传"目标走向"传播"目标的应有思维。

"我国有关部门经常会花费大量资金做西藏文化展。有几个外国朋友曾经对我讲:'我们原来都以为西藏是中国的,但当看完你们政府的大展之后,我们似乎认为西藏不是中国的。因为所有展览的文字和内容都告诉我们,如此奇特的景观、如此奇特的山川、如此独特的生活风尚、如此独特的宗教与民俗习惯,与中国其他地方差异太大!'"[1]与一味追求"宣传"目标的实现形成鲜明对比的,是前述独立制作人制作的纪录片《西藏一年》的向"传播"理念找诉求。为了创作该片,独立制作人在西藏古镇江孜与片中 8 位普通的藏族人生活了一年有余,片中选择的记录对象都是普通的人,如农村巫师、医生、农民、寺院喇嘛、基层干部、包工头;片中记录的都是普通的日常生活场景,如吃饭、看病、打工、婚庆、算卦、打官司;片中体现的内涵却是多元而真实的:一方面改革开放之后西藏人民渴望现代,也走向了现代,另一方面他们又背负着沉重而封闭的千年文化传统,于是片中他们的喜怒哀乐、举手投足都与新旧时代的碰撞相关。

《西藏一年》通过人本的、情感的、真实的表达,将价值预设与猎奇心态降到最低,让西方受众感到这是在"传播"而非"宣传",其达到的传播效果正如英国《卫报》的评论:"以罕见的深度、惊心动魄的力量,公正记录当今世界最有争议、最偏远地方人们的真实生活。"《泰晤士报》的评论:"轻扬如飞雪、深远如禅宗,见证了一个真实的神秘藏地。"[2]该片脉脉浸润着的正面中国形象,得到了国际社会的肯定。2008 年 3 月 6 日,BBC 第四台播出《西藏一年》第一集。播出前,BBC 第四台台长骑着自行车赶到伦敦书云的工作室审片,看完《西藏一年》后,他说:"非常好,我不想动任何地方。"BBC 播出第一集的几天后,西藏拉萨发生了"3·14"打、砸、抢、烧暴力事件,之后这个片子在西方得到了更多的关注。[3]该

① 胡智锋在北京师范大学"世界文化格局与中国文化机遇"国际研讨会"中国文化有效性传播"论坛的发言,2012 年 12 月 20 日。

② 荣守俊:《纪录片〈西藏一年〉在西藏受到广泛好评》,新华网,http://tibet. news. cn/jrxz/2009－10/21/content_18008846. htm,2009 年 10 月 21 日。书云:《西藏一年》,北京十月文艺出版社 2009 年版,封底。

③ 王尧:《〈西藏一年〉从 BBC 到 CCTV 的幕后》,《中国青年报》2009 年 7 月 31 日第 7 版。

片在西方主流媒体的播出,恰好是对 2008 年北京奥运会前后西方媒体辱华大潮的一次温润却有力的回击。

同样巧妙隐去并意在摒弃"宣传"目标而思考如何实现、并成功实现"传播"目标的,还有近年来热播的纪录片《舌尖上的中国》。该片不仅获得海外市场的高度评价,发行到东南亚、欧美等 27 个国家和地区,第一季首轮海外销售即达到 35 万美元,创造了近年来中国纪录片海外发行的最好成绩;[①]更突破了纪录片专业领域,引领了社会话题和风尚,在海外引发了一股"中国热",成为国际传播中经典的文化事件。

《舌尖上的中国》的精妙之处,在于对中国吃食的精心网罗与诱人呈现,也在于对吃食背后中国人生存故事的低姿态表述,更在于它似乎在寻找一些线索,寻找许多属于中国人,也属于全人类通用的温情传递、道德规约、远年告知,让现代人不至过于多元放肆、过于无所畏忌。无论这些食物是相似还是不同,它们的制作中都融入了中国人的生态与性格:顺天顺形的乐天适应,也刚也柔的形气变幻,放眼量取的苍翠传递,品质细察的悠长追寻。而这些,也是西方人、西方价值观所认同和亲近的,国际观众也会从中体悟到对亲人的情感、对朋友的情感、对家乡的情感、对民族的情感、对一方土地的情感……这些都是人类共通的情感。这些情感既是中国的,也是世界的;既是当下的,也是永恒的。在"传播"过程中,如果受众对信息不易或难以进行"对抗式解码",便会极大提高传播目标有效达成的可能;而"宣传"目标主导下的传播效果,却往往相反。

《舌尖上的中国》与国家宣传片的效果相反,《西藏一年》与西藏展览的效果相反,可见,多元、人本、情感的价值呈现助推传播目标的达成,使中国的良好形象立体起来,而单一宣传至上的诉求往往只能不断强化西方民众对中国模糊、负面的刻板印象。前者是"作品"与"产品"时代的国际"传播"应有思维,而后者是"宣传品"时代对外"宣传"的惯常心态。

我们当下的传媒国际传播,早已越过"宣传品"阶段,历经"作品"时期,逐步走向"产品"时代。已经不是那个"主要围绕党和政府的每个阶段的中心工作,来组织、开展宣传,承担的是'宣传教化'功能,扮演着党和政府的'喉舌'角色,突出强调的是意识形态要求。导向正确、领导满意是节目质量、宣传效果最重

① 白瀛、左元峰:《普通人的生活、共同的兴趣——中国纪录片迈进国际市场》,新华网,http://news.xinhuanet.com/fortune/2013—01/15/c_114377592.htm,2013 年 1 月 15 日。

要的评价标准"①的时代了。虽然"产品"时代依然存在许多问题,但正是有了不倦的问寻,我国传媒的国际传播能力才能不断在反思中积累,最终得以提升。

总之,我们在传媒的国际传播中需要借助人类共通的语言,向人类共通的体验找寻诉求,将灿烂的本土文化中的某些元素提取、包装并转换为可供人类共享的文化,将千年中国传统文化的内核融入现代思考并转换为易于现代"地球村民"接受的文化,将无论输出还是引进都"以我为主"的文化思维转换为双向融通、多向传播的文化,②以打造中国积极合作、富强进取的经济形象,文明现代、正义负责的政治大国形象,和平、友好的军事形象,坚持原则、灵活务实的外交形象,以及底蕴丰富、创新发展、兼容并蓄的文化形象。③

(二)正反平衡地满足好奇

1.利用跨文化交流中的好奇心,平衡地传播中国信息

传播从根本上是一种交互,交互达成的基本辅助是参与。这种参与自然会有权力者、有强势者,但是交互本身需要给传受双方以一定的地位。哪怕这种地位只是一种象征,也会起到必要的泄气阀的作用,不至于传播链条因为过于干枯或者紧绷而断裂。

在国际传播中,尊重传受双方,"平衡地"进行"传播"而非"不平衡地"进行"灌输",是传播有效达成的基本方略。这需要借助跨文化交流中的关键因子:人的好奇心。中西方跨文化理论反复证明,对异域、异质文化和生态的"好奇",是人在跨文化信息接触、交流摄取、认知选择、行为改变中,最活跃的因子。从心理学上讲,当我们发现一国的视觉风貌、社会生活、文化规则,与我们是那么地不同,因为不了解而就此产生了一种心理空当——我们认知心理的天平此时发生倾斜,"好奇"的一端高高抬起;我们必须摄取足够的信息,满足了解的欲望,"好奇"的一端才会降下来,使认知天平重归平衡。

人的认知心理总是需要"重归平衡"的特点,导致人总要寻找满足好奇的信息,以使"重归平衡"达成。在国际传播中,我们正需要精准而有效地利用这种寻找信息的心理欲望。但这种心理欲望又不是轻易可以被勾起并得到满足的,

①　胡智锋、周建新:《从"宣传品"、"作品"到"产品":中国电视 50 年节目创新的三个发展阶段》,《现代传播》2008 年第 4 期。
②　黄培:《中国电影海外推广的战略思考》,见北京广播电影电视研究中心汇编:《北京广播影视发展研究文集》,北京出版社 2011 年版,第 287 页。
③　胡晓明:《国家形象》,人民出版社 2011 年版,第 56—61 页。

在跨文化交流中,我们总是对强加的判断特别敏感,总是对"强行改变我们的态度"的做法十分厌恶,总是希望能够通过掌握真实、客观、平衡的信息,自己独立作出对异域、异质文化与生态的判断。因此,在利用好奇心的过程中,理想的做法是主体传播者客观真实、正反两面地给对象接受者提供信息,也即"平衡"地提供信息,以使传播效果稳固而长期地持续下去。

如果说"整体"上提升中国新闻传播与传媒艺术/影视艺术的国际传播力、塑造中国形象,是提升我们"软实力"的题中之意的话,那么,"具体"到如提升新闻传播与传媒艺术作品创作手法等问题,则需要探寻我们的"巧实力",也即如何以具体层面的精准、灵活且有效的手法和策略塑造国家形象,是一门传播的艺术。能够平衡地对外传播信息,能够平衡地面对他者的好奇心,便是我们塑造国家形象的一种"巧实力"。这是一种传播的策略,是一种自信的魄力,也是一个发展的阶段。

一国的政治、经济和社会发展到哪一步,一国的传媒、艺术和文化的影响力才能随之发展,一国的国际传播方略也才能发展到哪一步。如今,随着中国经济、政治、社会、文化与艺术的多元发展与部分崛起,当下中国的国际传播需要进入到新的阶段,一个以自信为基础并有魄力容纳的阶段,一个可以通过提供平衡的信息去对接受的他者进行有效吸引、深度吸引、长期吸引的阶段。

下面从一个具体的案例入手,讨论这一问题。

2.案例的尝试:以西方视角正反平衡地呈现中国

在传媒艺术的代表性艺术形式——电影艺术和电视艺术——的国际传播中,相对于电影的叙事与制作水准有限、电视(电视剧和电视综艺)的吸引力与传播范围有限,海外受众对我国纪录片作品的认可度相对较高,纪录片也承担着相当重要的国际传播使命。"平衡地满足好奇心"的传媒艺术国际传播策略,在很大程度上不可避免地需要依托纪录片来实现,以期取得良好的传播效果。在国家层面,依据"精心打造中华民族文化品牌,提高中国文化产业国际竞争力,推动中华文化走向世界"的需求,纪录片塑造国家形象的作用不断受到重视并加以强调。[1] 纪录片《中国面临的挑战》(*China's Challenges*)有不错的尝试。

上海外语频道制作的系列专题纪录片《中国面临的挑战》已制作两季共十集,在展现中国经济飞速发展的同时,直面各种真实的社会问题。该纪录片第

[1] 胡智锋、刘俊:《主体·诉求·渠道·类型:四重维度论如何提高中国传媒的国际传播力》,《新闻与传播研究》2013年第4期。

一季推出后不仅获得中国新闻奖一等奖等重要奖项,还登陆美国、德国、澳大利亚等多家海外主流媒体。其中,在美国公共电视台网(PBS)播出至今,在超过189个频道循环播出,累计播出超过1350次。这也是中国内地制作的电视节目第一次达到如此广泛的影响力。需要说明的是,传统而言,获得国际传媒机构和受众青睐的我国纪录片,多是软性话题纪录片,如风貌题材、美食题材、自然题材等,这次《中国面临的挑战》以直面中国发展问题与社会生活矛盾的内容进入海外传媒平台播出,可谓是一种值得肯定的尝试与现象。

这部纪录片的主持人罗伯特·劳伦斯·库恩被称为"中国通",行走中国20余年,深入观察中国,曾著有《中国领导人是如何思考的》《他改变了中国:江泽民传》《中国三十年》等;也是全球多家媒体的观察员,长期在CNN、BBC、彭博社等担任中国问题嘉宾。他既有对中国的真知灼见,又非常熟稔西方的媒体,为节目提供了一个很好的切入角度。①《中国面临的挑战》能够罕见地进入西方电视媒体,并有一定播出热度,和本片以库恩的西方视角观察,并平衡地呈现中国信息——在呈现了中国一些发展状貌的同时,更不避讳中国现阶段存在的种种问题——有直接关联。

以"正反两面""客观中立"的态度、以"西方视角""信息平衡"的手法呈现中国,消除西方受众对中国发展话题的壁垒乃至反感,由此保证中国话题与中国影像切实抵达并呈现在西方受众眼前(无论他们是否有正向接受),这是提升我们传媒艺术国际传播力的第一道门槛。不管在多大比例上西方受众对中国的态度会发生认知与行为上的转变,能够跨越第一道门槛已经弥足珍贵了。

第一,就"信息平衡""正反两面""客观中立"而言,以《中国面临的挑战》(第二季)为例,总结起来,这一季呈现了中国的五大困境。(1)城乡困境,如城市化带来的新市民难以真正融入城市的问题、城市管理与治理的问题、农村土地流转的问题等。(2)教育困境,如新市民子女不易获得与城市家庭子女同等的教育资源、高校与中学教育国际化的问题与出路等。(3)经济困境,如自主品牌与科技创新力尚不足、中国地域经济发展不平衡、中国发展与其他国家的张弛关系等。(4)生态困境,如城市宜居程度尚待提高、美丽乡村的梦想尚有障碍、民众健康生活尚不能完全实现等。(5)文化困境,如传统文化与现代生活的冲突、中国文化参与世界价值观建构的困境等。详见表4-2。

① 《〈中国面临的挑战(第二季)〉研讨会在沪召开》,新浪新闻,http://news.sina.com.cn/o/2015-01-27/075931447883.shtml,2015年1月27日。

表 4-2 《中国面临的挑战》(第二季)呈现的中国问题与挑战

集次与集名	序号	呈现的中国问题与挑战	示例案例
第一集《中国能实现和谐吗》	1	教育机会能平等吗?	留守儿童与教育资源不平衡分布
	2	融入城市的梦想能实现吗?	以北京"城中村"皮村为例,讲述外来务工者如何难以融入城市
	3	如何实现和谐治理城市的梦想?	城管执法困境
	4	老有所养,能实现吗?	老龄化社会与老人赡养问题
第二集《中国能变得更美丽吗》	5	天人合一梦能够实现吗?	藏地的生态与经济开发的矛盾
	6	城市能更加宜居吗?	成都河水治理
	7	如何建设美丽乡村?	湖北樱桃沟村的改造
	8	怎样更健康地生活?	上海的污染与环境保护举措
第三集《中国,文明依然重要吗》	9	传统文化,真的能复兴吗?	国学热问题
	10	文化融合能实现吗?	西方文化与中国传统文化碰撞与交融问题
	11	中华文明能影响世界吗?	中国当代艺术的独立发展之路
第四集《中国,你富强了吗》	12	科技能够兴国吗?	一位海洋深潜科学家的成长与探索经历
	13	自主品牌能有竞争力吗?	上汽集团的创新摸索
	14	中国的发展怎样才能平衡?	成都的产业结构困境与转型
	15	中国的发展会饿死其他国家吗?	中国的温饱问题与解决之法
第五集《中国,你怎样现代化》	16	电商,改变中国地域界限的力量	山东湾头村变"淘宝村"、上海人家的"海淘"经历,以及韵达快递的发展
	17	土地流转带来农村新活力	小岗村和崇明岛土地问题的历史与当下
	18	自贸区,深度金融改革试金石	上海自由贸易区的各类公司与交易实践
	19	中国教育的国际化之路	上海高中课程的国际化与上海科技大学创建

在上述主线关切的基础上,就具体内容而言:(1)该片不仅直接阐释了一些重大的宏观问题,如教育、城乡、地域、经济、文化、生态等,还常大段聚焦于一些微观的现象,如中国电商的发展、国学热、城管问题等。(2)该片不仅反映发展中的矛盾,还间接牵涉出中国广袤而多元的景观,如藏地的宗教云烟、长江发源

地的空灵、成都的都市繁华与静谧,甚至北京皮村的打工者聚集区的破乱等。(3)该片不仅反映了一些传统的社会问题,还触及了网络新媒体时代社会生活的新状况,如"高富帅"、海外淘宝、快递、移动终端等。(4)该片不仅注重呈现城市的发展,如常常闪现给西方受众以"中国繁华"之感的鳞次栉比的高楼,也重视走向农村,并认为"要真正了解中国,必须走向农村,那里的每一个变化,都折射这个国家的发展"。(5)该片不仅注重话题的呈现,镜头表达也相对完整,特别是注重细节镜头(如足量的打工者做饭吃饭的细节镜头、新市民狭小住屋的布局镜头等)。(6)该片不仅反映了中国人的一些生存现象,还着重反映了中国人的处世理念,如片中一些主人公的话语:"吃得简单、住得简单,天长日久,便不会追求物质的丰裕""宽容,不与人争,美美与共,天下大同;不是对抗的战略,而是像水,涓涓流淌而来"等。

第二,就该片的"西方视角"而言,体现在西方主持人库恩对中国问题与话题的判断,体现在该片内容以西方人不反感、能接受的"平衡与客观"方式展现,体现在该片至少从画面与话语表达上不意在"改变"西方受众的态度(而只是提供信息),体现在该片尝试以西方熟悉的符号(如可口可乐、西方管弦乐队、太极功夫、英语、时装设计)串联起中国问题与话题。本片的逻辑线,是以问题为导向,如表4-2左栏。"这部片子的一个特点就是采用了一种'挑战'的模式,这也是库恩所擅长的。比如我们提出一个问题,西方人对于这个问题会有自己的看法,我们会再向他们解释中国在这个问题上究竟是怎么回事。"[1]通过不同的故事,该片尝试在国际传播中、在塑造国家形象中提供这样的声音和姿态:中国是如此复杂多元,中国需要也可能会在融会、批判、吸收中,不断朝着正确的方向发展。

当然,该片也没有一味地反映矛盾、放大矛盾,而是同时提出解决之道,并肯定中国政府在诸多方面的努力以及所取得的成效,例如就城乡问题而展现中国政府推进户籍制度改革、加速城镇化进程的努力。其实,整部纪录片之所以能够以较为成功的"平衡视角"叙事,也在于它没有一味地呈现和深描中国的问题和不足,从而使片子整体氛围陷入无望和虚无之中,饱具负能量和兜售政治符号的意味,而是针对问题不断地深入思考并提出解决之道,特别是并不避讳中国在前述诸多方面的努力、发展和成就,以及中国特殊国情下特殊现象与状貌的合理性。

[1] 《西方视角,中国故事——纪录片〈中国面临的挑战〉诞生记》,《瞭望东方周刊》,http://www.centv.cn/diandi/folder343/folder379/2013/05/2013-05-147183.html,2013年5月14日。

不可否认,该片虽然在一些方面有不错的尝试,但同样也存在较为明显的问题。此处笔者之所以对该片多有肯定,主要是从启示中国传媒艺术国际传播"巧实力"的角度出发的。本片的不足如采访的地域较为集中,多次提及上海、成都、上汽集团;较之于第一季,第二季的褒奖意味更直接、更明显,这或许有碍该片在西方的传播效果;反复提及上汽集团等商业公司和机构,让西方受众怀疑其与商业赞助有关;等等。

总之,作为与西方合作拍摄纪录片的成功案例,甚至被称为"国内首部以西方人视角观察、研究、分析中国现状的社会现实题材纪录片",[①]面对只有6%的美国人能够说出一个中国品牌的塑造国家形象与认知度的窘境,《中国面临的挑战》通过平衡地满足西方受众的好奇心这一"巧实力"方略,以开放的姿态,努力跨越东西、融合东西,塑造中国形象,值得我们未来在理论与实践中借鉴。

(三)贴近受众的背景习惯

对于处在国际传播范畴内的传媒而言,一方面,我们需要充分理悟"中国声音、世界表达"的理念,从而向"传播"目标找诉求;另一方面,我们需要看到传播的对象——国际受众的复杂性和多元化存在,在传播中区分不同文化背景、价值习惯和行为方式的传播对象,继而进行饱富贴近性与针对性的传播,即理悟传媒国际传播的"本土化"理念。

首先,国际传播的"本土化"理念需要我们研究并细分受众,以做到内容本土化。我国传媒曾长期以单一的对外"宣传"目标为主导,极大地影响了我国国际传播事业的早期积淀。1981年,外文出版局编印一本名为《谈谈对外宣传的针对性》的小册子,范敬宜为它写的一篇"代前言"中说:"针对性是对外宣传的灵魂……胡耀邦同志说,'对外宣传的最大问题是外国人看不懂。'这真是一针见血的批评。"[②]面对这一现象,最早提出"对外传播学"名词的我国国际传播领域前辈段连城先生,[③]早在1990年便提出"对外传播学九条述要",直指彼时忽视传播对象的做法,这九条包括:(1)常照镜子(不断追踪我国国际形象在国外受众心中的状态),(2)锻炼功力,(3)研究对象(在语言文字、生活方式、行为规范、风俗习惯、价值观念、审美情趣、思想意识等方面注意"内外有别"和"外外有

① 《〈中国面临的挑战(第二季)〉研讨会在沪召开》,新浪新闻,http://news.sina.com.cn/o/2015-01-27/075931447883.shtml,2015年1月27日。
② 沈苏儒:《对外传播的理论与实践》,五洲传播出版社2004年版,第89页。
③ 沈苏儒:《对外传播的理论与实践》,五洲传播出版社2004年版,第229页。

别"),(4)端正心态(拒绝庸俗宣传心态和盲目"骂国求宠"),(5)解疑释惑(历史地、辩证地向国际受众告知),(6)舆论一律又不一律(遵循国际受众对舆论多元化的习惯),(7)清晰易懂(慎用或注意解释中国特殊的文史地名词、行话术语、政治口号、空洞辞藻、诗词楹联等并注意"去复杂语境化"),(8)生动活泼(多讲故事并注意通过形象性、人情味、幽默感、普世观、妙语哲思等达到"移情"效果),(9)尊重翻译(翻译时可根据前述要求对中文定稿进行加工和改写、注重解释性翻译)。[①]

我们不仅要根据上述要求贴近受众,降低受众对抗式解码的可能,还要注意细分受众:有重点、有层次、有区别地将国际传播受众分为重点受众、次重点受众和一般受众,每一层受众再细分为顺意受众、逆意受众和中立受众,然后再根据这些受众的最终行为趋向将其分为潜在受众(未明确正反态度)、知晓受众(未实施正反行为)、行为受众(心理定式固化并采取行动)。当前美国传媒已开始具体地对受众市场进行细分,如美国国际广播将国际受众分为 125 个具体的"市场方向",BBC 也对其 32 种语言广播划分了 13 个主要的市场方向。[②]贴近受众、细分受众正是现代传播理念的关键性规则。此外,我们还要创造条件,争取建设并完善全球受众调查网络。

其次,传媒国际传播的"本土化"理念需要我们实施好人才本土化与运营本土化战略。1992 年,第一个欧洲迪士尼乐园在巴黎郊外建成营业,但旋即遭到法国社会的抵制,法国民众将代表美国文化的迪士尼乐园视作"文化切尔诺贝利核电站"。为了扭转这一困局,迪士尼削减欧洲迪士尼管理层中的美国人数量,大量起用本土人才,淡化美国烙印,突出欧洲本土"在场",以此逐渐战胜文化差异的阻碍,并最终成为法国最受欢迎的景点。[③]

在国际传播中,类似上述重视本土人才与运营的案例不胜枚举。一方面,传媒在国际传播中对本土人才的重视,可以(1)以本土人才中外融通的人格魅力和个人能力,提高我国传媒和国家的国际化形象,增强我国传媒分支机构所在国对我们的信任感,以推动中国传媒同当地政府、社会、民众的深层交流;(2)避免因文化差异造成经营管理上的损失,快速开拓市场;(3)降低经营成本(如外派成本、培训成本、劳动力成本);(4)保证传媒的海外分支机构人员的相对稳

① 段连城:《对外传播学初探》,五洲传播出版社 2004 年版,第 148—157 页。

② 王庚年主编:《国际传播发展战略》,中国传媒大学出版社 2011 年版,第 39—40、69 页。

③ 张金海、梅明丽编著:《世界十大传媒集团产业发展报告》,武汉大学出版社 2007 年版,转引自 王庚年主编:《国际传播发展战略》,中国传媒大学出版社 2011 年版,第 76 页。

定;等等。另一方面,在本土化运营中,我们的传媒需要切实打造产品、研发、生产等多环节、全方位的本土化经营战略和模式,这是我国传媒企业和机构"彻底"贴近不同文化背景与接受习惯受众的直接路径,并以此锻造全面的传播能力与传播影响力。[①]

三、渠道:从单一扁平的传播渠道走向多媒体渠道融合的立体传播

美国马萨诸塞州理工大学的浦尔教授最早提出"媒介融合"概念时,恐怕不会想到日后的世界会如此迅速而深刻地走向数字化生存、全媒体生存。虽然海外国际一流媒体早已瞄准新的传播技术与传播思维,但"技术之新""媒介环境之新"是中西方都正在并且同时经历的,媒介融合时代或许是我们抢占国际传播高地的机遇。中国传媒一方面要在"全媒体时代"打造多元的"传播渠道",另一方面要不断摸索国际传播中的"市场产业渠道",以同时提高传播的覆盖力和渗透力,深入、立体地传播中国形象。

(一)在新的媒介环境中打造多元传播渠道,提高传播覆盖力

以互联网为代表的新媒体,凭借其高度的信息扩散能力和多向互动的全融性特征,已经越来越成为基于意识形态和国家利益之争的政治博弈平台。奥巴马政府大力打造美国国务院的"E外交"、白宫的"Web2.0时代"、五角大楼的"网络司令部"三位一体的新媒体外交。美国政府投入7000万美元,以期打造一个"地下互联网"和"移动电话通信网",来帮助一些国家的反对派绕开所在国的主干网络和网络监控,实现与外界的"自由联络"。外交界早已出现一个新名词——"微博外交"。[②]

在媒介融合时代,中国传媒在国际传播中需要打造网络、移动新媒体、广播电视、报纸杂志、通讯社等多种传媒传播形式,配合影剧院传播、户外传播等多种实体传播形式,进行立体传播,提高传播的覆盖力。特别是在运用传统媒体进行国际传播时,西方国家的绝对优势地位短期难以撼动;不过,进入信息时代,在新兴媒体领域,如果处理得当、充分利用、加强重视,发展中国家也可以具有新媒体传播的后发优势。这是发展中国家打破不平衡的国际传播秩序的机遇。

① 刘俊:《理念·人才·渠道——基于〈东非野生动物大迁徙〉的国际化报道策略分析》,《电视研究》2012年第9期;王庚年主编:《国际传播发展战略》,中国传媒大学出版社2011年版,第79—81页。
② 叶皓:《公共外交与国际传播》,《现代传播》2012年第6期。

这是一个人人拥有传播载体、人人都是传播载体的"全民塑造形象"的时代。新媒体传播是当前及未来世界上最热络、最具潜力、饱富渗透力的传播手段,需要我们格外关注。在发达国家及相当数量的发展中国家,中青年人普遍进入到"网络社交媒体生存"的时代,社交媒体的影响力正逐步超越报纸、电影、电视等传播手段。这提示我们,在国际传播中需要特别利用好新兴的社交媒体进行中国形象传播,重点利用好 Facebook、Twitter、YouTube 等社交或视频分享网站。我们需要有意识地将叙事巧妙、制作精良、视角平衡、价值融合的新闻和文艺作品推送到这些网站,并通过多种手段提高其分享与转发的数量,配合适当的线下活动,以提高传播的抵达率。

我国国内对于互联网深层次的使用素养、应用需求和接受能力已经大幅提高,这是我们通过网络新媒体进行国际传播的有力基础。综观近年来《中国互联网络发展状况统计报告》,我国网民数量、手机网民数量连年飙升,已经位居世界第一,新媒体移动终端使用用户同样快速增长。市场规模、人才储备、开放心态、强大的文化背景等都是我国互联网急速发展的重要基础。

中国互联网的发展速度几乎与美国平行,美国许多较为成功的电商、视频、社交网站模式,在中国都能很快地成功出现,同时近年来中国反向输出的案例也不少。"互联网发展领域的'G2'就是美国和中国。在英国、法国、德国、日本、俄罗斯、印度我们都没有见过真正像样的大型互联网公司……我们可以认为互联网是中华文明崛起的一个礼物。"[①]此外,由于使用新媒体的门槛越来越低,这有助于国内民众通过互联网等方式参与到国际传播中来。近年来我国国内舆论对国际传播的影响力越来越大,这把"双刃剑"值得动态关注。

我们也需要清醒地认识到,就利用网络新媒体进行国际传播而言,当前我们的互联网传播效果还比较微弱。究其原因,一则,网络运作基本是商业资本运作,中国的国内市场比较大,尚没有开发完。中国大型网络公司频频在"海外"上市,也值得思考。二则,语言问题是一个关键的阻碍因素,我们的中文网站外国人基本看不懂,中国人创建的英文网络平台较少,质量也不高,远不如国内的中文网站平台。三则,这些现实缺失需要引起政府的重视,而且应该有切实可行的举措,但现在无论是国家层面还是经营者层面都没有把这个问题真正提到议事日程上来,这是我们下一步亟须解决的。[②]

① 引自原凤凰卫视中文台执行台长、现搜狐网副总裁刘春在中国传媒大学的演讲,2013 年 3 月 22 日。
② 苗棣、刘文、胡智锋:《道与法:中国传媒国际传播力提升的理念与路径》,《现代传播》2013 年第 1 期。

关于政府与网络新媒体传播手段的关系,我们需要认识到:"就公共外交的这一方略而言,政府应该倡导和参与这种跨境网络,而不是对此加以控制。事实上,过多的政府管制,甚至仅仅是管制的表面形式,都可能会破坏这些网络本应产生的可信度。在公民外交的互联世界中,政府要想获得成功,就必须学会放弃很多控制权。但这带来的风险是,公民社会参与者们的目标和信息往往与政府的政策不一致。"①

此外,国际大型传媒在媒介融合时代的发展模式,可供我们借鉴。这些多元模式大致分为三种:一是不同传媒产品形态之间的融合,如"纸质报＋电子报";二是不同介质的媒体之间的融合,如"电视＋网络＋移动媒体";三是传媒产业链上不同运营商之间的融合,如"内容提供商＋渠道运营商"。② 对此前文已有论述。可以预见,针对智能手机、平板电脑的相关应用程序研发,甚至虚拟现实(VR)、混合现实(MR)、增强现实(AR)可期待的普遍性、多元化应用,是未来传媒发展新的增长点。

最后需要说明的是,融合时代,不仅传媒"非实物化"的"媒介传播渠道"需要认真规划,"实物化"的"实景传播渠道"也需仔细思考。中国国家宣传片选择在纽约时代广场播放,就是一个值得反思的案例。

(二)摸索市场与产业渠道,提高国际传播渗透力

多媒体传播渠道并举,有助于提高传播的目标人群覆盖,而切实将传播产品融于目标社会的传播体系中,还需要不断磨砺我国国际传播市场化、产业化的能力,以提高传播的渗透力。

现代社会,各国传媒在提升国际传播力时,各种要素如果不能构建为一种产业化的组合方式和市场化的运作模式,必然在很大程度上缺乏内在的生命活力。这是因为:(1)市场原则是西方国家商业交往中成熟且至上的规则,这有利于规避风险。规则的保障也是初来者、外来者快速融入对方的利器。所有这些都有助于我们在"规避"与"融入"中追求最大的传播效果。(2)让传播产品在海外市场中磨砺,不仅可以大浪淘沙,更可以使我们日后在创作中更为有的放矢,提高产品质量、转变运作思维和加强传播效果。(3)传播产品在市场中赢得好评,目标国家的传媒机构出资购买了这些产品,才会保证其播出。海外播出,特

① 〔美〕约瑟夫·奈:《网络时代"公民外交"的利弊》,《纽约时报》2010 年 10 月 5 日。
② 王庚年主编:《国际传播发展战略》,中国传媒大学出版社 2011 年版,第 64 页。

别是海外主流媒体播出,是我们国际传播效果达成的基本保障。(4)投资海外作品也是提升传媒国际传播力的有效途径。近年来欧美经济不景气,各大机构和文化基金对以纪录片为代表的文化产品投资缩水,而中国政府与传媒机构的资金雄厚,这是我们通过市场化、产业化进行国际传播的优势。通过海外投资,把中国相关传媒或机构变成如 BBC 这样国际传媒的联合制作方,甚至真正参与到作品创作中,当成片在这些频道播出时,也就间接扩大了中国文化产品的影响。

在实际操作中,我国传媒还需要注意实行不同的经营体制。有条件的媒体应在境外设立经营性文化公司,并参与到国际传媒机构的收购、兼并、参股控股中,以此影响部分海外传媒,形成一些有竞争力的市场主体。相关媒体还要逐步拓展多元化经营,注重产品整合营销,加快资本运作,并在条件允许的情况下注意在电影推介、电视节目推广、有线与卫星电视运营、图书出版、影剧院业务、户外业务等方面着力。

四、类型:新闻传播与传媒艺术并举

在中国传媒国际传播力提升、中国文化软实力提升的过程中,具体到大传媒领域的输送形态,责无旁贷地落在新闻报道的资讯传播形态,以及电视综艺、动画片、电视剧、纪录片、电影、各种新媒体艺术形式等传媒艺术传播形态上。也即,"新闻传播+传媒艺术"二者并举成为目标达成的具体类型承担。

从目前来看,这些类型都有现实的国际传播困难。(1)新闻报道受意识形态和官方形象所限,在国际传播中有明显的困难;(2)电视综艺虽然当下在国内正处于一个"大时代",但模式引进远超模式输出,其影响力暂时基本限于本国;(3)动画片数十年前曾经是中国传媒艺术作品对外传播的典型方式,是海外了解中国文化的窗口,但新时期以来,受技术、产业和文化惯性所限,其国际传播之路尚比较艰难;(4)电视剧中不少历史题材和部分现实题材作品,在东亚、东南亚以及一些第三世界国家有不错的表现,但地域性、文化性限制显著;(5)纪录片的国际传播近年来初见成效,在作品品质与产业运营的道路上不断探索并取得一定成效,但作为影视艺术中的"贵族",其受众范围有一种天然障碍;(6)中国电影在国际传播中是最有希望克服上述困难的形态,近年来中国电影的发展(特别是产业方面)令人瞩目,但其曾经长期处于产业弱势、价值混杂等自身问题的泥潭中,延缓了应有的发展;(7)诸多新媒体艺术样态的发展还刚刚起步,很多时候并不

独立和成型,暂不做评价,但它应该成为未来相当重要的增长点。

困难固然在,但在提升国际传播力的过程中,我们也确实需要将新闻传播与传媒艺术的各种类型并举,也需要看到这种对外告知的层次性,同时必须放置在融合时代的思维中进行规划与测量。对于这些理念与策略,我们应该怀有期待。

(一)传媒艺术作品国际传播的价值理念

1.大同·君子·中庸:传媒艺术建构国家形象的三大价值基础

(1)传媒艺术讲好中国故事的最终目的,是实现中国价值观的世界影响力。

如前所述,从艺术族群的视角来看,传媒艺术包括摄影艺术、电影艺术、广播电视艺术、新媒体艺术,以及一些经现代传媒和传媒科技改造了的传统艺术形式。在我国提升文化软实力、塑造国家形象的过程中,在所有的传媒、艺术与文化领域,传媒艺术中的电影艺术、电视剧艺术、纪录片艺术、数字新媒体艺术是建构的主力,它们在国际传播中叙事的筹划是否合理、策略的设计是否得当、能力的打造是否切实,很大程度上决定了中国文化软实力提升的效果和结果。

当前,无论是传媒艺术自身国际传播力的提升,还是对包括中国价值在内的中国形象的建构效果,都与中国的政治与经济大国地位极不相符。[1] 就应对之策而言,我们首先需要厘清传播的框架与层级。

在中国传媒艺术/影视艺术文化软实力提升中,如图 4-1 所示,[2]这一过程大致分两个层面:第一个层面是"讲好中国故事"阶段(解决内容的问题),需要依靠内生实力的锻造,以具备"能向外说"的资格和能力;第二个层面是"实现价值影响"阶段(解决价值的问题),需要实现外在效力的释放,以达成"影响海外目标对象的价值观与行为力"的诉求与目标。二者在实际的传媒艺术作品的国际传播中是不可割裂的。

现在的问题是,当我们在对第一个"讲好中国故事"(内生实力)的层面,多有讨论之后,我们需要举目远望,思考另一个更为深邃的问题,那便是"讲好中

[1]　胡智锋、刘俊:《主体·诉求·渠道·类型:四重维度论如何提高中国传媒的国际传播力》,《新闻与传播研究》2013 年第 4 期。

[2]　部分论述参见胡智锋、杨乘虎:《引领力:中国影视文化软实力的核心诉求》,《光明日报》2015 年 6 月 29 日第 14 版。

图 4-1 影视文化实力构成元素结构构图

国故事"的背后,我们需要将什么样的中国价值告知世界,也就是在外在效力层面上助推乃至实现中国价值的世界性引领?

如果在讲中国故事的时候,没有恰当合适、一以贯之、反复提示的中国价值为支撑,那么我们的讲述一则各种叙事难以富有魅力,二则各种叙事难以形成合力。特别是后者更为重要,如果中国传媒艺术通过国际传播中的作品、叙事、手段、目标所要传达出的中国价值都是松散的,中国形象在西方目标传播对象的感知中都是凌乱的,那么这种"东一榔头西一棒子""说东指西说西指东"式的传播过程,自然难以形成集中的力量,从而快速、有效地实现中国形象与价值的世界认同。

如此,在国际传播中,中国的形象永远是模糊的,中国价值永远难被他者想得起、信得过。如此,我们担心的是,中国故事虽然说出去了,但是未必能够达成我们国际传播的深层而有效的目标。本部分就针对这一问题,展开初步讨论。

(2)大同之道、君子之道、中庸之道:中华文化对世界的特殊价值建构。

如前所述,长期以来,在对外告知中国形象的传媒艺术作品中,在价值层面往往呈现出两个极端:一是极端"丑化中国"。此类作品,若是中方拍摄,则常有兜售政治符号之嫌;若是西方拍摄,则常受"冷战"思维影响而对中国的社会制度多半报以敌视甚至全盘拒绝的态度。二是极端"美化中国"。此类作品主要是以"意识形态正确"为指导、以"宣传品"为形态的中国"外宣"作品,基本特征是全盘、单向,甚至"简单粗暴"地放大中国的正面形象。前者"有人看,但形象负面",后者"形象正面,但没人看"。总之,它们都会造成在国际传播中,海外目标对象对中国形象和价值认知的混乱,中国形象、中华文明在目标对象的景观认知和价值认知中也就被稀释和冲淡了。

　　因此,面对前述种种内容松散、价值混乱等问题,我们需要回到中华文明的价值观本身,思考什么才是中华文明价值观对世界的特殊贡献、集中贡献,确定之后通过传媒艺术进行聚合、汇聚传播,有的放矢。当然这种价值的世界贡献既必须体现中华文明的特殊性,不仅能具有区分度、识别度,又是能够被人类普遍接受的,而不是异端的、凌厉的。而且作为国际传播的策略,这种对世界具有特殊贡献的中国价值的确定,应该本着集中、聚焦的原则。

　　针对这一话题,笔者认为可将如下三点列入考量范围:"大同之道"的处世宏旨,"君子之道"的处世秩序,"中庸之道"的处世方法。[①]

　　第一,"大同之道"的处世宏旨。

　　"大同之道"是儒家理想社会乃至人类社会的最高阶段,千百年来一直是中国人的传统处世宏旨。首先,血缘宗法的社会里,国事、天下事是放大了的家事。国事、天下事再大,总可以"套用"家事的实践与思维来解释与解决,内心那兼济天下的愁苦抑或豪情便有了释放的路径。儒家的入世思想让中国人心底总有"兼济天下"的冲动(虽然在穷与困之时常常不得不退与隐)。中国文人从心底都不情愿只躲在自己的小热闹、小天地中,而总是在自觉不自觉地吞吐天下。其次,这种大同之道还在于和而不同,在尊重不同中求大同,即费孝通先生所言:"各美其美,美人之美,美美与共,天下大同。"

　　若将深谙"大同之道"的中国价值与形象推向世界,实则是将一种令人信任的价值与形象推向世界:在"大同之道"的思维下,宁可舍弃自己的某些利益,也要胸怀更广博的时空天地,维护更大层面的和谐生存。这一形象有"自由"的张弛,有"平等"的宽仁,有"博爱"的情感,给人"最后的肩膀"般的踏实。

　　第二,"君子之道"的处世秩序。

　　"君子"是孔夫子心目中理想的人格标准,一部两万多字的《论语》中,"君子"这个词就出现了一百多次。从人们的世俗观念上看,君子可能有高学问、高地位,属于小众人群,按这一标准,大多数人都未必是君子。但重要的是这种理想的人格标准存在于每个中国人的心中,每个人都向往,这便构成了"礼"的秩序,于是中国人的自身利益被置于由内心反省所激发的有效控制下。

　　从"父父子子"到"君君臣臣",还有兄弟、夫妻、姑嫂等,"礼"在调整人际关系上有无所不及的包容性。"君子"还要求一种自始至终的保持状态,这又使这一秩序有了长存往复的可能。中国式的道德软性渗入每一根社会毛细血管,甚

① 　部分论述参见余秋雨:《借我一生》,作家出版社 2004 年版。

至不亚于刚性规制的刻板,它维系出一个几千年的中华文明,而且"礼"常常是无法被证伪的。

第三,"中庸之道"的处世方法。

"中庸之道"的处世方法在于不极端、不单向度、执两端而用之中,它是提高人的基本道德、精神修养以达到天人合一、太平融合、神圣境界的一套方法。

西方人从进入国家开始,就被私有制的利刃较为彻底地斩断了人与自然、人与社会的原始纽带,单子化、原子式生存方式里遭受异化的人们不得不在感性的肉体和神秘的"彼岸"世界寻找寄托,而且在践行中往往容易走向极端,凌厉向感性或理性的其中一端突进与分裂,以有力释放异化的苦痛,弥合生命危急。[①]

中庸之道正是对这一遗憾的补充,况且当下世界混乱多变,那些最残酷的屠戮、最血腥的争斗、最惨烈的相向,常常都起于双方极端、单向的持守,如持守于宗教教义或者政治理念。如果没有调和的价值理念,这种持守的姿态在一次次的话语整理中,或者在一次次的行为复加中会被一次次坚固,极端从此生长与萦绕。

在转型时期中国价值观迷乱的同时,西方同样陷入价值观层面的精神危机,这与西方后现代转向、科学精神对宗教的证伪、消费主义践行的愈演愈烈都有关系。此时,正是中华文化国际传播的机遇,中国影视作品的国际传播应当深刻理解和把握这一时机。当然,若想实现中国影视作品的价值观吸引力,必然需要将"本土化"的特色贡献与"国际化"的普遍适用相结合,一味堆砌中国元素或一味迎合西方口味都是糟糕的,这考验着中国政府和中国影视文化工作者的智慧。

(3)对框定出的中国价值观进行集中、合力、聚焦传播。

虽然确定这种中华文明价值的世界贡献有"诗无达诂"式的困难,但作为国际传播的策略与中国文化软实力建构的筹划,我们又必须要确定它们,而且如前所说,这些价值的数量不应太多,标准应该比较统一。一旦这些价值确定,我们在传媒艺术的国际传播中,就需要集中推出,以形成中国价值传播与认知的集中合力、焦点强力,将优势强势聚合。

如果以西方"经验"进行观照,西方在殖民地独立运动(多指向英国)和种族隔离(多指向美国)中价值观失道之后,另一方面在政治哲学上极力诋毁"革

① 　部分论述参见陈炎:《多维视野中的儒家文化》,山东教育出版社 2006 年版。

命"，另一方面继续集中打造西方价值观三个核心理念"自由、民主、博爱"，并伴随全球化席卷世界，让世界许多文明迷失在西方的价值观里，丧失安身立命的精神家园。这值得我们在传媒艺术的国际传播中，在中国文化软实力的世界打造中深思。

2.巩固纪录片的国际传播"排头兵"地位，提升纪录片的国际传播力

在讨论了传媒艺术作品国际传播的价值理念之后，我们在实践的层面上对近年来纪录片的国际传播努力稍加一观。作为本部分的一个辅助描述，我们之所以选择纪录片这个类型，是看重其近年来在国际传播中的成效。

长期以来，包括纪录片在内的中国影视作品"外宣"，基本使用外寄推送的形式，例如向对方国家的电视台、使馆寄送磁带。曾有中国电视传媒出访团在西方国家考察的时候，看到我们送出的录影带堆在对方电视台走廊的角落里。后来得知，对方认为这些免费送来的带子肯定是宣传品，内容一定都是中国想要宣传的内容，所以对这些片子不予考虑，甚至连看都不看。[1]

纪录片是一种具有跨文化、跨时空传播属性的媒介形态，担负着记录社会、传播国家形象、国际文化交流和历史文化解释权等重要使命，关系到国家文化战略。[2]就电视领域而言，相对于电视剧传播范围的有限和电视新闻的意识形态桎梏，国际受众对我国纪录片作品认可度较高。在国家层面，依据"精心打造中华民族文化品牌，提高中国文化产业国际竞争力，推动中华文化走向世界"的需求，纪录片塑造国家形象的作用不断受到重视。特别是在 2010 年秋国家广播电影电视总局发布《关于加快纪录片产业发展的若干意见》，这一国家管理部门第一次对中国纪录片发展提出的整体性指导意见，有力地推动了我国纪录片领域的发展和国际传播效果的提升。

在这一大背景下，中央电视台纪录频道开播以来迅速成长。近年来该频道推出了一系列有重大影响力的作品，不断探索纪录片国际市场化之路，有力地提高了中国电视节目的品质与品位，有效地提高了中国传媒的国际竞争力，值得以该频道为例分析中国纪录片国际传播的理念。

第一，该频道成立后长期坚持一个策略——以外促内，即首先在国际上打出影响，再促进在国内的传播和发展。近年来该频道在世界各大影视、纪录片

① 苗棣、刘文、胡智锋：《道与法：中国传媒国际传播力提升的理念与路径》，《现代传播》2013 年第 1 期。

② 张同道、胡智锋主编：《中国纪录片发展研究报告》，科学出版社 2012 年版，前言。

节展,包括戛纳、东京、北美节展以及几大专业节展上,都取得了良好的效果,获得了国际纪录片界的认可、尊重与合作机会。

第二,中央电视台纪录频道的频道标识是一个蓝色"立方体",这体现了其国际传播的理念:追求"立体"的国际传播效果,"把国际世界还没有了解到的中国各方面的内容呈现出去,最后让国际观众来判断中国到底是什么样的。国际传播中'先入为主'的因素特别重要,你首先看到什么就容易相信什么。固然不能说之前国际观众看到的中国影像是不真实的,但我给你看到的中国除了白色、黑色,还有黄色、蓝色。我们希望通过纪录片,展示中国更多的颜色和中国更多的'面',以供国际观众判断。把更多的、真实的方面展示出来,就会稀释掉许多国际观众原先对我们的偏颇印象"。①

第三,该频道的纪录片海外传播坚持走市场化道路,以此来快速融入、优胜劣汰、有的放矢、提高能力、保证播出。近年来纪录频道拍摄的纪录片,已经在超过 60 个国家和地区销售,并不断刷新发行成绩,这也是央视纪录片第一次以集群的方式发展。这些作品或多或少展示出的从容大气的文化风度和兼容并包的国际视野,值得后续作品借鉴。

目前我国纪录片在国际传播方面还存在着不少问题。一是市场主流品牌产品尚未成型,品牌类型与层次不够丰富;②二是市场动力微弱,资本运作不畅,产业链不够完整;三是纪录片行业标准混乱,低端制作与无效传播恶性循环。解决好这些问题,是提高纪录片国际传播力先决条件。

当然,不得不说,在传媒艺术的国际传播中,与纪录片同样具有巨大潜力的另一类型,自然是电影。中国电影国际传播力的释放,以及最终对中国形象的塑造、对中国文化软实力的提升,其基础在作品,也在产业。综观世界电影的输出强国,纵然其作品有上佳的叙事、奇观的视觉、被包装的价值,但难以否认,如果没有形成强大而稳定的产业规则和产业生态,便难以传播到位,世界电影的发展清楚地体现了这一点。中国电影产业的做大做强,本身就是走向世界的强大背景和依托。

最后对电影的状况稍加一观的话,我们发现,2015 年中国电影票房突破400 亿元人民币大关,全年票房最终高达 440.69 亿元;2014 年中国电影票房在

① 苗棣、刘文、胡智锋:《道与法:中国传媒国际传播力提升的理念与路径》,《现代传播》2013 年第 1 期。
② 如纪录片种类不平衡,历史人文类纪录片在国际传播中优势明显,多由纪实性栏目和独立制作人承担的社会类纪录片也尚可,但自然类纪录片从数量和质量上讲在国际传播中相对较弱。

全球电影市场的增量中,已经占据 75%,成为世界电影产业发展的引擎。而在十多年前的 2003 年,中国全年的电影票房只有 10 亿元人民币。近年来中国电影产业异军突起,成为传媒艺术领域引人瞩目的景观;2015 年,以票房突破 400 亿为标识,中国电影产业发展迈向新的高度,并产生了巨大的社会影响。如果这一景观能够持续,那么中国传媒艺术的国际传播力的全面提升,就使我们看到了希望,看到了可能。

(二)新闻传播报道国际传播的实践应对

1.打造新闻国际传播的"中国好视角"

由于中国传媒的官方背景与传媒管制等原因,西方媒体和受众对中国的新闻"发声"在很大程度上并不信任,并形成了一套预警机制。在我国传媒体制无法短时间改变的情况下,提升中国新闻的国际传播力有何技法?

新闻总是有视角的,这是被不断实践的新闻学规律。在国际传播中,带有中国视角的新闻并非洪水猛兽;中国视角的新闻若想取得良好的传播效果,关键在于用何种方式表达"中国好视角"。

这种"好"一则需要加强内容建设,特别是提高新闻报道原创率、首发率和落地率,对信息进行整合和深度加工。在世界范围内,更多地在第一时间进行客观、真实的原创性"发声",方能提高媒体在传播时效性和公信力方面的吸引力,从而提高媒体的地位和气质。这种"重大新闻第一时间客观首发"的做法,常常是传媒格局中弱势媒体机构异军突起的机会与捷径。

"我们要么是直接从国外媒体那里获取,要么就是对海外媒体资源进行来料加工……之前,中国媒体甚至文化传播习惯性喊出的口号是'走向世界'……(如今要)跨越到'我在这里'的层次,以自己的方式、自己的角度向所有人提供视听素材,而且是'主动出击',留给世界一个'主动在场'的姿态。"①我们要从日常性的信息发布的内容、形式、时机、数量等精心策划做起,在国际传播中"主动设置议程",积极地、不断地使国际受众获得正向的"晕轮效应"。对于西方对中国的负面报道与言论指责,如果总是处于辩解、辟谣的被动地位,久而久之,就会给世界一个"被告"的刻板印象。

二则,需要加强人才建设,人才建设是上述内容建设的保障。任何深刻的

① 王国平:《世界奇观,中国讲述》,《光明日报》2012 年 8 月 1 日第 13 版。

理念、宏大的目标,都需要人去践行和实现。在媒体的国际化建设中,更需要优秀、适宜的人才沟通各个环节、各方利益。达成一流的传播效果,需要一流的人才作支撑,这类人才需要具有国际化视野和国际意识、跨文化交流和国际合作能力、创新意识和创新能力、高信息敏感度、人际关系和团队协调组织等素质,以及新闻理论学习和应用能力、新闻传播实践能力、外语和人文社会科学基础能力、多媒体和网络技术能力等国际化新闻人才能力。①

好视角的新闻,需要优秀的国际传播人才,在对中西新闻操作思维与接受模式的深刻感知基础上,通过体现现场感、立体感、多维感、专业感的新闻来实现。声音越真实、越具体、越客观就越有利于传播,让国际受众听得到、听得懂、愿意听中国的"好声音"。当然,人才能力的发挥,还需体制与机制的保障;用以进行国际传播的新闻,需要给采制人才以选题、措辞、编辑、激励等方面的自由度。此外,政策、资金、技术、设备的保障,都是提高中国新闻国际"发声"水准的必备基础。

2.理念·人才·渠道:中央电视台东非动物大迁徙报道的一次尝试

作为国家电视台,在拥有"中国"这一宏大的政治符码与"电视"这一强势的媒介手段的同时,中央电视台也需要深刻地承担国际化建设的重任,助推国家国际传播能力的提升。

中央电视台国际化之路从建台之初便开始践行,早在 20 世纪六七十年代,中央电视台便与全球 33 个国家和地区的电视机构建立了联系,开启了交流之门;之后,无论是外文节目与频道、中文国际频道、长城平台的开播、建设,还是国际重大新闻的参与,都步步推进着中央电视台的国际化建设进程。作为国际化建设的一次检验,2012 年 7 月下旬中央电视台"东非动物大迁徙系列报道"顺利完成既定任务。这一报道是否像宣传得那么成功,动物迁徙的话题是否真的适合直播,暂且不论,但报道操作过程中传达出的一些重要的国际化建设策略,倒是值得考察。这些策略关乎较为宏观的"理念"、相对微观的"渠道",以及沟通宏观与微观的中观"人才"策略。

(1)通用的价值:国际化战略的理念策略。

面对本章开头所言的"中国巨人"现象,世界都在关注当长久不发声、无影响力发声的中国巨人,最初发声时会说些什么;尔后通过心理学的"首因效应"

① 姜智彬、盛颖妍、房叶臣:《国际化新闻传播人才培养模式的开发、实施与绩效分析教学成果总结报告》,http://info.shisu.edu.cn/s/1/t/14/01/da/info474.htm,2009 年 12 月 15 日。

判断这个巨人究竟是暴戾还是可爱。外界对中国巨人的这一判断过程可能很快,但影响会极为深远。所以,在中国媒体国际化建设中,特别是建设的初期阶段,对境外受众有怎样的把握,选择什么样的主题进行传播,胸怀什么样的理念进行推介,具有十分重要的意义。

中央电视台"东非动物大迁徙系列报道"是全球电视媒体首次对非洲野生动物迁徙进行直播报道,也是央视非洲分台这一央视第一个海外分台成立后的第一个国际化大型新闻企划与直播报道,更是中国被放置在世界传媒聚光灯下的主动出击。在这一系列重要的时间节点、期待目光的背后,报道的主题选择就变得尤为重要。此次报道的内容维度落脚点在动物,意义维度落脚点在生态,理念维度落脚点在通用价值。

草原落日间角马与地平线融而为一的昏黄剪影,激流涌进里老鹳与幼崽相守相携的亮彩画幅,丛林深处秃鹫与狮群伺机发起攻击的旅途故事,东方既白处种群与种群间和谐共生的悠长背影……这些画面,这些主题,与国家、民族的差异无关,只与人类共有的人性相连:悲悯、融合、博爱、张弛,竞争、劣汰、共持、相生……这些直指人类通用价值的报道内容与背后的意义,一方面更容易得到海外受众的认同与接受:通过视觉的传达,引发心灵层面的震颤与共鸣;另一方面,中国传媒人对人类共通价值准确地把握、积极地建构、华丽地呈现、踏实地践行,日积月累,方能锻造海外观众的向心力,以完善国际传播格局的中国形象、民族气象。

需要注意的是,在国际传播中不仅需要有上述"通用价值"理念的思维,同时还需要融合中国人对世界的价值贡献,如此才能彻底而深刻地提高国际传播格局的中国形象、民族气象。就本次报道的主题所体现的中国价值而言,儒家思想不仅仅局限在君臣、父子、兄弟间的宗族宗法维系上,作为一种具有普遍意义的社会伦理规约,它更有一种潜在的生态观念。

儒家文化不似以希腊为起源的西方文化——多不将人看作孤立的原子,不习惯决定、因果、分割式的点状思维,也便从根本上不将人与自然的关系绝对化、固定化——而是提供了一条将宗族宗法、国家社稷、世间万物进行沟通的通路,从而引发"民胞物与"的磅礴理念。"它(指儒家思想——引者注)的意义显然是要从这种最为原始、最为亲密的血缘关系生发开来、推广下去,以形成一种由我及人、由人及物的'宗族-国家-万物'一体化的'泛血缘''拟血缘'的伦理

价值体系。"①这是中国人对世界的贡献之一,它需要通过类似"东非动物大迁徙"的报道,在人类通用价值中构建中国贡献。

中国媒体的国际化建设具有双向性:对外向世界传播中国声音,锻造中国形象,提高中国文化软实力;对内则需要将世界范围内的讯息传达给中国受众,保障中国受众的信息吸纳、兼听则明。"东非动物大迁徙"系列报道的直播信号不仅通过中央电视台中文国际频道、中央电视台多个外语频道、非洲多家媒体、网络媒体传向全球,壮美的自然奇观也让国内游客和观众大开眼界;它既是中国媒体对中国形象传播的一次努力,也是中国媒体以"主动出击"的姿态满足国内受众需求的一次践行。在当前的形势下,在国际瞩目的赞许与国内转型的矛盾里,中国传媒人特别需要对双向思维多加领会。

(2)磨砺的过程:国际化战略的人才策略。

任何高妙的理念、宏大的目标,都需要人去践行、去实现,在媒体的国际化建设中,更需要优秀、适宜的人才沟通各个环节、各方利益。"东非动物大迁徙"直播报道中,央视制作团队在节目设计方面体现出的本土价值与国际视野相融合,直播过程中接连克服恶劣环境、勇闯危险境地的工作态度,聘请当地主持人、工作人员的吸纳人才做法,镜头前出镜记者、主持人对激动与悲悯情绪的拿捏,都给予我们很多启示。

在国际化建设过程中,人才策略特别需要注重建设以下四类人才队伍,并着力将其打造成知名人才、品牌团队:一是资料收集与分析人才,二是国际化的策划、采访、编辑、译制、主持/播出、反馈分析、营销人才,三是媒体科技人才,四是解析各类话题的专家人才。②

从此次直播报道提供的经验来看,我们在上述四类人才建设的基础上,尚需考察如下三个方面的问题。

第一,在国际化建设中,特别是在对象国进行传播时需注重本土化策略的实施,即重视对当地人才的吸纳。这些人才对本国政治、经济、文化与民众心理的把握对我们而言非常珍贵,其母语能力和在地人际交往能力也是核心优势。我们应该开辟外籍人才引进绿色通道,驻外机构的外籍员工比例甚至可达60%以上,以增强我国媒体在所在国的信任感,降低经营管理成本,维护人才团队稳

① 陈炎:《多维视野中的儒家文化》,山东教育出版社2006年版,第45页。
② 参见姜智彬、盛颖妍、房叶臣:《国际化新闻传播人才培养模式的开发、实施与绩效分析教学成果总结报告》,http://info.shisu.edu.cn/s/1/t/14/01/da/info474.htm,2009年12月15日。

定,最终达成有效的国际传播。世界知名传媒集团和机构,如新闻集团、贝塔斯曼、维亚康姆、英国广播公司、美国探索频道等在这方面都有出色表现。本次大型直播报道中,引入外籍专家、主持人、工作人员、当地居民参与直播,新闻节目实现本地编采制播一体化,都是对本土化策略的有益尝试。

第二,国际化建设中新闻报道的主题设定需要同时兼顾中国价值贡献与世界通用价值,所以国际化人才也需要有融通中外的人格魅力与价值取向。在本次报道中,"他们(即前方采编播人员——引者注)找到了一个支点,那就是以人性的眼光来看待东非这块土地上的每一个精灵。在初期的直播报道中,央视记者徐平向这些大草原上的'主人'们表达着内心的歉意,认为自己的到来是一次打扰。她已经把这里的野生动物看成亲密的'伙伴',并期待它们给个机会,甚至急切地鼓动它们赶紧跑出来抢镜,展示各自的风姿"。① 此外,在直播过程中,西、法、阿、俄语等国际频道运用演播室双主持人共同解说、邀请对象国野生动物爱好者参与讨论等形式,积极诠释非洲生态环境保护、人与动物和谐相处的主题。这些场景及手段,展现出央视直播人员不断完善的人文关怀与价值取向,值得肯定。

第三,在新的全媒体环境下,媒体的国际化建设还需重视"背囊记者"(backpack journalist)的培养,这里的"背囊"表面上是指记者背负一个移动工作站灵活机动地采集多种形式的内容,实则是对全能型、多能型记者的期待,其基本要求就是需要记者同时具有文字、图片、音频、视频采集和传播能力,单兵作战与团队协作能力俱佳,新闻视野开阔、素养扎实。本次报道采编环境的恶劣、多媒体报道手段的呈现、陌生文化环境中的工作开展都对"背囊记者"的锻造提出了要求。

(3)多元的路径:国际化战略的渠道策略。

根据媒介生态学的观点,由于不同媒介(如网络、电视、广播、报纸)在物质形式和符号形式上是不一样的,导致受众产生的思想、情感、时间、空间、政治、社会、抽象和内容上的感知与偏向有所不同,所以不同的媒介具有不同的认识论偏向。② 当下将世界包裹的新媒体时代,正在深刻地影响着受众的感觉过程、认知方式、心理体验与行为取向。

① 王国平:《世界奇观,中国讲述》,《光明日报》2012年8月1日第13版。
② 〔美〕林文刚编:《媒介环境学:思想沿革与多维视野》,何道宽译,北京大学出版社2007年版,第33页。

在传统媒体领域,西方国家的绝对优势地位短期难以动摇,但是进入信息时代,在新兴媒体领域,如果处理得当、利用充分、加强重视,发展中国家可以具有后发优势。这是发展中国家打破不平衡的国际传播秩序的机遇。当前我国媒体发展最迅速的正是网络、移动终端等新媒体。

对于中国媒体的国际化建设,后发优势的机遇和网络迅速发展的背景已然具备,而机遇与优势能否化为国际化建设的成果?面对这一问题,早在 2008 年 6 月 20 日胡锦涛同志在考察《人民日报》讲话时就提出"必须加强主流媒体建设和新兴媒体建设,形成舆论引导新格局"。

"媒介融合"对传统媒体而言,是一个开拓多元传播路径与渠道的过程。本次直播报道活动是对这一战略部署的又一次践行:中央电视台新媒体机构"中国网络电视台(CNTV)"采用"台网一体化"的方式,通过全媒体平台同步直播,全方位、立体化呈现百万动物大迁徙的壮美景观,CNTV 通过网络电视、IPTV、手机电视、互联网电视、公共视听载体、手机报、微博、移动客户端、CBOX 客户端等"一云多屏"全媒体平台,呈现了东非野生动物大迁徙这一世界第七大自然奇迹。[①] 同时,如央视"走基层"报道一样,此次报道的多媒体传播在国内外都不同程度地起到了引领社会话题、网络话题的作用;在报道选题方面,尝试转变着如今传统媒体过度追随网络媒体这一趋向。

当然,传统媒体的新媒体转型仍是当前学界、业界莫衷一是的话题。业界层面,传统媒体,特别是大型传统主流媒体关于媒介融合的雷声一直很大,口号与举措也不断翻新,但受制于体制机制与人才之困,其转型过程一直不被学界看好。中国传统媒体与新媒体尚存在深层矛盾,一时难以有明显突破。而从政府层面不断要求传统媒体与新媒体"融合发展"要有"突破性进展"来看,这也是近年来政府推动过程中的担心。

就本次报道所体现出的一些问题而言,未来在进行国际化建设时,央视尚需在如下方面有所突破:借助新媒体进行国际化建设的体制与机制障碍亟待解决,打破传统手段在跨国传输、节目落地等方面的局限,理悟现阶段新媒体跨国传播的受众定位应是国际社会的主流人群和国际传播的重点人群,最终实现融合传播和传播效应的最大化。

① 《央视全球首次全媒体直播东非野生动物大迁徙奇观》,中国网络电视台,http://news.cntv.cn/chi-na/20120725/111656.shtml。

五、结语:建设有竞争力的国际一流媒体

在本节的最后,我们需要指出,"建设有竞争力的国际一流媒体"是提高我国传媒国际传播力的重要目标。除了上述四个维度,我们在发展的过程中还需要重视规划布局与评价体系的重要地位。

世界知名的麦肯锡咨询公司认为国际一流媒体有三个标准:(1)能很好地履行引导社会舆论、提供教育服务等公益责任,并在这方面具有较高的观众满意度;(2)具有较高的知名度和世界品牌;(3)有很好的经济效益。① 我国学者也有相应研究:"国际媒体……主要有三个标准:(1)信息传播活动具有跨国性;(2)信息传播的经营活动具有跨国性;(3)影响力具有国际性。"②"国际一流媒体大体上具有以下三个标准:第一,是强大的国际影响力,包括品牌影响力、话语权、舆论引导力等要素。第二,是强大的运营能力,指国际媒体的经济收入水平、创收能力以及产出效益等经济财务指标,反映媒体的经营发展与运营管理水平。第三,是基础规模,指国际传媒机构作为一个信息制播平台存在的基础性指标,包括媒体的整体规模水平、国际覆盖能力、制作播出能力等,这是其他两类指标的基础,同时又深受其他两类指标的作用与影响。这三类指标互为条件、相互支撑、相互作用,构成了国际一流媒体的评价体系。"③

本书结合国内部分学者的研究,将"有竞争力的国际媒体评价框架"示意如图 4-2,④以供政府、学界、业界在设计与评判时参照。

半岛电视台的成功表明,在当今的全球传播格局中,一个国家的媒体或一个媒体机构在全球影响力的大小,并不一定完全受国家的大小、国力强弱或媒体资历长短的制约,相反,主要取决于是否善于发现自身优势,是否善于充分发挥自身优势,是否善于运用符合国际新闻报道规律的理念、手法进行独树一帜的媒体运作。⑤

正如世界万事万物都处于永恒变化的状态一样,国际传播秩序也绝非一成不变,这对一国媒体的国际化建设提出了艰巨任务,也提供了难得的机遇。在提升的过程中,需要认真研究自身的优势与定位,以及应然层面国际传播的手

① 徐琴媛等:《世界一流媒体研究》,中国广播电视出版社 2011 年版,前言第 8 页。
② 郭可:《国际传播学导论》,复旦大学出版社 2004 年版,第 95—96 页。
③ 刘笑盈:《打造国际一流媒体》,《对外传播》2009 年第 2 期。
④ 部分参考王庚年主编:《国际传播发展战略》,中国传媒大学出版社 2011 年版,第 171—187 页。
⑤ 明安香:《传媒全球化与中国崛起》,社会科学文献出版社 2008 年版,第 87 页。

图 4-2　有竞争力的国际媒体评价框架图

段与规律。当前国际传播的局面对我们来说十分严峻,但我们国际化建设的心态需要平和、扎实,方能最终实现有效的传播效果。正如狄更斯言说的那样"这是一个最好的时代,也是一个最坏的时代",对中国传媒人而言,当前的国际传播任务困难重重、路途漫漫,但也正因如此,才彰显中国传媒人走出困境的信念,才彰显中国传媒人更为深刻的存在、更为长久的荣耀。

下 编

文化融合：
作为文化景观的传媒艺术

第五章
自由化、去核化、消费化:传媒艺术文化特征

　　融合时代,咬合在一起的传媒、艺术、传媒艺术,带来了一系列文化后果。删繁就简,我们以传媒艺术族群为主要的论述来源,探析传媒艺术是如何成为一种文化景观的,传媒、艺术与文化又是如何在这个融合时代里互动的。

　　从宏观上讲,这种文化后果,最大的特征就是"文化融合"。这种"文化融合"是有来源的。比如传统艺术的艺术创作、传播与接受主体是分离的,边界是清晰的,而传媒艺术的艺术生产、传播与消费边界本身就是模糊不清的,相应地,艺术乃至文化生产主体在融合中汇聚,传播主体在融合中交糅,消费主体也在融合中混杂。

　　这种"文化融合"是有显著表现的,无论是本章所讨论的自由文化、后现代文化还是消费文化,都是"文化融合"的结果:如高雅文化与通俗文化的融合、经典文化与流行文化的融合、精英文化与大众文化的融合、集权文化与自由文化的融合、生产文化与消费文化的融合、传统文化与当代文化的融合,等等。

　　具体来看,融合时代,传媒艺术的虚拟化创作方式成为一种时代状况,开放与无限促发或者放大了自由化的文化特征;传媒艺术的"去核化""去中心化"传播方式成为一种时代状况,打破与消解促发或者放大了后现代的文化特征;传媒艺术在资本逻辑统摄下的接受方式成为一种时代状况,欢愉与欲望促发或者放大了消费化的文化特征。

　　虚拟、去中心和资本问题,自由、后现代和消费问题,自然不能穷尽融合时代里传媒艺术的所有文化表征,但却可以作为一条突出的线索,供我们攀爬。

第一节 艺术创作的模拟/虚拟与自由文化

一、非实物化:艺术创作虚拟化的基本背景

传统艺术的传播往往依靠实物,例如绘画、雕塑、建筑等,即便是戏剧也需要真人的身体展示传播,而且这些都是直观的,见到实物也便可以无时间差地进入到欣赏过程,期间基本不需要进行转换。

对传媒艺术而言,因科技性下的"非实物问题"不仅关涉创作的状态,也关涉传播的状态,还勾连着接受的状态,是一种"艺术活动全流程"的生态。与传统艺术多是实物化传播不同,传媒艺术的非实物化传播最直观地表现为依靠通用的屏幕传播模拟/虚拟的内容。科技发展催发了"屏"呈现。电影艺术诞生之后,传媒艺术家族的这个特征便表现得愈发明显。

传媒艺术的传播,如果说有实物,也多是屏幕、放映带、光碟、硬盘等,这些因科技而生的实物本身是冷冰冰的,不进行放映时,无论是电影屏还是电视屏,都只是一个灰白色的"板",见到它们不等于立即可以展开欣赏,因此传媒艺术也常被称为"屏艺术"(screen based arts)。[①] 所以,传媒艺术的传播不重在这些实物,而重在这些实物储存的"被编码的东西"。也即传播的重点是非实物的模拟/虚拟的内容,艺术接受者也是对屏幕等介质上呈现和储存的模拟/虚拟的内容有强烈的体验欲,而非对屏幕等介质本身有企图。

传媒艺术的模拟/虚拟内容在传播过程中由各式编码构成,只有解码我们才能欣赏。这些编码往往是我们看不见、摸不着的,特别是对于数字传媒艺术而言它们甚至只是由 0 和 1 组成的虚拟序列。在艺术的数字化传播时代,"比特"没有质量、没有体积、没有形状、没有颜色、没有味道、没有触感,比特序列只是一个由"0"和"1"组成的虚拟序列,这两个虚拟的数字构成了当下传媒艺术时代最基本的信息单元和存在承载,它们将艺术的非实物化传播推向高峰。

同时,由于这种编码,传媒艺术传播的内容是模拟/虚拟出来的,放映结束或者关上电视、电脑播放器,也即传播结束之后,这些内容便"不复存在"。不像传统艺术的传播内容多是实体创制的,无论是一个雕塑还是一幅画作,大多传

① Bart Vandenabeele, "'New' Media, Art, and Intercultural Communication", *The Journal of Aesthetic Education*, Vol. 38, No. 4, Winter 2004. pp. 1–9.

统艺术作品都可以是对现实生活的实体装点。这也再次凸显出实物传播与非实物模拟/虚拟传播(或者我们直接将二者称为"物传播"与"屏传播")的区别。"物传播"三个字表明传播的关键因子:物;而"屏传播"的关键因子却不在于"屏",而是呈现其上的模拟/虚拟内容。

二、虚拟的状况:艺术的时代状况

(一)模拟与虚拟的区别

从整体上说,影视艺术基本是"模拟"的(特效问题另论),数字新媒体艺术开始进入"虚拟"状态。

模拟和虚拟的区别大致在于:虽然模拟已经可以建构现实,营造"仿真世界",但从根本上讲,其复制还是更多依赖客观真实现实的,难以逸脱客观现实,模拟终究是将艺术接受者所面对的时空划分为真实的时空与再现的时空。相对而言,在模拟那里:(1)艺术创作者依托的多还是物理性材料。(2)编辑时多靠物理性的剪辑。(3)生成时多将符码转形成物理对象(如胶片、光碟)。(4)在复制过程中质量可能会衰减、下降。(5)内容也没有完全脱离现实世界、现实时空。

而虚拟已经可以在不基于客观现实的情况下创造现实,走向自由、独立,天马行空地逸脱现实,建构闻所未闻、见所未见的虚拟"现实"。虚拟把真实的时空与再现的时空融为一体,艺术接受者面对的虚拟时空让接受者无法,甚至无力或无意区分真实时空与再现时空,它们都被虚拟时空包括进来,或者说虚拟从根本上就无意或者无法区分真实时空和再现时空。相对而言,在虚拟那里:(1)艺术创作者依托的是无形无状的比特数码。(2)编辑时依靠计算机数码算法。(3)生成后的传输和储存也越来越依赖网络这种无形无状的手段。(4)在复制过程中无法区分原本与复本。(5)其内容可以完全脱离现实世界、现实时空而任意驰骋。虚拟的"虚"字本身就表明其与真实世界分道扬镳的态度,也不希望能够被真实世界收编。

不过,随着未来虚拟技术的精进,虚拟的人、事、物将十分逼真,肉眼将无法辨别虚拟画面、模拟画面和真实世界的区别。比如根据一个人的一张照片和一段录音,就能虚拟出一段这个人活动、说话的场景。虽是虚拟,但画面和场景犹如模拟出的一样,如同电视纪录片一样自然、客观、真实。逝去的人在虚拟之下可以重新

"活"起来,甚至是全息地"活"起来。我们还可以通过科技虚拟出这个人犹生时的思考和表达,储助 VR 技术,到那时,模拟和虚拟的问题就会是另一种讨论方式了。

(二)虚拟的状况

美国卢卡斯电影公司 1977 年推出的电影《星球大战Ⅰ》,采用了计算机非线性编辑手段,辅以电脑特技,既标志着电影数字化的开始,也成为传媒艺术从模拟到虚拟转向的重要标志。

鲍德里亚将形象/影像的发展分为彼此连续的四个阶段:第一阶段是对基本现实的反映;第二个阶段掩盖和偏离了基本现实;第三阶段是掩盖了基本现实的缺失;第四阶段是与任何现实无关,只是自己纯粹的拟像。① 前三个阶段的形象无论如何反映现实,都与现实发生联系;而最后一个阶段,形象纯粹成为自己的拟像,并且已经具备数字媒体时代"模型先行"的虚拟特征。

传媒艺术的最新发展,给我们带来了一个以"自由"为表征的虚拟的时代。理论上说,如今一切传播都可以依靠虚拟,或为了营造虚拟而传播,正如被学者广为引用的鲍德里亚的那句名言:"大众传媒的'表现'就导致一种普遍的虚拟,这种虚拟以其不间断的升级使现实终止。这种虚拟的基本概念,就是高清晰度。影像的虚拟,还有时间的虚拟(实时),音乐的虚拟(高保真),性的虚拟(淫画),思维的虚拟(人工智能),语言的虚拟(数字语言),身体的虚拟(遗传基因和染色体组)。"②

如今的虚拟艺术,不仅能够虚拟影像,将人的视觉与听觉卷入,也能虚拟人的触觉、嗅觉。如此,在不久的将来,人完全可以在一个虚拟的时空中感知任何能在客观世界中感知的事物,进入到人工现实中。客观真实的世界可以被人工世界彻底置换掉,何谓真实、何谓幻想都不再有意义,不再有区别。

这成为未来虚拟现实技术与艺术的基本走向,对人类的一些基本生存要素的讨论,可能会被虚拟现实所改变,如时间与空间问题、视觉与听觉问题、物质与非物质问题等。

甚至,虚拟时空中还可以自由表达人的精神隐秘部位。人的心灵永远是隐秘的,特别是梦境时人的精神幻思。古往今来的艺术作品曾不断地通过绘画、雕塑等方式表达精神幻思。人的隐秘部位的精神幻思一定是动态的,而传统艺

① Jean Baudrillard,*Simulacra and Simulatons*,*Selected Writings*,Stanford University Press,1988,p.170.

② 〔法〕让·鲍德里亚:《完美的罪行》,王为民译,商务印书馆 2000 年版,第 33—34 页。

术受其静态呈现的制约,往往无法深刻表达心灵的隐秘部位。但数字艺术下的虚拟技术不仅弥补了传统艺术静态呈现方式的不足,而且能无限接近真实地模仿那些隐秘的精神状态。精神的内容往往是这样,在现实中你看不到它,但它却是存在的,这正给了数字虚拟艺术以大显身手的机会。比如数十年前便已经常见的电脑 windows 屏幕保护程序的动态画面,不已经十分接近似寐非寐时的梦境所见吗?

当然,虽然虚拟"可能不具有现实对应物,但却拥有现实功能",[1]一定程度上说,虚拟的自由与不受限制的超越也是相对的,更多的是不受客观现实图景的限制,它必然受制于现实世界中各类关系对创作者的培养和影响。

从根本上说,世间任何感觉应该都有物理源头,虚拟的身体与真实的身体的联系不会被技术的发展所完全斩断。这就是为什么艺术接受者被输入的只是虚拟的电子流、数字流,却产生了一种来自真实世界的刺激,产生了关于真实世界的想法。总的来说,现实与虚拟的关系主要有三种,见图 5-1。只有这三种关系共存而不是偏废,才是现实和虚拟的应有状态。

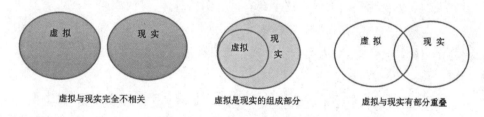

图 5-1　虚拟与现实的三种存在关系

(三)主客的不再:对"主客二元分立"哲学的反驳

传媒艺术的传播方式逐渐成为对笛卡尔"主客二元分立"哲学的反驳。笛卡尔"二元分立"的哲学观先验地预设了艺术内容之于物质现实的依存性,作品所表现的总是人与现实世界之间的艺术审美关系,并且用特定的物质符号中介去表征这种关系。此时主客之间的界限是清晰有效并蕴含审美机制的。[2]

而在传媒艺术传播中,主体对客体的清晰意识和客体对主体的清晰意识被逐渐打破,传播过程中往往是现实与模拟/虚拟混杂着,艺术创造者模拟/虚拟出来的现实让接受者感觉比真实的现实更像现实,而真实的现实在这种情况下

①　黄鸣奋:《新媒体与西方数码艺术理论》,学林出版社 2009 年版,第 51 页。
②　欧阳友权:《数字媒介下的文艺转型》,中国社会科学出版社 2011 年版,第 9 页。

反而像是被模拟/虚拟出来的。在这样的传播状态下,艺术接受者一会儿在模拟/虚拟的时空中,一会儿在现实时空中,又可能紧接着从真实的现实时空跳回到模拟/虚拟的真实中去,这种跳进跳出的频次和速率大大超过传统艺术的同类过程。于是,模拟/虚拟创作、传播与接受中的主体与客体、传媒艺术与社会生活之间的边界常常是不清的、互黏的,传统上人与现实世界的主客审美关系似乎被逐渐改变。

如果说做梦是对人类"主客二元分立"的一种黏合与模糊"主客"二者的手段,那么传媒艺术的传播也有这一特征,无论是电影传播的梦幻式体验,还是数字艺术传播中弥漫着的非客观世界可营造的梦幻内容。我们在感知模拟/虚拟的时候,往往如同置身梦境,会下意识地忘掉主客,如果主体总想着有客体,便难以体验沉浸状态。如今传媒艺术的创作和传播可以摆脱材料的束缚而走向一种自由。伴随着大众传播的屏幕泛滥、屏幕对生活的包裹,人类社会已逐渐沉浸在现实与模拟/虚拟不分、"物""我"不分的状态。

未来虚拟现实、混合现实、增强现实更是将这种主客不分的状态发展到极致。人的身体仿佛只剩下眼睛这个器官,"真实的身体"反而成为一种想象。在虚拟现实中,主体的"存在"都成疑,人完全置身于实境之中,主客甚至完全融在一起。当然,主体丧失对人类艺术来说是否真的就有意义,意义多大,值得另作探讨。

同时,如果说我们不愿将梦境打破,那么我们在面对传媒艺术模拟/虚拟的内容的时候,便天然地有希望沉浸其中的潜意识,或者说那种大规模、高密度的传播使我们无力反抗地沉浸其中,不愿尴尬地"醒来"。而且梦境是丰富多彩的、瑰丽神奇的,如果说当下的艺术接受者可能将虚拟世界更多地认知为客观经验世界的话,那么可不可以说传媒艺术的发展、虚拟艺术的成熟,给人类提供了一个更为未知、多姿、瑰丽、可自由面对的客观经验世界?未来传媒艺术的发展,还会逐渐提高人类将梦境转换为人在清醒时也能体验的能力。

如此,传媒艺术虚拟的艺术状况,在主客限制都被消除的情况下,更加走向了自由与无限的张扬状态。

(四)从模仿到模拟/虚拟:是对想象力的限制,还是对想象力的释放?

从模仿到模拟/虚拟,究竟是对人的想象力的限制还是释放?一方面,从艺术接受方面来看,持否定意见的人认为,无论是模拟还是虚拟都把要展示的东西清晰无误、生动形象地呈现在艺术接受者眼前,艺术接受者不需要任何想象,

也没有想象的机会和空间,他们似乎只需"看"就可以得到传媒艺术呈现的全部东西。

正如尼葛洛庞帝曾言:"互动式多媒体留下的想象空间极为有限。像一部好莱坞电影一样,多媒体的表现方式太过具体,因此越来越难找到想象力挥洒的空间。相反地,文字能够激发意象和隐喻,使读者能够从想象和经验中衍生出丰富的意义。阅读小说的时候,是你赋予它声音、颜色和动感。"①传媒艺术对想象力的取消,也就取消了传统文学艺术因为"内视"作用而赋予艺术接受者的想象空间,取消了锻炼艺术接受者展开瑰丽想象的能力。

不过,另一方面,从艺术创作方面来看,持肯定意见的人认为,虚拟技术的出现,从模拟到虚拟,艺术符号从与现实近似度高向与现实近似度低转变;艺术符号的创造,从更多地趋近与依附现实向自主、自由程度更高转变。传媒艺术行至数字艺术时代,越发走向艺术的自由,就连从根本上限制艺术自由的时空问题也因为模拟/虚拟和大众传播的出现与成熟而解决。所以,当人类艺术进入到虚拟时代,客观时空对人类的限制越来越小,不受时空符号的束缚而进行自由表达,"并以一真自由之心怀,向人与自然直接相关之大自然本然宇宙背景的回归中,方能有所真及"。②

如果说自由是人类借助艺术而期望获得的终极目标,那么传媒艺术的发展是否让人类逐渐接近它?

艺术创作者和接受者,以及传播环境逐渐进入多元、自由而开放的状态,是否有助于艺术回归到原始、质朴状态下的自由和本真之中?

即便人类还是无法接近自由的目标,但传媒艺术终究可以以"自由"为出发点,思考并建构属于自己的艺术经纬。

当这种虚拟的传媒艺术现象成为普遍性常态,自由便成为一种文化表征,人在心理上永远期待变化、期待动态、期待新鲜,在行为上追求不受限制、张扬个性、放大创意,以及由此带来一系列人类社会新的生活方式与行为方式、思维观念与价值观念。

这种自由的文化与下文阐述的后现代的社会氛围紧密互动,共同成为传媒艺术给我们带来的重要的文化表征。

① 〔美〕尼葛洛庞帝:《数字化生存》,胡泳、范海燕译,海南出版社1997年版,第17页。
② 方李莉:《走向田野的艺术人类学研究——艺术人类学研究的方法与视角》,《民间文化论坛》2006年第6期。

由此,传媒艺术非实物的模拟/虚拟问题,自然并非简单的复制、模仿理论所能覆盖,它是艺术、社会、文化等方面体制机制综合作用的结果,也是视觉、机械、电子、身体、话语等方面综合作用的结果。

第二节 艺术传播的去中心与后现代文化

一、由"小众－中心化"传播走向"大众－去中心化"传播

传媒艺术各艺术形式通过静态和动态图像的剪辑、拼贴、组合,创作而成为摄影、电影、电视、数字新媒体艺术作品,在创作过程中需要不断地剪断、拖拉、拼接组合,再剪断、拖拉、拼接组合……这种创作方式和思维,会不会是一种冥冥之中的暗示,暗示着传媒艺术的传播状态,也要在不断解构、建构、再解构、再建构的往复状态下进行? 在循环往复的剪断、拖拉,解构、建构中,中心不见了、层级不见了。这对应到审美特征、传播特征和社会文化中,是否就是去核心、去中心、去阶级的状态?

传统艺术的艺术传播往往是核心化、中心化的,艺术作品从创作者或收藏者这一"中心",流向相对小众的艺术接受者。一般而言,这种传播有明确的发出者,发出者是艺术传播过程中的权力持有者,往往是精英或者高阶层的化身。如此,带有精英色彩的经典艺术作品,常常是传统艺术品的代表,它的传播是中心化的,常常从权贵或精英艺术家那里有选择地流向权贵或精英,甚至只在"中心"间流动。

而传媒艺术借助现代科技和现代大众传媒进行传播,由于这种传播从根本上是以召唤大众参与为意的,所以其传播状态必然与传统艺术不同。在传媒艺术的所有艺术形式中,电影因其大众性和开放性而首先展现出传媒艺术去阶级、去中心的传播特征。正如波斯特曾将人的身份分成三个阶段:第一是口头传播阶段,在面对面的交流中"自我"处于交流的中心位置;第二是印刷传播阶段,"自我"是一个行为者,处于想象自律性的中心;第三是电子传播阶段,持续的不稳定使"自我"去中心化、多元化。[①]

这种"去中心化"的传播,自然在新媒体网络传播的环境里表现得最为明

① 〔美〕马克·波斯特:《信息方式——后结构主义与社会语境》,范静哗译,商务印书馆 2000 年版,第13 页。

显:(1)新媒体可供大众享有的无论是信息还是艺术节点与链接的数量,都呈爆炸式增长,且越来越没有量的闭合的可能。每一个节点与链接都可以作为中心,由它延展出无数的节点与链接。在这个数量与方向都没有确定性的链条中,随处是中心,随处是边缘。于是在总体结构中也便没有了中心,没有了边缘,中心与边缘便成了相对的概念。(2)艺术作品一旦进入分享阶段,便常常变为海量的、大规模的、不具名的、裂变式的传播,甚至最终连艺术作品的中心式的首发之处都难以寻找。(3)艺术接受主体在匿名的状态下,隐去了个体的背景、身份、地位,甚至实在的身体也不用真实存在于哪里,他们不必为言行留下痕迹而担心,也就不必为攻击中心与权威而担心。(4)这种传播还有即时性,大量艺术接受者在同时同刻欣赏同样的传媒艺术作品。哪里是这种欣赏的中心群体和地带,哪里又是这种欣赏的边缘群体和地带,我们无法辨识。(5)如《重书传媒艺术史》一文所言,在传媒艺术世界中,我们甚至不认同作者半球和接受者半球是有区分的,艺术家的角色和艺术接受者的角色也没有区别。艺术家的领地和艺术接受者的领地相互包含。① 总之,特权中心与高阶级阶层被拉下神坛。当然,因为传媒艺术与大众传媒的相伴相生,所以电影和广播电视艺术必然也在一定程度上体现了上述特征,我们此处仅详尽论述体现这一特征最为明显的通过数字新媒体传播的艺术。

一台电脑和别的电脑组装在一起,一台电脑同另一台遥远的电脑发生联系,一台电脑总是另外一台电脑的配件——电脑之间存在着一种复杂的无线之"线",它们像德勒兹所说的"根茎"那样缠绕在一起,没有一台电脑处在绝对的中心,占据支配地位;也没有一台电脑独立于这整个庞杂的"根茎"系统之外,"这是一个去中心化、非等级化和非示意的系统,它没有一位将军,也没有组织性的记忆或中心性的自动机制,相反,它仅仅为一种状态的流通所界定"。② 也即,凡事凡物凡人莫不是中心,莫不是边缘,莫不是流通。这构成了传媒艺术时代大众参与下艺术传播的最新状态。

这一艺术传播的特征还受传播链条整体变化的影响;③伴随着通信和数字

① Ryszard W. Kluszczynski,*Re - writing the History of Media Art: How Hypermedia Change our Vision of the Past (from Personal Cinema to Artistic Collaboration)*,Paper presented at The First International Conference on the Media Arts,Sciences and Technologies,Banff. 2005.
② 〔法〕德勒兹、加塔利:《资本主义与精神分裂(卷2):千高原》,姜宇辉译,上海书店出版社2010年版,第28页。
③ 参见王冬冬、张亚婷:《媒介融合环境下的电视新闻语态共生状态分析》,《现代传播》2013年第6期。

技术的发展,人类的传播结构不断改变。随着传播结构由简单趋向复杂、单向趋于多向,节点之间的关系趋于平等、流向显现出互动的特征,传受关系由代表社会精英阶层利益的主流意识形态的媒介本位,逐渐转向代表传统意义上的社会平民阶层的受众本位,视角由上层精英的宏观俯视转向从普通民众出发的内部平视,形成了从单向到 N 级传播结构演化所对应的由精英语态向平民语态的转变。意见发布的成本变低,社会不同阶层的话语和意见都在传播与交流过程中获得被社会认同的可能,消解原有的意识形态霸权。

二、"去中心化":主体间性与后现代的文化表征

(一)"去中心化":主体间性的张扬

前文论述了笛卡尔"主客二元分立"的哲学思想。这一思想有其突出主体性等进步意义,但也有无法掩饰的缺陷,这一缺陷在当我们对艺术进行考察时,便表现得较为明显:艺术被推出到一定距离之外,被当作客体进行认识,但艺术品客体与接受者主体在艺术欣赏时往往需要进入到水乳交融、难分彼此的状态,如此状态可能是一种高品级的审美状态。它的另一个缺陷是,"主客二元分立"的哲学思想由于过于重视对主体和客体的研判,必然导致对主体与主体之间关系思考的疏离。

与传统艺术不同,在传媒艺术的传播过程中,随着现代科技和传媒的发展,大众卷入程度和卷入形式都发生了变化。如果说传统艺术传播与接受某种程度上依附于"主客二元分立"的认知状态,那么传媒艺术的传播与接受则特别依赖主体与主体之间的关系,网络时代的艺术传播更是如此。主体间性是我们思考传媒艺术传播时需要特别关注的。

"我的自我与他人的自我都与其处境息息相关。……拥有一个身体就意味着我被牵涉到一个特定的环境里,意味着我可以确定我与其他事物、与这个世界彼此互允着彼此的存在。"[①]不仅互相"允许"彼此的存在,人类的互联网生存还使得主体互相引领着彼此共同生存。"随着电子信息技术的发展,人类正在从以长者和教师作为道德教育的主体和道德的示范者的前示型社会,向社会个体之间的相互影响的互示型社会转变。"[②]

① 邱志勇:《美学的转向:从体现的哲学观论新媒体艺术之"新"》,《艺术学报》(台湾)2007 年第 10 期。
② 樊浩:《电子信息方式下的伦理世界》,《中国社会科学》2007 年第 2 期。

总之,主体间性体现了一种对人类的文化状态、生存状态的认识,即主体的存在、交往和发展是建立在其他主体存在的基础之上的,不仅两个单一主体之间的关系如此,单一主体与主体群的关系如此,主体群与主体群之间同样如此。只有主体间产生关系,主体、主体群间才能获得共生。

主体间的关系当然可以是一方强势,另一方被控制的状态,但主体间性的概念从起点上便有反对中心、反对高低贵贱的色彩;主体间性从本质上有对主体间对等对话的肯定,突出无论是自我主体还是对象主体的地位和意义。正如巴赫金的名言:"一切莫不归结于对话……一切都是手段,对话才是目的。单一的声音,什么也结束不了,什么也解决不了,两个声音才是生命的最低条件,生存的最低条件。"①

现象学的开创者胡塞尔颇为深刻地阐发了交互主体性的含义,他说:"所以,无论如何,在我之内,在我的先验地还原了的纯粹的意识生活领域之内,我所经验到的这个世界连同他人在内,按照经验的意义,可以说,并不是我个人综合的产物,而只是一个外在于我的世界,一个交互主体性的世界,是为每个人在此存在着的世界,是每个人都有他自己的经验,有他自己的显现及其统一体,有他自己的世界现象,同时,这个被经验到的世界自身也是相对于一切经验着的主体及其世界现象而言的。"在胡塞尔这段晦涩的话语里,我们大致领会了交互主体性的意思:每个人自己的经验,其实也包含了他人作为主体的经验,他人的存在也就成为我的存在。② 如此,在传播中"二元分立"意义上的主体与客体似乎不见了,即便有也很难分清谁是主导,甚至二者的关系是可以互换的。

总之,在"去中心化"的传播中,我们不再主要讨论和关心主客问题,而更关心主体间性的交往问题,也就是关心人类主导性生态的变化和相关的文化、哲学思考与预判。

(二)"去中心化":后现代文化的核心表征

"去中心化"的艺术传播状态也与人类社会后现代文化互动。在后现代文化那里似乎一切都在向下、向外、向多元、向自由、向未知转移。后现代文化的基本特征就是:

——消解权威、消解宏大、消解中心、消解深度;

① 〔俄〕巴赫金:《诗学与访谈》,白春仁等译,河北教育出版社 1998 年版,第 340 页。
② 参见张晶、陈曼冬:《媒介数字化的审美体验转换》,《社会科学战线》2008 年第 3 期。

——去历史化、去本质化、去纯粹化、去和谐化；

——反乌托邦、反元语言、反意义确定、反体系结构；

——拥抱世俗、拥抱浅平、拥抱内爆、拥抱欢愉；

——走向相对主义、犬儒主义、反理性主义、悖论主义。

在后现代艺术、文化与社会中，"能指"自由而狂飙地散漫开来，既"是此是彼"，也"非此非彼"；"能指"与"所指"的关系不再确定，而且经常很不确定，能指"漂浮着"；似乎不再有稳定链条中的确定关系，也便不再有哪里是中心、哪里是源头、哪里是末梢、哪里是高处、哪里是低端之分，后现代氛围里的人们永远都怀有一种"无法穷尽"感，流淌的、爆炸的、多义的符号没有统一的、最终的解释。

弗雷德里克·杰姆逊在《后现代主义与文化理论》一书中提出"四种'深度模式'的消失"：(1)第一种深度模式的消失，是辩证法这样一种"最早的深度模式"，即黑格尔和马克思的辩证法，他们的辩证法认为"有现象与本质的区别，……社会生活、历史的现象必须要经过破译，也就是说必须要找到其中的内在规律和内在本质"，而后现代主义不承认什么内与外、现象与本质的区别，不需要透过现象去寻找什么深度的规律、本质和意义。(2)第二种深度模式的消失，是弗洛伊德的"所想的和实际上发生的之间的区别"的消失，后现代主义不认为人的"明显"的表层实际行为和"隐抑"的潜意识深层意识有区别。(3)第三种深度模式的消失是对存在主义"确实性"和"非确实性"的否认。存在主义认为"确实性是核心的东西"，并可以"从非确实性下面找到"，这与其存在先于本质的主张相关，"牵涉到现象与本质的关系"，而后现代主义反对确定性与非确定性的区别。(4)第四种模式是对符号学"能指"和"所指"两层次区分的否认，否认"能指里面隐含了某一意义"，能指就此成为漂浮的能指；"旧式的哲学相信意义，相信能指，认为存在着'真理'"，而后现代主义理论"不再相信什么真理，而是不断地进行抨击批评，抨击的不再是思想，而是表述"。[①]如此，传媒艺术创作、传播与接受活动，以及相关联的文化表征与行为，不再是由"深度"这个规约而导致的固定、封闭、规范、等级分明的链条，而是因为打破"深度"这个秩序所带来的充满反封闭、反层级、反自足、反中心的冲击。艺术与文化在和创作者、传播渠道、接受者、其他艺术与文化形式产生交集的过程中，裂爆出无尽的对核心、中心和秩序的解构，与对去核心、去中心、反秩序的建构。

① 〔美〕弗雷德里克·杰姆逊：《后现代主义与文化理论》，唐小兵译，陕西师范大学出版社 1987 年版，第160—163 页。

　　当然，"去中心化"的传媒艺术传播状态与相应的文化表征，并不是能够轻易达成的。在消费社会中，通过对传媒艺术作品的选择与消费而彰显身份，重新建立社会分层的情况永远存在，这既是消费社会的功用所在，也是消费社会的价值所在。上层社会从来没有放弃建立距离化、分层化社会的企图，只是消费社会可能让这种"建立"更为隐蔽。"去中心化"最终的结果可能并非"抹平"，而是在去中心化的掩盖之下，重新建立社会分层与距离秩序。

　　总之，"去核心""去中心"的传播表征和"去核心""去中心"的文化表征相互咬合，前者是后者的具体推动，后者是前者的整体背景。它们共同建构了一个宏大的时代风貌，一种不受限的自由转向，也相应地提出了这个风貌下的文化命题。

第三节　艺术接受的资本逻辑与消费文化

　　消费文化问题是一个历史弥新的话题，资本与商业逻辑、社会与文化逻辑是分析消费问题的基本框架，消费问题罕见地同时有勾连传媒、艺术与文化的能力与功用。传媒艺术的艺术接受，在消费时代里，不可避免地受资本逻辑的影响甚至左右；一种与传统艺术时代不同的艺术与文化表征，也似乎要不可避免地出现。

　　消费文化的建构过程中，传媒、市场与社会是三大支撑性手段。传媒手段通过诉诸日常生活起作用，市场手段通过资本增值和发挥经济话语霸权起作用，社会手段通过社会"模仿"的循环往复起作用。由此，消费诉求常常自然而合理地转换为传媒诉求、市场诉求、社会诉求，消费文化的建构常常通过传媒规则、市场规则、社会规则方得以实现。这三大手段保证了消费对艺术与文化的"收编"是日常而默然的。消费作为一个文化问题，普遍存在于人类社会，是全球性、广泛性和弥漫性的。

　　当然，就消费问题，我们也需要厘清几个概念，简单说，如作为买卖行为的"消费"，一味追求消费性满足的"消费主义"，以消费逻辑为普遍性社会机制的"消费社会"，由消费社会决定的人的生活、行为、思想、价值方式的"消费文化"等。其中，消费社会与消费文化，既有鲍德里亚所特指的含义，也有普遍层面上的含义这两种指向。

　　本部分所说的消费文化，可以指在一定的历史阶段中，人们将消费活动视

为一种生活方式与行为方式、思想理念与价值理念,以及这些方式与理念的总和。本节的消费文化论述中还强调消费的强势作用与影响。

不过,就消费文化本身的含义而言,并没有太多值得讨论的内容,一则这是一个被经年讨论的常识性概念,二则不同的学者站在不同的视角会对这个概念有不同的表述。重要的是,本节希望聚焦于资本逻辑与消费文化问题,避开诸多常识性的、老生常谈的问题,聚焦于借助传媒艺术内容的消费文化建构手段,以一个基于传媒艺术研究的明确切口,展开对融合时代传媒艺术文化表征的窥探。

一、传媒手段:诉诸日常生活

如果说消费文化如今已经成为一种强力的意识形态,那么按照葛兰西的"意识形态霸权"理论,这种意识形态的努力意味着消费文化可以借助传媒艺术的内容,通过大众传媒的渠道,打造一种新的以文化为底色的"社会共识"。此"共识"有三个特征:第一,通过温情脉脉的手段,诉诸家庭关系、情感维系,通过和风细雨的传统教育、宗教习俗来表达。第二,统治阶级想尽办法让被统治者"心甘情愿"地接受这种共识。这里强调的是"心甘情愿"。第三,最终将(消费文化)统治精心打造成被统治人群的主动需求,使得被统治人群"主动要求"要不断地打造(消费文化)"共识"。

伊格尔顿曾说:"维系资本主义社会秩序最根本的力量将会是习惯、虔诚、情感和爱。等于说,这种制度里的那种力量已经被审美化。这种力量与肉体的自发冲动之间彼此统一,与情感和爱紧密相连……把法律分解成习俗即不必思索的习惯,也就是要使法律与人类主体的快乐幸福相统一,因此,违背法律就意味着严重的自我违背。"①消费文化的背后,也是以期在社会塑造一种规范,无论这种规范的塑造者来自政治权力还是商业意志,它都通过大众传媒呈现的传媒艺术的种种感性形式、愉悦营造来完成,并使人们在这种规范面前"不必思索"。

大众传媒利用传媒艺术内容打造消费文化"共识"的过程地体现了上述葛兰西阐述的三个特征:温情脉脉、心甘情愿、主动要求。特别是传媒艺术诉诸人

① 转引自祁林:《电视文化的观念》,复旦大学出版社 2006 年版,第 41 页。

的感官、常识、自愿与日常生活,这是大众传媒在共识打造中的极大"优势"。①况且后现代转向里的大众传媒中到处散置着情绪构件,允诺着大众参与的自由,这些都是一种有助于达成共识的开放姿态。

　　更进一步,在葛兰西看来,争夺文化霸权,首先就是要争夺市民社会,"霸权的生产、再生产以及转化都是市民社会的产物。……由是观之,大众文化和大众传媒是通过市民社会涵盖了文化生产和消费的种种机制,来为霸权的生产、再生产和转化服务的。市民社会的特征是它标榜的自由和民主,但是教育、家庭、教会以及大众文化和大众传媒等等这一切自由民主的社会机制,无不是为霸权以文化和意识形态的形式畅行其道,洞开了方便之门"。② 借助传媒艺术内容的接近性,通过大众传媒手段的日常性,正是诉求于市民社会③的体现,由此,大众传媒的手段实现了对消费文化建构的深层回应。

二、市场手段:资本的自身增值与资本的政治化

　　在 20 世纪涌现的科学管理思维与"福特主义"的推动下,世界迫切需要建立新型市场,以辅助政治统治,协调社会乃至文化艺术领域的诸多问题。在当下世界,资本逻辑这个市场规则是一种驱动,也是一种保障,驱动并保障消费文化收编传媒艺术的实现,并最终成为一种统治性的文化话语。

　　这几个关键词之间的关系是:市场是整体性手段,资本逻辑是这个手段下的理念与规则,资本逻辑包括资本自身增值(经济的)和资本的政治化(政治的)两大维度。对于消费问题,文化逻辑是现象,经济逻辑是保障,政治逻辑是目的。

　　首先,就资本自身增值这个资本逻辑而言,消费可以极大满足资本增值的需求。在消费社会,作为消费品的传媒艺术产品,很大程度上说,其生产的最终目的就是为了能够被售出。售出的速度越快、收益越高,便越有利于提升资本

① 关于这一诉诸日常生活的"优势",也可参见日常生活在人类艺术中的地位:一切在艺术上堪称伟大的旨意,不管是崇高、壮美,还是悲剧,都不一定产生于精心布置的暗杀、毒药、情死、阴谋中,而更多地见之于日常生活,见之于平凡世态。世间最复杂、最难耐、最困惑的课题,总是生活本身、人生本身。现代艺术家正是出于对这一事实的承认,也就从无限的谦恭转向真正的伟大。见余秋雨:《艺术创造论》,上海教育出版社 2005 年版,第 178 页。
② 陆扬、王毅:《大众文化与传媒》,上海三联书店 2001 年版,第 43—44 页。
③ 当然葛兰西所说的市民社会是一种狭义层面的特指含义,与其普遍性含义乃至当下的我国社会是有区别的,它是基于资本主义上升时期的"复杂结构",也是彼时政治、经济、社会文化背景下的产物。市民社会的概念多指社会中私有制的整体或者机构,与意识形态霸权主义相适应。

的周转速度,最终指向提升资本增值的能力和成效,达到既定的经济目的,借助市场法则实现利益主体的诉求。在这一过程中,艺术接受者被传媒艺术的种种形式培育成消费者,参与到市场逻辑中来。

其次,就资本的政治化这个资本逻辑而言,市场规则、资本逻辑作为意识形态,在政治与国家的层面上开始逐渐拥有巨大的发言权。有学者提出,市场"去政治性"的说法并不准确,市场就是政治。市场是以"非政治化"出现的"政治"直接介入新的国家意识形态的重组中的。今天的国家民族主义需要市场的赎买,一方面意识形态必须建筑在市场价值上,另一方面对意识形态话语权的垄断和追逐可以直接转换成对市场的占有,市场的背后是风云变幻的新的国家意识形态的图景,抢占不同的意识形态山头正是市场经济逻辑的体现。[①] 作为市场主体(如大众传媒主体、传媒艺术生产主体)来说,通过特定的"去政治化"的"交易"形式,换取政治权力机器的支持。

于是,消费文化作为这个时代的一个强大的文化表征,也便有了资本和政治的双重保障。

三、社会手段:社会"模仿"循环的往复

资本逻辑对于传媒艺术的消费文化特征建构,已如上文对资本的自身增值、资本的政治化一部分所述。逻辑虽然是如此,但真正达成还需要更广阔的、更具体的社会机制的推动。消费文化的真正弥漫,需要资本逻辑、消费文化融进社会生活,成为社会成员的行为取向与价值判断。这就需要社会"模仿"循环的顺利进展,作为社会运行机制的保障。

模仿是法国社会学家塔尔德的社会学理论核心。塔尔德认为,一切社会过程无非是个人之间的互动,每个人的行动都在重复某种东西。模仿是最基本的社会关系,社会就是由互动模仿的个体组成的群体交流感情、观念。[②] 这与巴赫金的"互动对话"理论有相通之处。巴赫金认为人的存在首先是对话关系,"巴赫金从语言的社会学立场出发,强调交往在语言中具有首屈一指的意义,而符号不过是交往的物化形态,意义既不在于主观心理,也不在于客观体系,而在于人们的相互

① 吕新雨:《仪式、电视与意识形态》,《读书》2006 年第 8 期。
② 参见〔法〕加布里埃尔·塔尔德著,〔美〕特里·N. 克拉克编:《传播与社会影响》,何道宽译,中国人民大学出版社 2005 年版。

对话及其具体语境之中,唯有对话才是语言实际传播的真正生命之所在"。[①]

由于现实存在着许多可模仿的模式,人们在做出不同选择时便不可避免地会发生对立与冲突,冲突的结果是双方调节适应,从而实现社会的均衡。其基本模式试概括如下——

发明(能干者的创造)→模仿(像涟漪一样传播)→对立(模仿过程中遇到障碍)→出现新的发明[②]

在这一过程中,塔尔德还认为认知和感情构成社会量,社会运转的情况基于这些认知和情感的欲望是竞争还是合作。

模仿是由社会优势地位的高处往低处流动,而什么东西最容易被模仿? 塔尔德的答案是:(1)越是像社会中业已被模仿与制度化的旧发明;(2)越是接近最先进技术的发明;(3)越是满足文化里主导性的重点发明;(4)非技术因素,如新奇性,加上后现代社会氛围的助推。

借助传媒艺术内容塑造的消费文化,诉诸制度化传承的家庭生存,诉诸高端主导意识形态的鼓励,诉诸新奇性等非技术因素,诉诸后现代社会消解权威与拥抱世俗的氛围,当然也更诉诸循环往复的资本逻辑。

所有这些都使消费文化极易陷入社会"模仿"的循环之中,在模仿的交流、对话中加固消费文化引领社会中人的作用与地位,这也便加固了消费文化合法的霸权地位,从而在社会运行机制层面保障了消费文化的普遍性、合理性、强权性存在。

特别是在当前这个利益分化、等级加深的时代,或者说在转型时期的当下,技术赋权与社会赋权之下,较之以往,在很大程度上政治丧失了泯灭人的差异的能力,这为传媒艺术、消费文化的抢占先机提供了条件。消费文化的强力,制造了"艺术接受者""受众""公众"的一种同一性,提供了一个虚拟的共同感,塑造了一种消费神话和消费宗教:金钱是最大的客观性,那里有共同"爱"的乌托邦,那里人人平等并且融合在一起。[③]

消费文化就此成为社会关系、社会结构再生产的重要环节。以长时段历史观来看,社会模仿与塑造,连同传媒与市场手段,隐藏着一种隐秘而强大的强权能量。

① 李彬:《巴赫金的话语理论及其对批判学派的贡献》,《国际新闻界》2001 年第 6 期。
② 这个过程循环往复,之所以把发明作为着手起点,这是因为发明是人类一切革新进步的终极源泉。
③ 吕新雨:《仪式、电视与意识形态》,《读书》2006 年第 8 期。

第六章

均一化、欲望化、庸常化:传媒艺术文化批判

本编所述的这种"文化融合"有积极意义,它放大人、张扬人、赋予人平等、赋予人自由;自然,"文化融合"也有消极意义,它让人不知敬畏、让人沉溺浅表、让人走向平庸、让人安于世俗。

这些消极意义是去精英化、去经典化、去高雅化、去纯粹化、去仪式化之后的所谓"文化融合"的必然的负面结果。所以,从文化批判的角度说,"文化融合"是一个消解的过程,有可能让许多文化的珍贵部位被溶解、被销蚀,只留下一片嬉闹下的"融合"与"自由"。

于是,无论是正向的传媒艺术文化特征,还是逆向的传媒艺术文化批判,在这样一个融合时代、融合文化中,都可以作为专题讨论。既然人类的自然前行为我们呈现了这样一种文化景观,我们的所有讨论就都应该基于现实并认同现实具有相当合理性的基础上,趋利避害。

本书行文至此,我们对传媒艺术多有褒奖和拥抱,特别是我们对传媒艺术作为一个艺术族群充满了热切研究的期望。我们认为传媒艺术代表了人类进步的最新表征,我们认为传媒艺术是一种大时代的艺术景观和文化强力,我们认为传媒艺术的未来发展可能会全方位改变人类的社会结构与联结方式,等等。

但我们如果仅仅停留在热切的拥抱层面,而丧失了陌生化观照的冷厉,一定会使所有这些研究变得平面、偏涩,乃至浅薄。缺乏辩证的思考,也就缺乏一种基本的研究能力和看待世界的态度。在这个态度上,也需要一种"融合",辩证的"融合"。

如果说在文化问题上,虚拟与自由化、去中心与后现代、资本逻辑与消费文化的这些思考,可能还是停留在"工器"的层面,那么,我们还需要从超越的层面来面对文化问题。从逆向来看,对传媒艺术进行必要的文化批判,弥足珍贵;从正向来看,对传媒艺术文化进行矫正,同

样任重道远。

这是一个包括传媒、艺术、传媒艺术产品在内的文化产品"工业化"生产、传播与接受的时代,批量生产、消费刺激、碎片浅平让这个时代的文化工业"目标"似乎就是为了均一化人,采用的"手段"似乎就是要不断勾起那些无依无靠的"欲望",最终的"结果"似乎就是要使人庸常化。

我们的批判思维,并非当下独有。只是,批判的支撑点会随着传媒、艺术、传媒艺术时代的发展而不断动态发展,我们需要秉持批判的内核并不断融进新的问题。

当本书接近尾声时,我们在讨论中越来越坚定,一切人类传媒、艺术、传媒艺术的最大文化功用,应该是培养人的"爱与善意",这种目标共享、价值同构是一种深度的艺术、传媒与文化之"融合"。我们希望将它作为本书的结论。

尼尔·波斯曼(现多译为"尼尔·波兹曼")曾在《技术垄断》里借用 C.S. 刘易斯的话:"最大的邪恶不是在狄更斯喜爱描写的'罪窝'里,甚至不是在集中营和劳改营里……最大的邪恶从构想到制定(提案、附议、通过、完善条文),却是在窗明几净、地毯铺地、温暖舒适、灯火通明的办公室里完成的。"[①]对人整体的伤害,最严重的来源不一定是一些爆裂的"工器之物",而是"窗明几净"式的软性侵污,在这类软性侵污中首当其冲的,正是负向文化对人的摧毁。对此,我们必须永远保持警觉。

传媒艺术既是塑成大众文化的重要形式,也是大众文化传达的重要手段。我们需要在大众文化的批判视野中对传媒艺术进行反思。法兰克福学派甚至认为,文化只有以批判的姿态出现,才能体现出它的价值。批判是为了清醒,而不是为了扼杀,批判的话语背后是对完整、健康、合理的传媒艺术和大众文化的深深期待。

从艺术发展的角度讲,传媒艺术族群代表着艺术的发展和前进。而从文化思考的角度来看,传媒艺术是否意味着带来了更好的或更强、更高的东西?它可能带来了进步,也很可能没有。人类很可能并不天然地朝着所谓更好的或更强、更高的方向发展。"进步"只是一种现代的观念,"进步"存在本身可能就是

① 〔美〕尼尔·波斯曼:《技术垄断:文化向技术投降》,何道宽译,北京大学出版社 2007 年版,第 47—48 页。

一个错误的观点。这是尼采在《反基督》中的观点。

第一节　文化目标性反思：被均一化的人

传媒艺术貌似给艺术接受者以多元选择的可能，但它通过宣传流行、打造时尚，实现的却是对个体的"均一化"，窒息个体个性。作为大众文化产品的组成部分，深受文化工业影响的传媒艺术，被深深地打上了文化工业的烙印：标准化生产与传播。

标准化常常意味着去个性化，在"普遍适用"的传媒艺术产品的包裹下，在清一色的认同中，在重复的灌输中，人渐渐丧失自我。"文化工业"的概念出自霍克海默和阿多尔诺合写的著作《启蒙辩证法》。"文化工业的过程是一种标准化的过程，其产品就像一切商品那样同出于一个模式。另一方面，这些产品又有一种似是而非的个性风格，仿佛每一种产品，因此也是每一个消费者，都是各得其所。结果很自然就遮掩了文化工业的意识的标准化控制。……个性化的过程反过来反倒蒙住了标准化的过程。"[①]

而且，大众文化貌似有时尚元素、流行气质，貌似给人以个性与自由，实则这种个性是每个人都能够用金钱这种大多数人都能拥有的手段装扮出来的，并不具有不可替代性和不可接近性。

在文化工业、商品消费和资本体制逻辑下的传媒艺术，逐渐走向一种单纯的能指。在对这些纯粹能指的接受过程中，"多就是少，少就是多"，越是过量地去追求流行与个性，越是导致各色人等或降低身段、或提高身段地疯狂追求同样的能指，也越是造成千篇一律的"伪多元"的结果。

如此，在艺术欣赏时，个人的人生体悟往往被搁置，生命幻化往往没有时间去动用，只是与别人一起、与流行一起共同前行，这看似时尚、个性，实则越是这样，大众越是变得没有个性，越是空洞苍白地被均一化了。

文化工业在传媒艺术的弥漫和日益精巧的技术的协同下，大事张扬带有虚假光环的总体化整合概念。一方面极力掩盖严重物化的异化社会中主客体间的尖锐矛盾，另一方面大批量生产千篇一律的文化产品，将情感纳入统一的形式，纳入巧加包装的意识形态，最终将个性无条件交出，淹没在平面化的生活方

① 转引自陆扬、王毅：《大众文化与传媒》，上海三联书店 2000 年版，第 52 页。

式、时尚化的消费行为，以及肤浅化的审美趣味之中。由此可见，文化工业就是一场骗局，它的承诺是虚伪的，它提供的是渴望不可及的虚假快乐，它用虚假的快乐骗走了人们从事更有价值活动的潜能。① 被均一化了的大众也便是被平庸化了的大众，成为无法跳出体制机制进行质疑与批判的"单面人"群，后文对此将继续论述。

这种对个性的窒息，也是一种意识形态，其实质是以"量"的齐整消解"质"的差异。这一过程是将人规格化的过程，并美其名曰这是建构了"平等"的价值。

此外，一个符号被传播得越多、越频繁，也便越容易让人失去兴趣，当人们数次接触这个符号之后，对符号的感觉便远远不如初次接触。无论是在生活领域还是在传媒与艺术领域，"喜新厌旧"都是人类接受心理的重要特质。同样，无论是大到一个民族还是小到一个个体的个性符号，一旦进入大众传播领域，被频繁甚至过度消费之后，这些原本个性的符号便变得扁平，甚至无特色、被均一化。

这种情况的持续，不仅使个体被均一化了，群体同样难以幸免。在全球化的浪潮之下，"同步"与"共在"的价值被张扬，传媒艺术是这种价值散播的主要力量。但在同步与共在的旗帜下，"地球村"里的人们越来越被培养得以同时同刻经历同样的事情为荣，以追求当下、追求共时为荣，久而久之，不同民族、国家与社会成员的差异被放逐了，历史纵深的差异与前后观照的宏大视野被放逐了。就此，全世界的成员共享一根神经、一种价值、一个意识。

网络新媒体时代，加速加深了这种"均一化"的进程，"复制粘贴"的存在以及"重复他人"的便捷性和高性价比，使得同样的语言、同样的思想如病菌般被拷贝、被重复，并通过大规模、跨越时空、即时而低成本的网络传播手段进行密集扩散，"'千部一腔，千人一面'几成绝症"，②万劫不复。

马克斯·韦伯工具理性的概念，有助于我们暂时跳出大众文化的框框考察这一问题。工具理性在科技发展过程中，曾经起过重要的作用，其将世界划归为一个又一个的标准。标准是固定的、相对单一的，这有助于我们用科学思维把握世界，针对世界的需求与问题，通过科技创作予以理性而精准的解决。但当科技取代人文，逐渐成为人类的唯一信仰之时，工具理性对单一标准和确定性的追求，一定会成为社会文化"忽略差异"的重要原因。

① 转引自陆扬、王毅：《大众文化与传媒》，上海三联书店 2000 年版，第 50 页。
② 陈定家：《"超文本"的兴起与网络时代的文学》，《中国社会科学》2007 年第 3 期。

第二节　文化手段性反思:被欲望化的人

传媒艺术将人们收拢在其营造的一系列欲望的激起和欲望的满足的模式中。传媒艺术消费激起人的生理和物质欲望,也给人以释放欲望的冲动。想要实现人的生理和物质欲望,比如获得身份认同、追求潮流前沿、释放快感等,最好的办法便是拥有资本,而拥有资本最好的办法是赚钱、工作。

如此,把每个被欲望激起的个人牢牢地钉在工作的秩序里,人生就此陷入"欲望被激起→工作挣钱→实现欲望→激起新的欲望"的循环往复中。在这个循环中,货币作为交换媒介起了很大的作用,作为一个关于价值的"量"的符号,它的存在使得人们对快乐的想象成为可能。人们可以预想通过工作而获得的收入数量,事先规划、计算可能得到的快乐。[①]

久而久之,人们便患上"政治冷淡症",每个人都被置于金钱这个所谓的"客观性"上。非极端情况下,人们多无反抗之意,体制从而被维护,社会从而平衡稳定,消费主义也成为"普世"的认同文化;在消费主义为旗帜的新共识下,消费主义推动经济繁荣,经济繁荣助推政治合法。传媒艺术也成为十足的现代神庙、现代神龛、现代神像,表征着一种新的"宗教"的力量。

最终,传媒艺术消费有助于政治合法、社会稳定、文化认同,大众反抗的声音被排除在外,这不失为一种意识形态的努力。这里,可以将意识形态的概念理解为庸俗化的一元主义思想灌输,也可以将其放到广泛的社会权力运作层面来考虑。

这种意识形态的努力通过传媒艺术,以巧妙的方式达成一种新的"社会共识",如前所述,这种"巧妙的方式"具有如下特征。第一,通过温情脉脉的手段,诉诸家庭关系、情感维系,通过和风细雨的传统教育、宗教习俗来传达。第二,统治阶级想尽办法让被统治者"心甘情愿"地接受这种共识。第三,统治阶级最终将统治精心打造成被统治阶级的需求,甚至被统治阶级主动要求

[①] 对时尚的追求是满足欲望、消费逻辑的外化表现,人们对时尚的追求源于诸多动机,根据美国社会心理学家金布尔·杨(Kimball Young)的观点,这些动机有:(1)时尚为人们实现"生活中未能实现的愿望"提供了补偿的机会;(2)时尚为社会承认的利己主义欲望提供了机会,这种欲望就是引人注意的表现欲;(3)时尚对人具有补偿自卑的功能;(4)追求时尚就是将好东西据为己有,因而实现了自我的提升或扩张。周晓虹:《时尚与社会变迁》,见周宪主编:《世纪之交的文化变迁》,上海远东出版社1998年版,第291—292页。

统治阶级不断地打造"共识"。这种欲望激起与满足的模式,通过上述的"巧妙方式",通过传媒艺术的塑造,通过"想象的共同体"的建构,特别容易得到人们的相互模仿,从而循环往复地持续下去。

前述的法国社会学家塔尔德的以"模仿"为核心的社会学理论,在此处同样适用。塔尔德认为一切社会过程无非是个人之间的互动,每个人的行动都在重复某种东西。模仿是最基本的社会关系,社会就是由互动模仿的个体组成的群体交流感情和观念。①"欲望被激起→欲望被满足"这个模式,根据塔尔德的观点恰好是一个好的可供模仿的模式,事实上这个模式也的确通过社会模仿而像涟漪一样传播渗透到了整个人类世界。

而实际上,传媒艺术激起的欲望和满足的欲望,终究是一场骗局。一则,努力工作和得到消费满足之间,并不完全对等。每个人所得到的消费满足,只能建立在努力工作所得到的财富数量的基础上,有多少金钱才能得到多少相应的满足;消费满足是有限制的,而绝非所谓"自由"的。但工作与消费的逻辑,光鲜地披着平等主义神话的外衣:只要努力工作,每个人都可以实现欲望的满足,不分种族、阶级、性别、年龄、职业。

二则,人们通过传媒艺术消费之后得到的快乐很可能只是虚假的快乐、骗人的快乐。如前所述,与文化工业交织着的传媒艺术很可能一方面极力掩盖严重物化的异化社会中主客体间的尖锐矛盾,另一方面大批量生产千篇一律的文化产品,最终让大众将个性无条件交出,淹没在平面化的生活方式、时尚化的消费行为,以及肤浅化的审美趣味之中。②

况且,在传媒艺术的接受中,人们对香车豪宅、奢侈之旅、珠光宝气、贵族美食接触多了,会不顾自己的实际情况去追求它们。"文化工业的欺骗性在于,它压抑人们对非同一性的认识,无批判性地被物化的现实所同化,指称这种虚假的同一是真实的,幸福在当下的世界中已经真正地实现,而实际上是用快乐代替了真正的幸福。"③问题是绝大多数人由于自身条件限制,所神往的生活方式不能真正实现,被大众文化、传媒艺术改造了的情感与追求没有落脚点,于是人们感到痛苦,感到绝望。

正如《启蒙辩证法》中所说:"文化工业通过不断地向消费者许愿来欺骗消

① 参见〔法〕加布里埃尔·塔尔德著,〔美〕特里·N.克拉克编:《传播与社会影响》,何道宽译,中国人民大学出版社 2005 年版。

② 陆扬、王毅:《大众文化与传媒》,上海三联书店 2000 年版,第 50 页。

③ 陈刚:《阿多诺论文化工业与现代艺术》,《国外社会科学》2001 年第 2 期。

费者。它不断地改变享乐的活动和装潢,但这种许诺并没有得到实际的兑现,仅仅是让顾客画饼充饥而已。需要者虽然受到琳琅满目、五光十色的招贴的诱惑,但实际上仍不得不过着日常惨淡的生活。"①被固定在欲望满足模式中的人们,或许最终还是以欲望无法满足而告终。当然,这种讨论的着眼点是人类整体性生态,而不在于解释具体个体对"满足"的态度和感受。

第三节　文化结果性反思:被庸常化的人

一、在时光消耗中变得庸常

霍克海默和阿多尔诺在提出文化工业理论雏形的时候,就暗含了标准化的文化生产方式会造成文化的扁平化、文化水平的普遍降低等后果。传媒艺术日复一日地被大量而琐碎地生产出来,让艺术接受者在时光消耗中变得庸常。

在标准化、商品化的要求下,传媒艺术必然需要放低精神水准,以适应更大规模的个体接受者。而异化了的个体,物质生活可能日渐丰富,但精神却可能日渐空虚。他们对现实不满,却没有话语权和支配力,于是便开始寻找人类最广泛的普遍兴趣,以那些最原始、最本能的兴趣来麻醉自己,如猎奇心理、求异心理、求快心理等,并要求传媒艺术对这些兴趣和心理不断地进行满足。

本该用来深入思考与观察的时间,被上述恶性循环所占据。例如我们对电视的反思:电视一方面剥夺了人们阅读荷马、聆听贝多芬的时间,另一方面又以大量浅薄、庸俗、无聊的货色,充塞人们的精神世界。有人干脆把电视节目称为"美味垃圾",将电视机讥为"笨蛋机"。法兰克福学派早就指出,貌似轻松愉悦的大众文化其实是异化劳动的延伸,因为它同样以机械性的节奏(如流行音乐)和标准化的模式(如畅销书、系列剧)榨取人的生命,耗费人的时光,窒息人的个性。电视之平庸还不在其电视节目内容,而在于它的强大诱惑力形成常人难以突破的屏障,从而隔绝了人对崇高与神圣的追求,对自然和人生的体悟。②

阿多尔诺对电影曾提出严厉批评,因为观看者的注意力过于被电影吸引

① 〔德〕马克斯·霍克海默、特奥多·阿多尔诺:《启蒙辩证法》,洪佩郁等译,重庆出版社 1990 年版,130—131 页。
② 李彬:《全球新闻传播史(公元 1500—2000 年)》(第二版),清华大学出版社 2009 年版,第 329—336 页。

了，电影不给观看者以想象的空间。观看者与观看对象之间没有了"批判距离"，想象的空间也就缺失了。① 德国心理学家、美学家鲁道夫·爱因汉姆也提醒到："我们一方面使心目中世界的形象远比过去完整和准确，而另一方面却又限制了语言和文字的活动领域，从而也限制了思想的活动领域。我们所掌握的直接经验的工具越完备，我们就越容易陷入一种危险的错觉，即以为看到就等于知道和理解。""到了只要用手一指就能沟通心灵的时候，嘴就变得沉默起来，写字的手会停止不动，而心智就会萎缩。"②

此外，关于庸常的原因，除了传媒艺术以降低精神品级的内容消耗我们的时光外，还有一些其他因素。

如前所述，传媒艺术不是用来"膜拜"的，而是用以"展示"的；对传媒艺术的欣赏并非经历一种特殊而庄重的仪式，而是日常生活中触手可及的活动。在传媒艺术时代成长的人们，特别是在电视与网络时代成长的人们，由于成长中大量而密集地受到传媒艺术的影响，甚至传媒艺术成为影响他们成长的最重要因素，他们往往呈现以下特点：（1）不似"庄严"的传统艺术，传媒艺术骨子里给人非仪式化的平等对话感，这使人们从小便天然地认为平等与对话是人类社会的常态秩序。如此，往好了说会使民主的概念从小便深入人心；但往坏了说，也会造成人们"不知敬畏"的心理，当一切都是无层级的平等，那么一切也就是相对的了，一切也都可以走向狂欢。当众声都可以喧哗，众声不再公认什么、敬畏什么，那么大家很可能一齐走向平庸。在网络新媒体时代对新一代的培养中，这一问题更为明显。

（2）如果印刷物阅读培养了人类线性的理性和抽象思维，那么传媒艺术跳跃的画面观看则培养了人类非线性的感性和具象思维。新媒体观看环境中，连传统电影、电视"线性播放"这最后一块理性之帷都被扯掉了。观看者可以任意改变传媒艺术作品的播放顺序，任意进行片段式点播。这种传媒艺术体验，在新新人类的成长中必然同样会投下深远的影子，往好了说会提高人们的想象力，坚定人们对自由的追求；往坏了说，也会导致人们无逻辑的碎片化思维，并因放弃了对整饬思考的追寻而走向平庸。

① Daniel Palmer. "Contemplative Immersion: Benjamin, Adorno & Media Art Criticism", *Transformations*, Issue No. 15, November 2007.

② 〔德〕鲁道夫·爱因汉姆：《电影作为艺术》，杨跃译，中国电影出版社 1981 年版，第 160 页。

二、不辨本质、价值和意义

如果说传媒艺术使人在时光消耗中变得庸常只是一种现象,那么这种现象的最终结果,也即庸常的具体所指,便是不辨本质、价值和意义。

正如费尔巴哈所反思的那样,现代社会"重影像而轻实在,重副本而轻原件,重表现而轻现实,重外表而轻本质"。[①] 传媒艺术建构的现实俨然代替了客观物质世界,传媒艺术提供的快乐俨然是人们最大的追求,这容易让人们庸常地只乐于、安于沉醉在声画表象的流变之中,只迷恋于传媒艺术所仿的"真实"之中,皈依现行的、被模仿的物质世界体系之内,渐失跳出体系进行宏大批判的意识,较少地将思考的落脚点放在意义与总价值上,并缺少辨认历史的否定性。这会导致人们丧失辨别本质领域的能力,不辨世界的价值和意义。

这一问题在数字新媒体艺术时代,特别是未来虚拟现实、混合现实、增强现实时代更值得警惕。传统艺术作品,包括传统传媒艺术作品"通过表现人与现实之间的审美关系,旨在达成主观的合目的性与客观的合规律性的统一",而数字媒介所创造的艺术自由是"基于虚拟世界的自由,并不是对必然性规律的意义体认。因而这种学理原点的回归更多是技术所赋予的,而非意义所赋予的。在此,值得我们警觉的是……当人们把现象当作本质,就会失去探索世界本质的动力"。[②]

此外,传媒艺术时代是一个视觉的时代,这个时代注重视觉的刺激与美观,无论是对传媒艺术作品,还是对人的身体本身都是如此,[③]这也是造成艺术接受者放弃追求深度的重要原因。传媒艺术族群诞生的时间已不短,这个时间长得大概足以将人类培养成视觉主导思维与判断的物种。比如在思维与判断时,往往下意识地首先注重外在、身体与形象,对"好看"的东西天然地抱有宽容之心,不再深究,不再投射到其他的什么问题或领域。视觉社会中"视觉"俨然成为全民信仰的"宗教"。

总之,如今表象比内在更容易被普遍接受,速度比精度更容易得到赞许,人们知道得越来越多,而理解得越来越少,直至成为马尔库塞所说的"单面人",丧失反驳社会、探求根本的能力。马尔库塞在 1968 年出版的《单面人》中曾提出

① Feuerbach L. , *The Essence of Christianity* , New York:Harper,1957.

② 欧阳友权:《数字媒介下的文艺转型》,中国社会科学出版社 2011 年版,第 78 页。

③ 电视的出现,曾深刻地影响了美国的总统选举,"广播总统"可以只依靠声音表达的魅力,但对电视而言,没有良好的外在形象,便难以在大庭广众之下赢得支持。

这样的观点：文化工业让人沉浸在商品拜物教里，沉浸在文化工业生产出的程式化的消费产品中，个人在政治、经济、文化等方面都为商品拜物教所支配，忘却了自己真正的自由需要，从而丧失了对现状的判断力、批判力，丧失了人的否定性、超越性，逐渐成为单一维度人，不再想象或追求与现实生活不同的另一种生活。① 可见，人们不辨本质、价值和意义的恶果，是由政治、经济、社会、文化、艺术共同作用的结果。

"人类社会的历史似乎总是受制于两种基本的冲动：一是风风火火走向世界的物质性渴望，即尼采所说的'酒神精神'；一是清清爽爽走向内心的精神性追寻，即尼采所说的'日神精神'。这两种冲动代表着两种基本的人生哲学或人生观：走向世界，故追求成功；走向内心，故期望超越。"② 如果说在传媒艺术的培养下，当下人越来越多地以"酒神精神"心态安于传媒艺术所"给予"的物质性世界，安守于对世界的物质性渴望，迷恋现世与事功，那么，我们对"日神精神"的声声呼唤便需要越发急促。人类社会的发展永远都不会放弃对跳出现世、追寻精神、走向超越、考察本质的敬畏。

当然，造成人类上述问题的原因，不仅有艺术与文化的原因，自然科学的发展也是重要推手。科技发展给人们带来的兴奋，以及科技发展给人们带来的创伤，都曾经充分地展示在人类面前，它们合力将人类千百年来对宗教和神灵的信仰体系打破，却又无力建立新的信仰体系。此时人类特别容易产生怀疑一切的不可知论，而陷入怀疑一切的不可知论时间久了，又容易走向对世界的厌倦、对探求的放弃，停留在一种慵懒的精神状态，停留在扁平的消费、娱乐之中，挥别本质、价值与意义。这也是后现代社会氛围塑成的一个重要来源。

令人尴尬的是，在传媒艺术符号包裹之下的人类，往往会产生一种无力感，即无论是被均一化、甘于平庸、甘于陷入虚假的欲望满足之中，还是如许多文化研究学派学者相信的那样去抵抗，似乎都难以摆脱被传媒艺术符号支配的命运，也就无法摆脱这种支配所带来的负面影响。

本章的目的不是反思与批判，而是通过批判来警醒，同时去思考理想状态应该是什么样的。如果仅仅是为了批判而批判，可能也会让我们醒来，但醒来之后，依然无路可走。

① 参见〔美〕赫伯特·马尔库塞：《单向度的人》，刘继译，上海世纪出版集团 2008 年版，《单向度的思想》部分。

② 李彬：《传播学引论》（增补版），新华出版社 2003 年版，第 290—292 页。

我们在从艺术和文化角度对传媒艺术进行反思之后,也需要看到在人类历史的发展过程中,每一个文化艺术时代都只是历史发展的一个阶段。每个时代都有每个时代的贡献,每个时代也都有每个时代的困境;困境或许可怕,但总有后一个时代的发展来对前一个时代的困境进行解决。

第四节　终问:追寻爱与善意的传媒艺术

叶朗先生曾对德育和美育有过划分:"从社会功用来说,德育主要是着眼于调整和规范社会中人与人的关系,它要建立和维护一套社会伦理、社会秩序、社会规范,避免在社会中出现人与人关系的失序、失范、失礼。美育主要是着眼于保持人(个体)本身的精神的平衡、和谐和健康。美育使人的情感得到解放和升华,使人的感性具有文明的内容,使人理性地与人生命沟通,从而使人的感性和理性协调发展,塑造一种健全的人格。"[①]无论德育着眼于社会,还是美育着眼于个体,最终都要指向对爱与善意的问询。

而融合时代,无论是传媒的责任,还是艺术的责任,抑或是传媒艺术的责任,都必须有一个明确的指向与规约,这个规约便是本节所阐明的三点指向,这是本书的结论,也是传媒艺术发展的应有结论。对这一结论的论述,本节以传媒艺术族群为论述主体。

传媒艺术的形式与内容,可以是精彩纷呈的,可以是多元井喷的,可以是包容万象的,可以是兼容汇聚的,但所有的纷呈、多元、包容、汇聚之上,都必须悬有利刃——不应让混乱变得更混乱,不应让是非无判断。

这个纷繁的融合时代,传媒艺术应该坚守的底线,至少有三个层级:不放弃着眼于社会,不放弃着眼于情感心智,不放弃着眼于对爱与善意的终极问寻。

一、传媒艺术承担对社会现实呈现的责任

融合时代,传媒艺术的接受群体不再是精英阶层,而是普通大众;其传播也不再是小众传播,而是面向大众进行传播;其内容不再只是传奇式的、经典式的创造,而更多地体现为日常式的、伴随式的描绘。对于大众接受者来说,现实的社会生活恰恰是最日常、最密集伴随他们的生命场域,这应该是传媒艺术呈现

① 叶朗:《胸中之竹——走向现代之中国美学》,安徽教育出版社 1998 年版,第 337 页。

与传播的重要关注对象。传媒艺术需要积极投入社会生活，呈现社会生活，深描社会生活。

考察社会生活、反映社会现实、促进社会干预、矫正社会问题、达成解决方案，这也是大众传媒在传播中的固有功能和价值追求。传媒艺术既然天然地承接了诸多大众传媒的功能和价值，就应该在传播中对人们的社会生活承担责任，这也是无论艺术接受者还是传媒受众都有的自然要求。

由于艺术表现的常常是人对现实世界的超越，所以艺术家，特别是传统艺术创作者在创作时往往沉浸于自我表达的自由之中，沉浸于主观审美状态之中，这本是无可厚非的。但在传媒艺术时代，艺术固有的主观化、自由化、精致化，不应该使艺术最终远离对真实的、复杂的社会生活与社会阶层的呈现与传播，特别是往往被指为粗鄙的社会底层与边缘群体。艺术应该让人对高远的天空有所期待，也应该让人对实在的大地有所深究。

对中国而言，这一问题更值得深思。传统的儒家文化对"家庭伦理"和"统治伦理"深思颇多，却较少深究置于二者中间的"公共伦理"问题，中华文化在传统上有轻公共空间和公共生活的传统，这种传统影响到艺术领域，容易导致我们的艺术创作忽视社会公共话题，艺术成品之后也成为朝廷、官宦或私人私藏、品鉴、把玩、遗继之物，艺术接受者的反馈也常常在小圈子中进行。总之，艺术与公共空间、社会生活关联度不大。当然，这种存在也有其合理意义，不过传媒艺术家族的兴起，对于这种状态应该、也必然是矫正的力量。

传媒艺术不仅影响本国本民族的社会状态，还会通过国际传播影响他国他民族的社会状态。例如在向世界传递美国现代生活理念上，传媒艺术扮演了很重要的角色，它传播文化理念与生活方式，继而成为对外社会干预的重要手段。好莱坞电影在美国本土以外风行，人们可以通过银幕上活灵活现的人物形象以及画面背景，间接地目睹"真实"与"虚幻"交织在一起的美国现实社会。喜欢观看好莱坞影片并不意味着对影片所表现的现实生活方式的模仿，但的确有相当多的人是这样做的，他们竭力在自己能力所及的范围内模仿好莱坞影片男女主角的言谈举止和衣食住行。"电影、电视节目和旅游者也促进了西方消费模式，没有这些影响，跨国公司的广告是不可能如此有效的。"借助传媒艺术传播，作为资本国际化的组成部分，消费模式甚至可以在世界范围内实现标准化。① 当然这又是另外一个问题了。

① 参见王晓德：《美国现代大众消费社会的形成及其全球影响》，《美国研究》2007 年第 2 期。

二、传媒艺术承担社会整体心智开启与提升的责任

传媒艺术不仅需要对现实社会予以呈现与传播,同样需要在这个基础上通过传播有益的艺术信息,促进社会成员整体心智的开启与提升。

从艺术的起源来看,人类这个庞大的群体之所以需要艺术,出自一种对"非常态"的超越的渴求,出自对被常态支配的反驳和对自由高远的向往。这一点无论传统艺术还是传媒艺术都概莫能外。

艺术不仅反映现实,也构建现实,还创造美——创造现实中的美,美中的现实。艺术与美是日常现实的一种停顿,在停顿于艺术的那一刻,现实被抽离为美感,使得人们能够突然跳出日常生活与世俗现实,陌生化地观照日复一日、习以为常的经验,发现或崇高或丑陋、或壮美或荒诞、或伟大或卑微的现实。当人们从停顿于艺术的那一刻再回到现实中时,现实在人们的心中已经得到升华,人们也便可以从更高的视野、以更从容的心态来观照现实。艺术对于个体而言是如此,对于社会整体而言也是如此,社会整体心智的提升离不开艺术超越性对社会群体的培养。

人类作为一个独特的生物群体,总有在现实层面表达自我,以及在超越层面表达自我的两种基本冲动和欲望,前述的"常态"与"非常态"正是这两个层面的对应。人在这两个层面中不断转换,使自己在转换中螺旋式上升,不断求索。人类社会的力量、价值、尊严、品格乃至神性,都在艺术审美对心智提升的过程中得到展现与确认。能否实现正向的艺术存在的应有意义,需要对艺术传播的内容、方式和目的进行悉心把持。

各类传媒艺术形式,日渐成为大规模社会成员日常接触艺术信息乃至信息的最主要来源,社会成员整体的心智开启、人格完整能否达成,传媒艺术对此有不可推卸的乃至第一位的责任。

不过,也正是由于传媒艺术面对的对象和目标范围无限扩大,可供接受者选择的也更多,他们在接受时的主动性和地位也大为提升,所以在社会成员审美素养和心智提升的问题上,我们还需要谨防民粹主义。

"民粹主义表现在文化艺术上,就是放弃应有的等级和标准,把底层观众的现场快感当作第一坐标。(但)不管是东方还是西方的美学都告诉我们:快感不是美感,美是对人的提升。……民粹主义拆掉了所有的阶梯,只剩下地面上的一片嬉闹。当然,嬉闹也可以被允许。但是应该明白,即使普通民众,也有权利

寻求精神上的攀援，也有权利享受高出于自己的审美等级。……不管在哪个时代、哪个国家，文化艺术一旦受控于民粹主义，很快就会从惊人的热闹走向惊人的低俗，然后走向惊人的荒凉。"①可惜的是，在当前的新媒体时代里，在后现代生态中，无论是传媒艺术层面还是政治与社会文化层面，我们似乎更多地、平面化地走向"嬉闹"，并为"民主"的永恒正确性而欢呼，而对因民粹而导致的"惊人的荒凉"却认识不足，这有碍于传媒艺术对社会整体心智的提升。

三、传媒艺术承担对爱与善意的追寻这一终极关怀探问的责任

无论是传媒还是艺术，殊途同归的是，它们存在的最终目的是培养受众、艺术接受者、社会成员的爱与善意。这也是传媒艺术通过传播进行社会干预的最终目的、最高层次。特别是融合时代，传媒艺术即时地面向极大规模的接受者进行日常性传播，所以我们特别需要对这一问题多加关注。

我们在思考传媒艺术如何体察社会生活、如何促进社会成员审美素养和心智提升之时，也应思考传媒艺术的体察与引导如何做才应该是正确的。传媒艺术对人类具有引导作用，这是东西方学者的共识，与狭义的意识形态引导无关。那么，如何通过传媒艺术对大规模艺术接受者进行正向引导，彰显了这个时代传媒艺术的尊严。特别是当艺术与大众传媒相结合时，就特别需要考虑大众传媒巨大传播力与影响力所带来的结果。例如，转型时期的中国，民众的注意力太珍贵了，传媒艺术应该将社会稀有的集体关注引向何方。传媒艺术的传播需要特别谨慎，一不小心，就会成为卑劣、丑陋、偏颇的示范者。

科技进步之下，传媒艺术可以呈现给接受者更为别样的形式和内容，这并不是技术进步的最高要义。技术进步、媒介发展、艺术进展的最高要义在于带给接受者感知、理解自身，感知、理解世界，以及感知与理解自身与世界关系的方式的完善。那么什么是完善的指标？

中国人讲求"仁者爱人""爱人者人恒爱之""与人为善""止于至善"。歌德所言也代表了西方人的终极问寻："人类凭着聪明，划出了一条界线，最后用爱，把它们全部推倒"。

人对于自身来说，不是工具，而是目的。传媒艺术是帮助人达成目的的重要手段，从某些方面而言也是最佳手段。那么这个目的是什么？无论传媒艺术

①　余秋雨：《何谓文化》，长江文艺出版社 2012 年版，第 26 页。

中展现的是优美还是壮美,是崇高还是滑稽,是丑陋还是荒诞,都体现了对人的生命和世间万物的感知与尊重,对人之生命与世间万物最终的态度永远应该是:爱与善意。

传媒艺术传达的爱与善意在人格塑造中必有体现,如文质彬彬、兼容并包、仁厚可信。由此爱与善意也便从传媒艺术问题融入个体与集体的人格中,融入个体与集体的生命里。

总之,传媒艺术的责任,在前述两个层次的基础上,更需要深入到第三个层次,即传达人类智慧、善意与爱的价值,完善传媒艺术这个"人化的世界",让传媒艺术的功用既包括极端"个性化"的满足、广域"社会化"的体察,又有永恒"精神化"的引领。

传媒艺术的"社会功能从积极的意义上来看,是一种'善',它意味着人们的社会实践活动符合了人的主观目的,即所谓实践活动的合目的性;又意味着在社会实践活动中,个别的主体与人类整体的利益、需求、目的达成了某种和谐"。"善"的社会干预功能的实现"应该体现出人类社会实践活动的合目的性,体现出个体与整体利益、需求、目的的某种和谐,体现出对人的诸种主观能动性——创造性、智慧、才能和力量的现实肯定"。[1]

如此,我们就以对爱与善意的问寻作为本书的结论吧。这既是文化融合的深度状态——在这个问题上,不同时代的文化、不同类别的文化、不同层级的文化、不同特征的文化,在爱与善意的目标下相融合;这也是艺术、媒介、文化融合的深度状态——艺术的创作与接受、媒介的传播与反馈、文化的生成与传承,都同时与这种对爱与善意的问寻价值同构。

爱与善意的问寻,位居辽远的天空,却向来是人类前行最牢固的基石。

[1] 胡智锋:《电视美的探寻》,华中理工大学出版社 1998 年版,第 70 页。

后　记

　　这本小书,如草就之章。匆匆示人,实诚惶诚恐。

　　本书在"传媒艺术"的大框架下选取的关键词、切口与具体话题,一定有不少挂一漏万的问题。而且,当下这个时代,传媒艺术变化与发展的速率太快,一些书中所提及的现象与状态,在本书动笔写作时是一个模样,等到书稿完成后就已经有了变化的苗头,不得不立即增加一些文字。

　　同时,本书的理论思考性章节与实践描述性章节,也有较为明显的分野,这似乎也体现了我们这个研究领域的一些状态。唯希望,能以哲思之心,把眼前的风风火火推到一定距离之外,进行陌生化观照;又能以朗阔之心,面朝这些生生不息,并把它们作为判断与思考的动态来源。但其间,对这种双向来往的把握与拿捏,却又是最难的。

　　本书中的一些内容,已经发表于《光明日报》《现代传播》《新闻与传播研究》《北大艺术评论(创刊号)》《新闻记者》《编辑之友》《当代电影》《艺术百家》《中国电视》等 CSSCI 来源刊物,并有几篇文章得到《新华文摘》转摘或《人大报刊复印资料》全文转载。本书在部分框架设计上也考虑将已有成果收录进来。

　　本书中的一些小节,如"何谓传媒艺术""国际传播力提升""传媒领导者媒介素养""综艺节目模式引进"等话题下的一些内容,源自我的博士生导师胡智锋教授的思想和表达,部分成果刊发时我勉强作为第二作者。对于导师胡智锋教授长期而悉心的恩泽,学生平生感激不尽。同时,感谢我的硕士生导师、山东大学新闻传播学学科带头人唐锡光教授,他的智慧、豁达与真挚,是学生问学路上的不竭之源。

本书中关于"综艺节目创新"问题下的一些内容,由我和父亲刘乃坤先生合作完成并发表。我的成长轨迹,完全来自父亲长期的准确量度和永远的热切鼓励。

感谢我的父母、爱人、亲朋好友,感谢我的恩师、领导、诸位同事,感谢上述发文期刊的编辑老师,感谢中国传媒大学出版社的领导和本书的责任编辑李水仙老师。

致谢岁月涌进里的每一个人。时光流转,年华不言;感谢你们,我的贵人。

2016 年 7 月 30 日

于中国传媒大学 27 号楼《现代传播》办公室

图书在版编目(CIP)数据

融合时代的传媒艺术/刘俊著. —北京:中国传媒大学出版社,2017.8
ISBN 978-7-5657-1880-9

Ⅰ.①融… Ⅱ.①刘… Ⅲ.①传播媒介—关系—艺术—研究
Ⅳ.①J0-05 ②G206.2-53

中国版本图书馆 CIP 数据核字(2016)第 304077 号

融合时代的传媒艺术
RONGHE SHIDAI DE CHUANMEI YISHU

著　　者	刘　俊
责任编辑	李水仙
责任印制	曹　辉
封面设计	拓美设计

出版发行	中国传媒大学出版社
社　　址	北京市朝阳区定福庄东街 1 号　邮编:100024
电　　话	86－10－65450528　65450532　传真:65779405
网　　址	http://www.cucp.com.cn
经　　销	全国新华书店

印　　刷	北京艺堂印刷有限公司
开　　本	710mm×1000mm　1/16
印　　张	16.75
字　　数	282 千字
版　　次	2017 年 8 月第 1 版　　　2017 年 8 月第 1 次印刷

书　　号	ISBN 978-7-5657-1880-9/J · 1880	**定　　价**	69.00 元